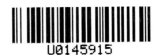

U0145915

花卉写生构图

下 册

李长白　李小白　李采白　李莉白　著

江苏凤凰教育出版社

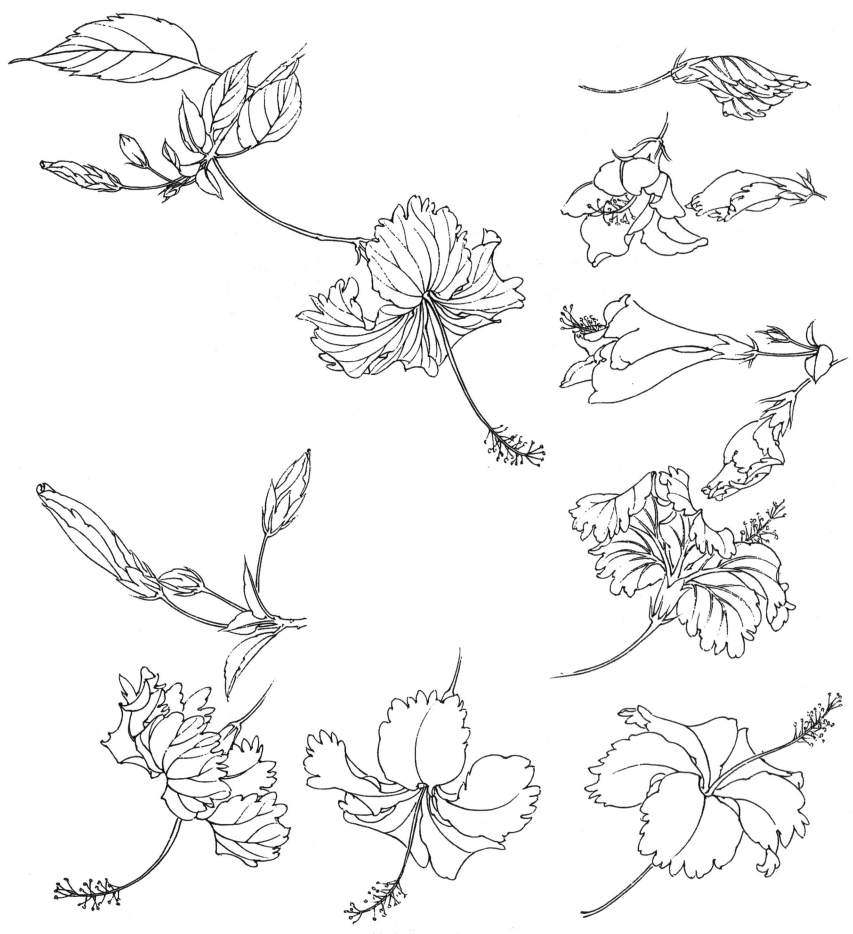

图168　扶桑

南无师可羊挥红净生一侍到此中嵌修好未媾色重

调藏鸾聖诉枝风藥深低季慈雲捕蕊折偹

聒鸟藝日诸荣璜们好三宿意呂藝焕破太虞堂

图169 扶桑

图170 花烛

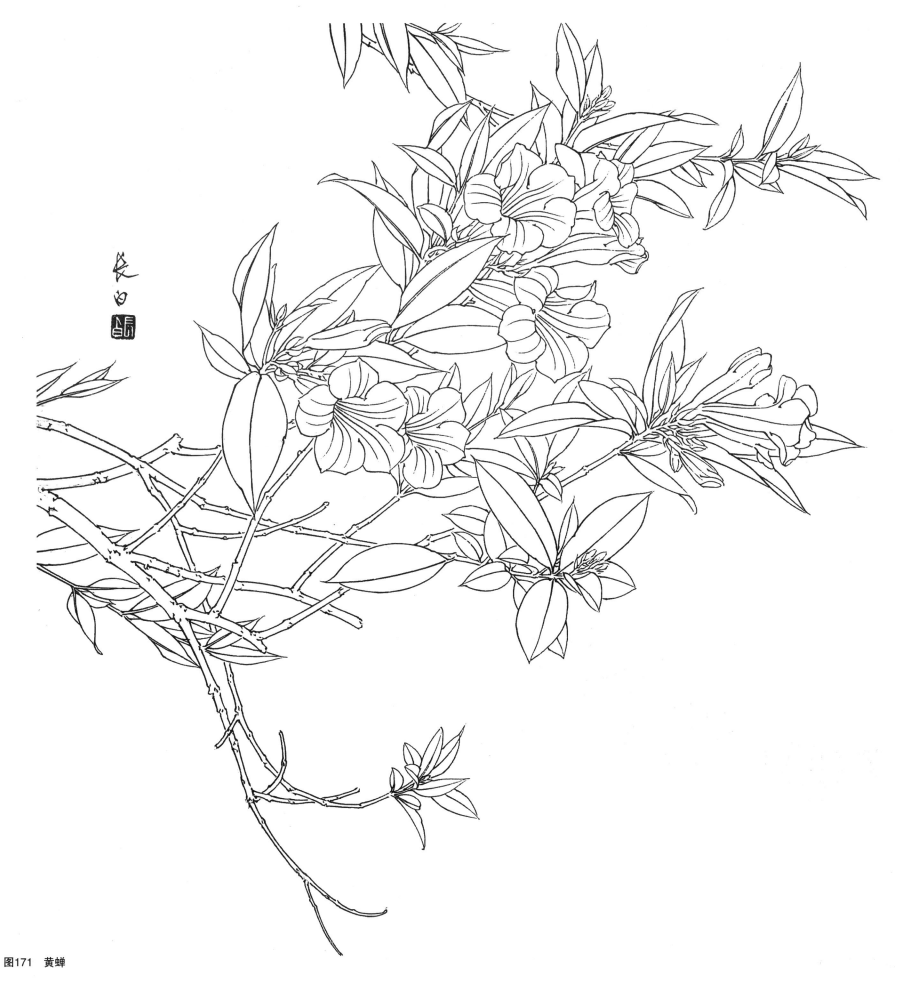

图171 黄蝉

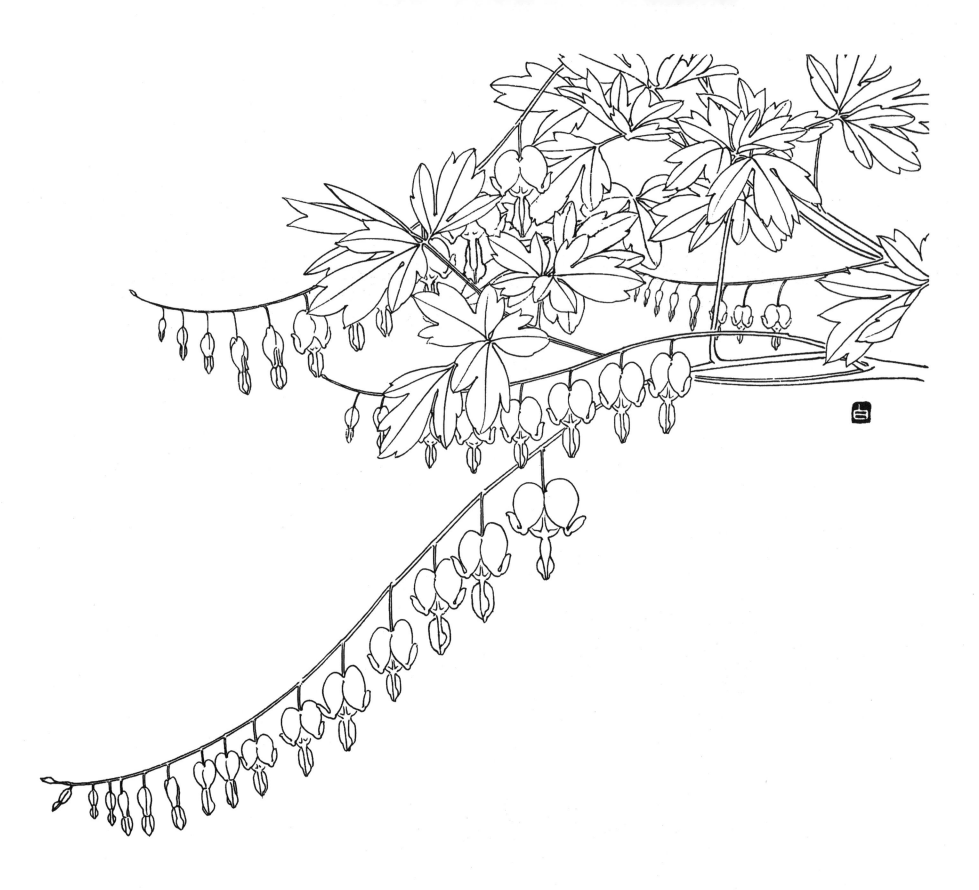

图172　荷包牡丹

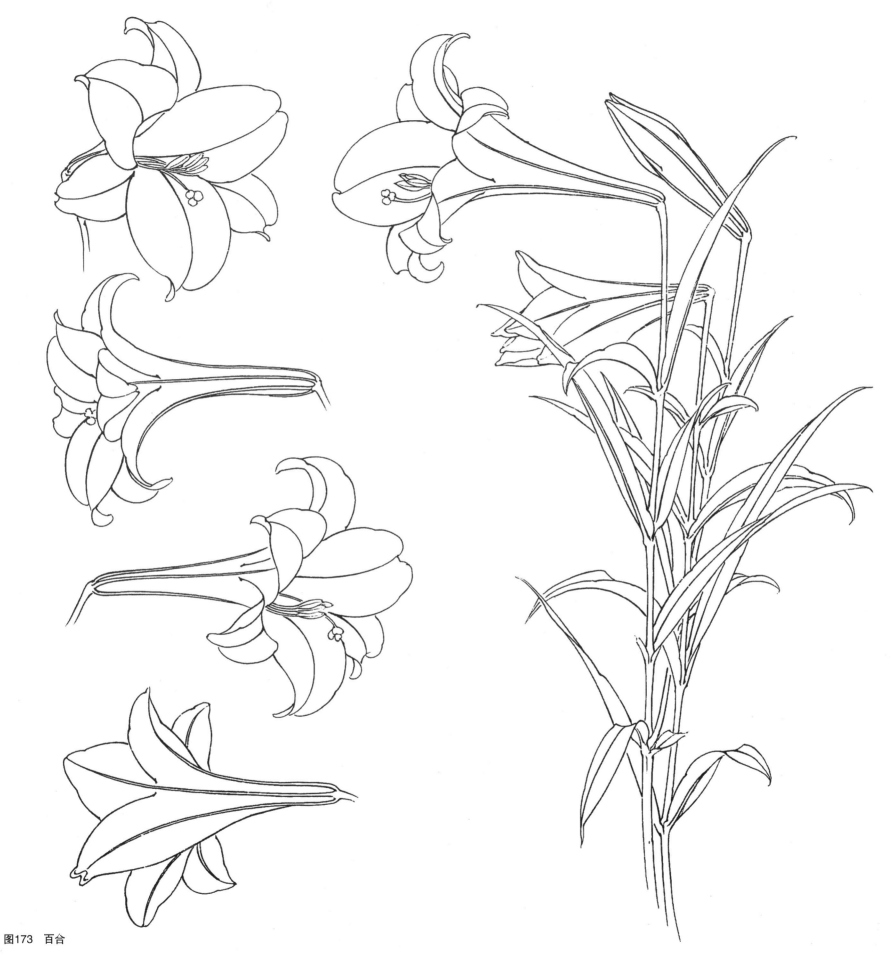

图173　百合

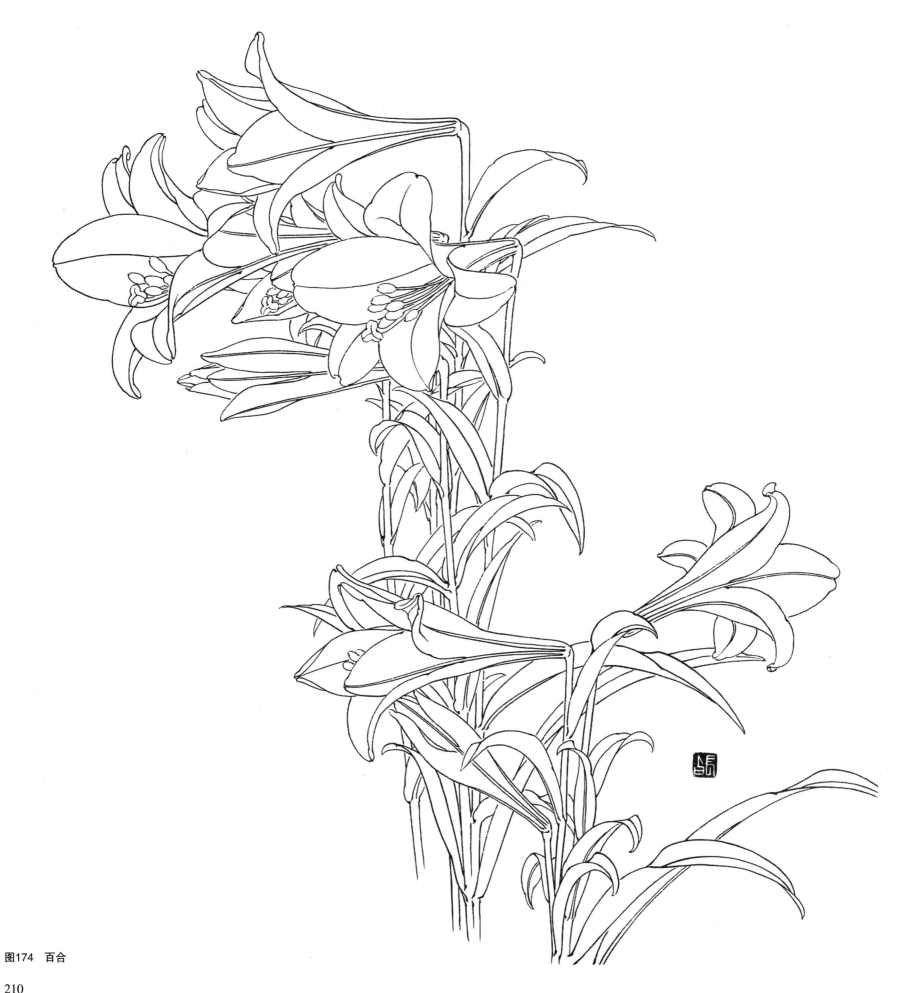

图174 百合

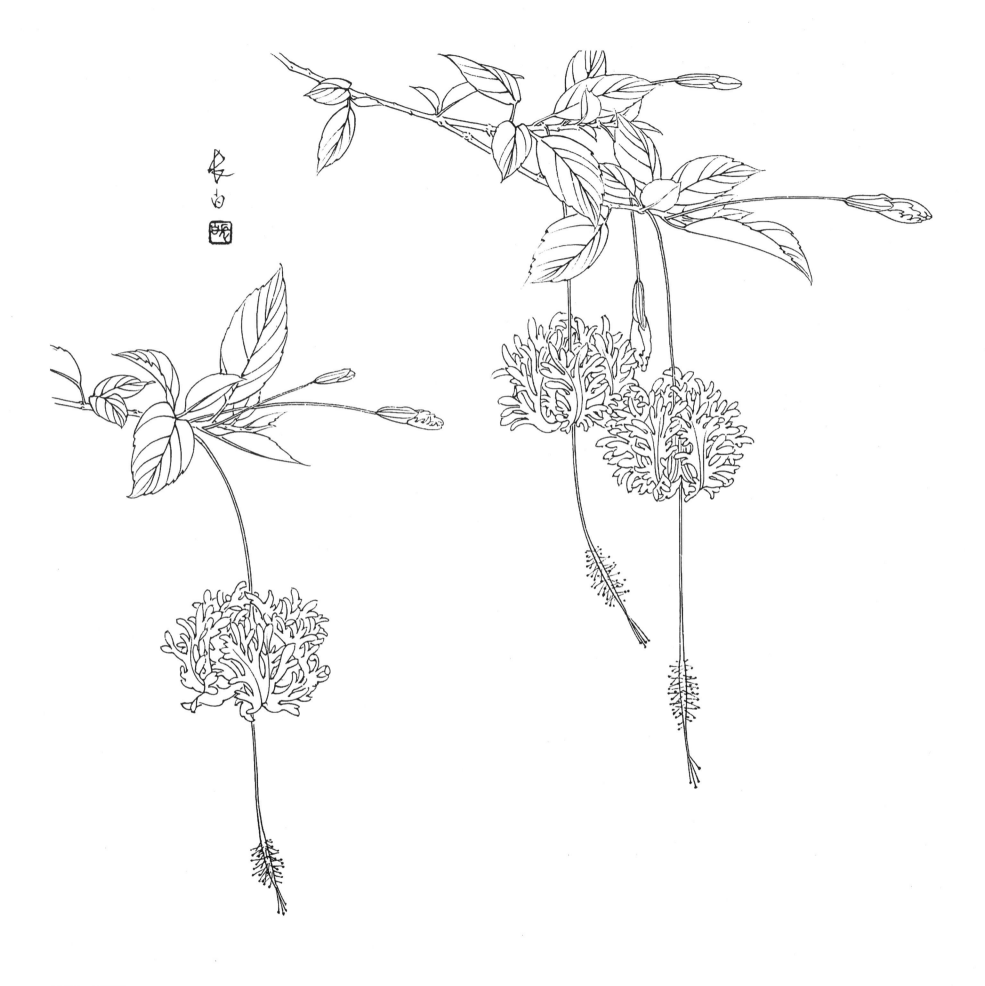

图175　吊灯花

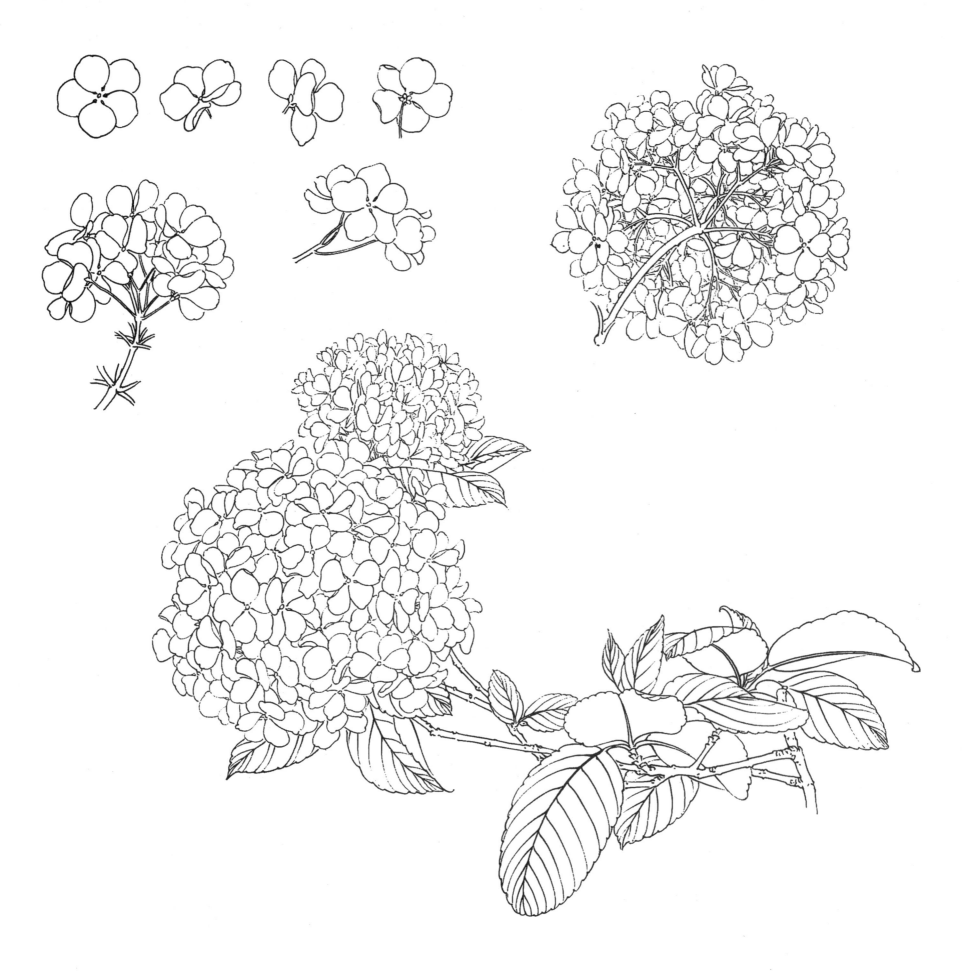

图176 绣球

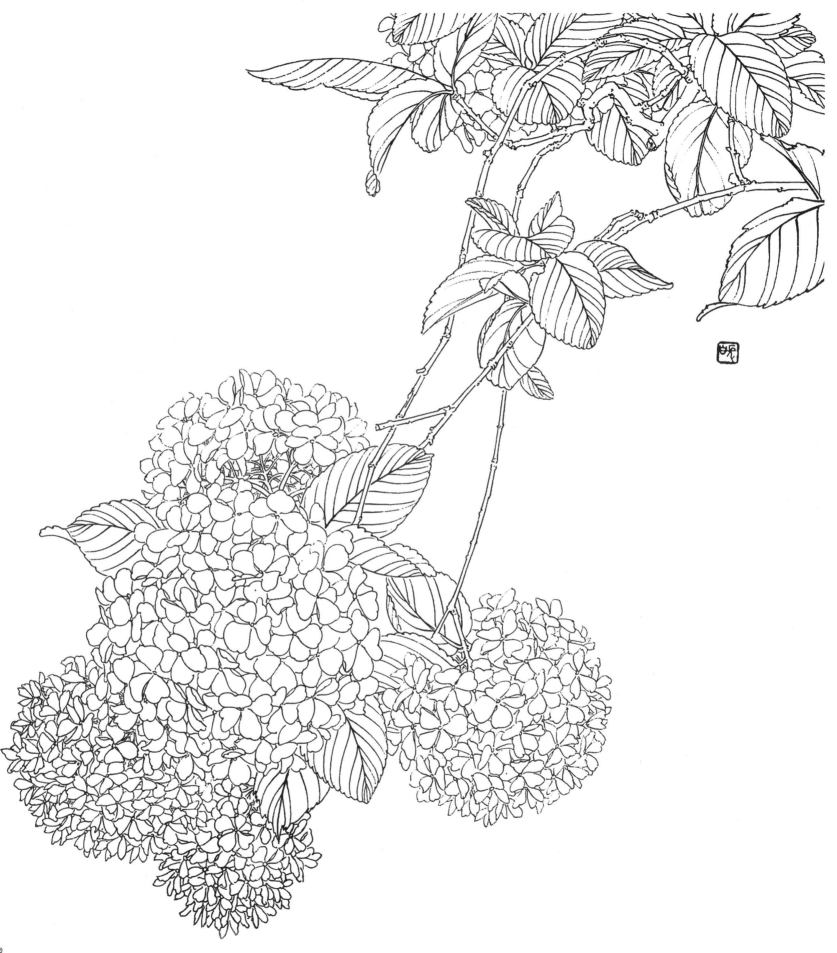

图177 绣球

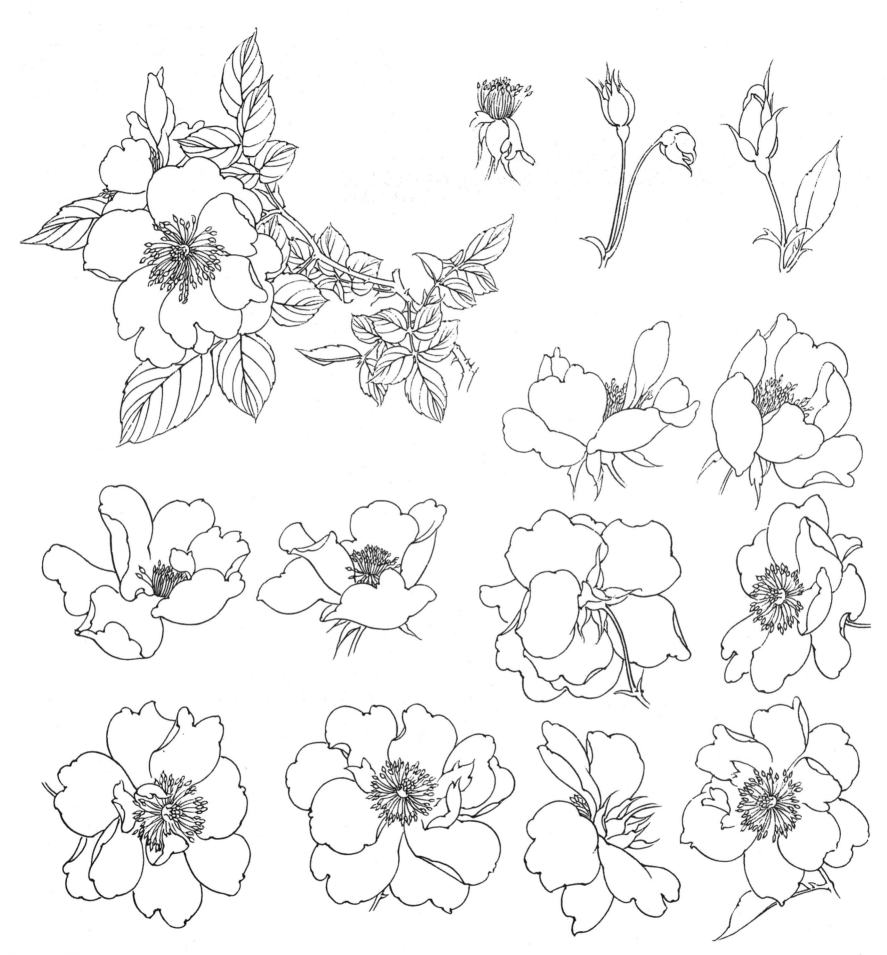

图178 地藏花

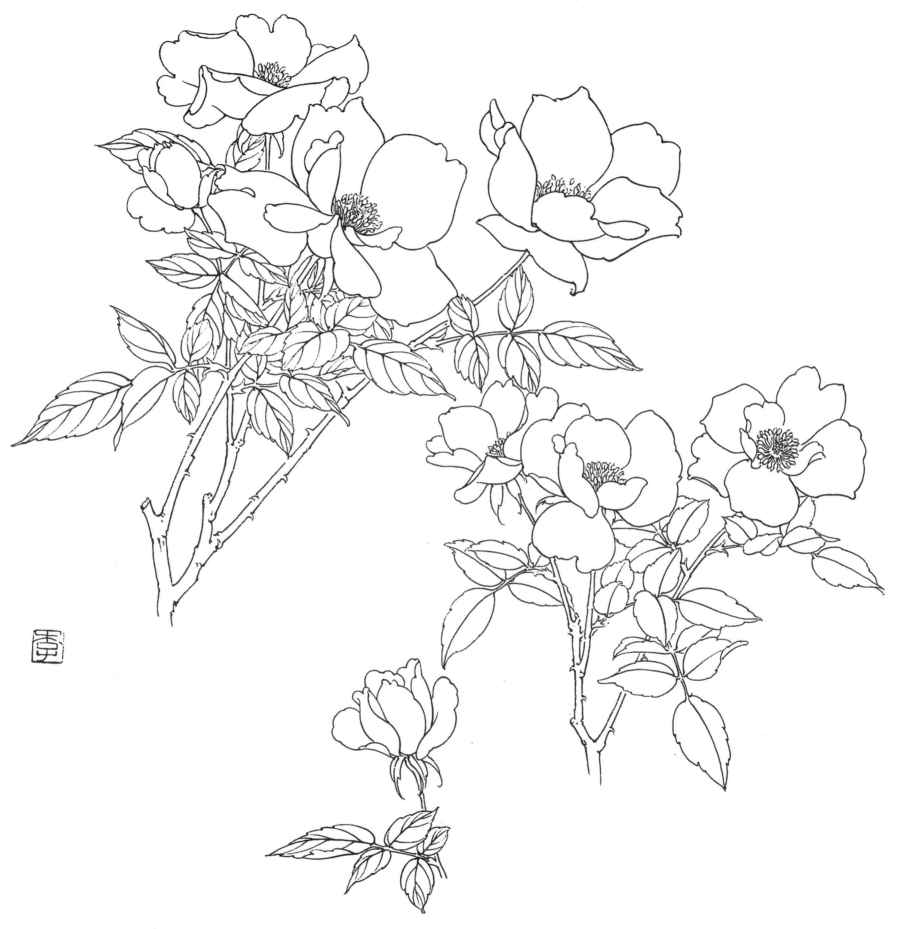

图179　地藏花

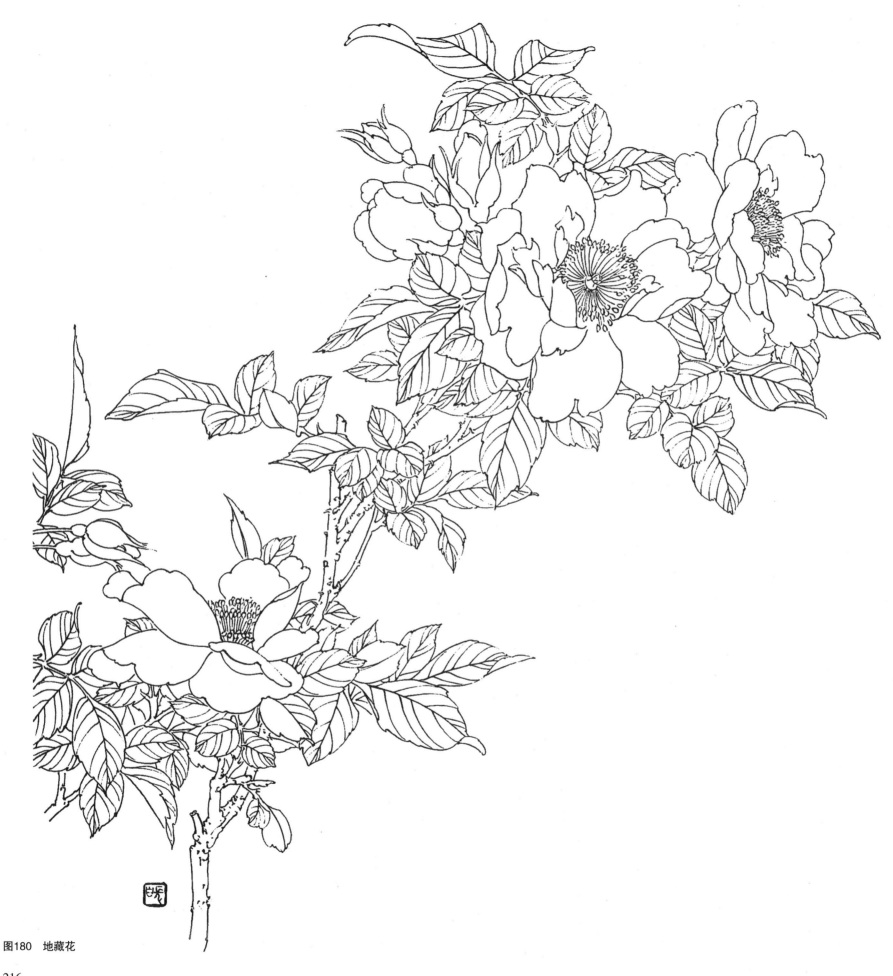

图180 地藏花

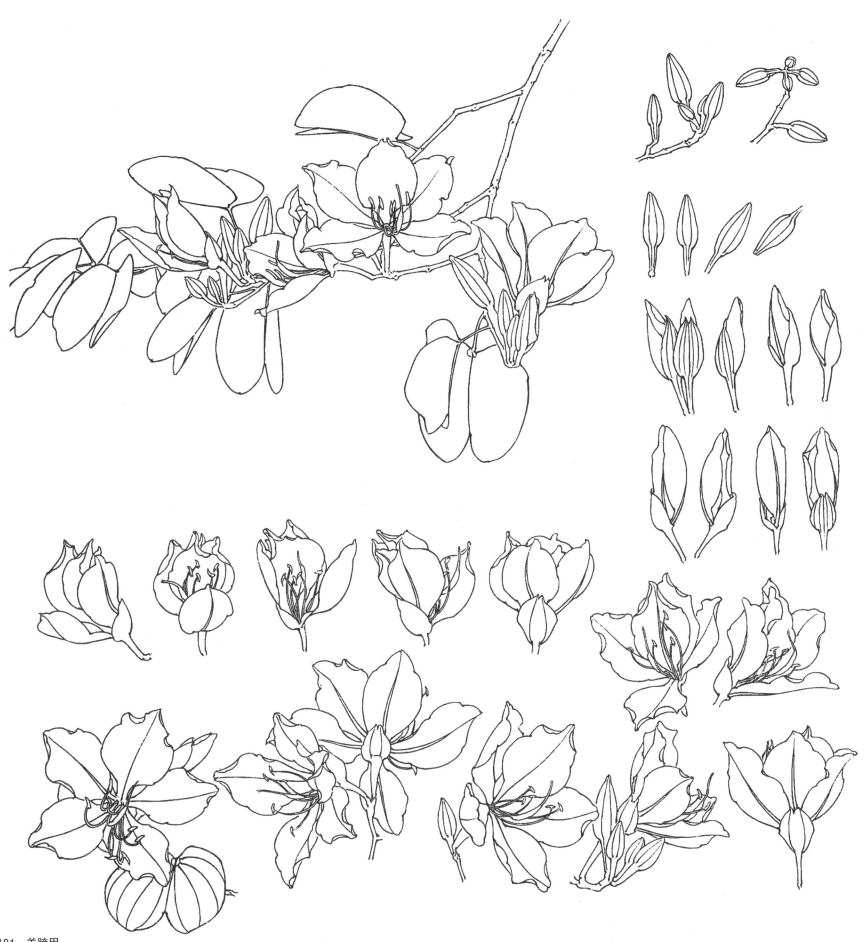

图181 羊蹄甲

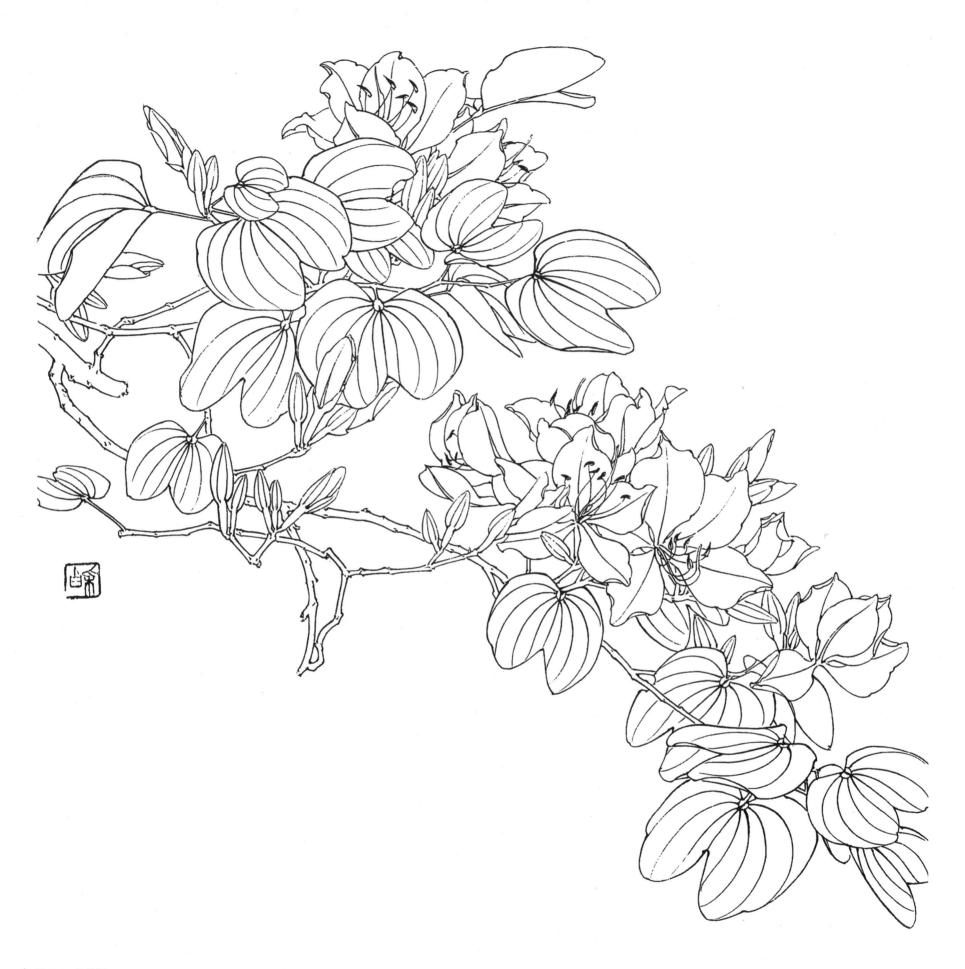

图182　羊蹄甲

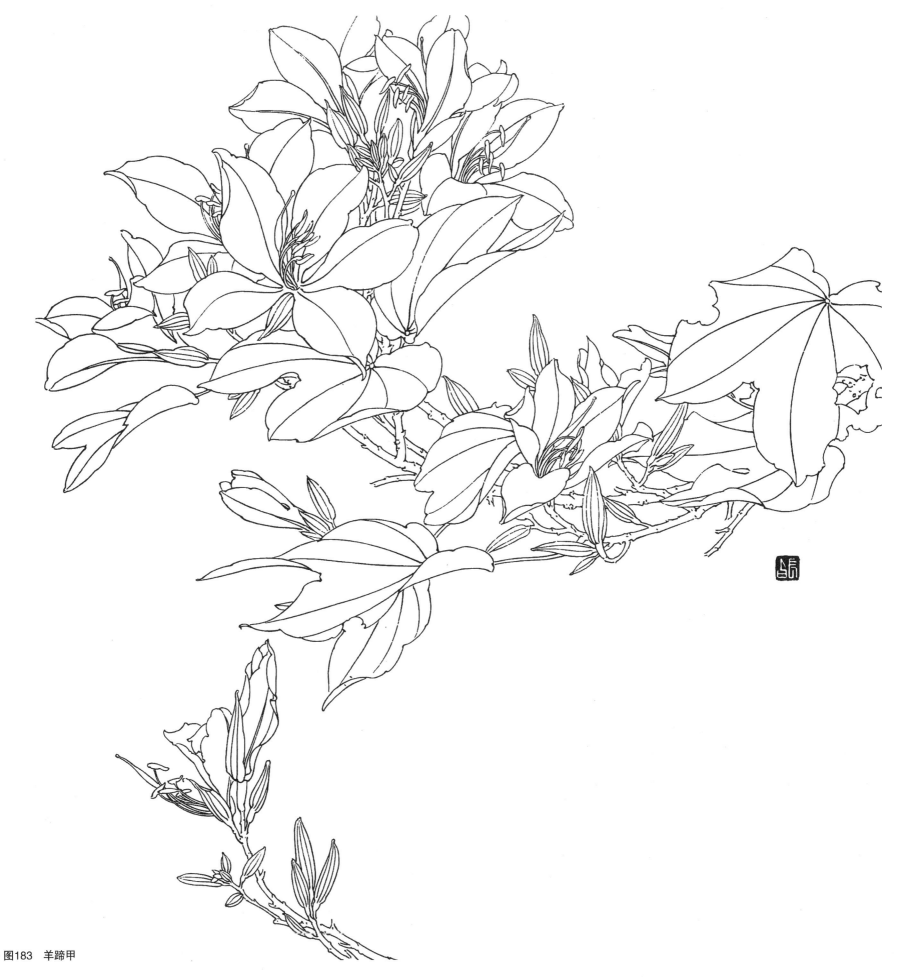

图183 羊蹄甲

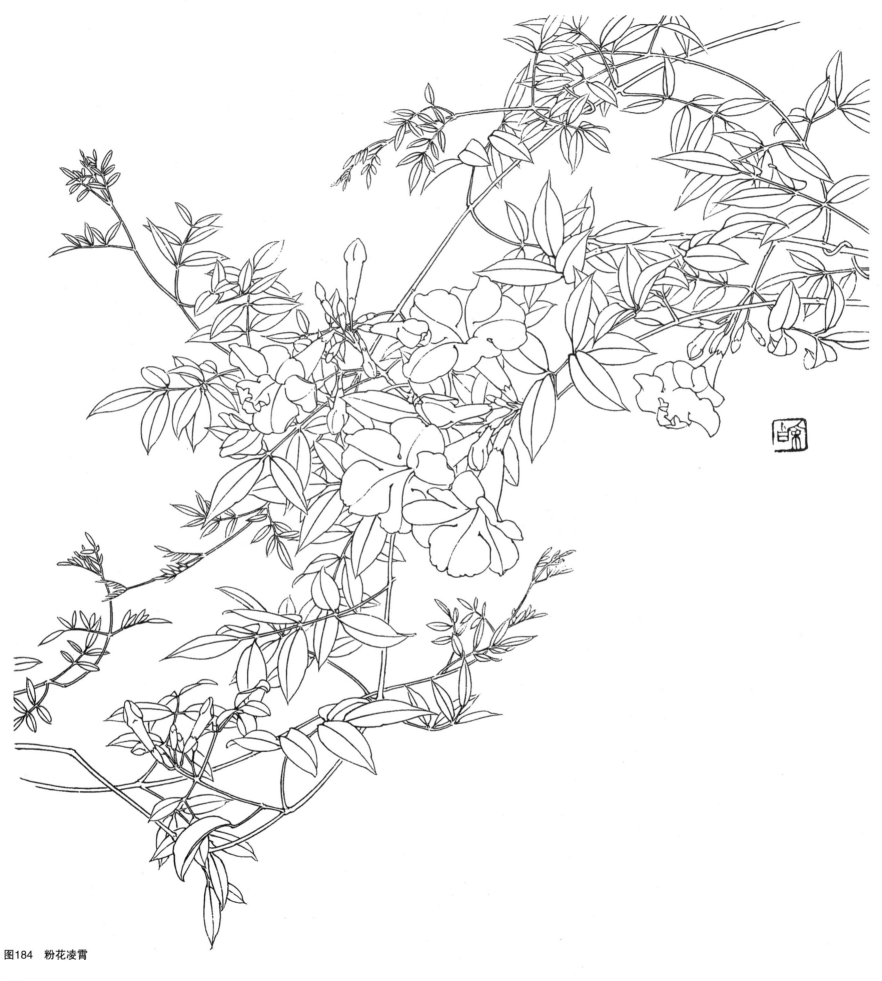

图184　粉花凌霄

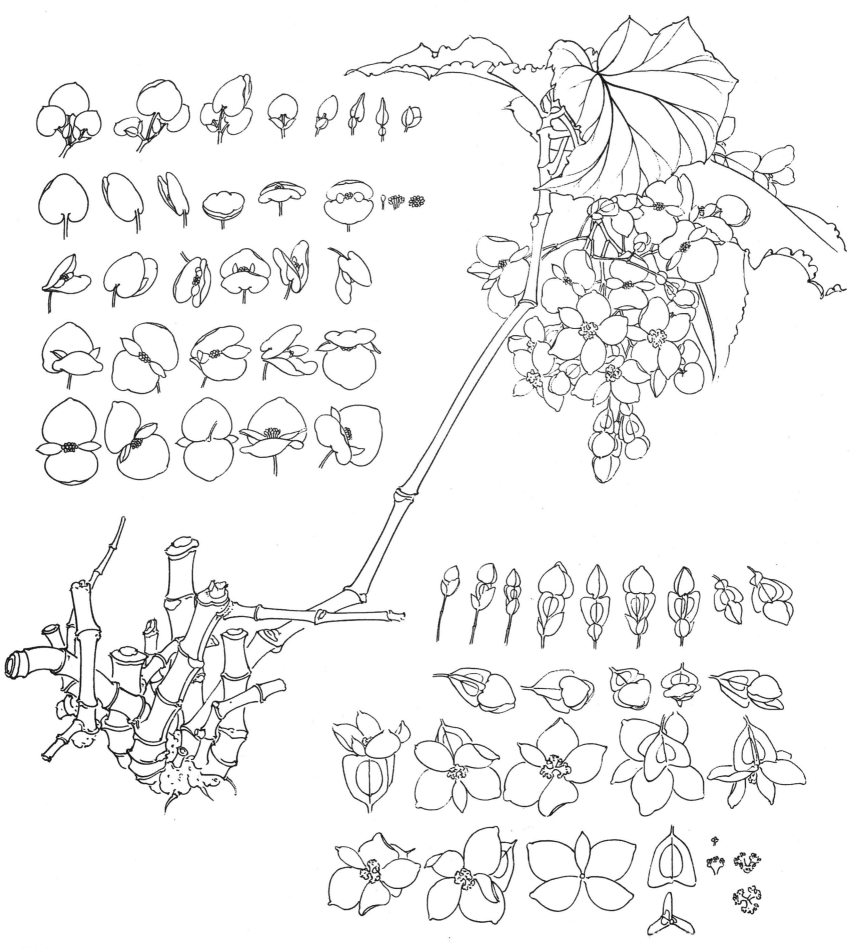

图185 竹节海棠

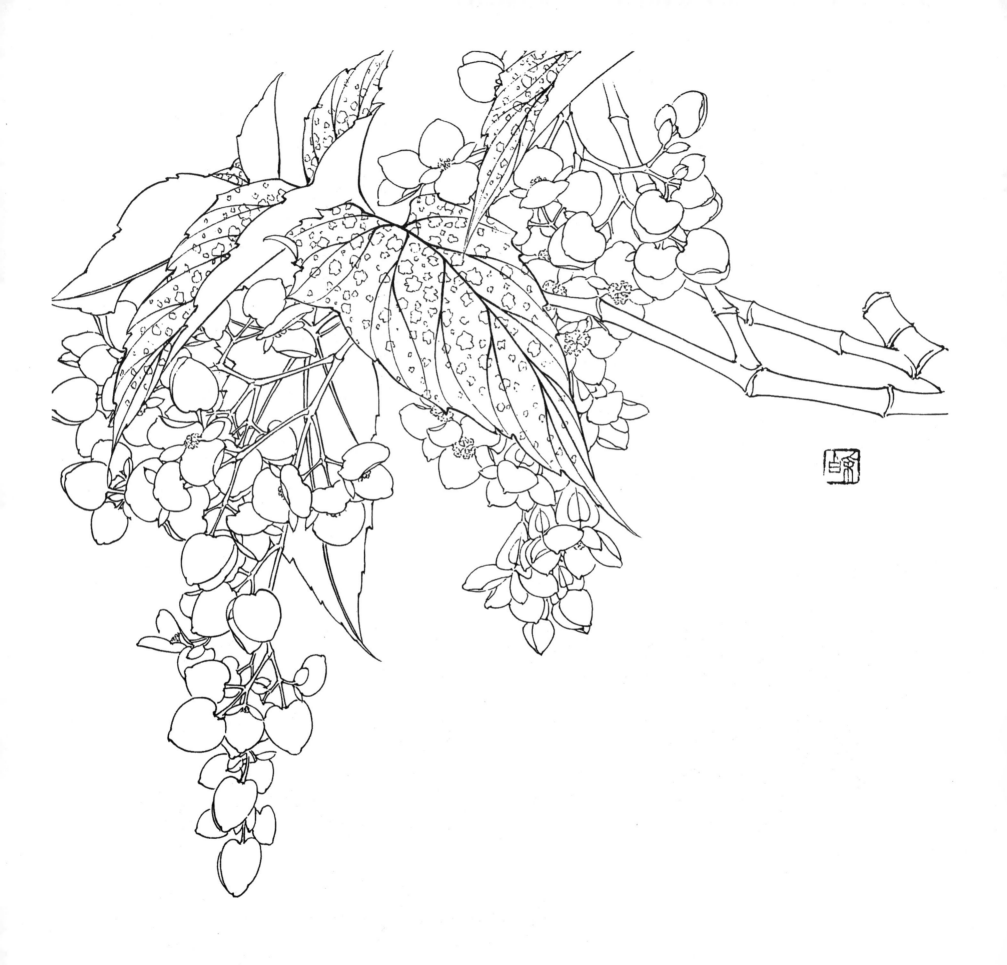

图186　竹节海棠

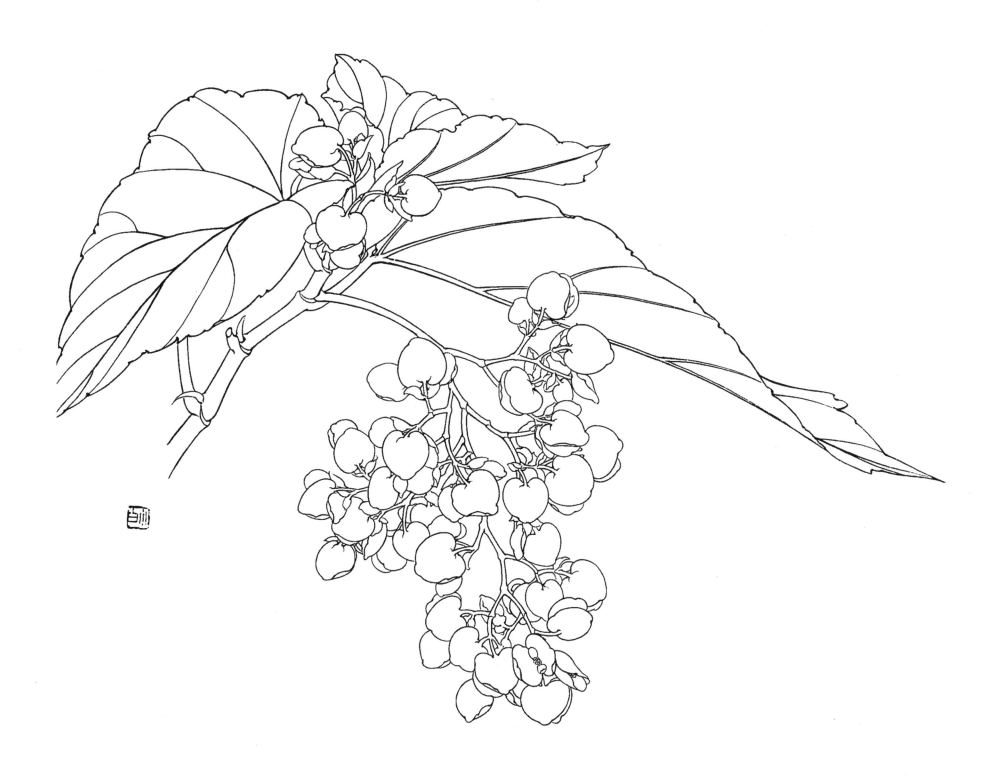

图187 竹节海棠

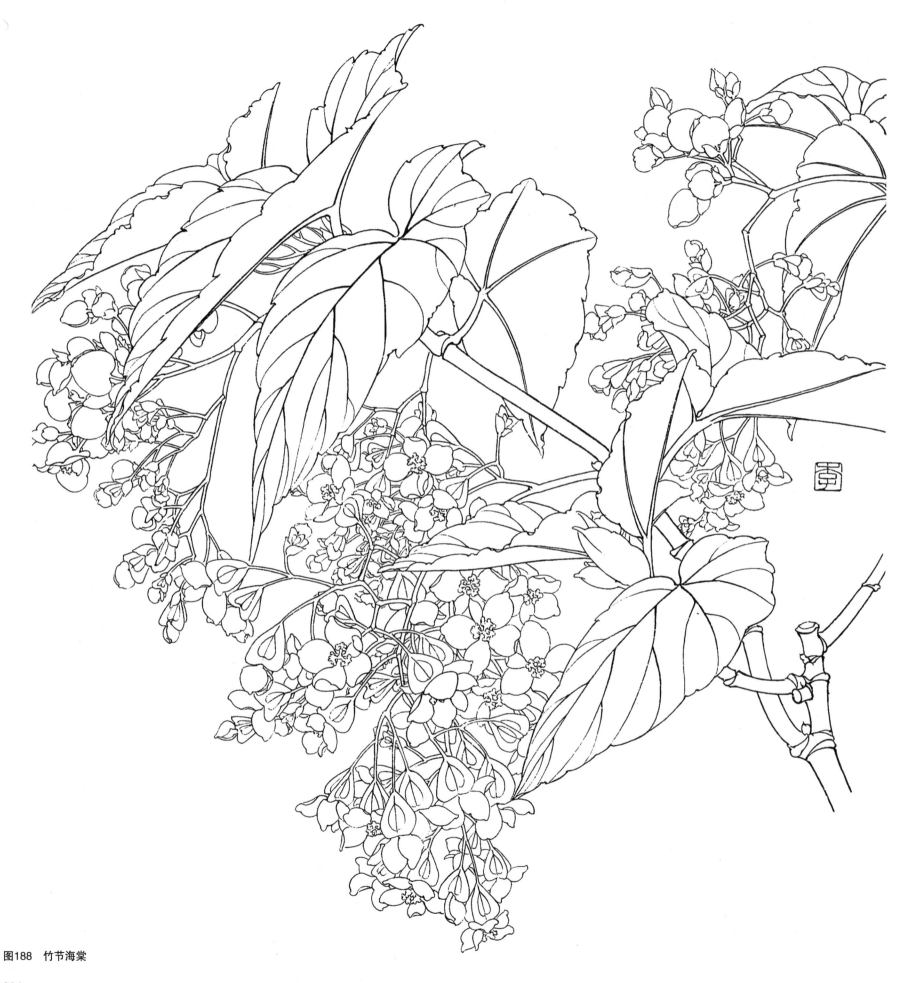

图188 竹节海棠

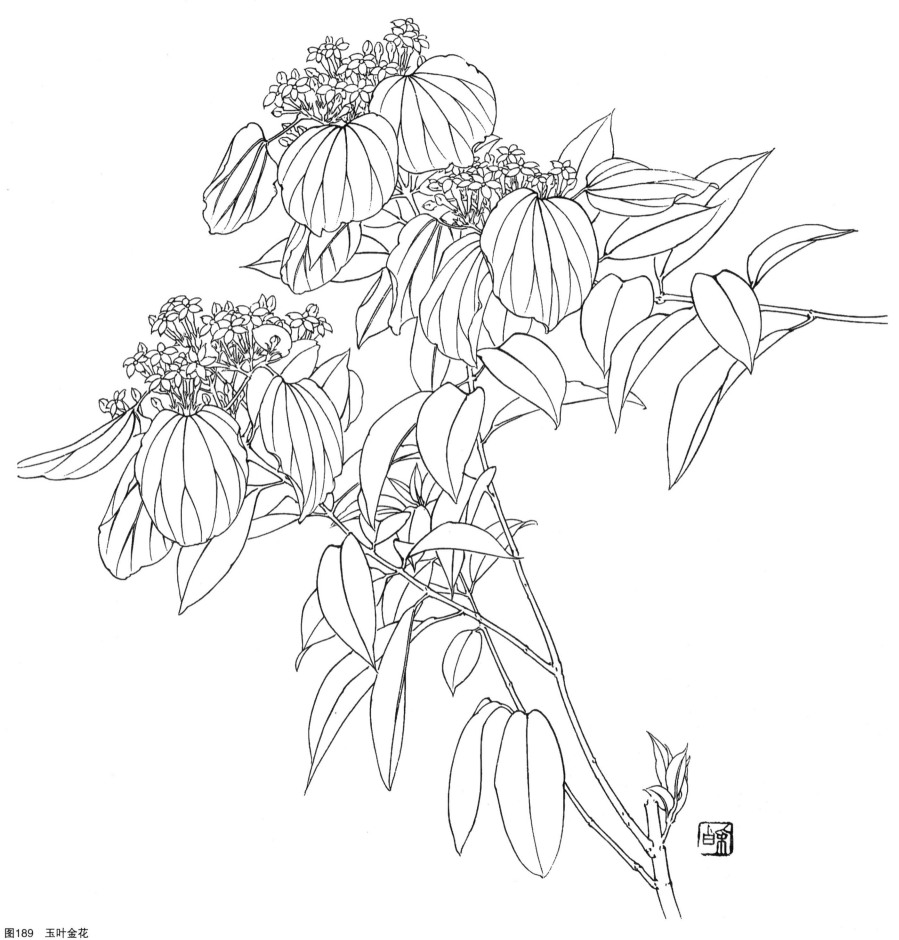

图189 玉叶金花

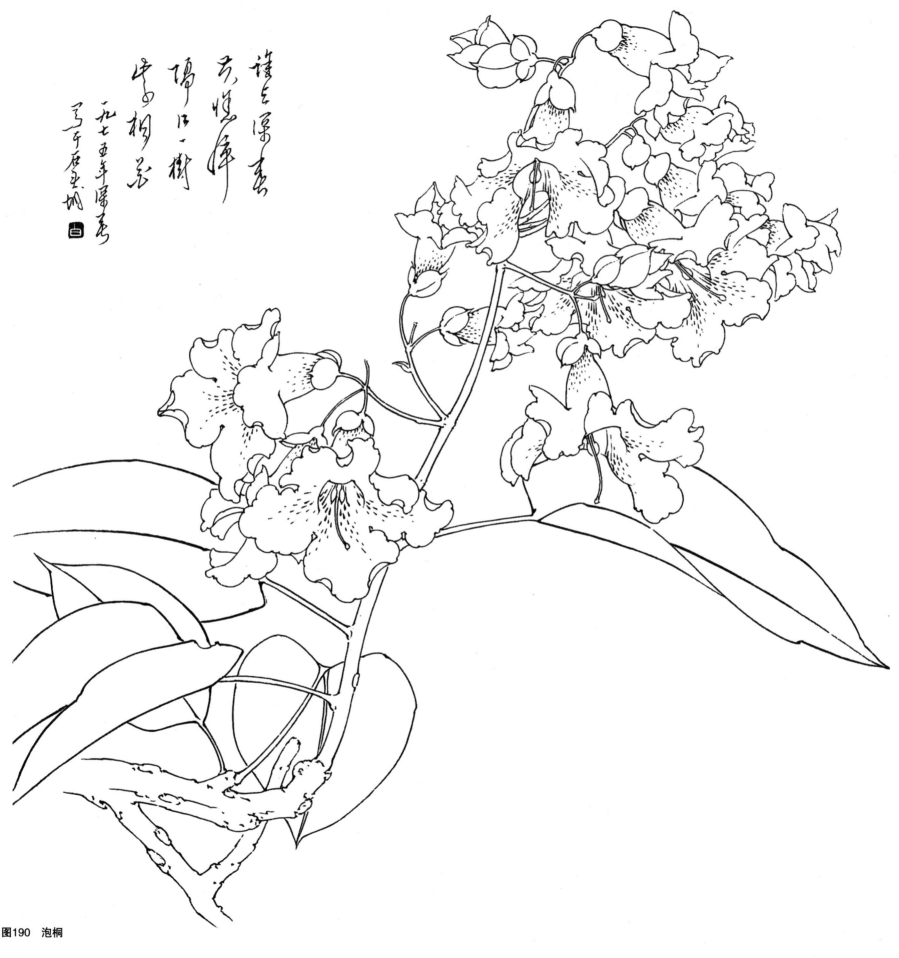

图190 泡桐

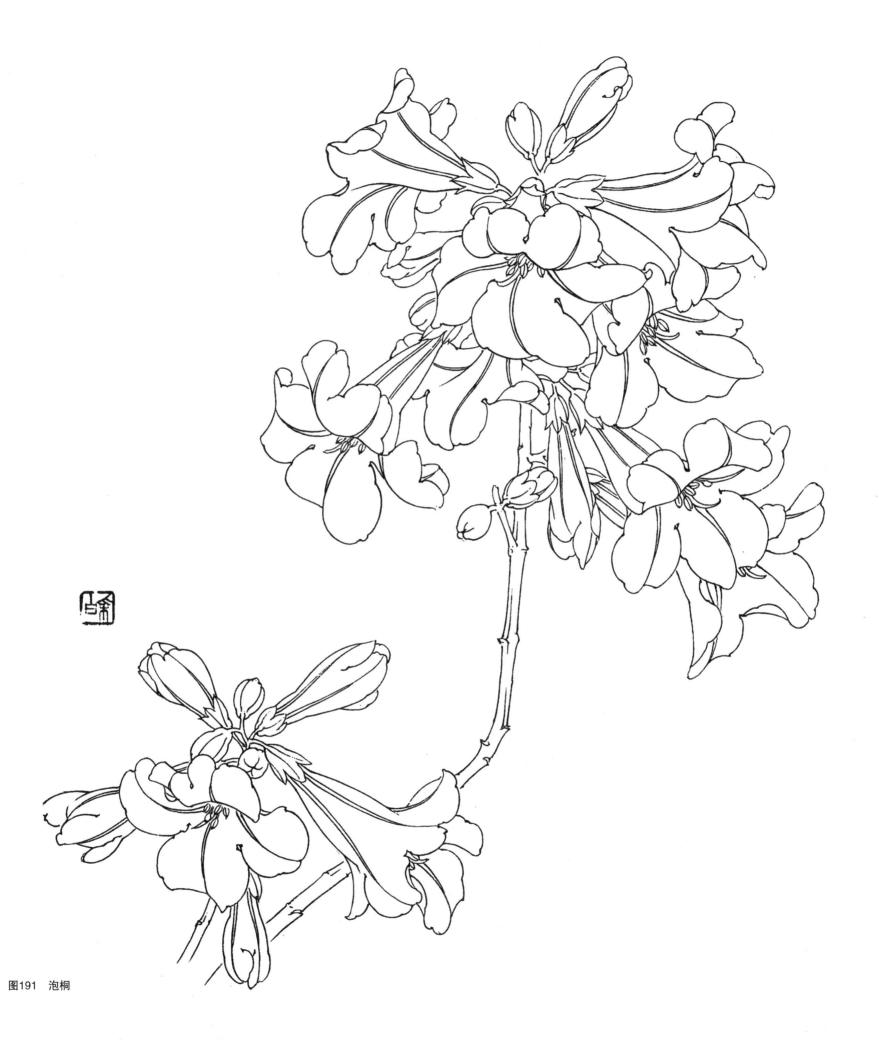

图191 泡桐

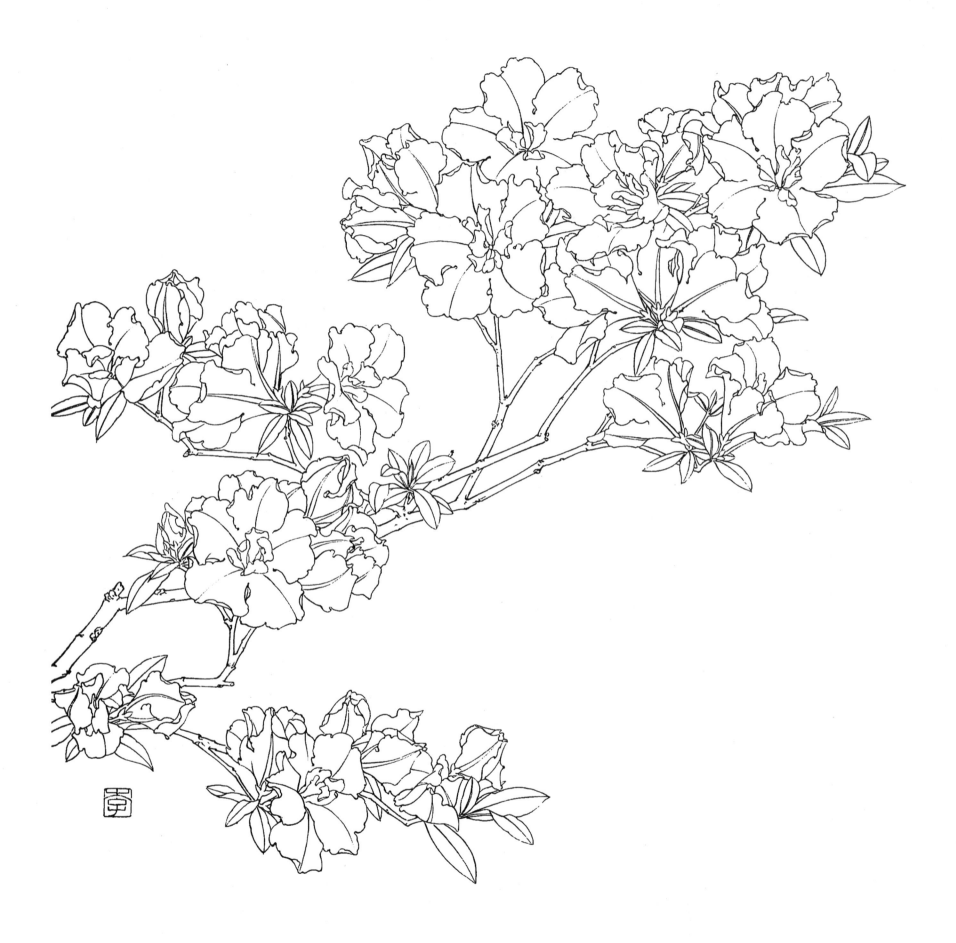

图192　杜鹃

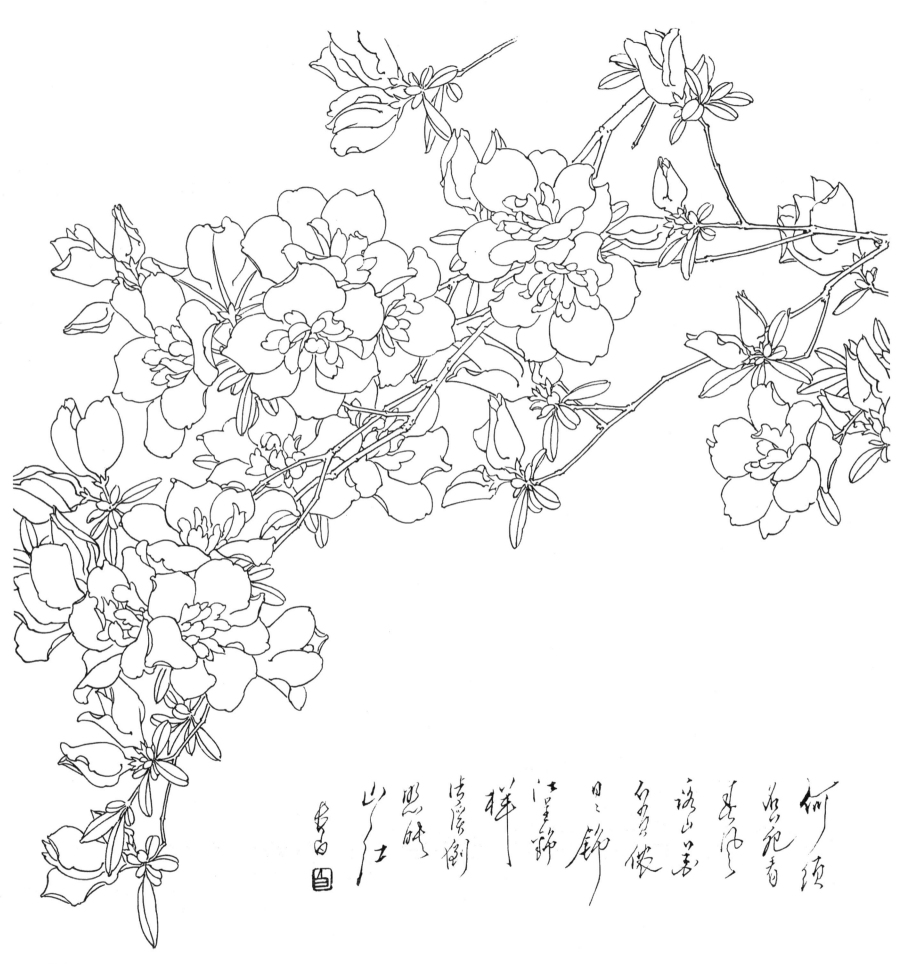

何須 始 把 香 ？ 堂 ？ ？ 語 ？ ？ ？ ？ ？ ？ ？ ？ ？ ？ 樣 ？ ？ ？ ？ ？ ？ 山 ？ 白 ？

图193　杜鹃

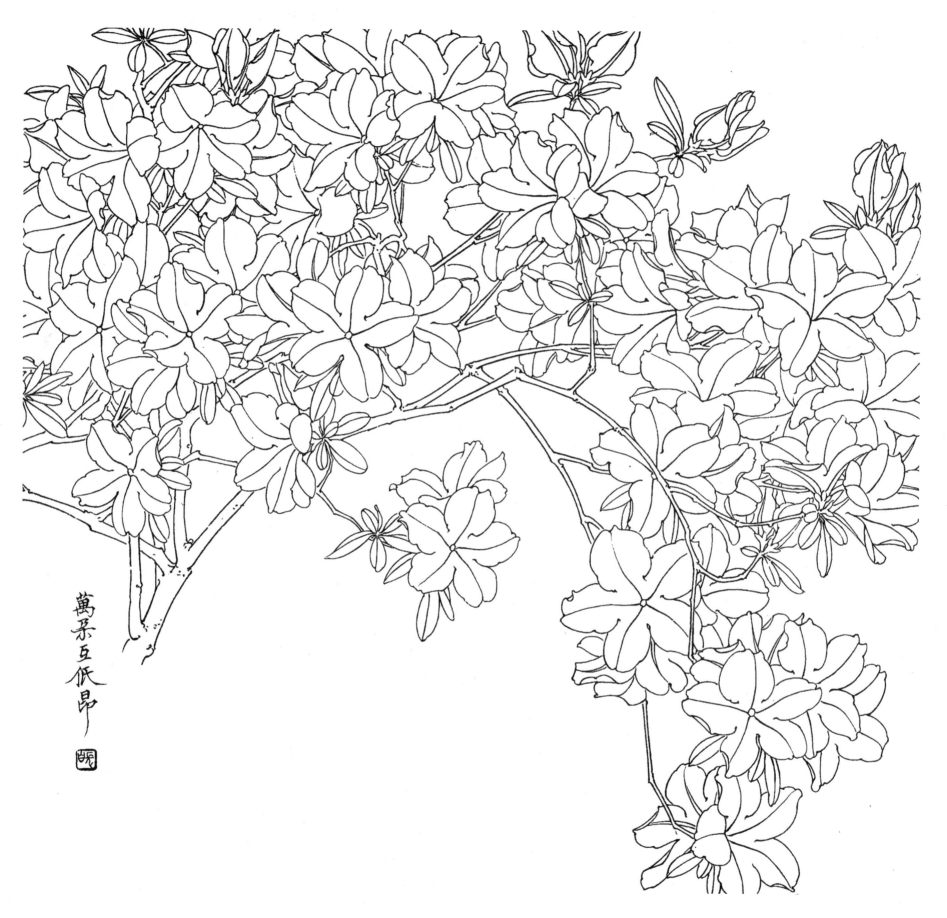

万紫互低昂

图194 杜鹃

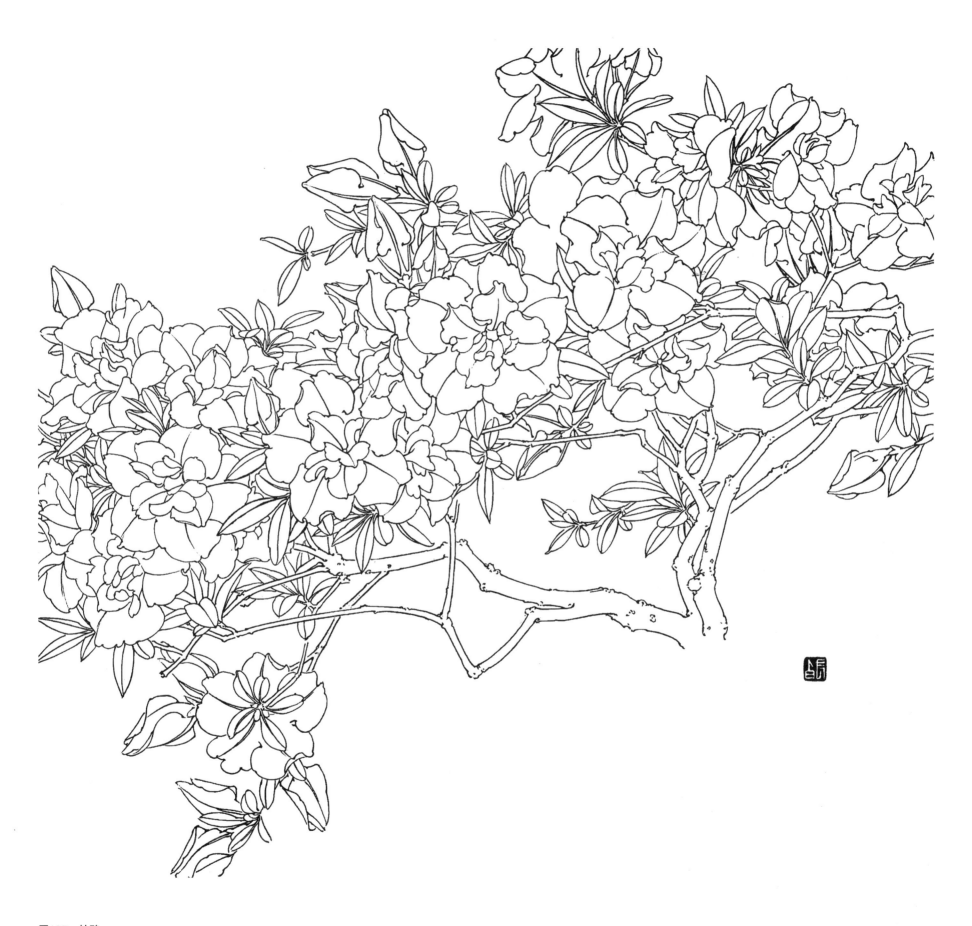

图195　杜鹃

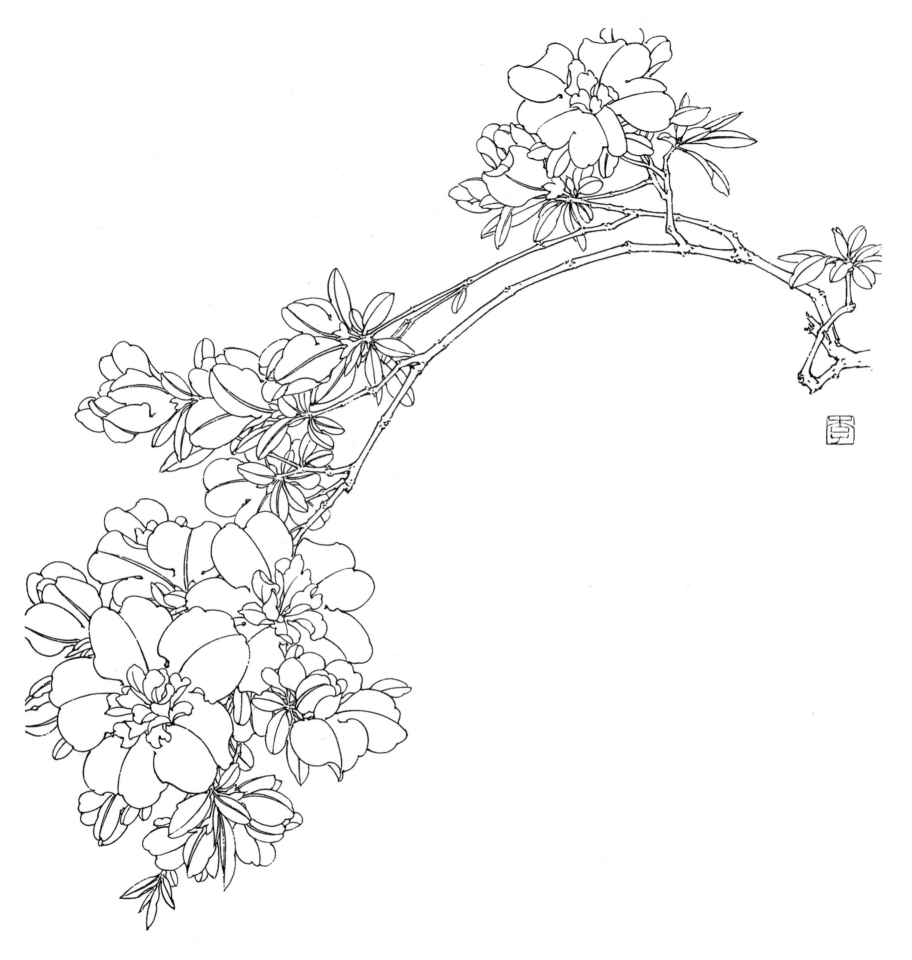

图196 杜鹃

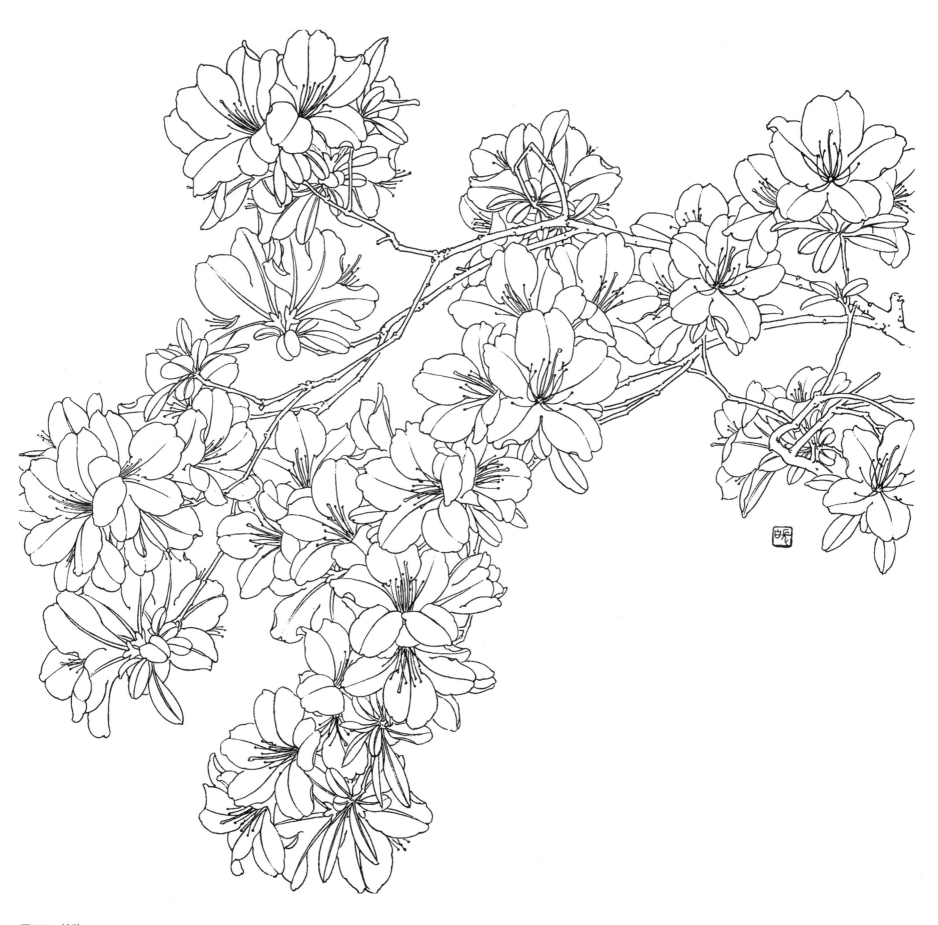

图197 杜鹃

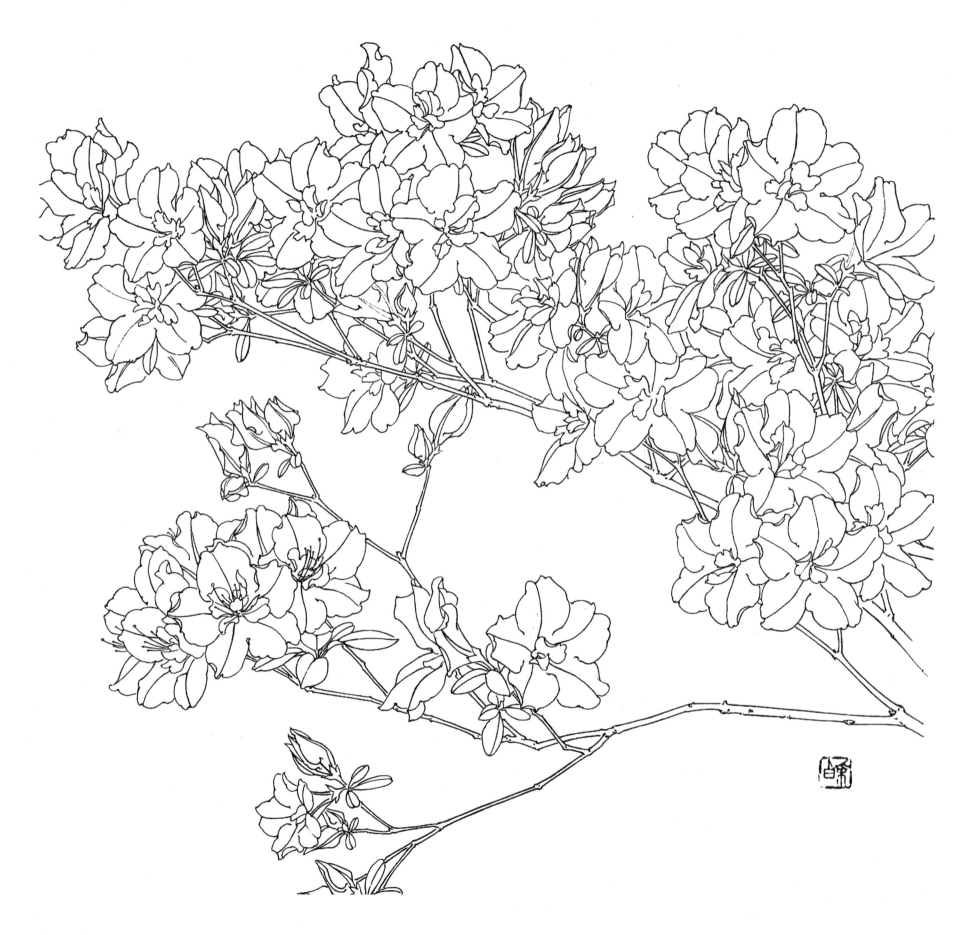

图198　杜鹃

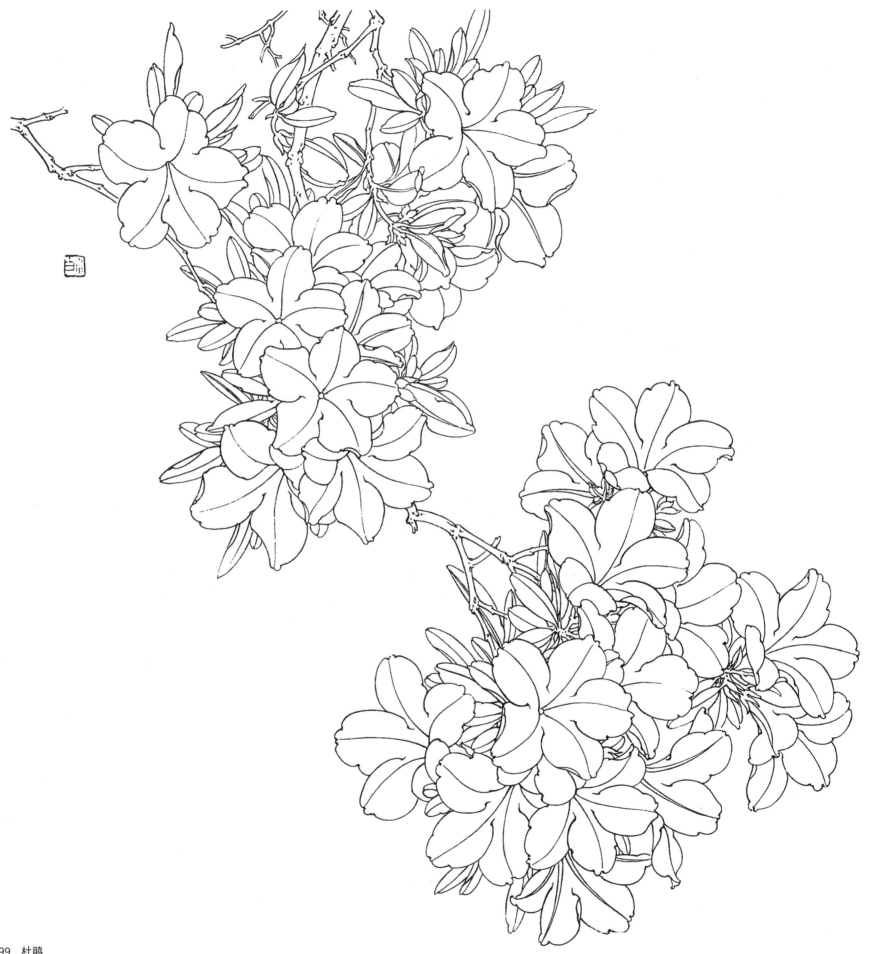

图199　杜鹃

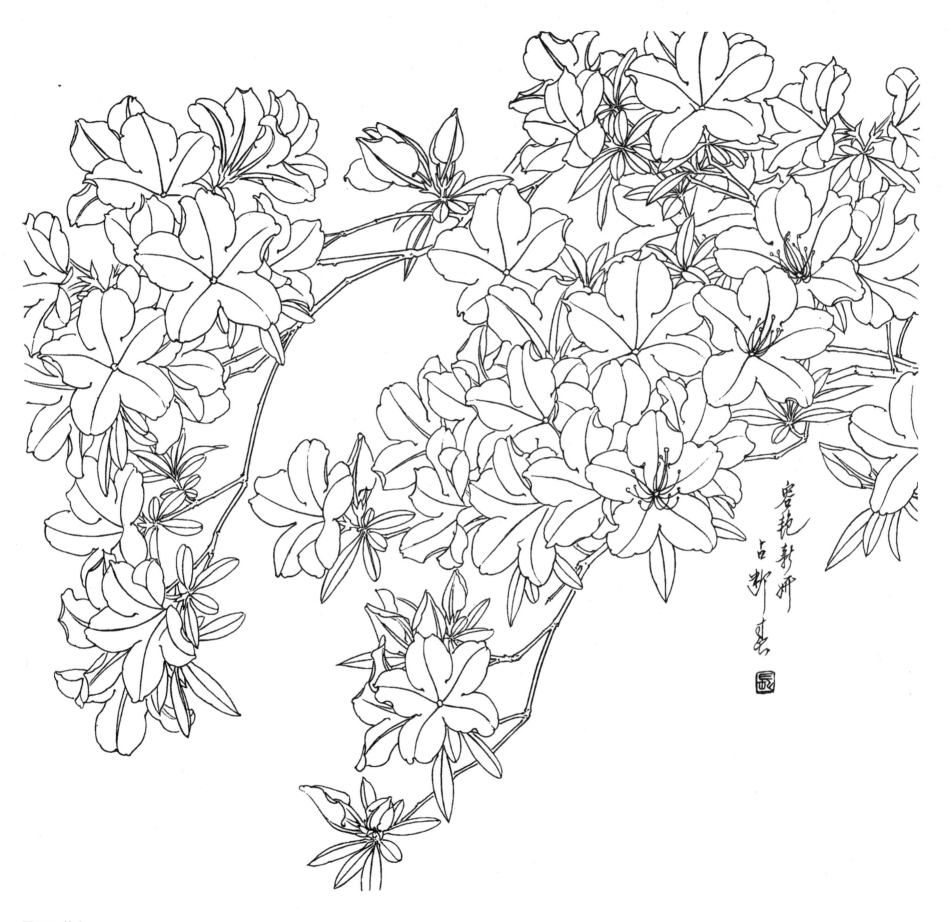

图200　杜鹃

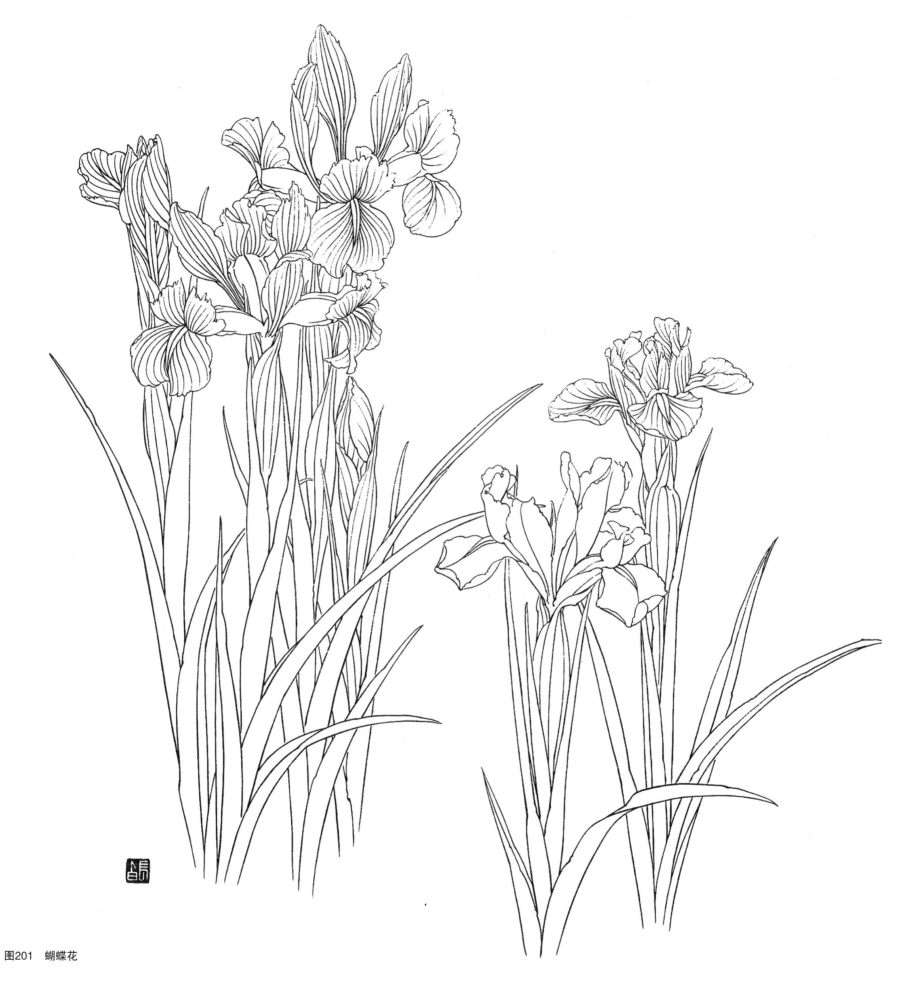

图201　蝴蝶花

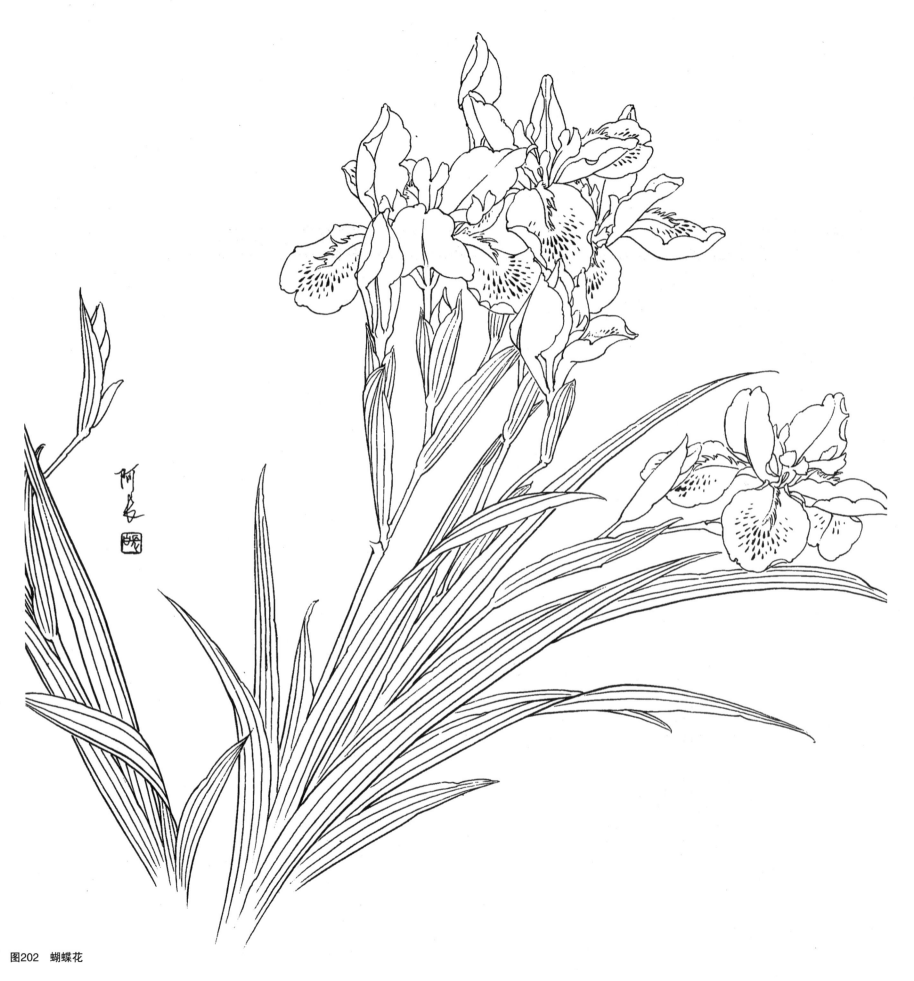

图202　蝴蝶花

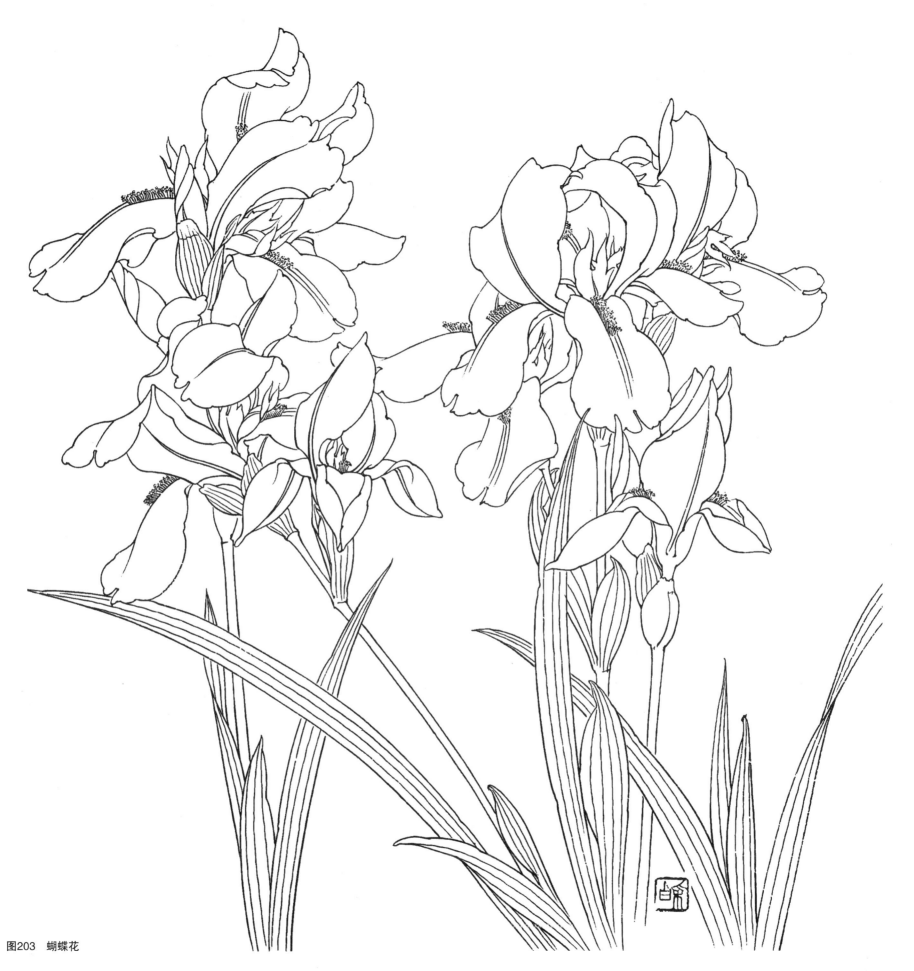

图203　蝴蝶花

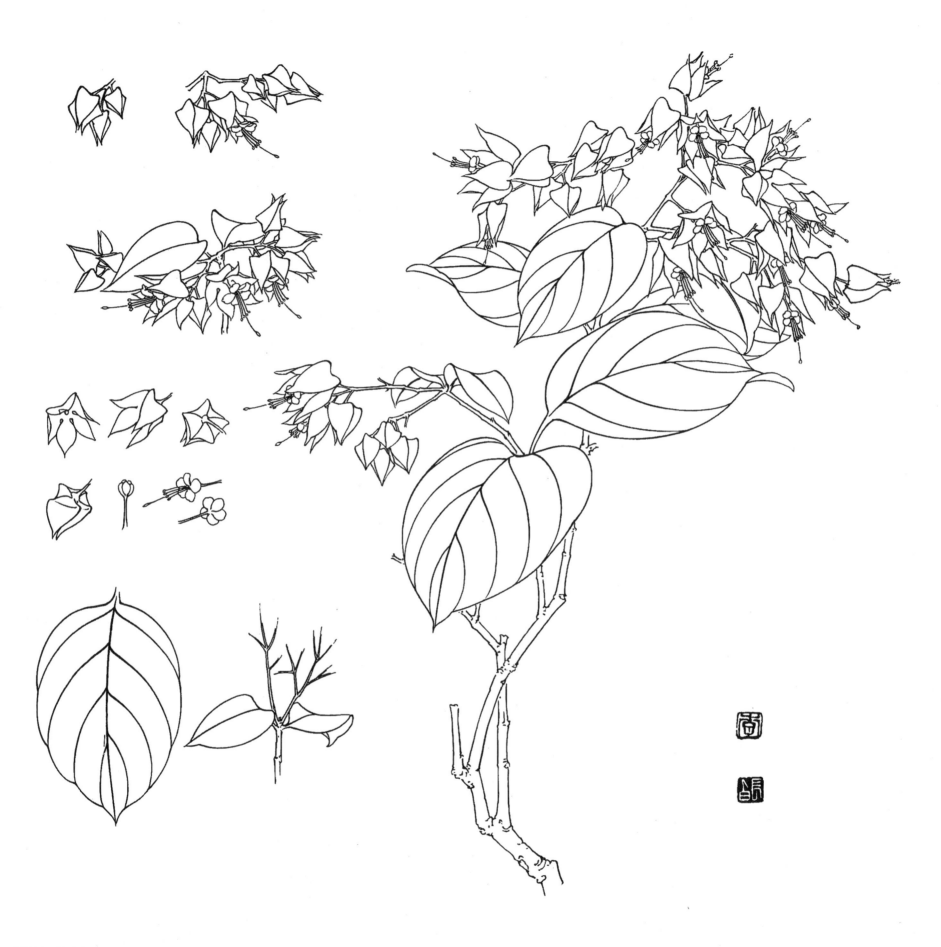

图204　龙吐珠

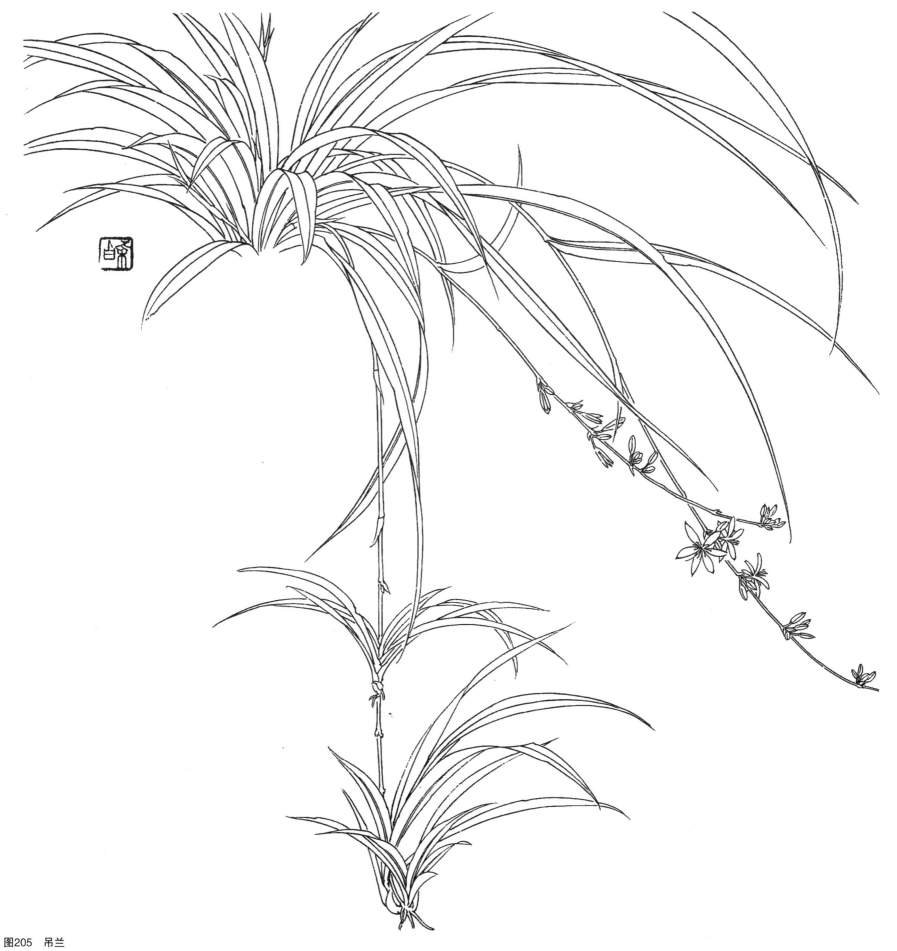

图205　吊兰

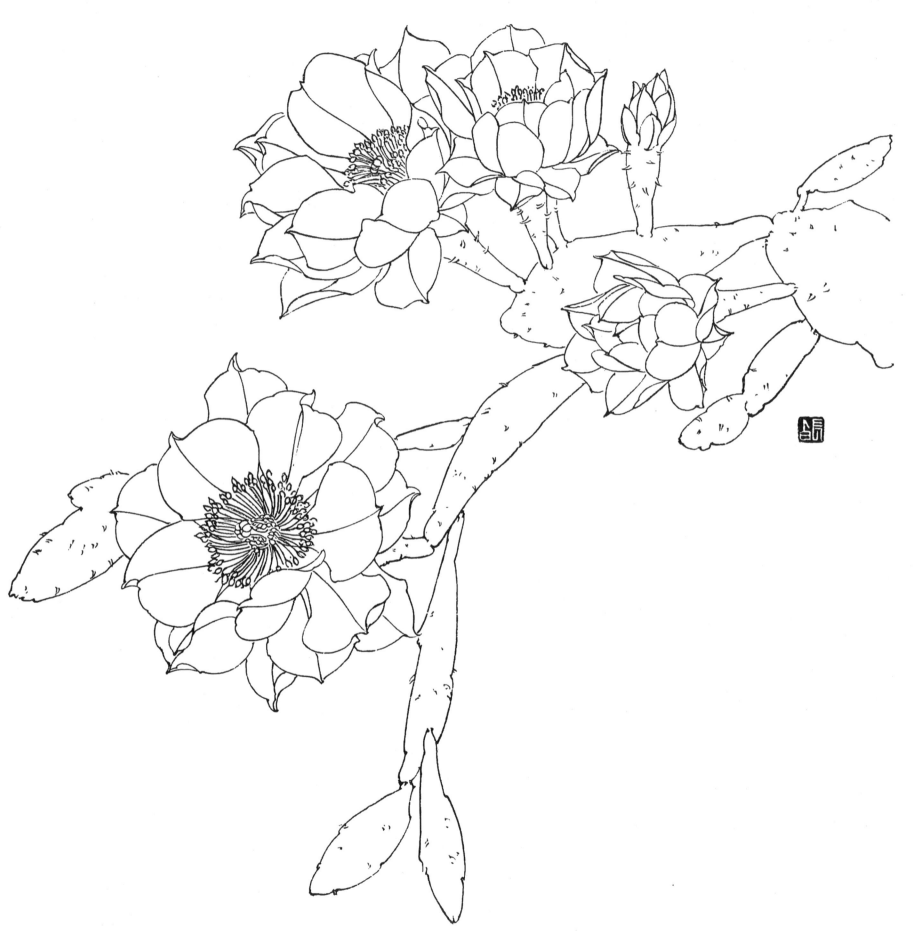

图206　仙人掌

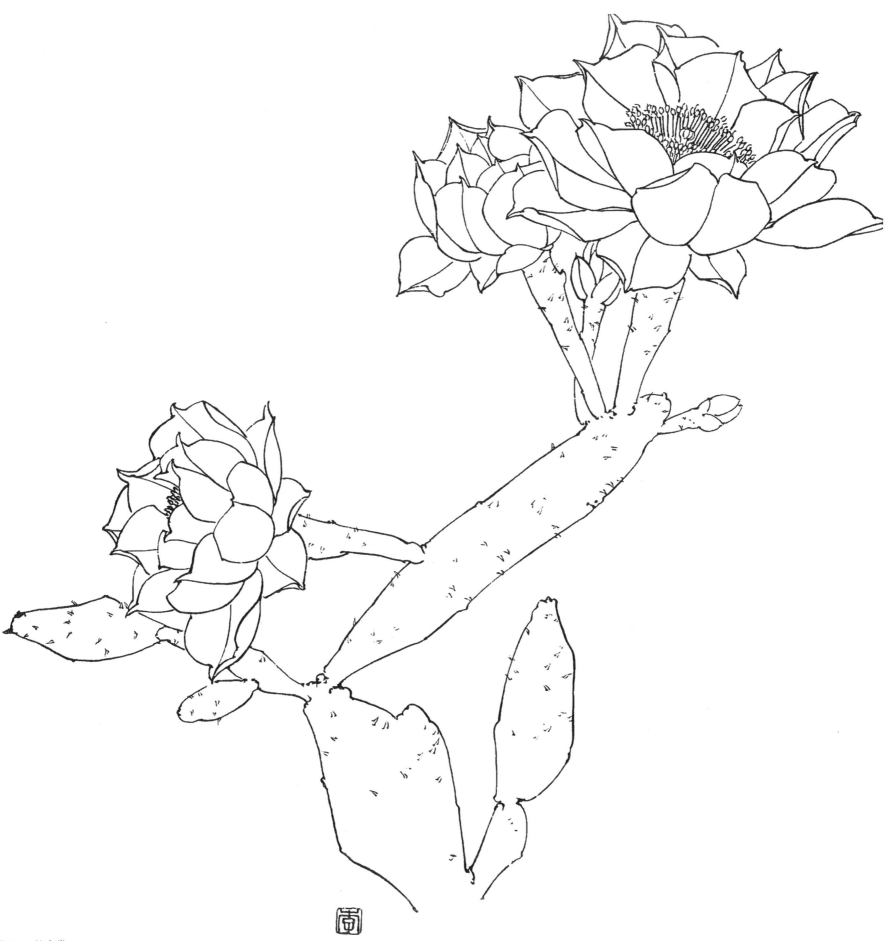

图207　仙人掌

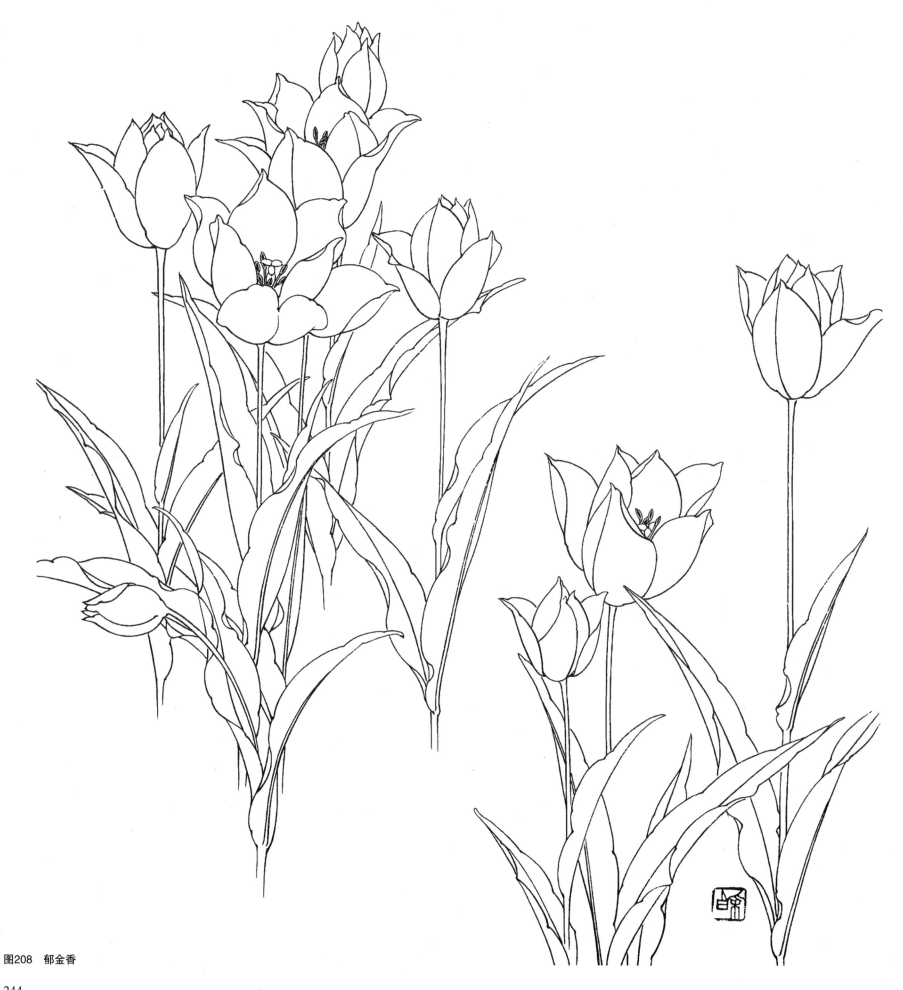

图208 郁金香

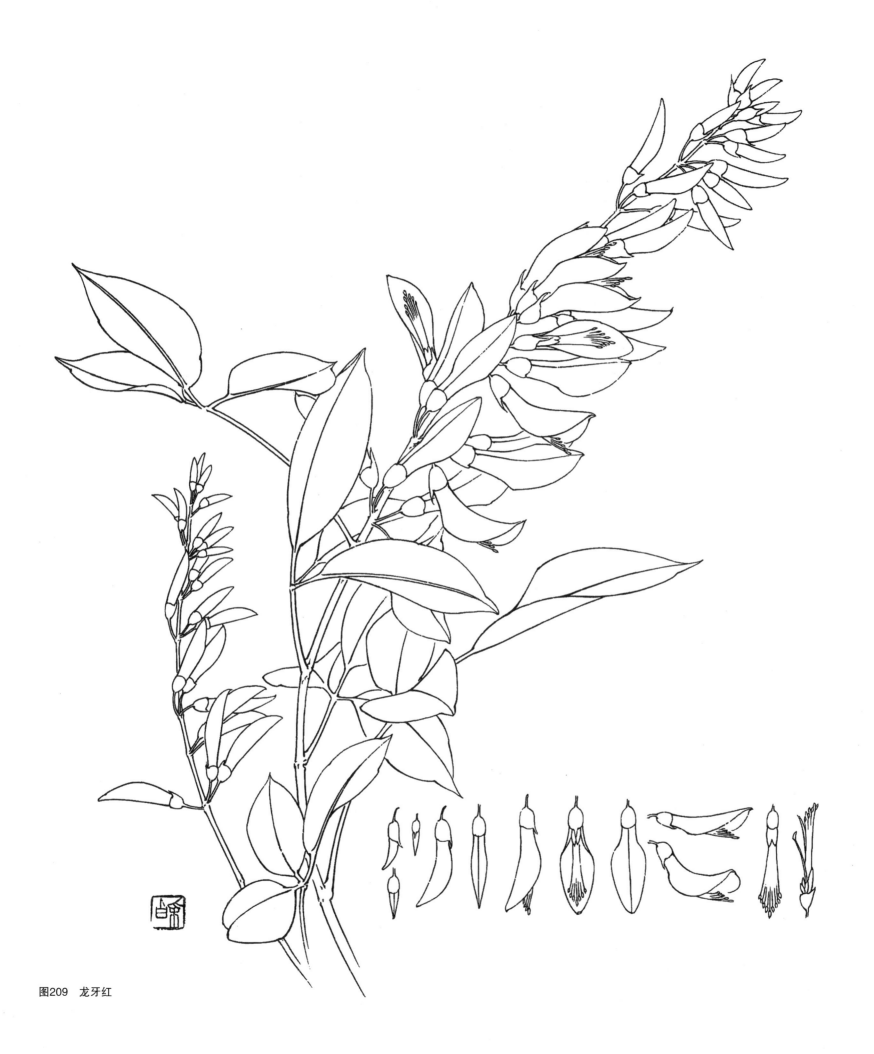

图209 龙牙红

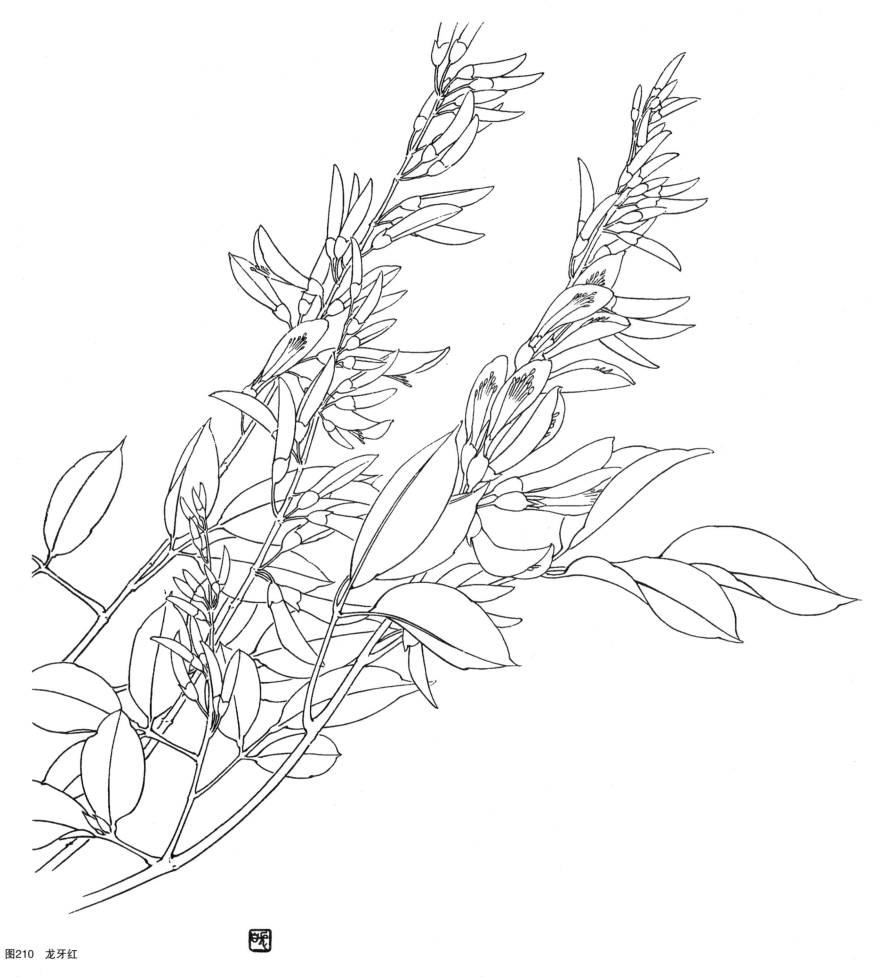

图210　龙牙红

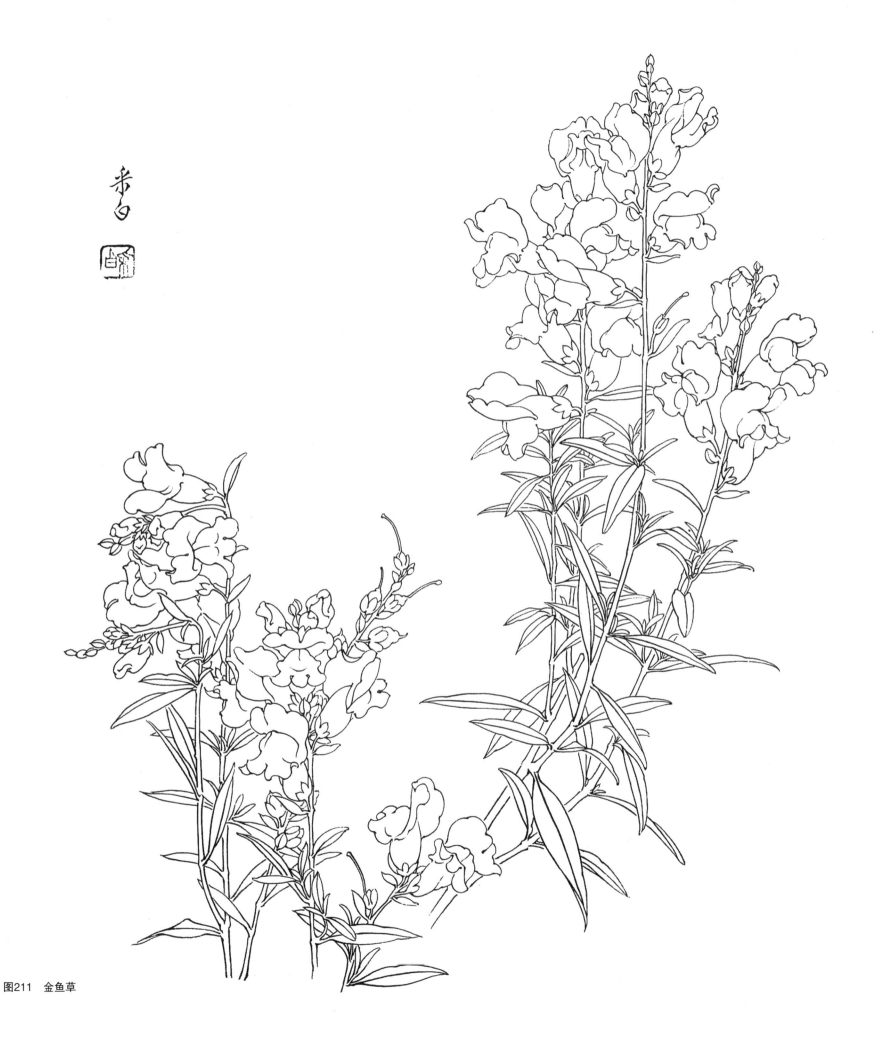

图211 金鱼草

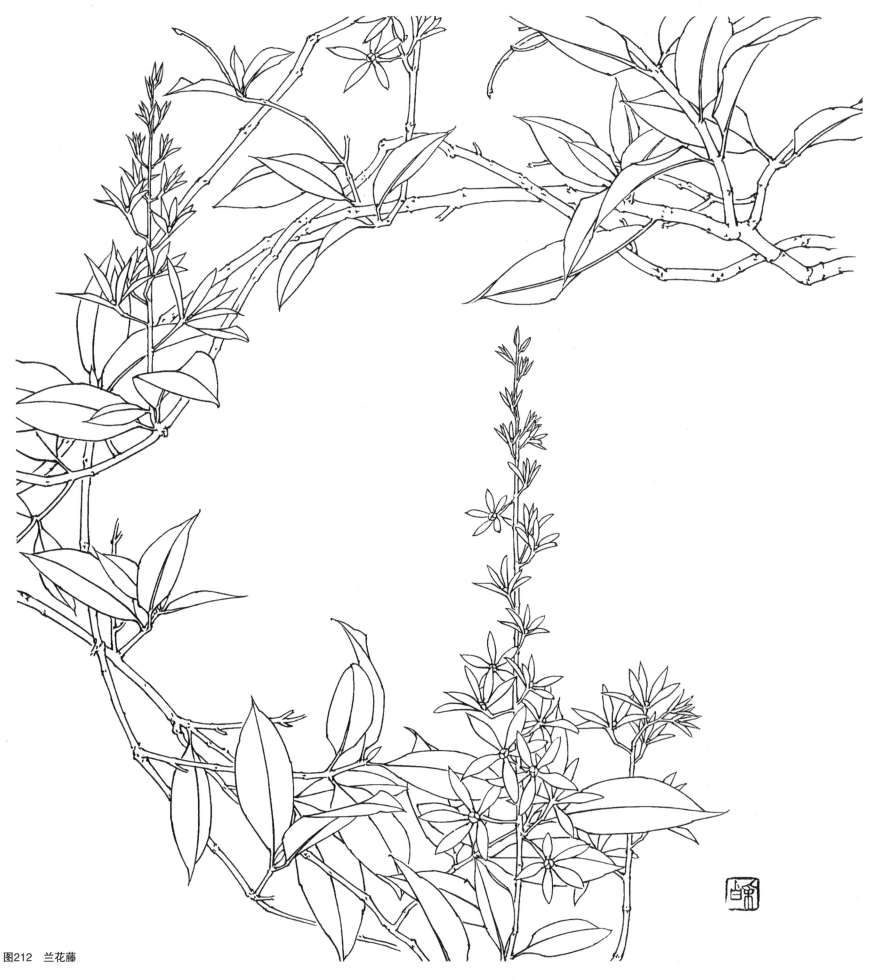

图212 兰花藤

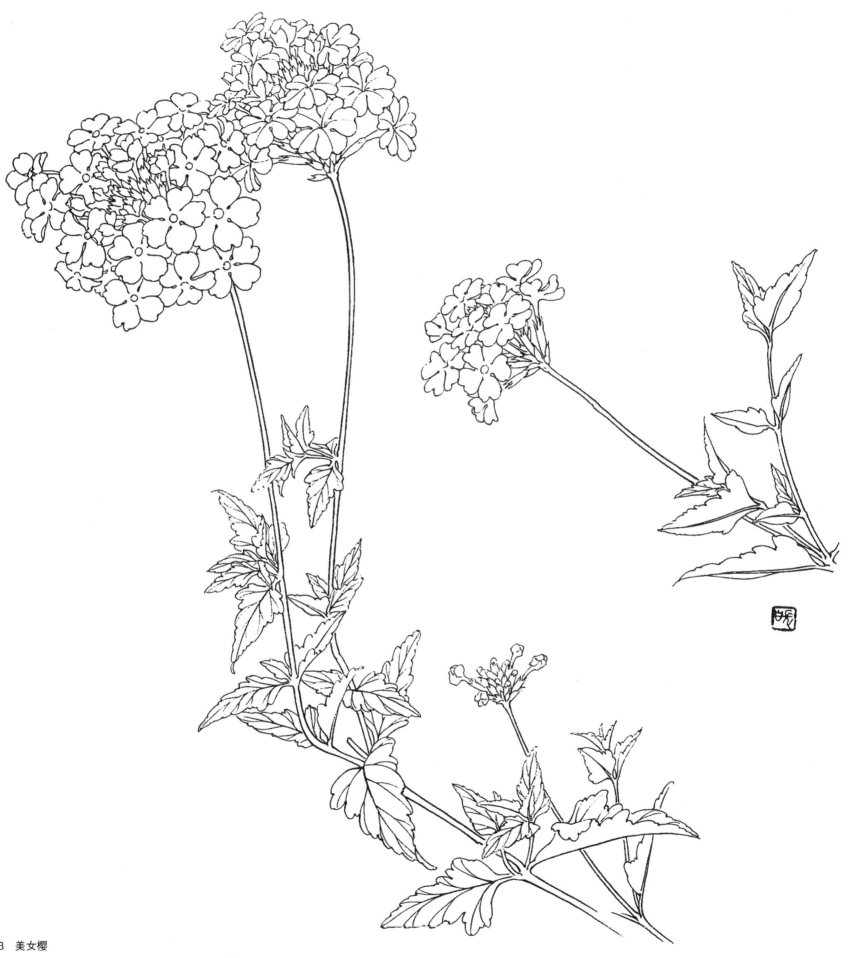

图213 美女樱

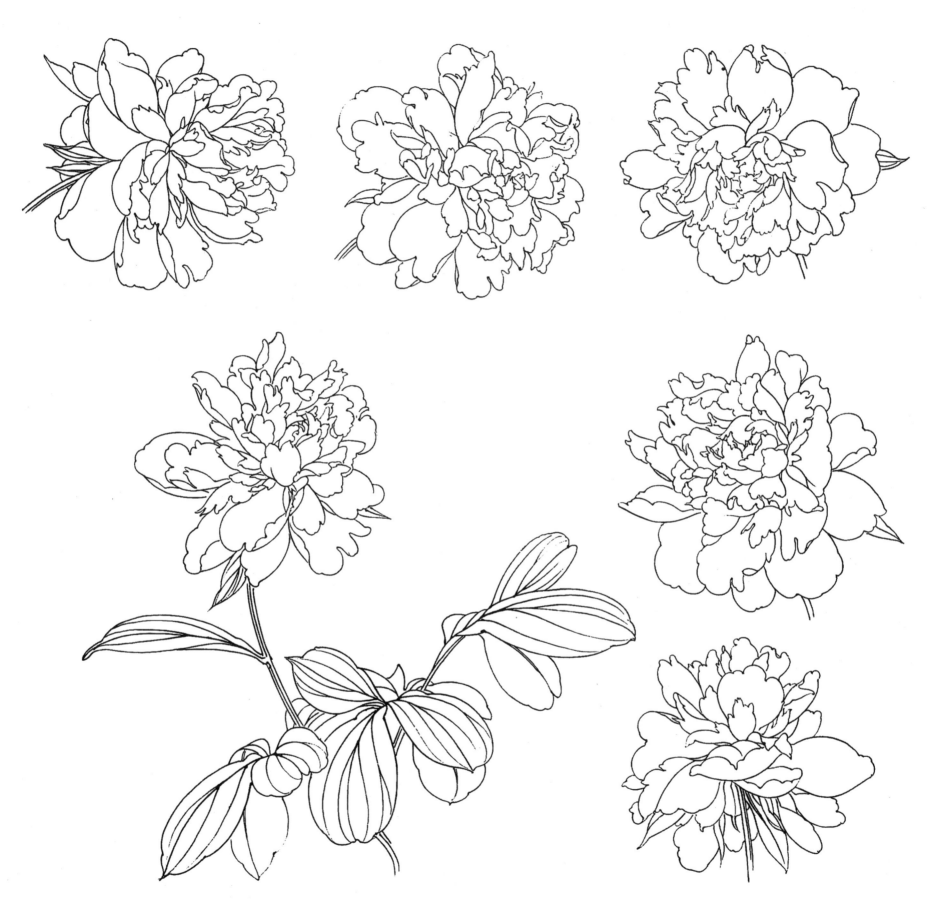

图214　芍药

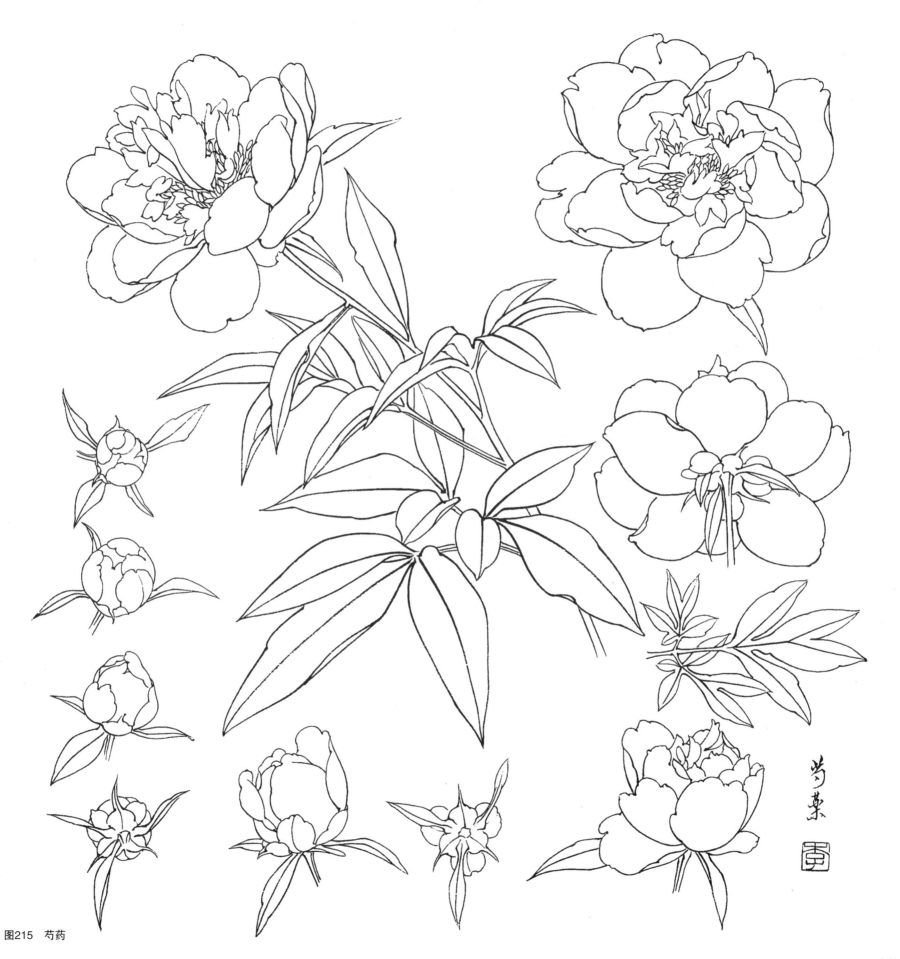

图215　芍药

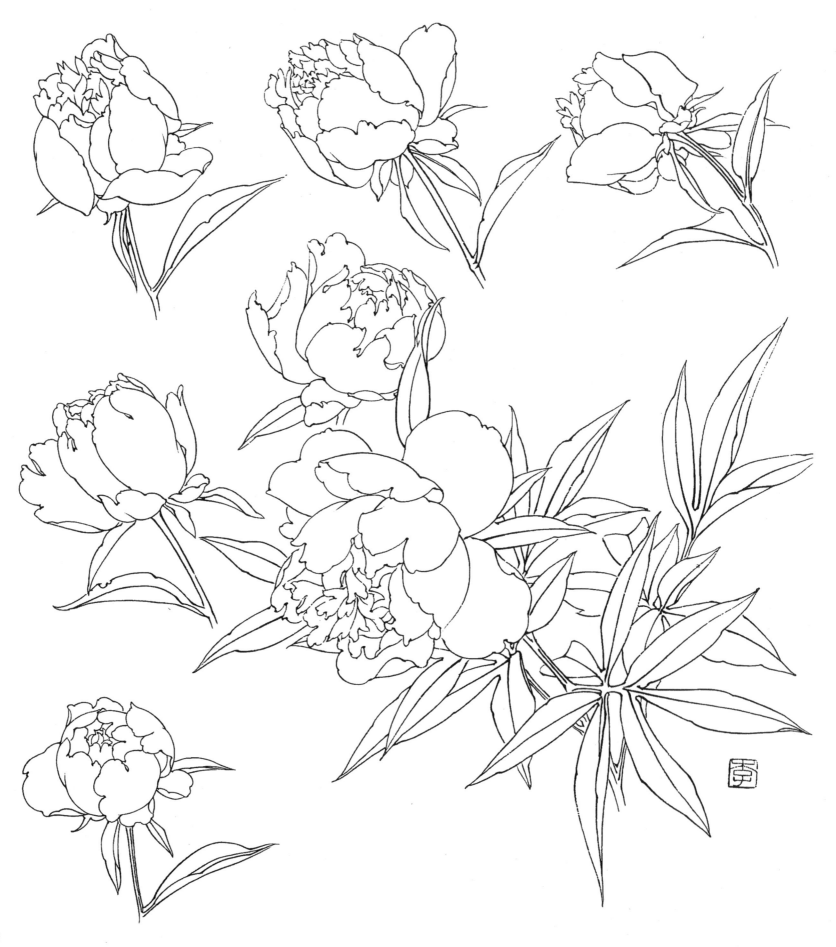

图216 芍药

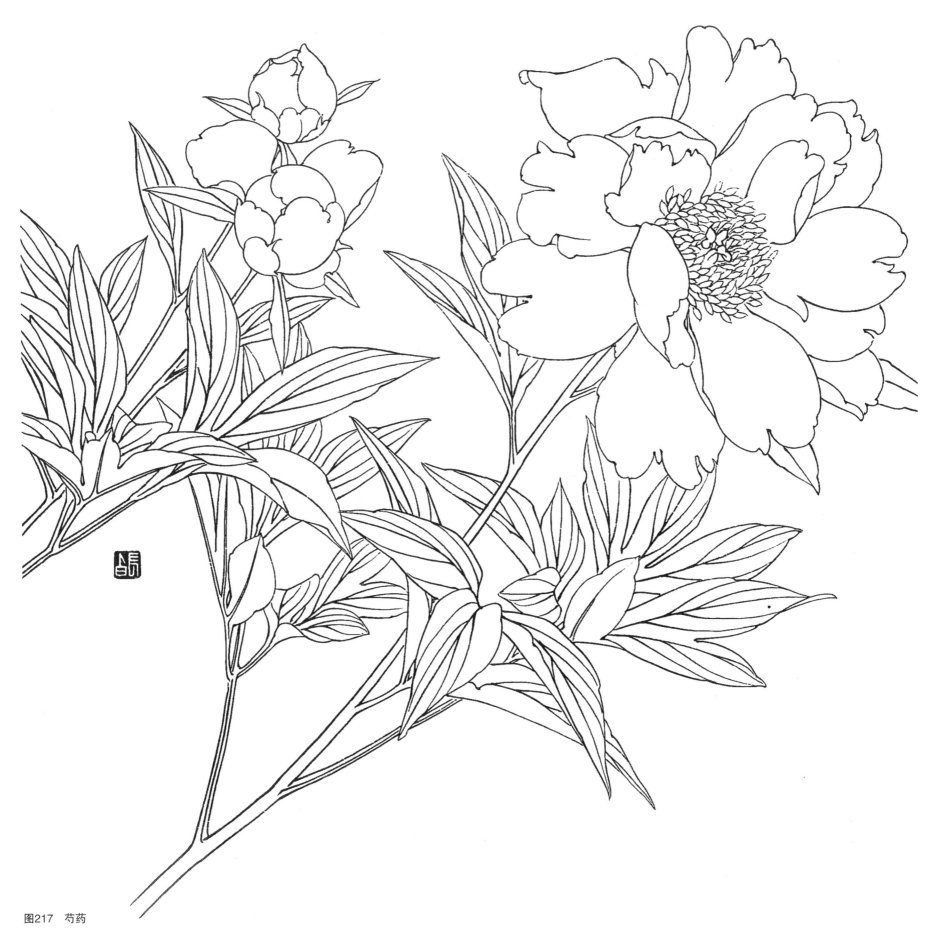

图217 芍药

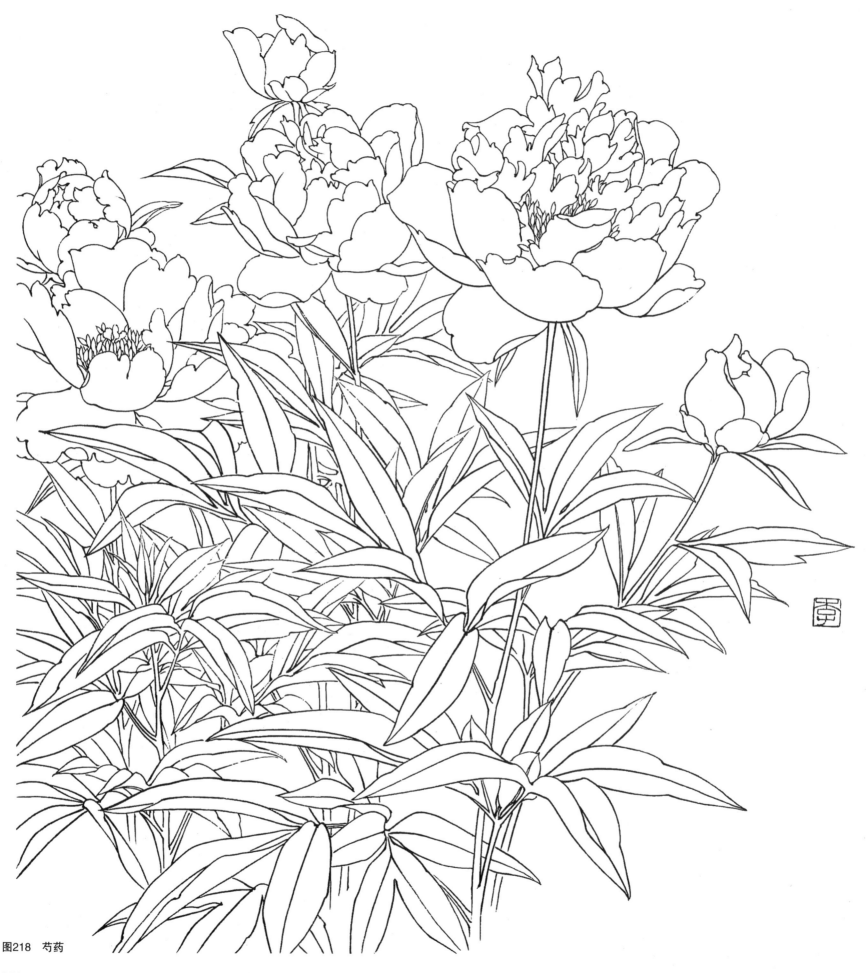

图218 芍药

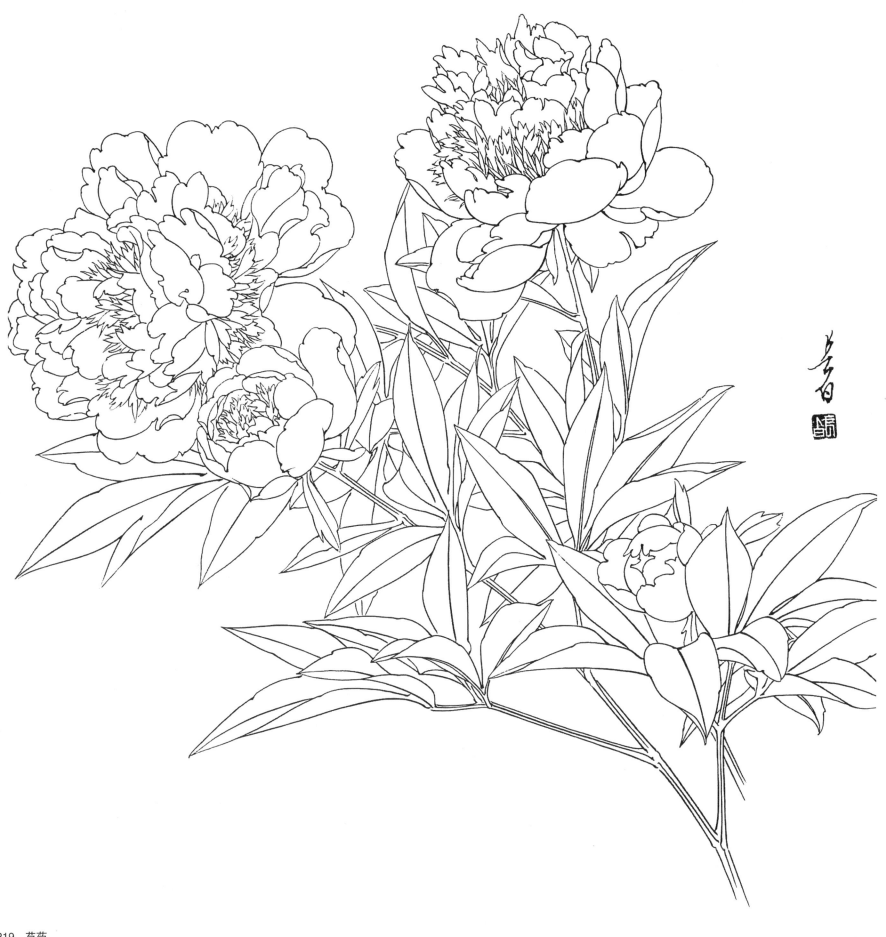

图219 芍药

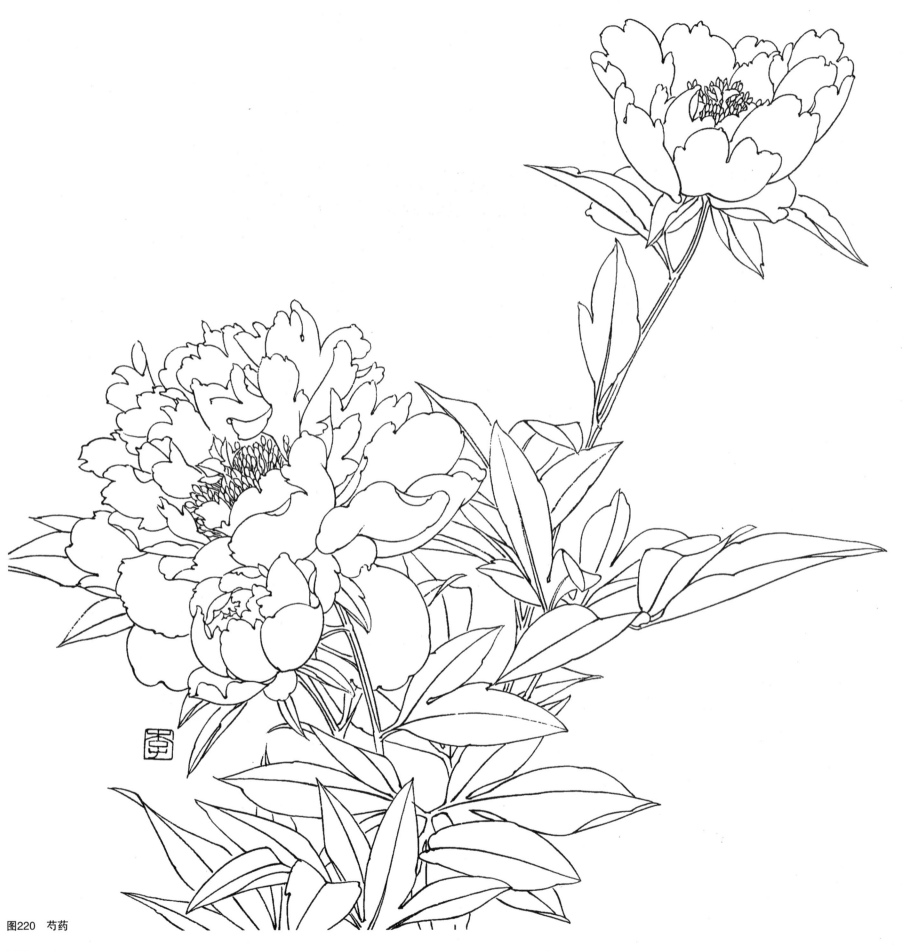

图220 芍药

256

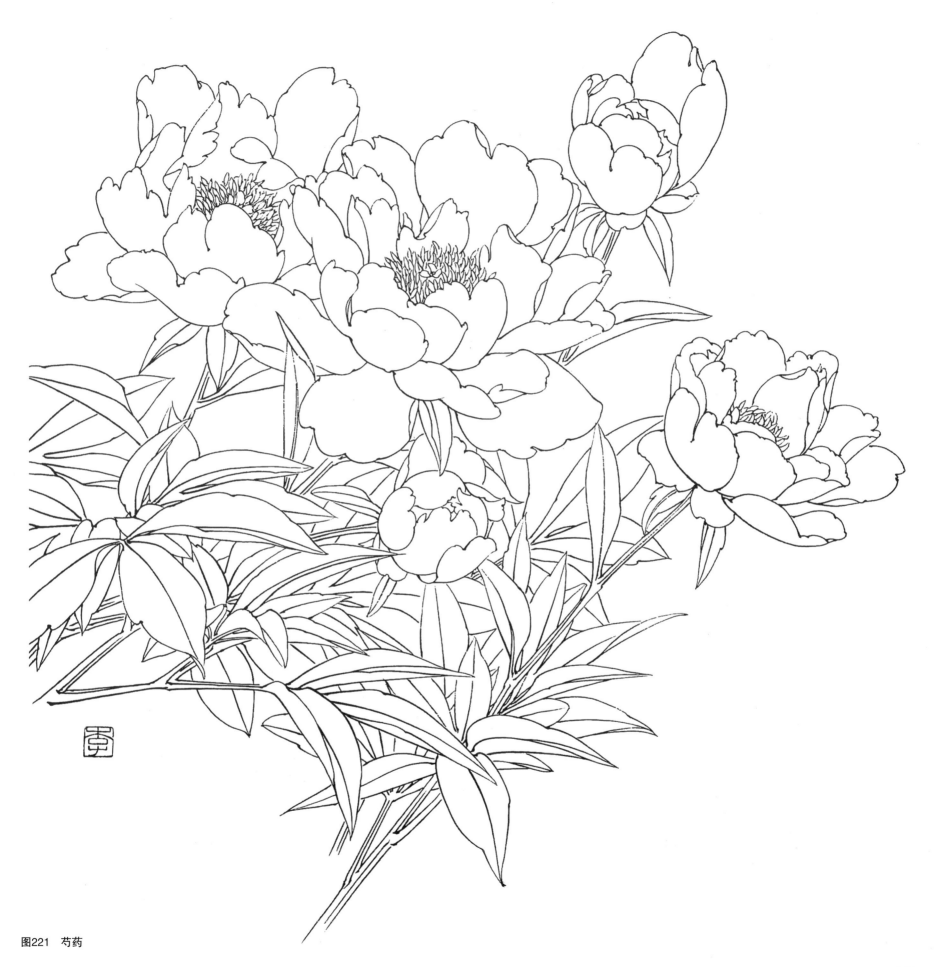

图221 芍药

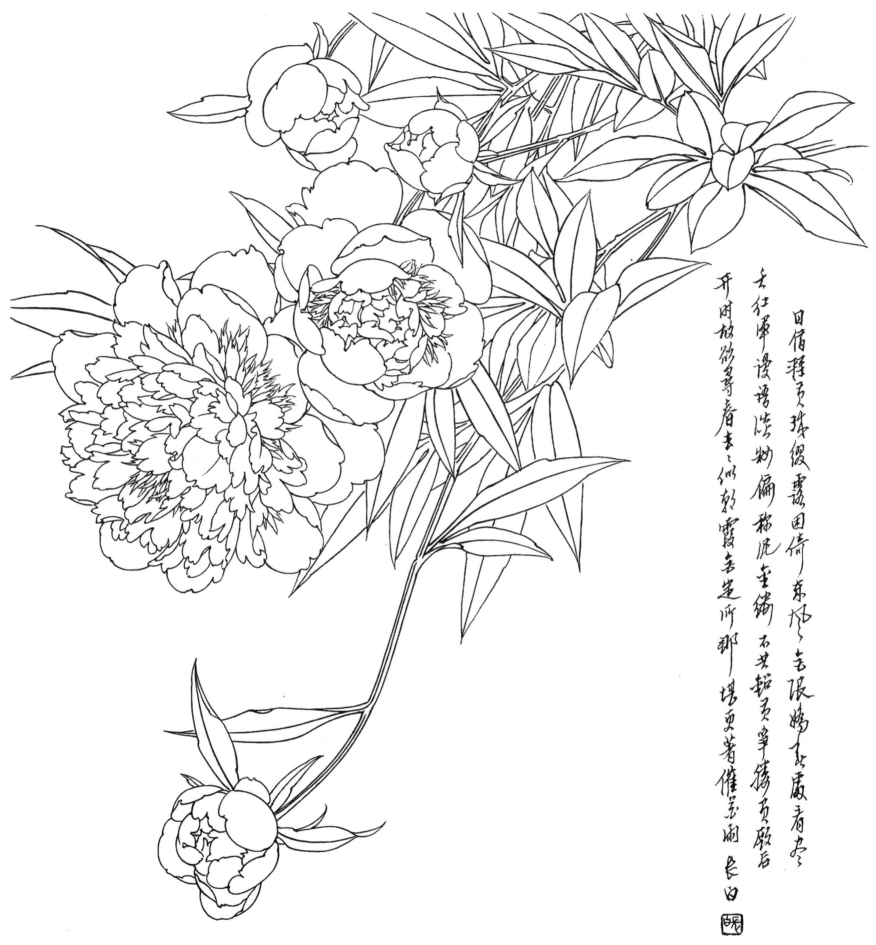

图222　芍药

258

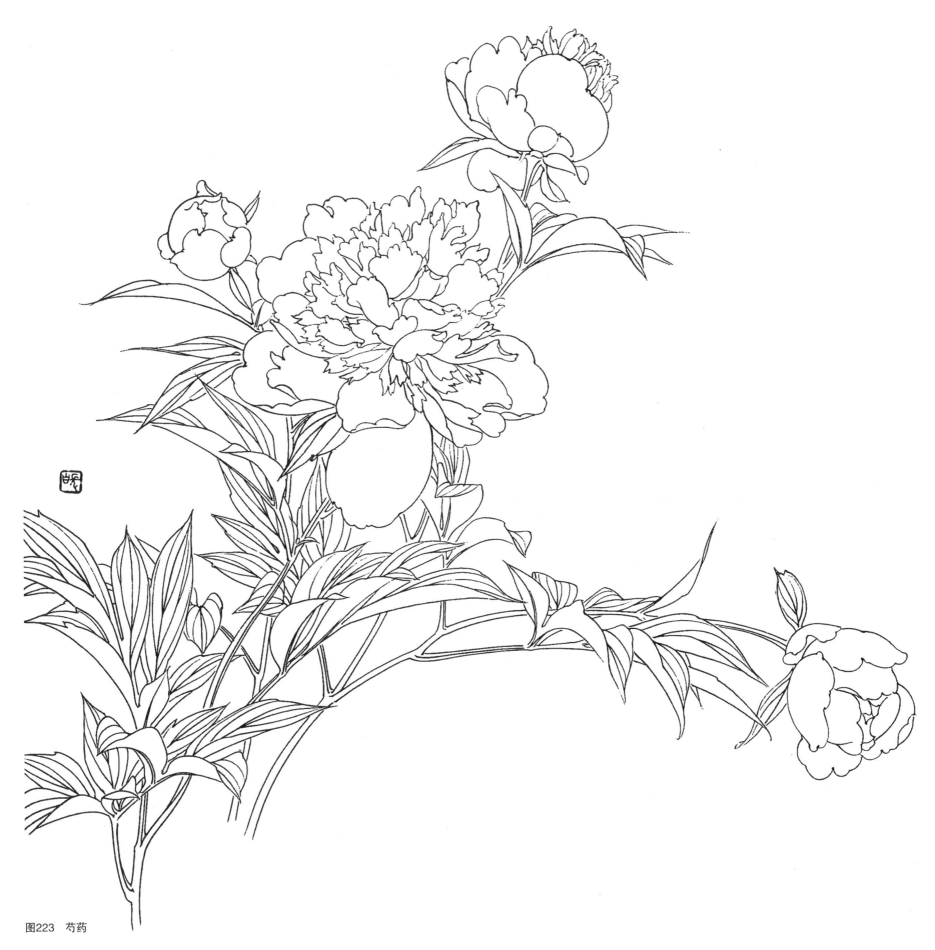

图223 芍药

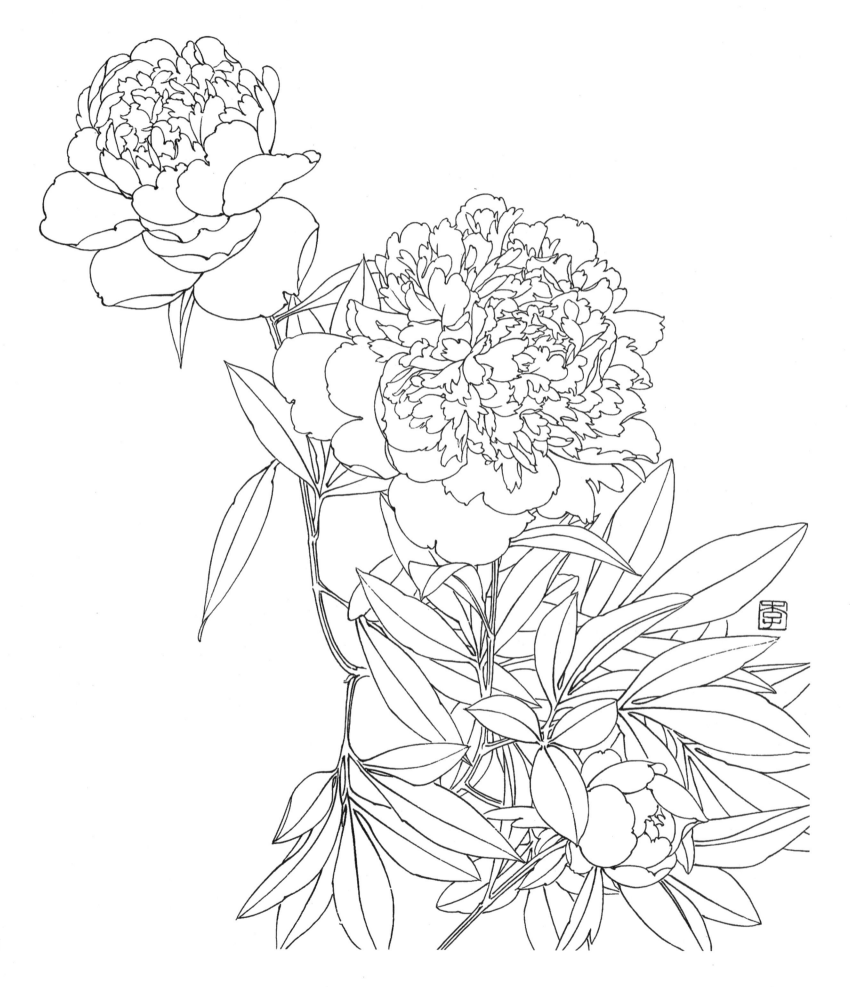

图224 芍药

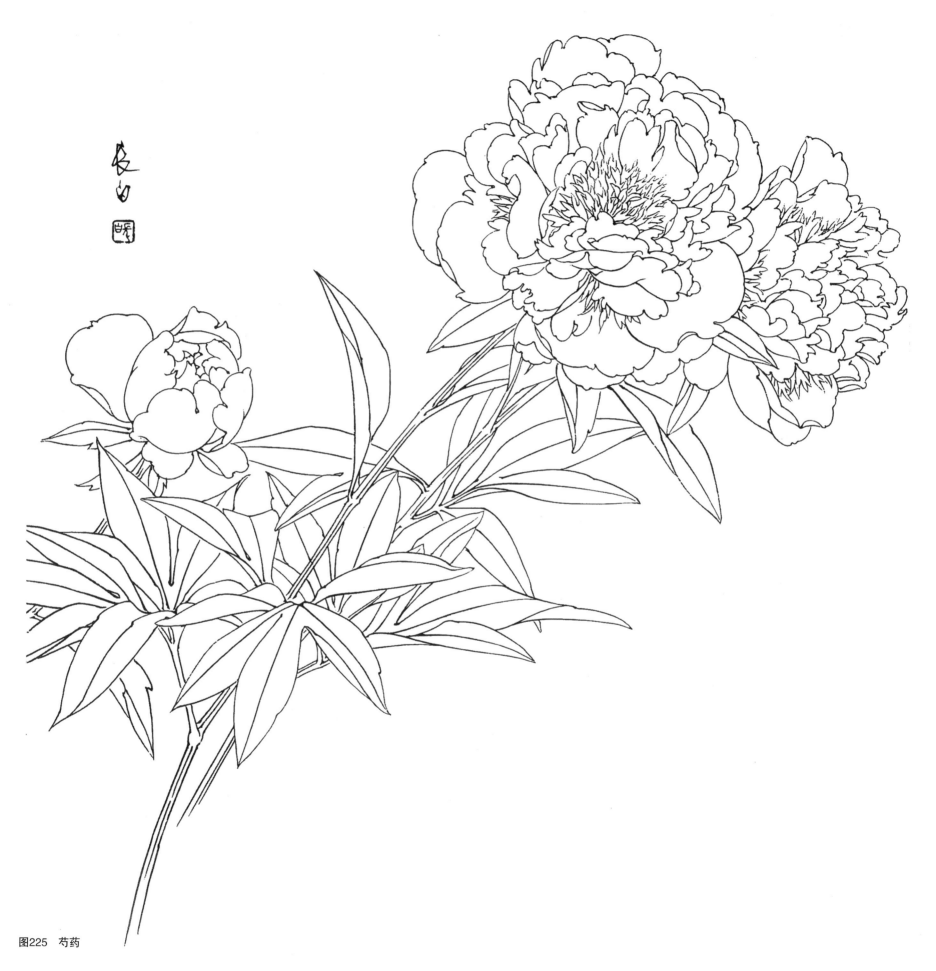

图225 芍药

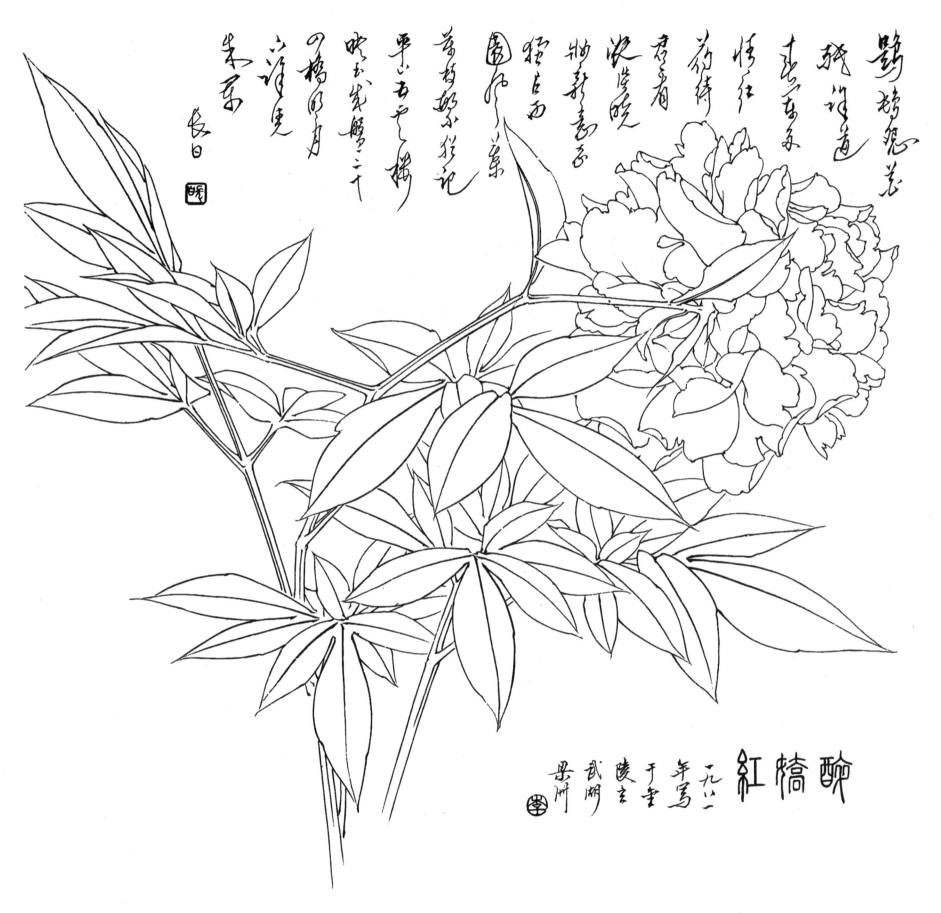

图226 芍药

262

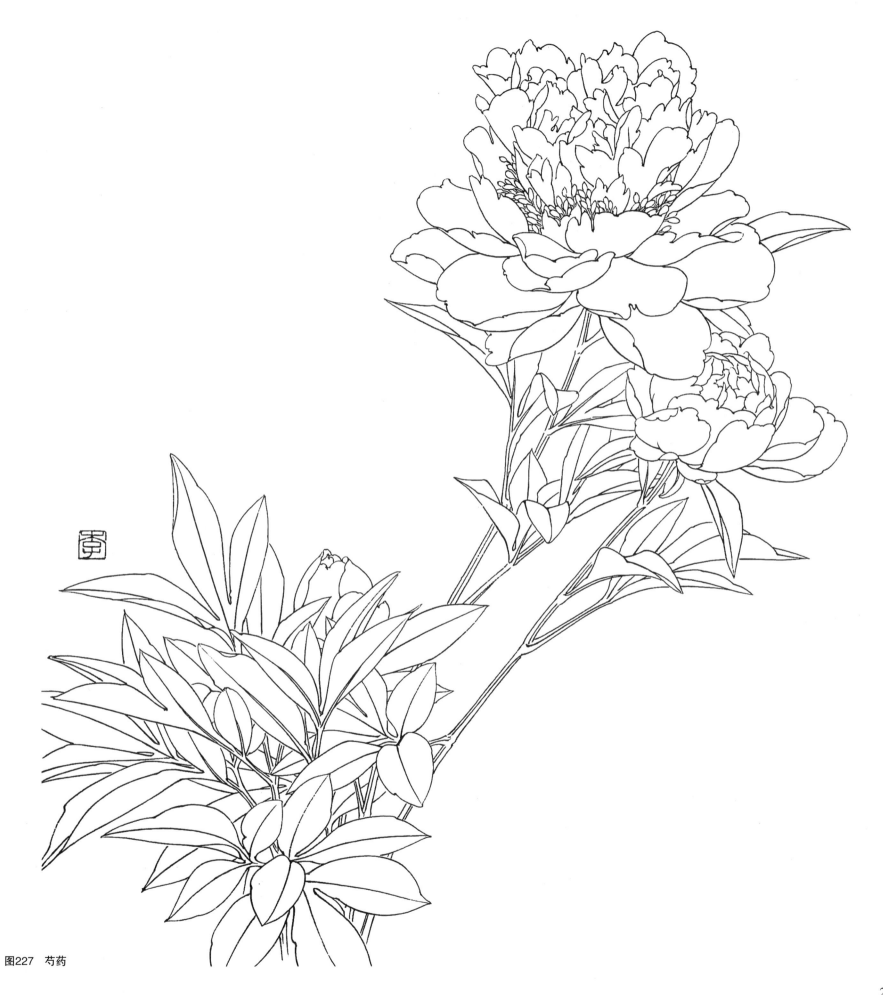

图227 芍药

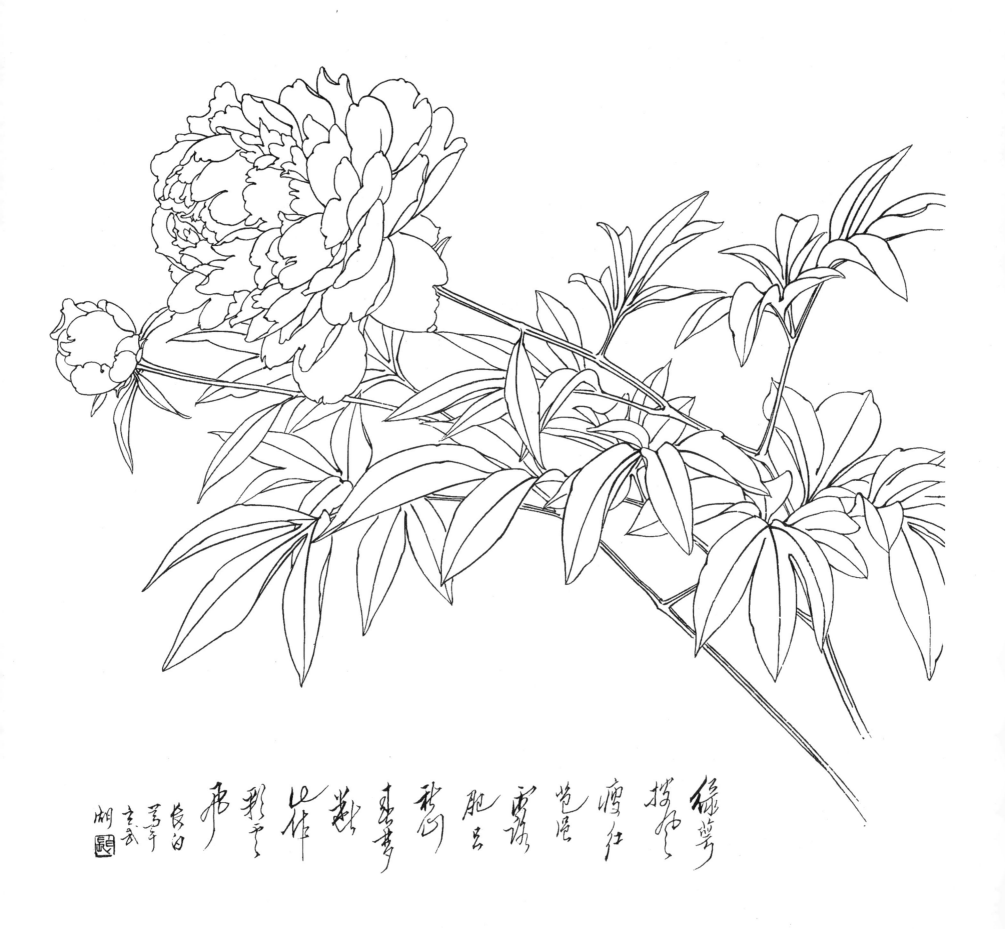

图228 芍药

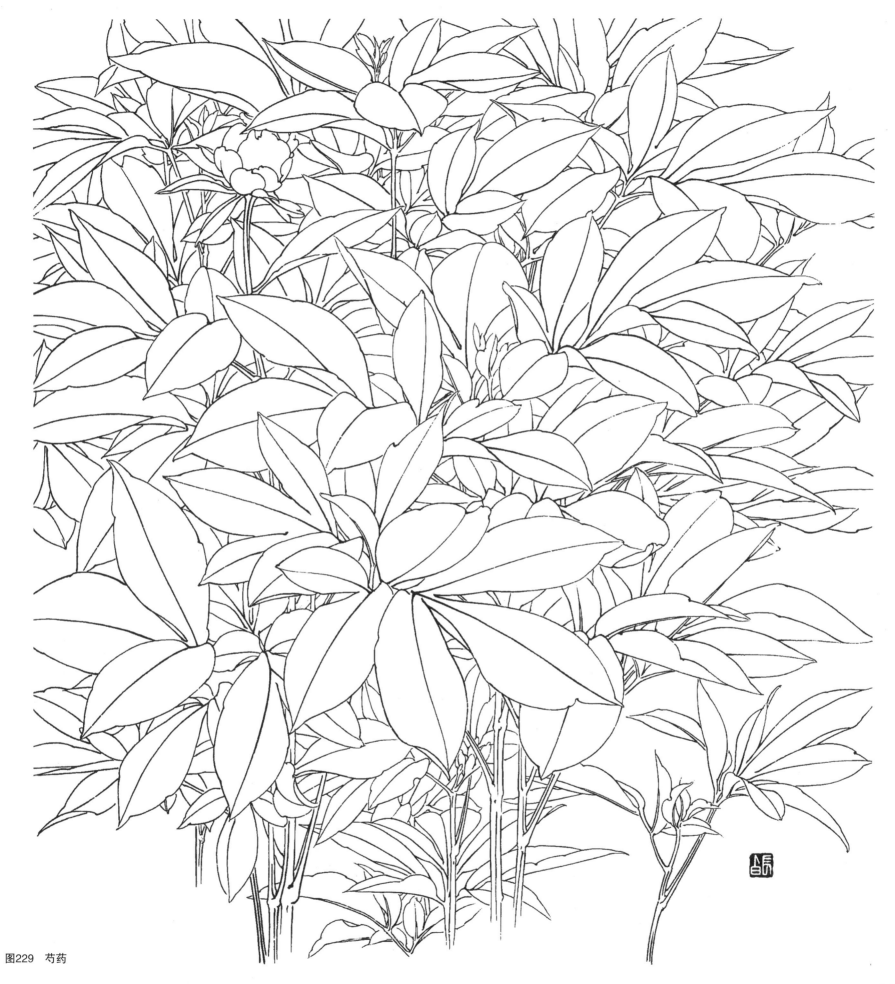

图229 芍药

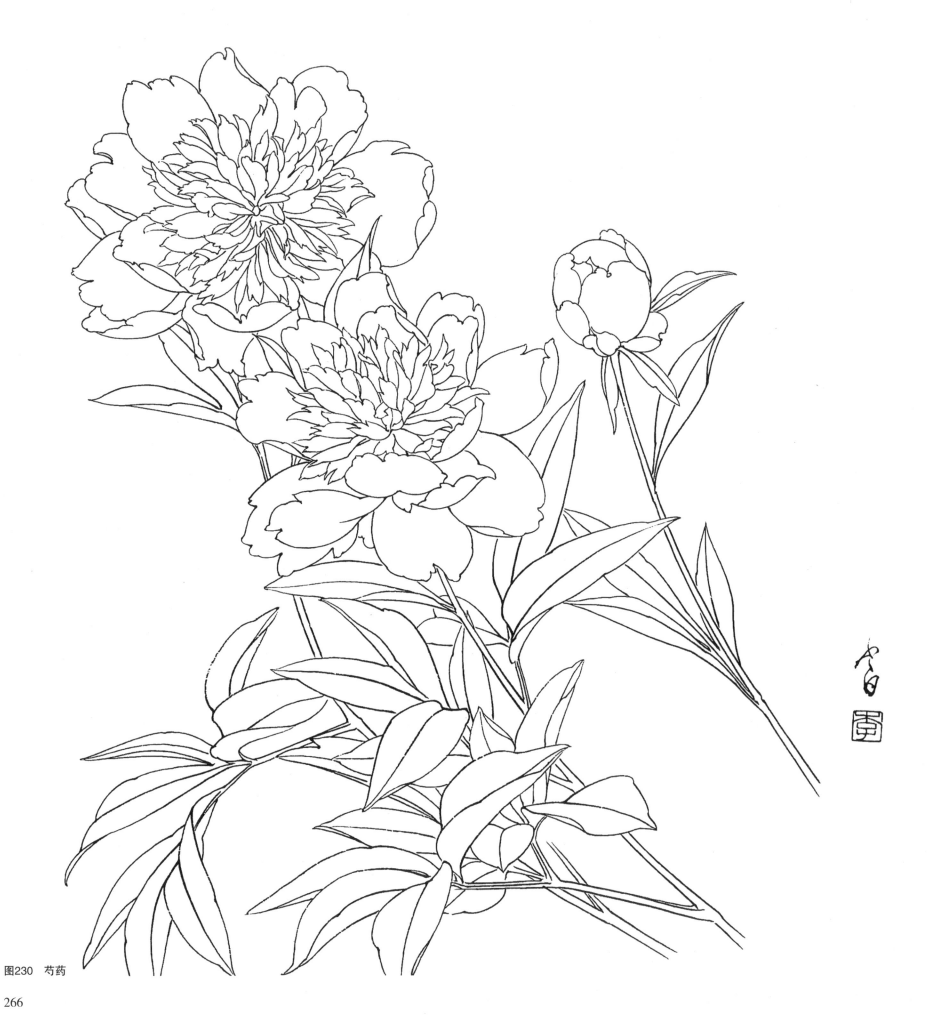

图230 芍药

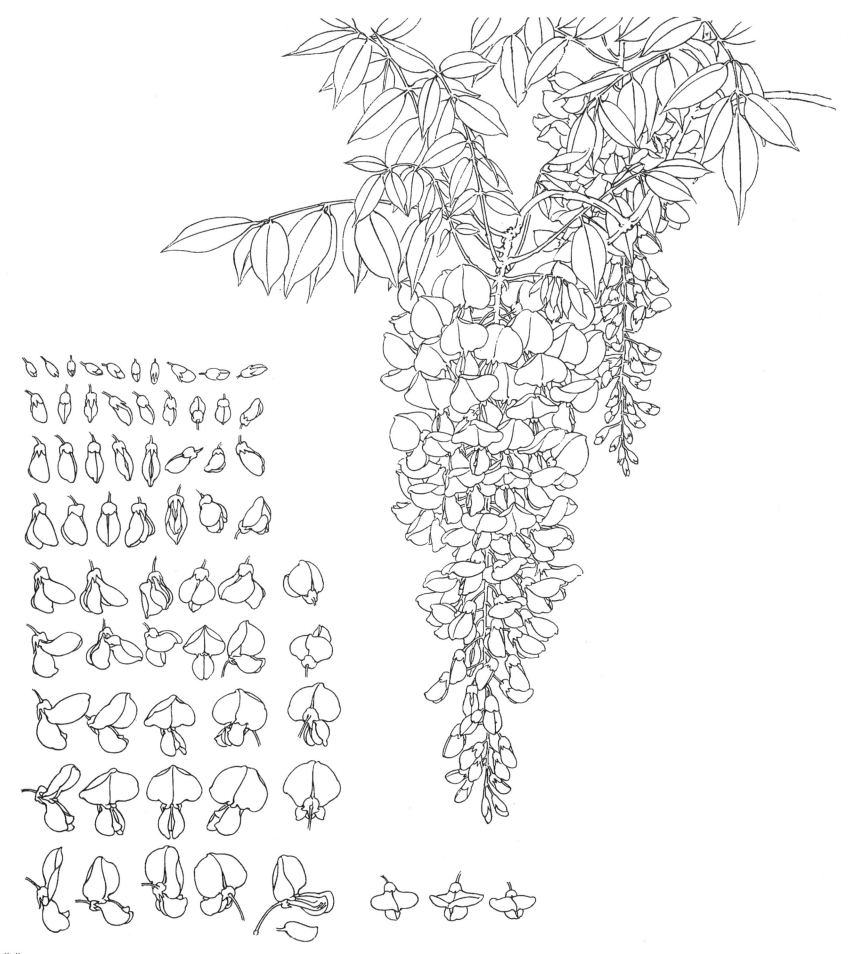

图231 紫藤

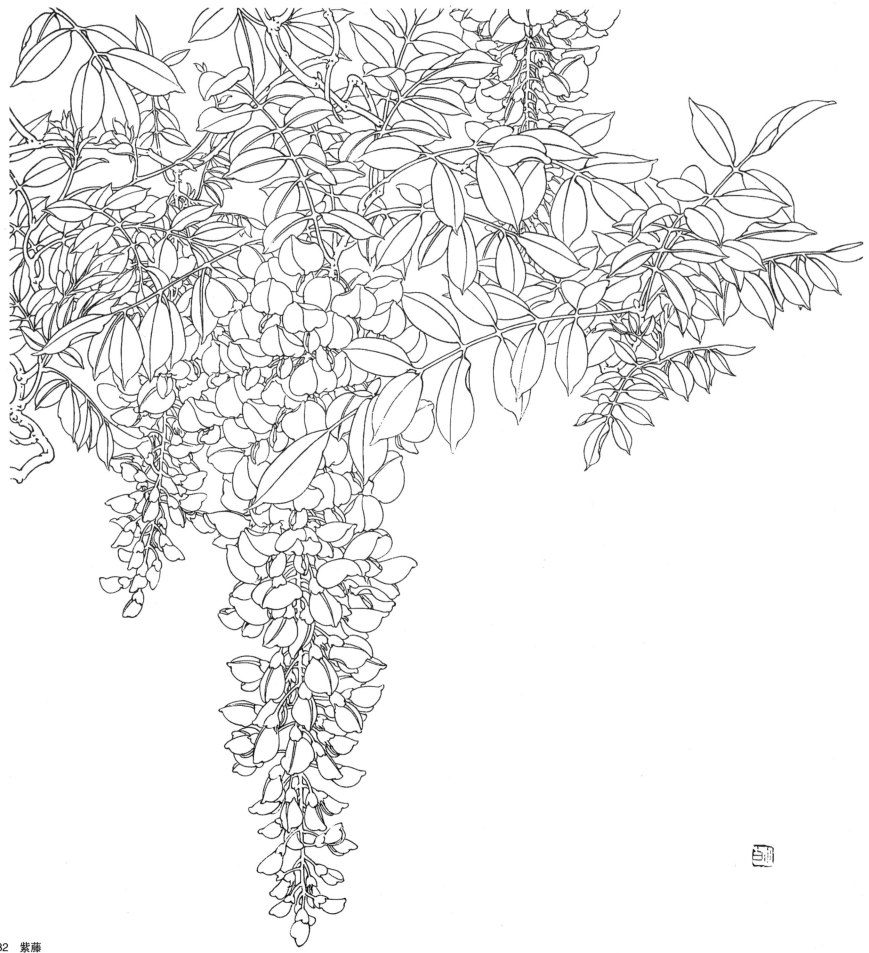

图232 紫藤

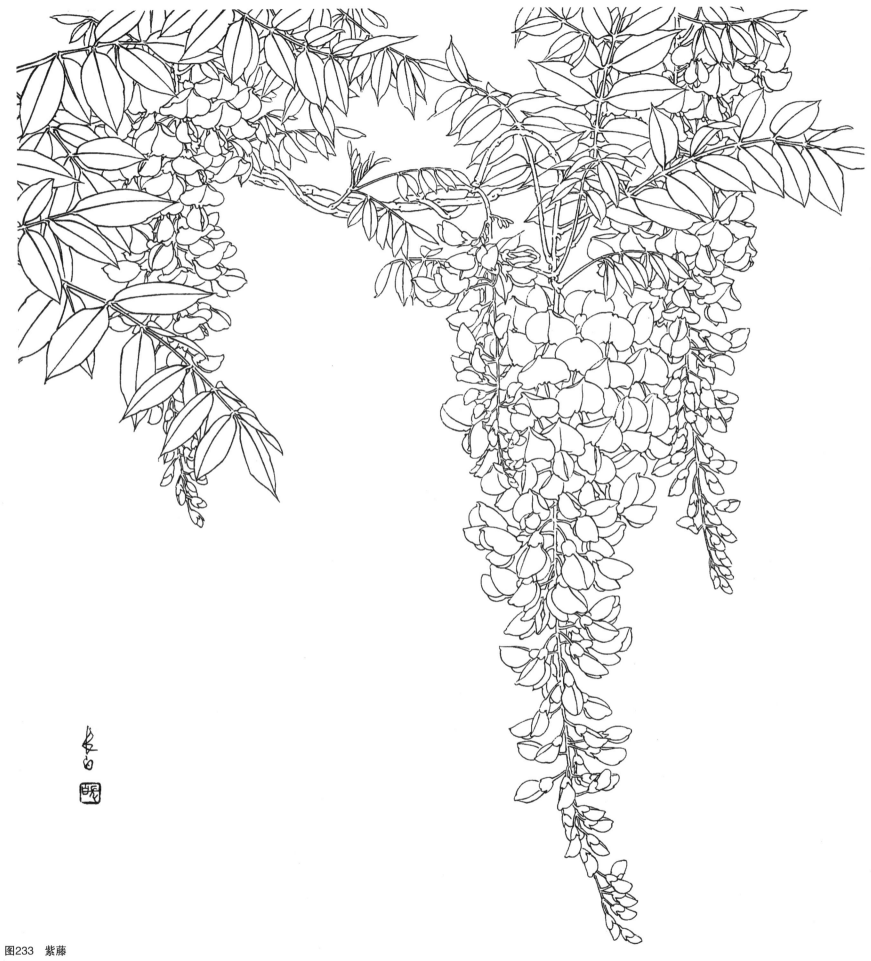

图233　紫藤

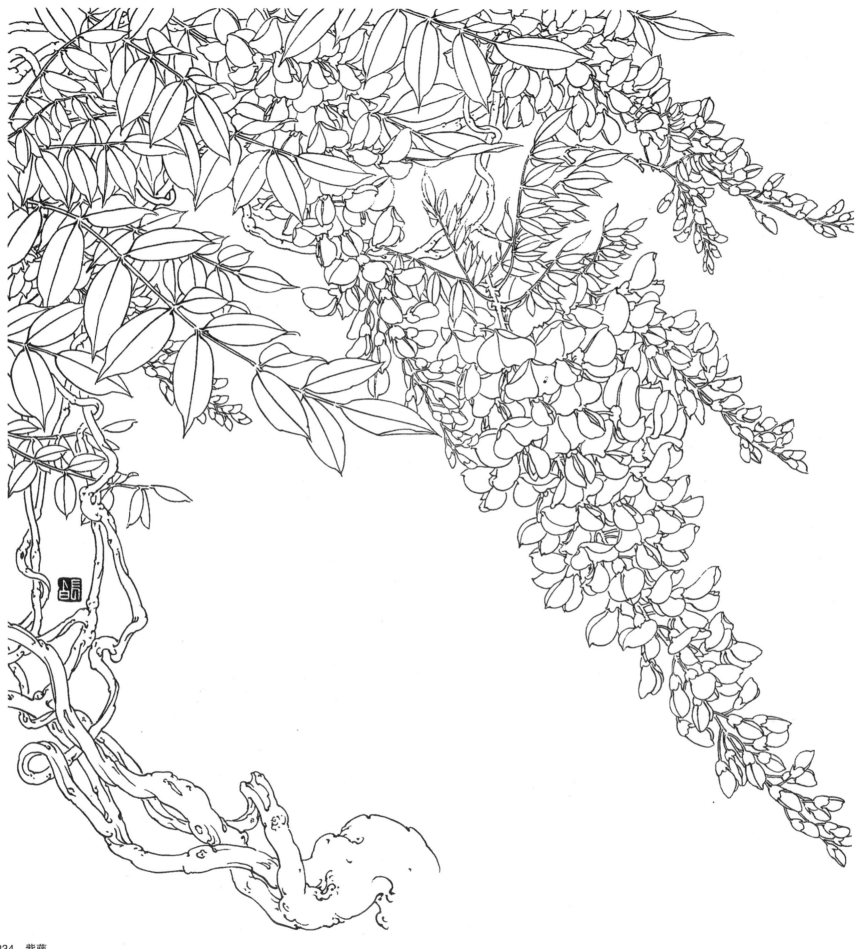

图234　紫藤

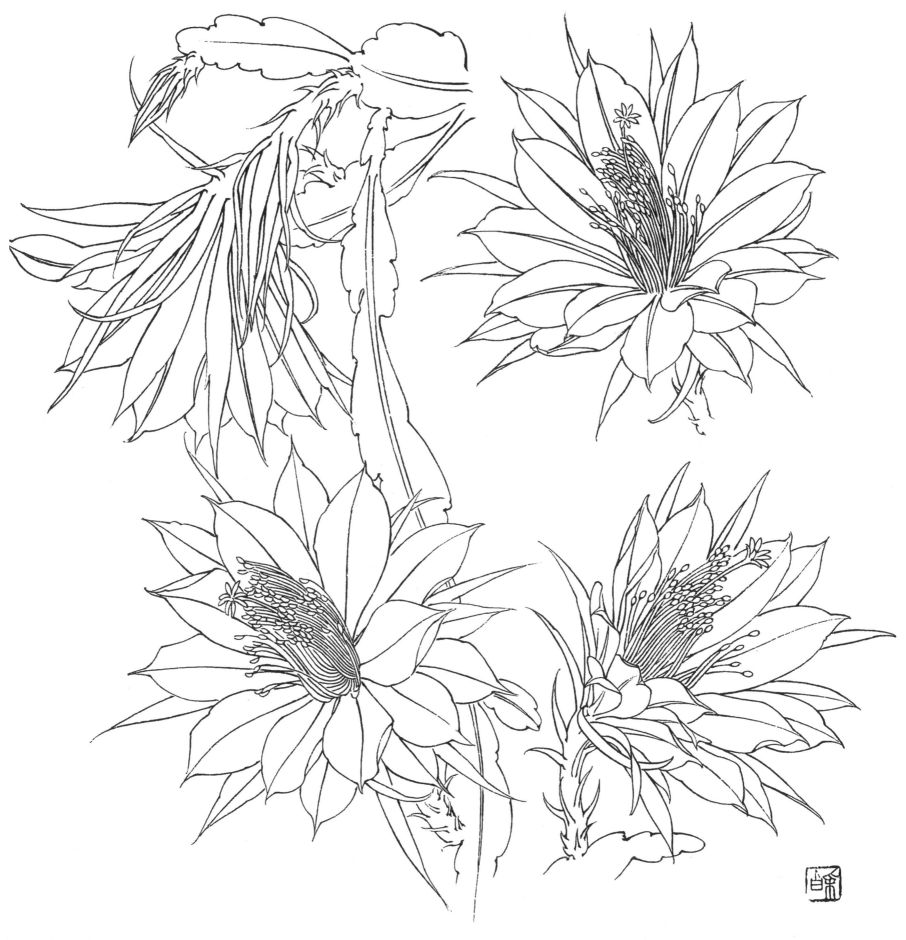

图235 令箭荷花

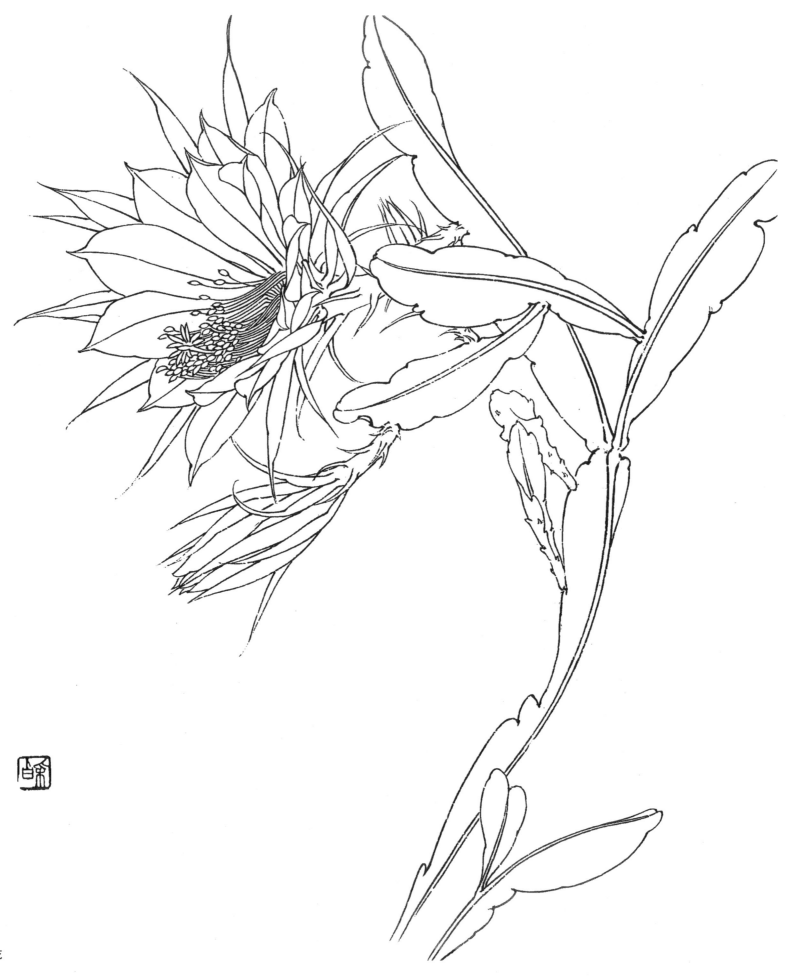

图236　令箭荷花

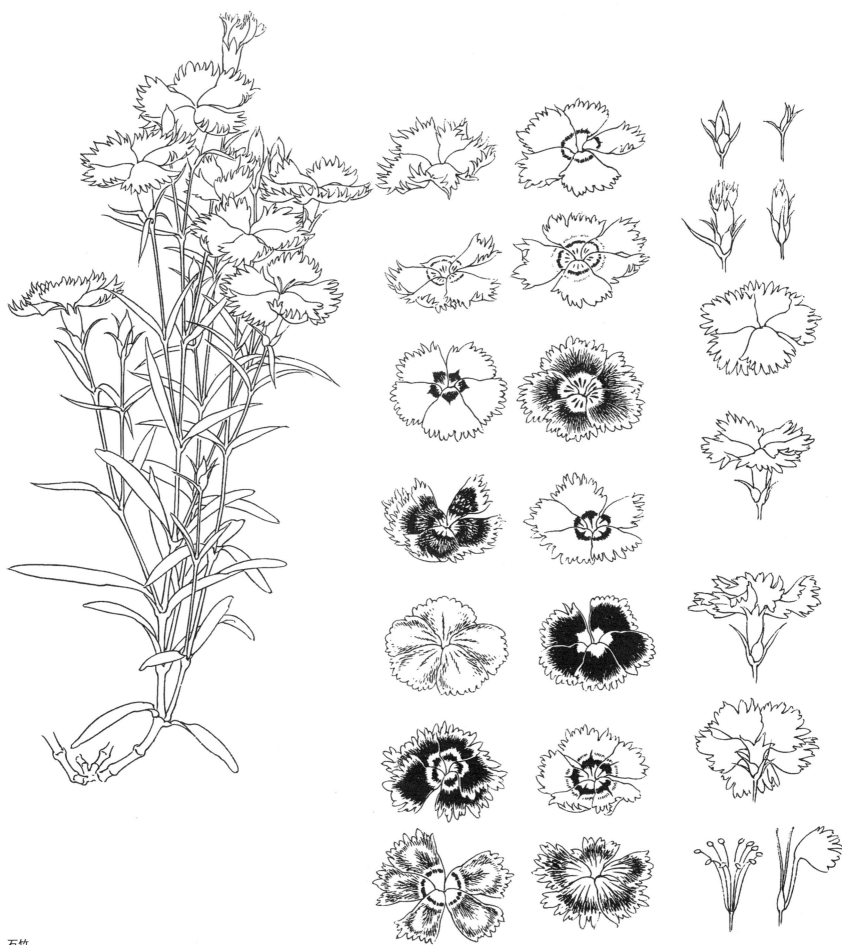

图237　石竹

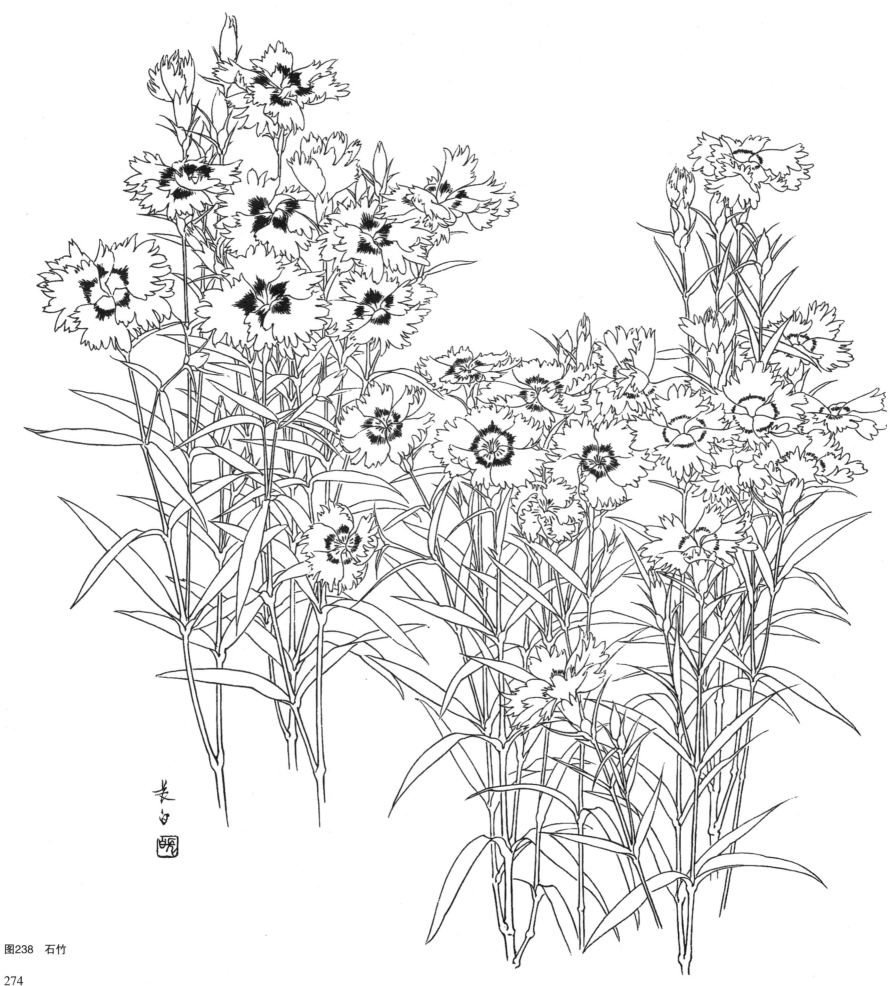

图238　石竹

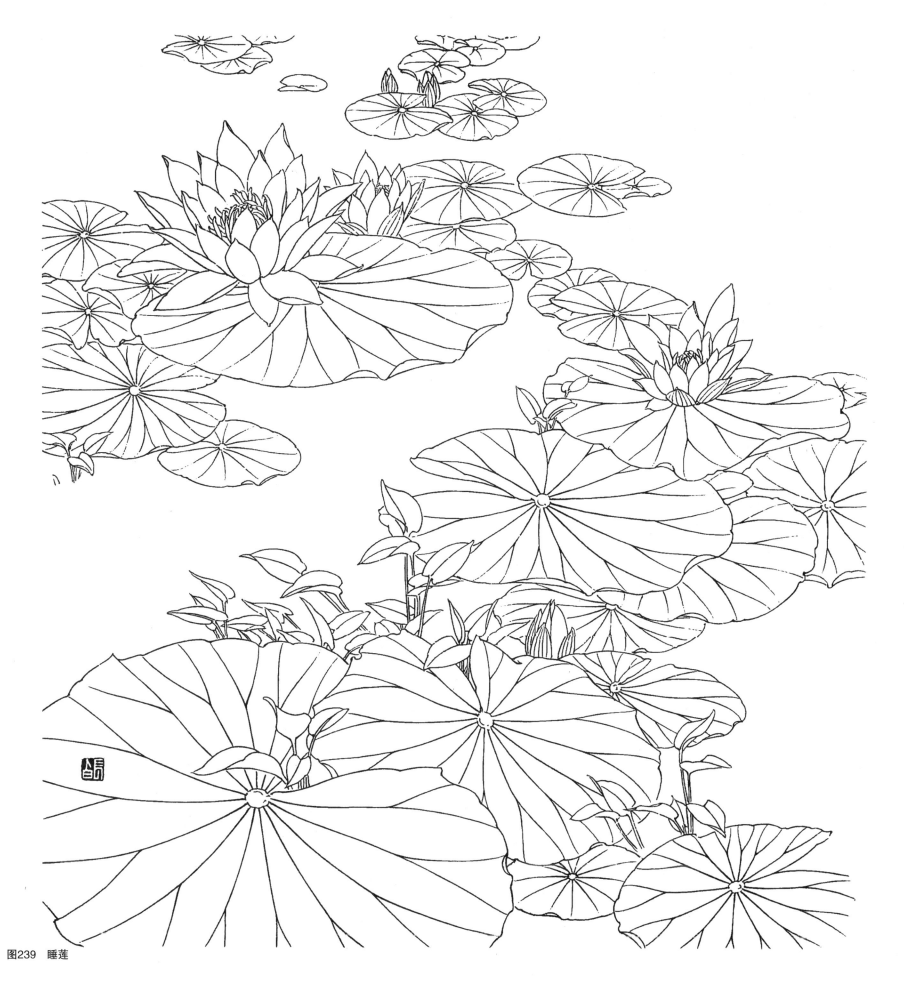

图239　睡莲

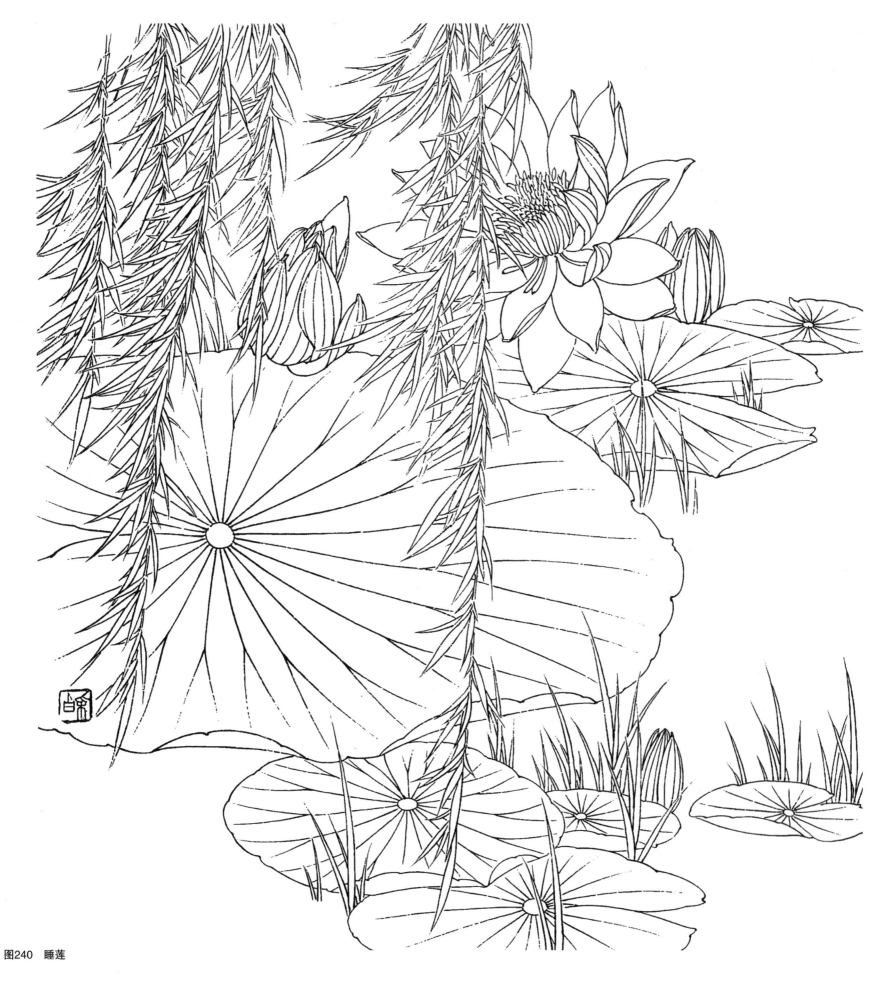

图240 睡莲

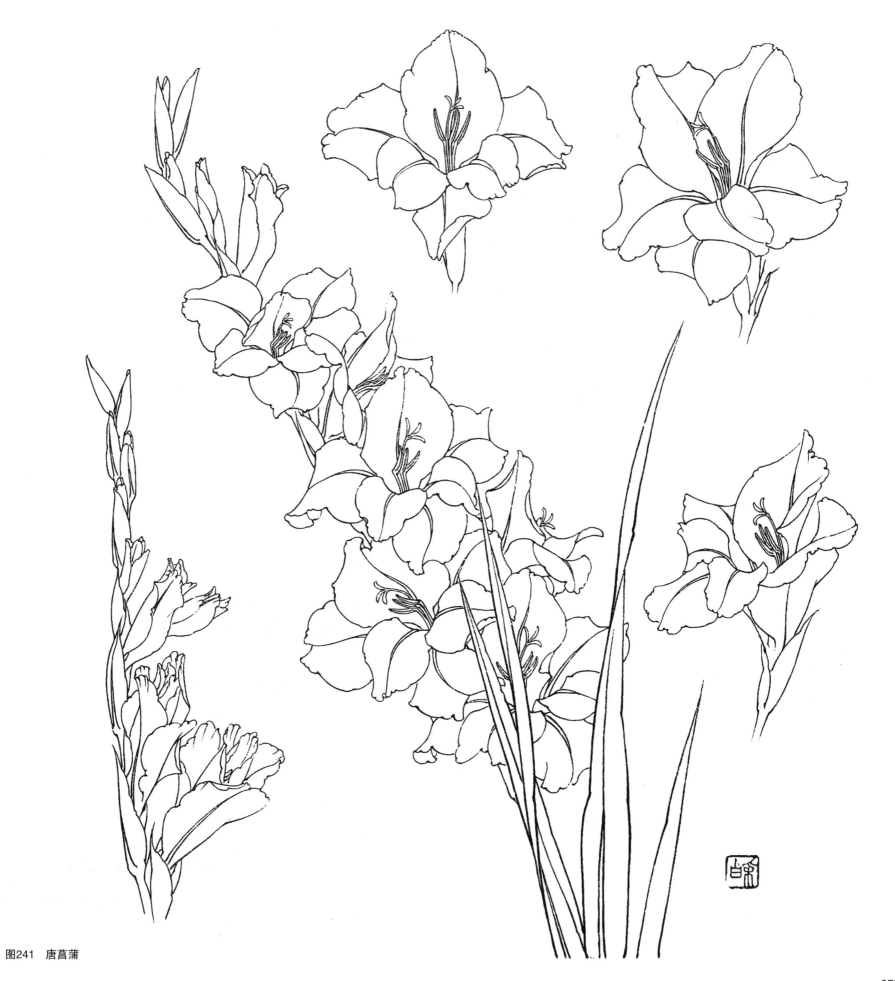

图241　唐菖蒲

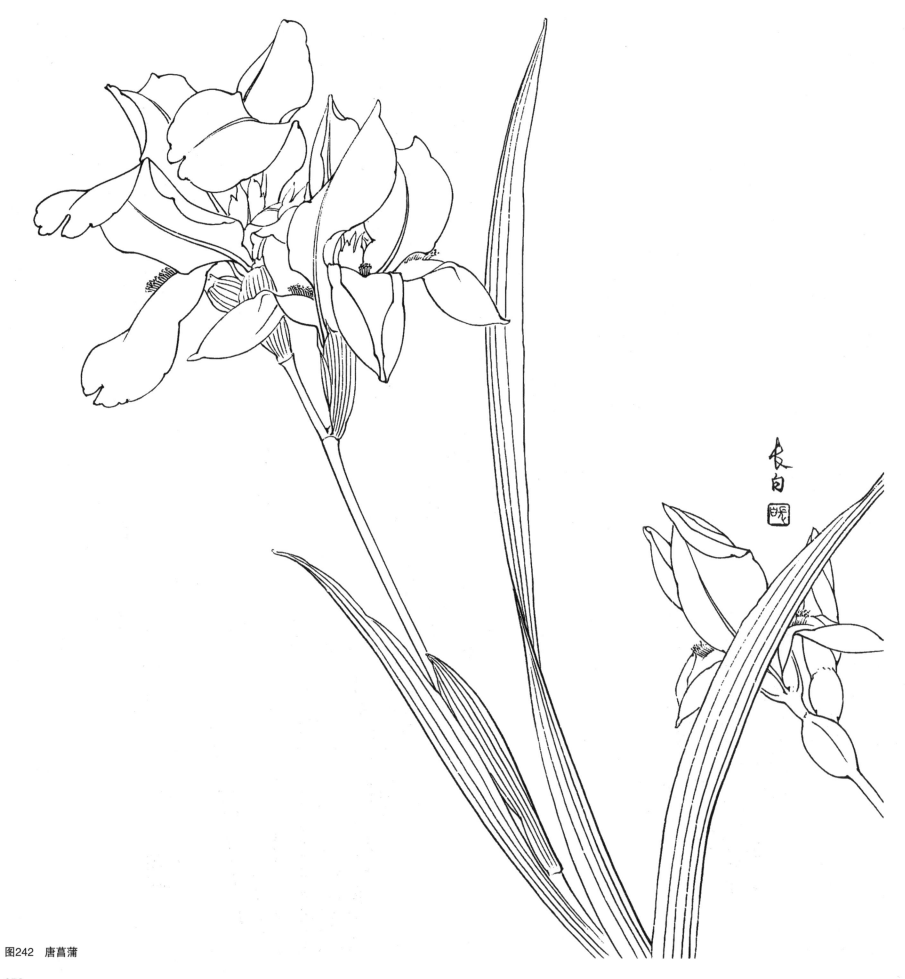

图242 唐菖蒲

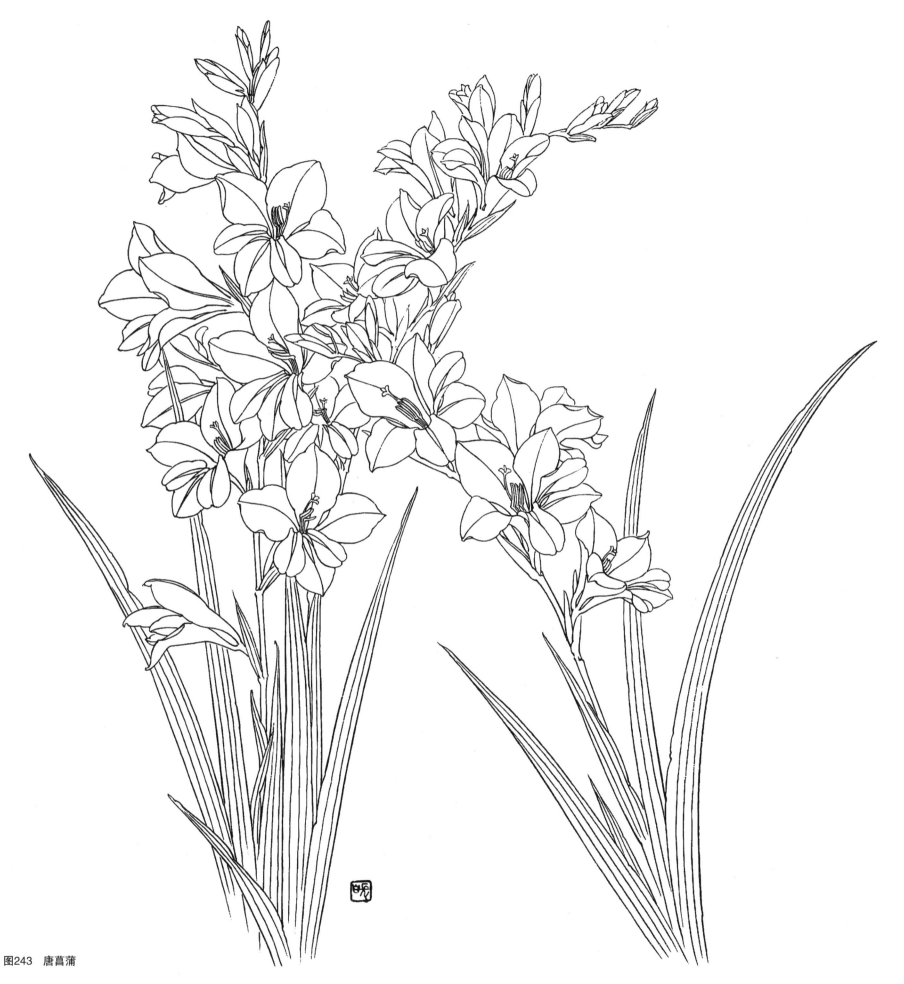

图243　唐菖蒲

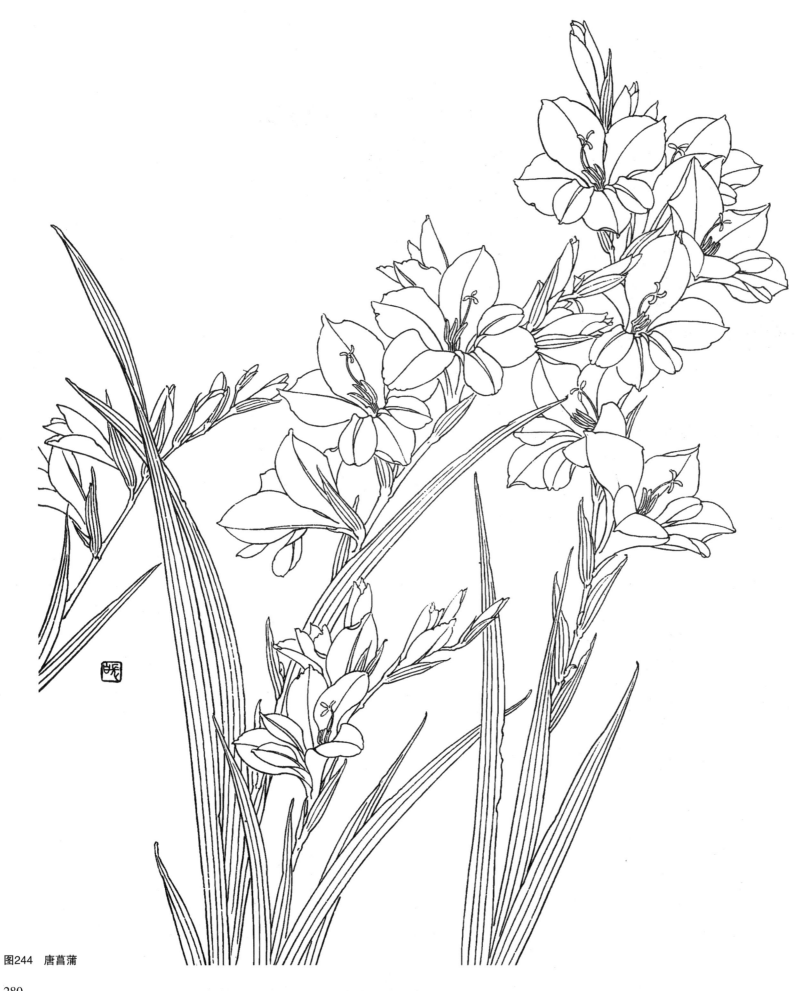

图244 唐菖蒲

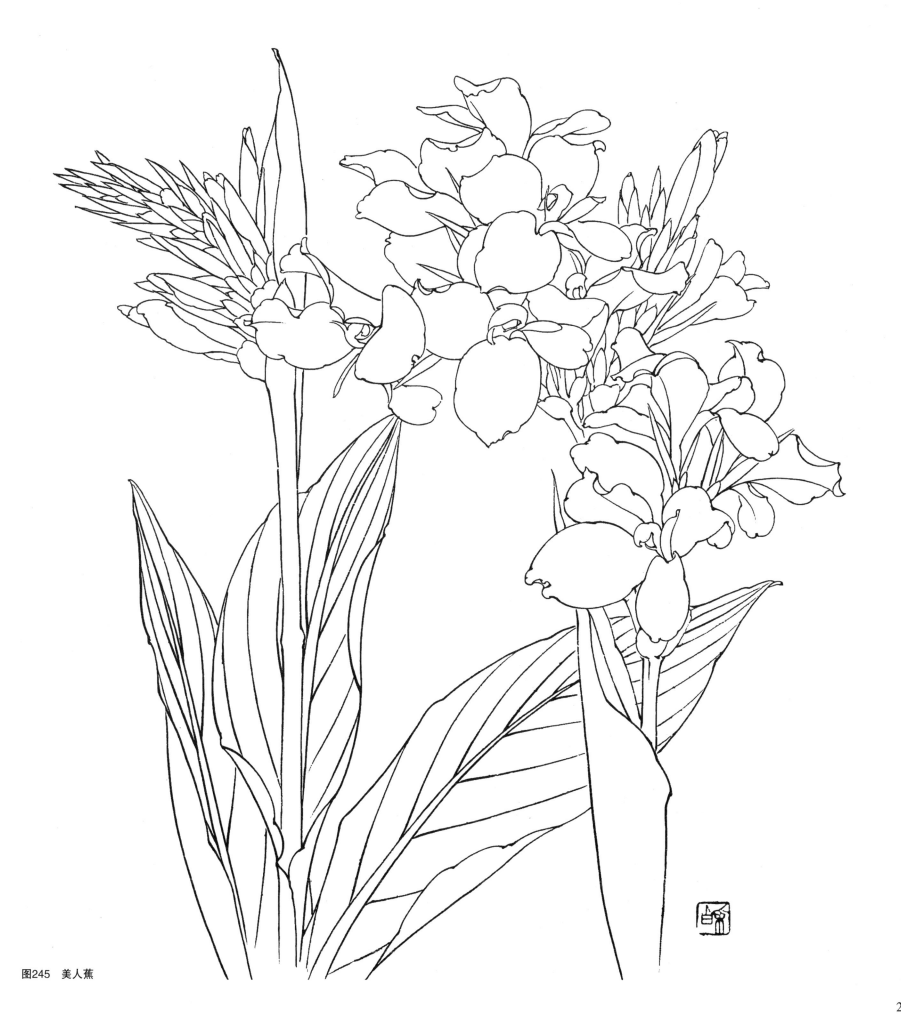

图245　美人蕉

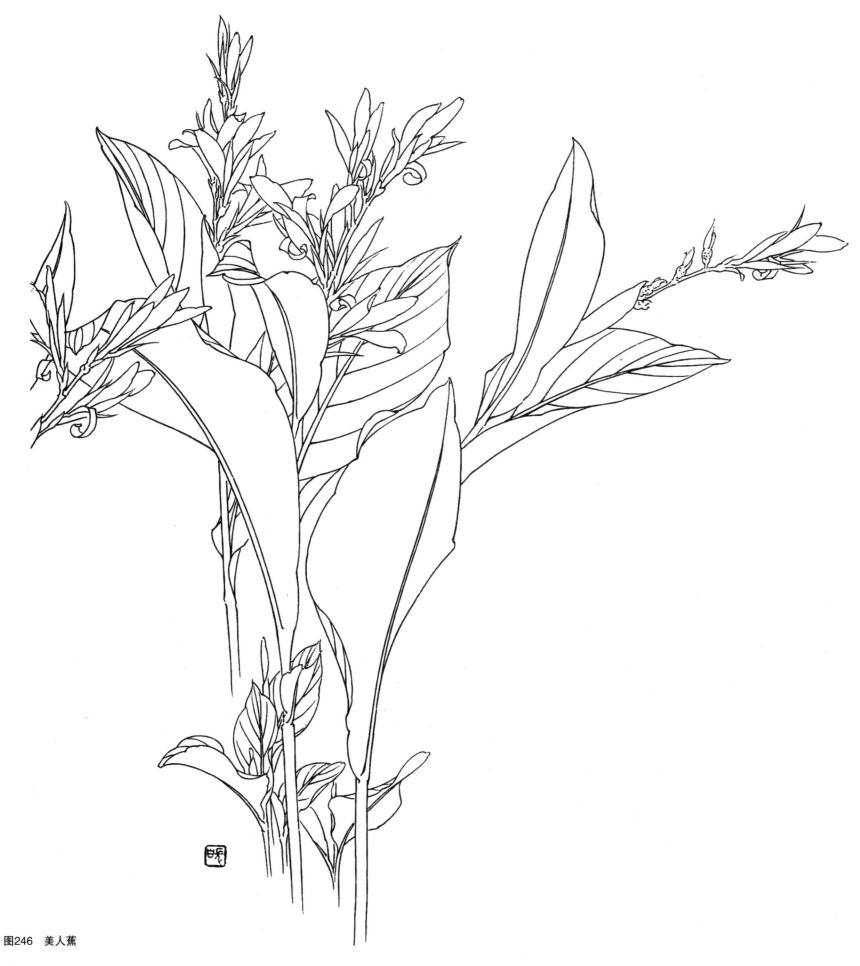

图246　美人蕉

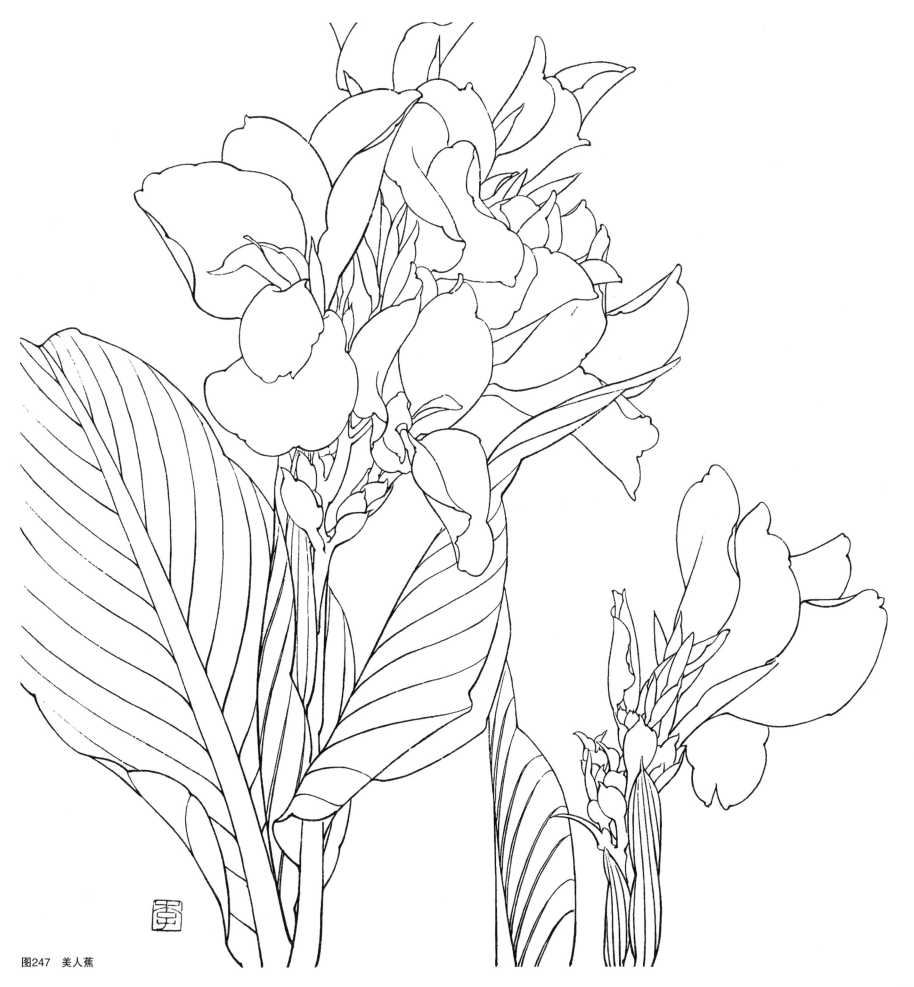

图247 美人蕉

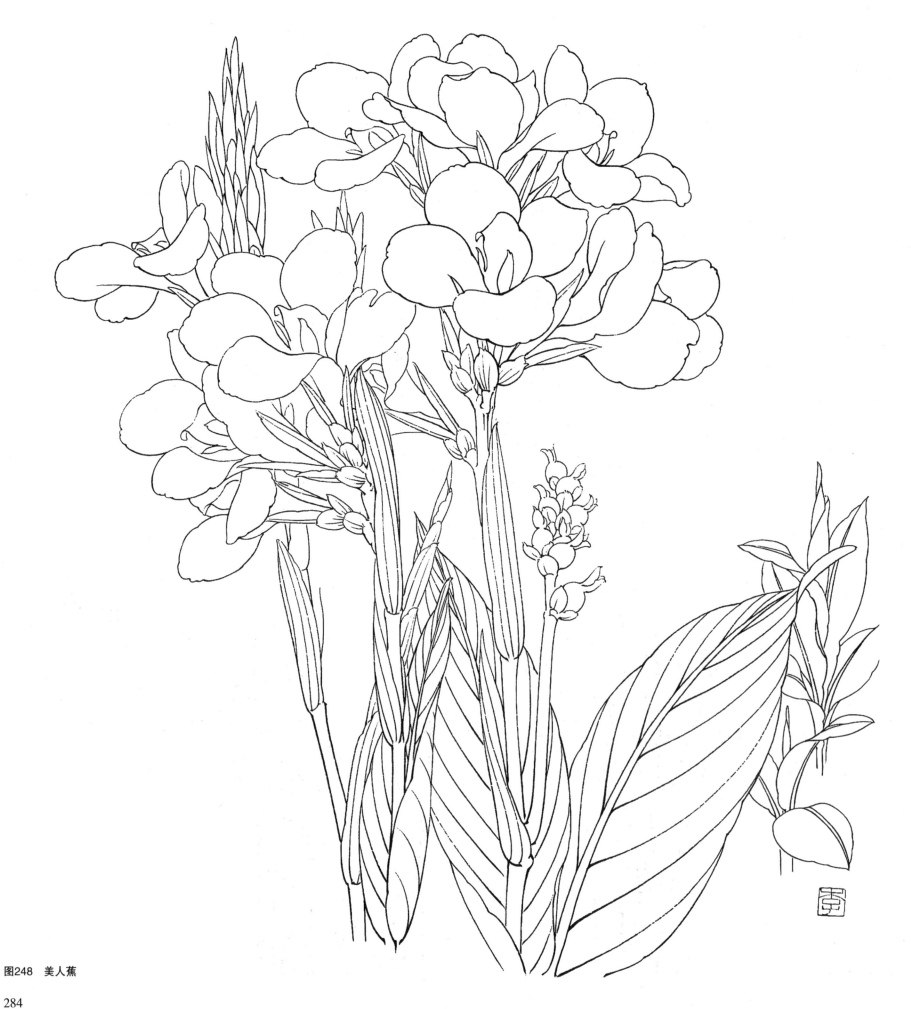

图248 美人蕉

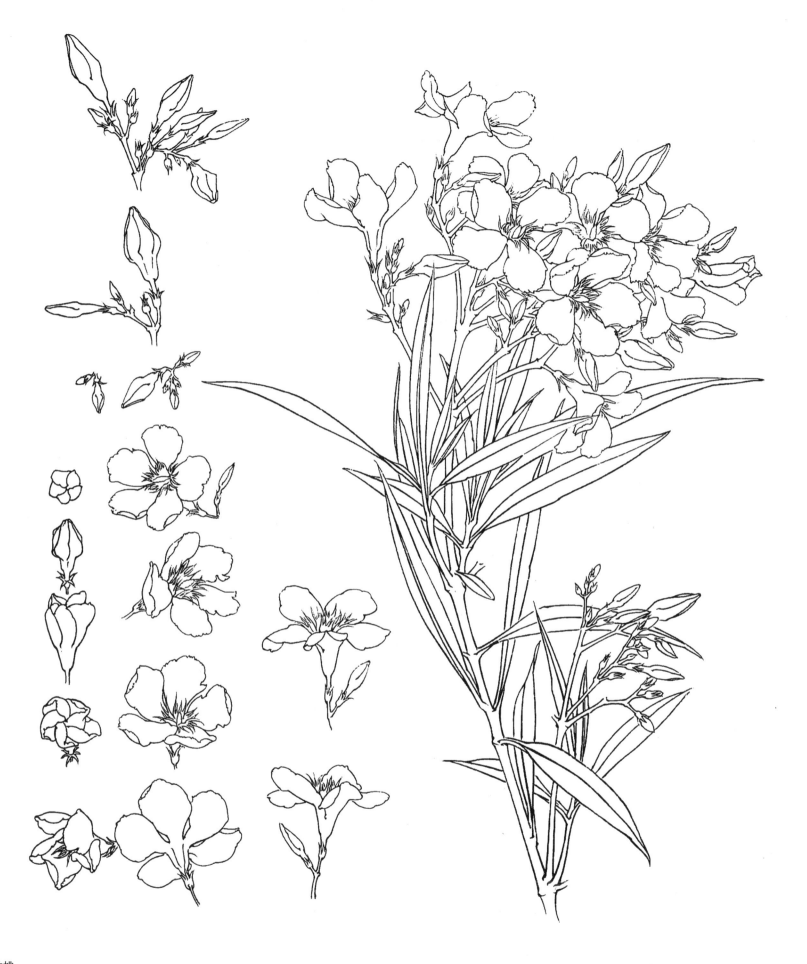

图249 夹竹桃

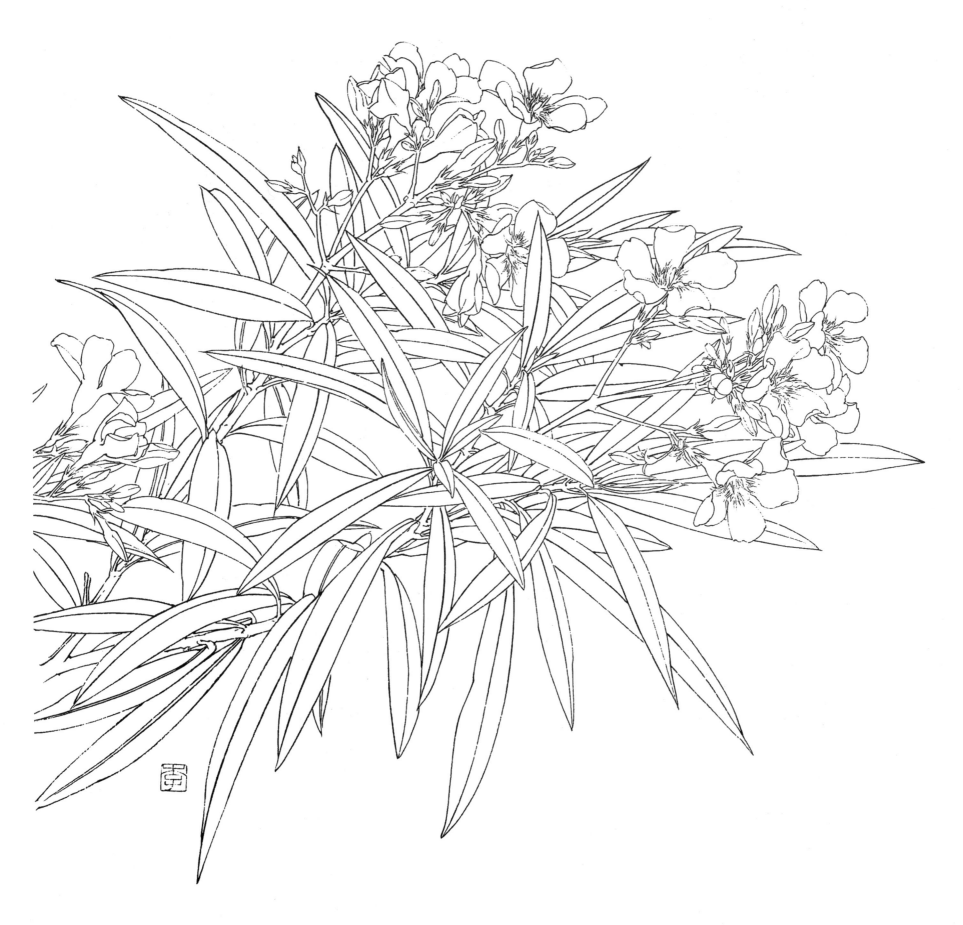

图250　夹竹桃

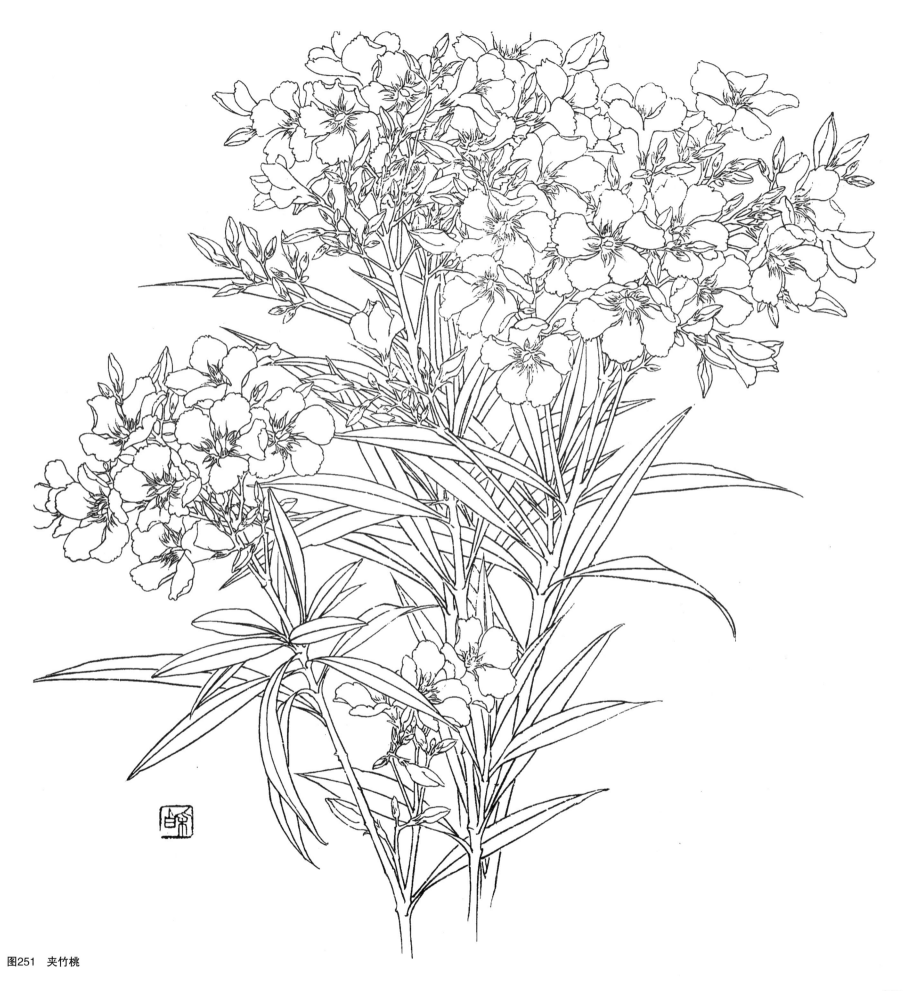

图251　夹竹桃

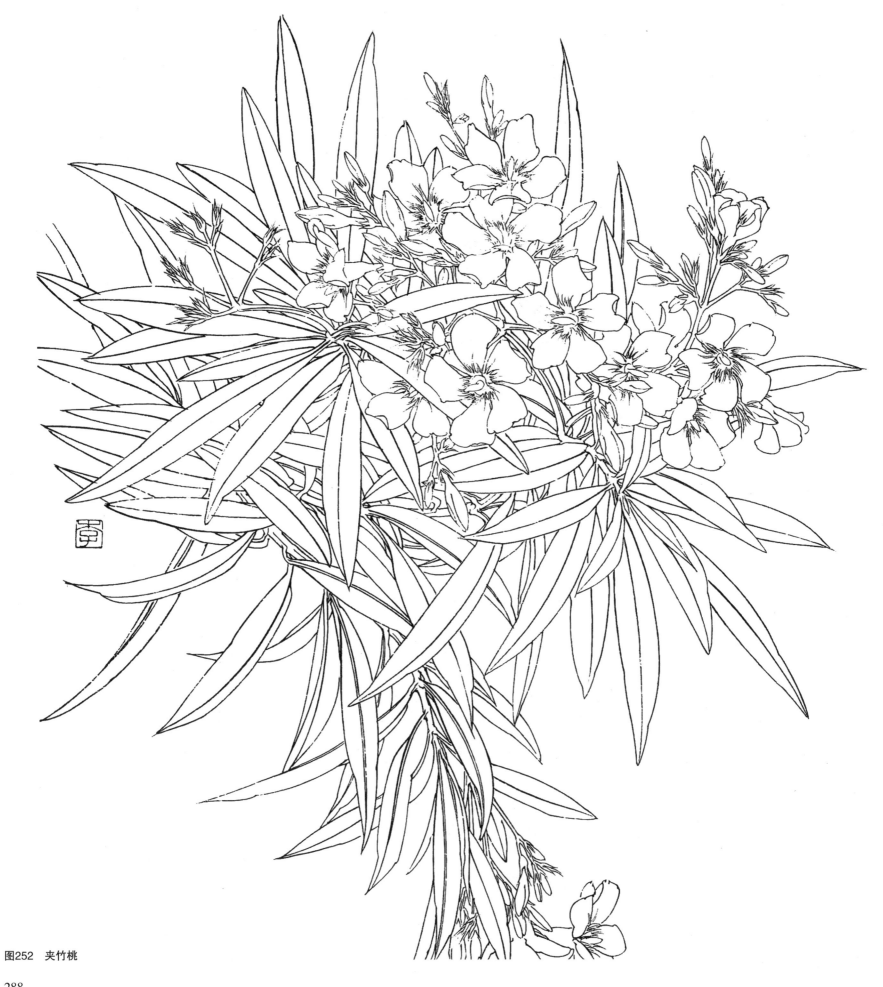

图252　夹竹桃

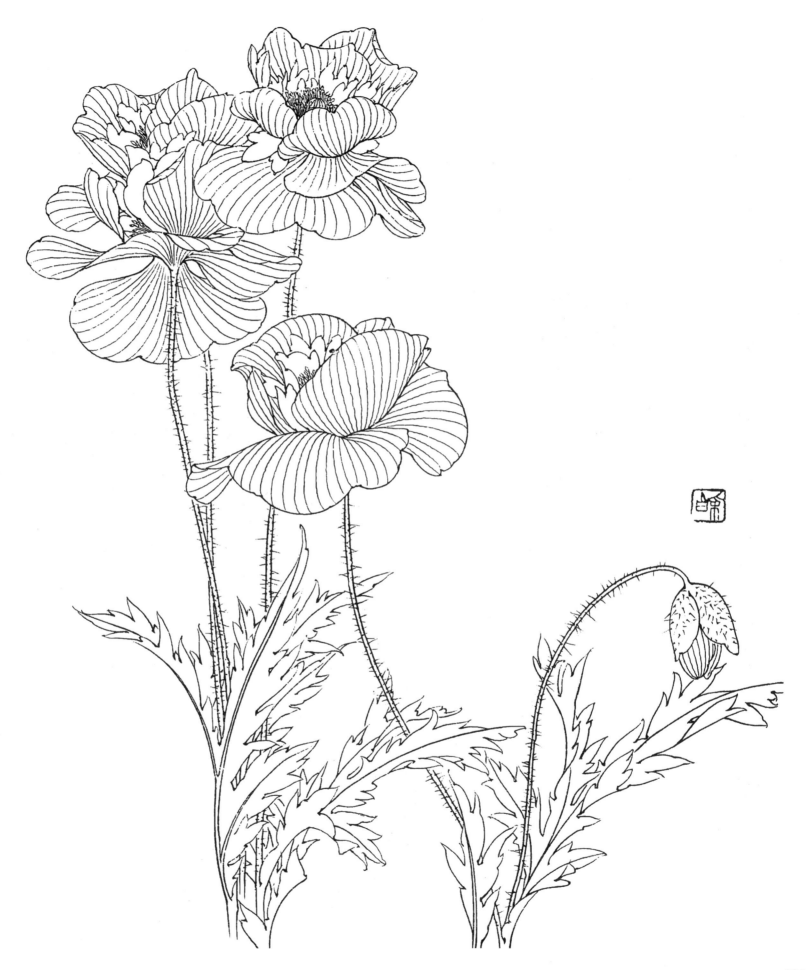

图253 虞美人

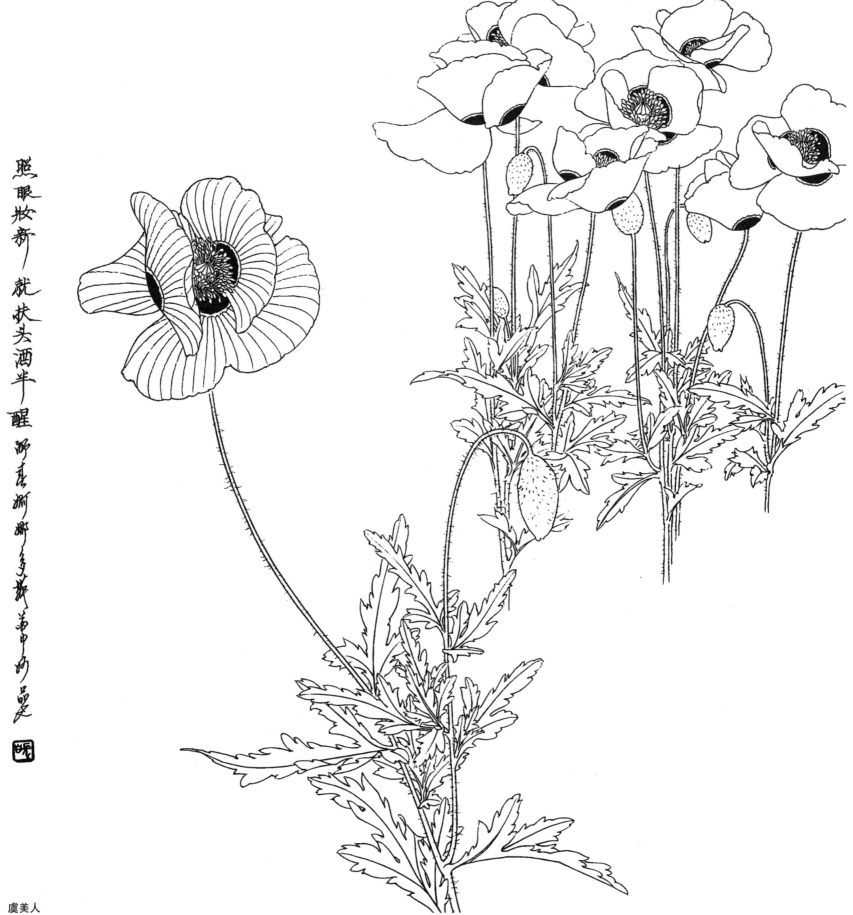

照眼妆新 就妆头酒半醒 荷香浙浙 苏中阮昱 [印]

图254 虞美人

290

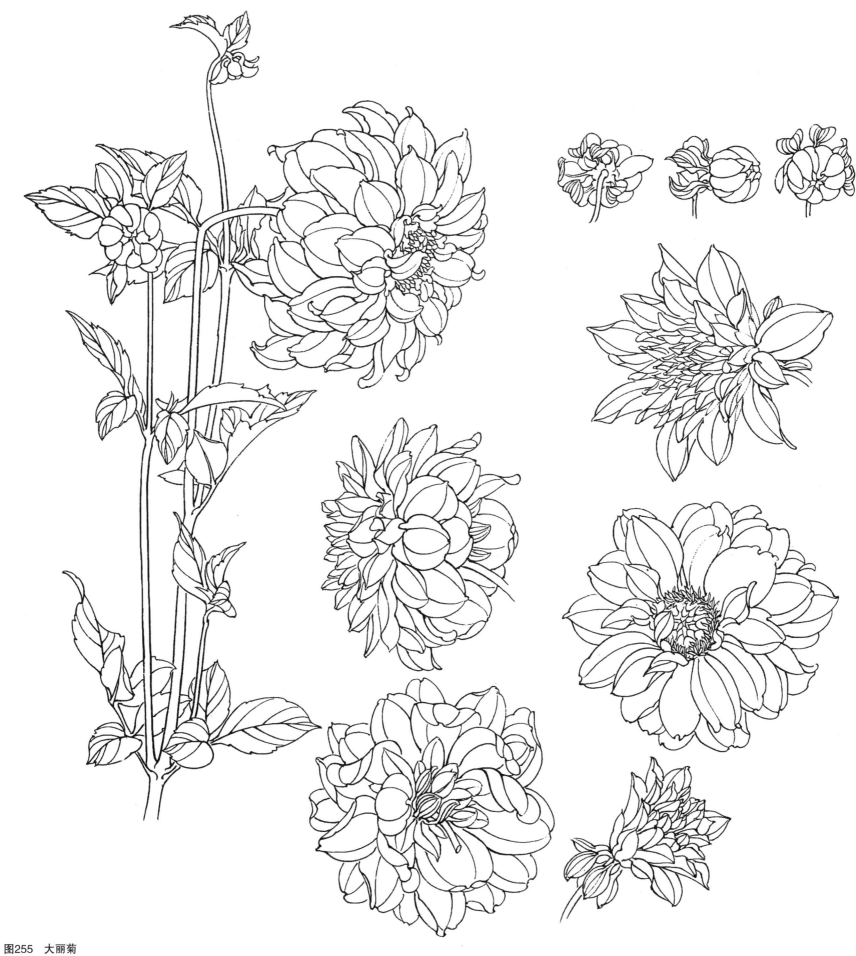

图255 大丽菊

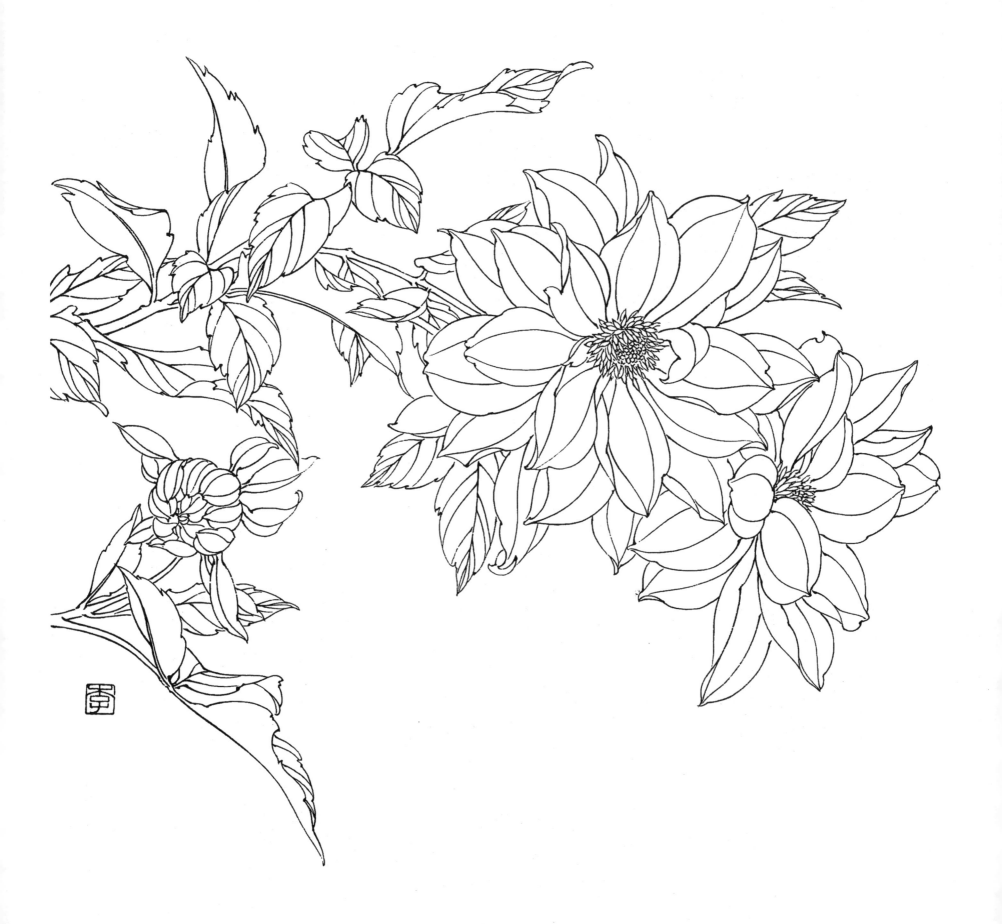

图256　大丽菊

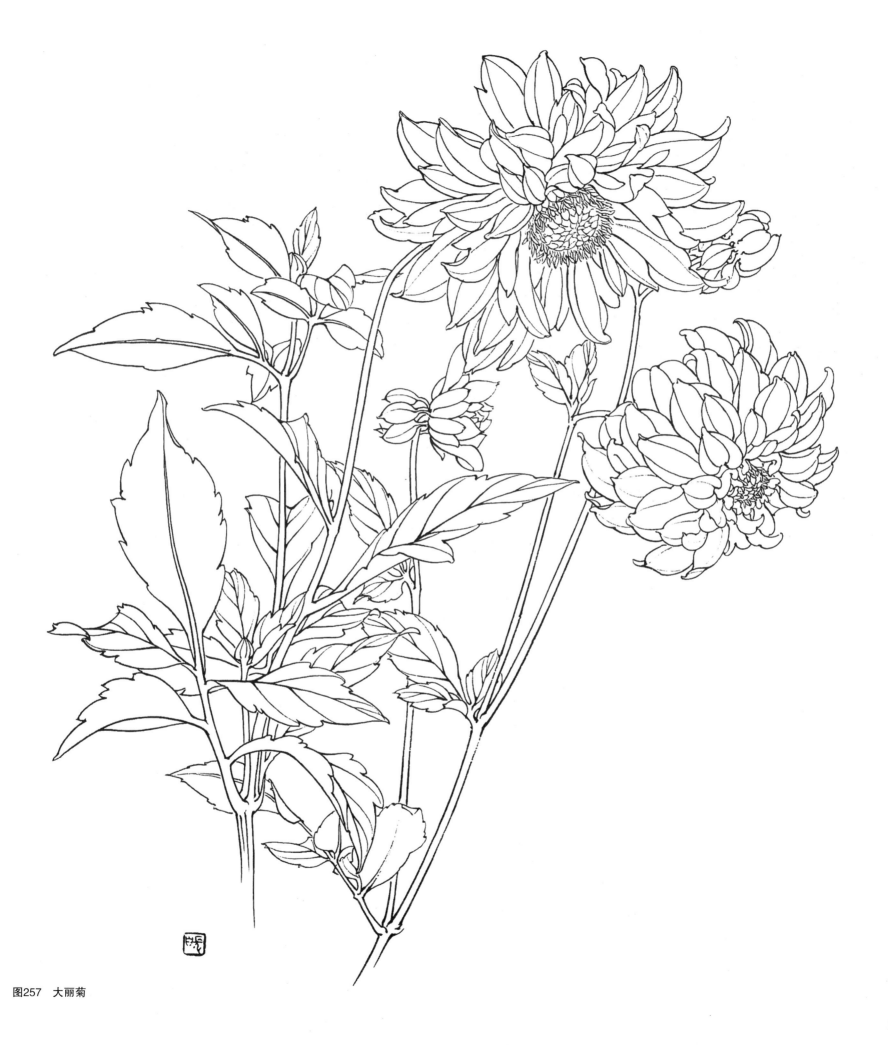

图257　大丽菊

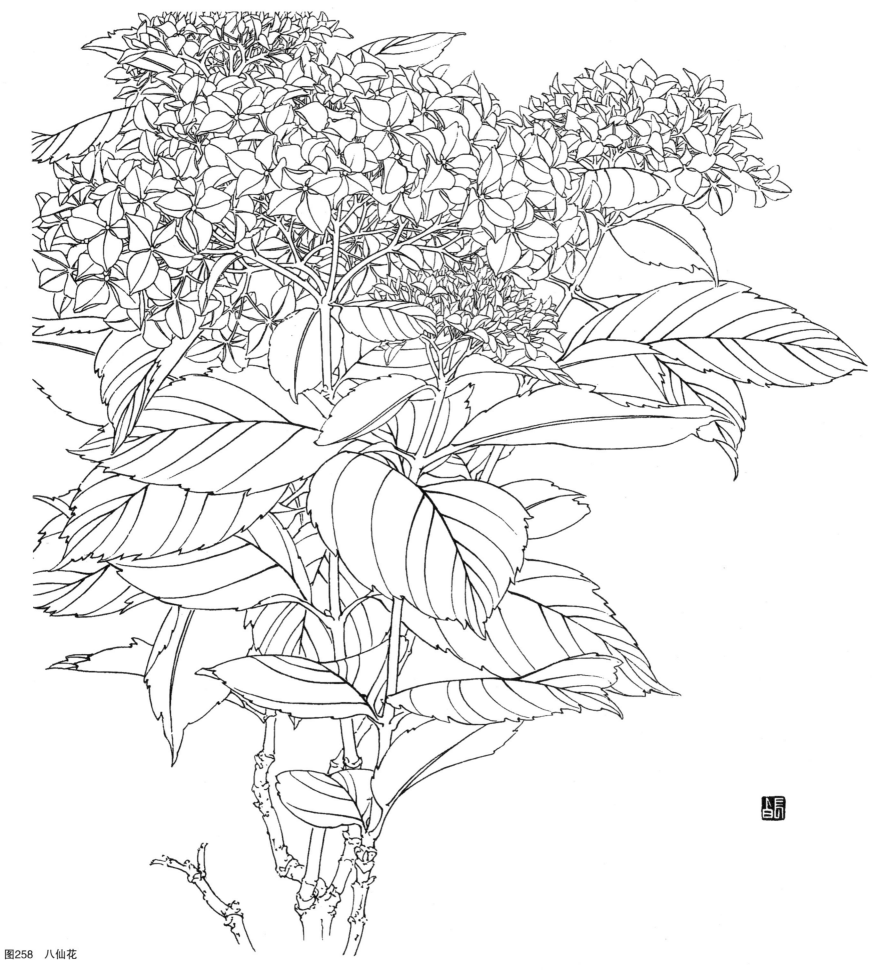

图258 八仙花

294

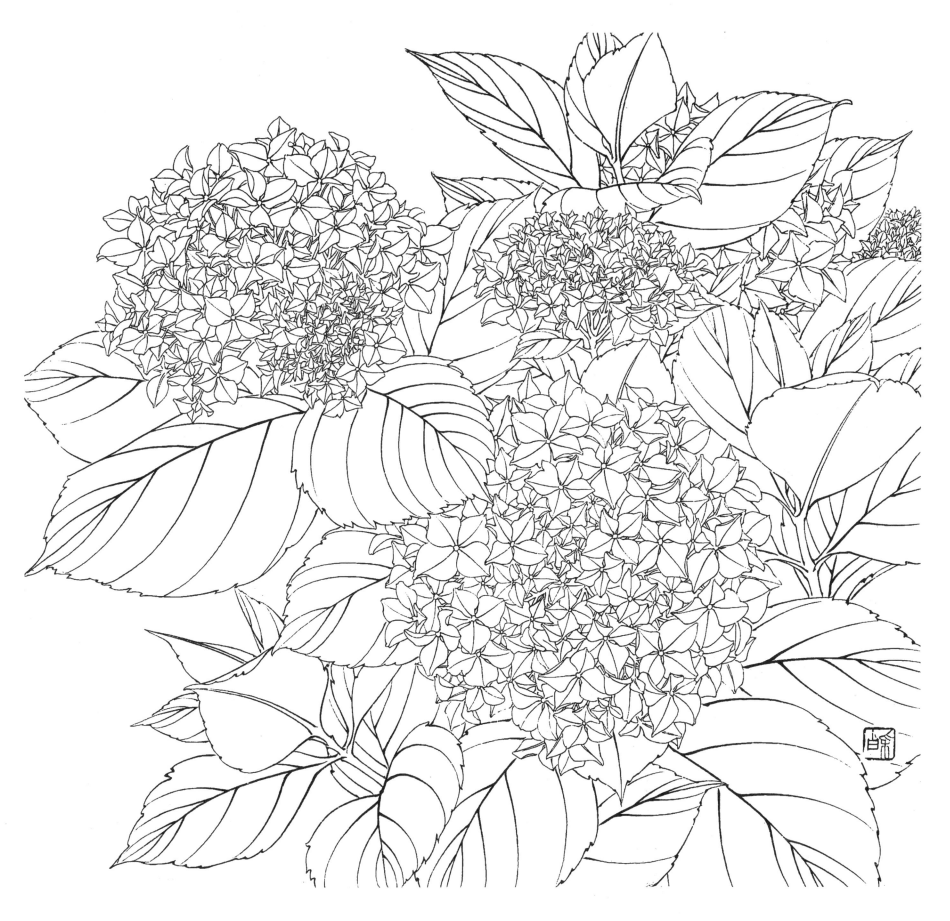

图259 八仙花

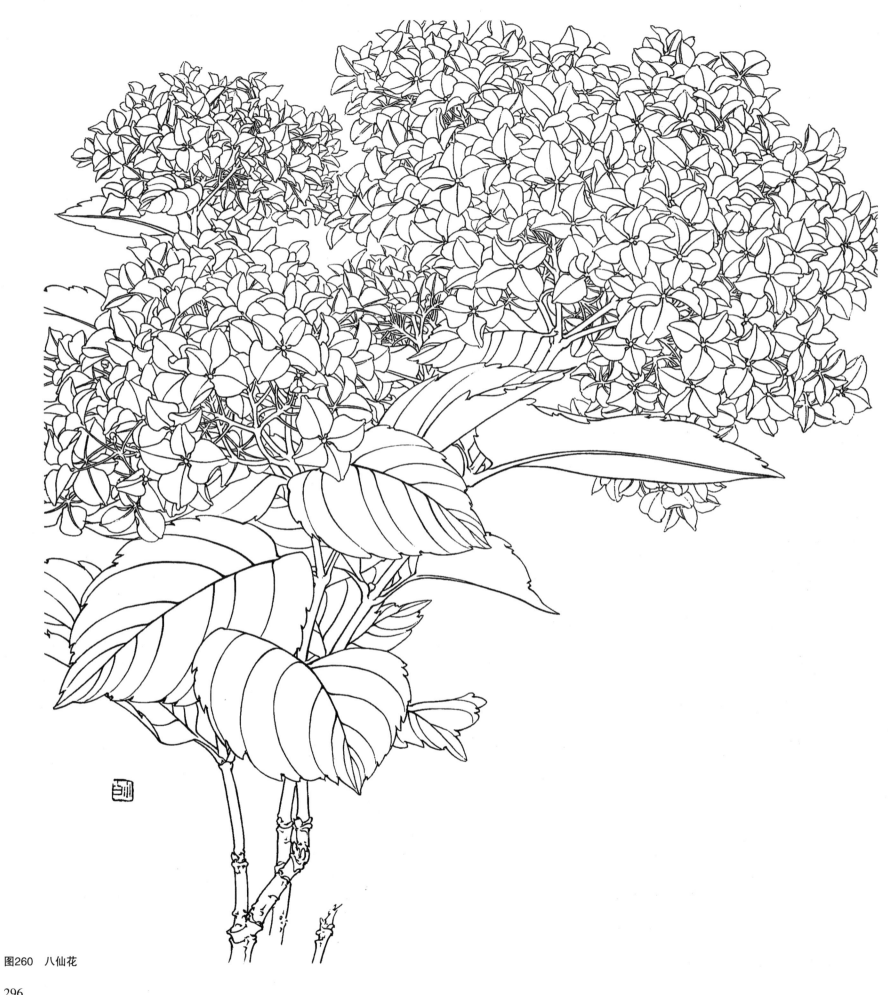

图260 八仙花

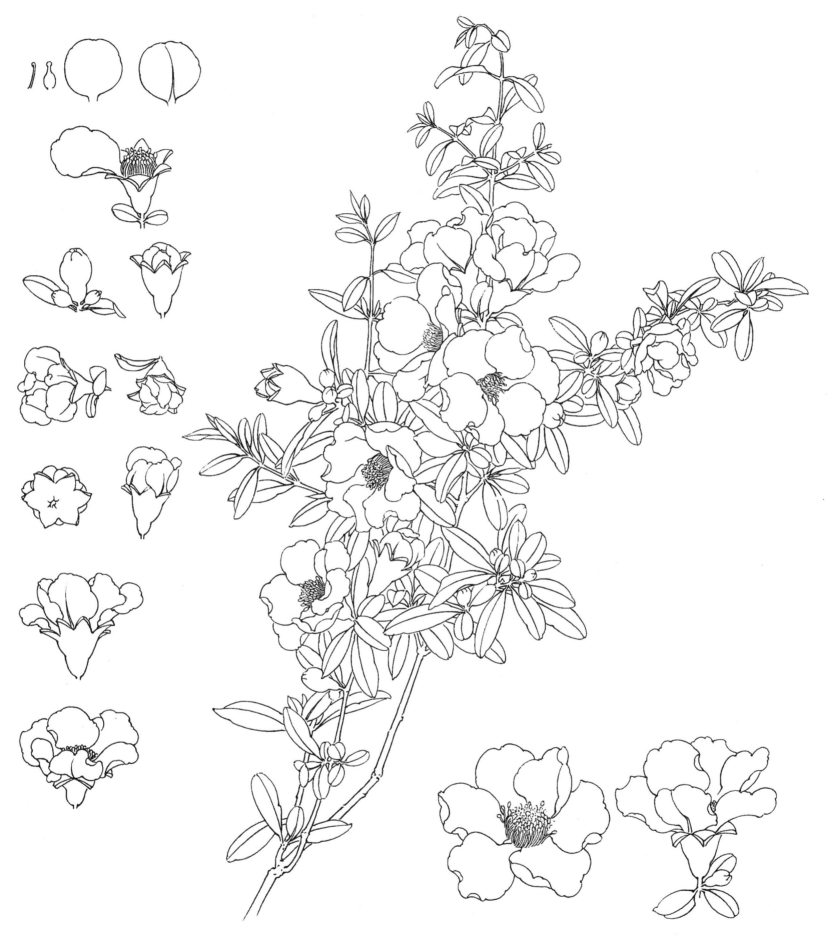

图261 石榴

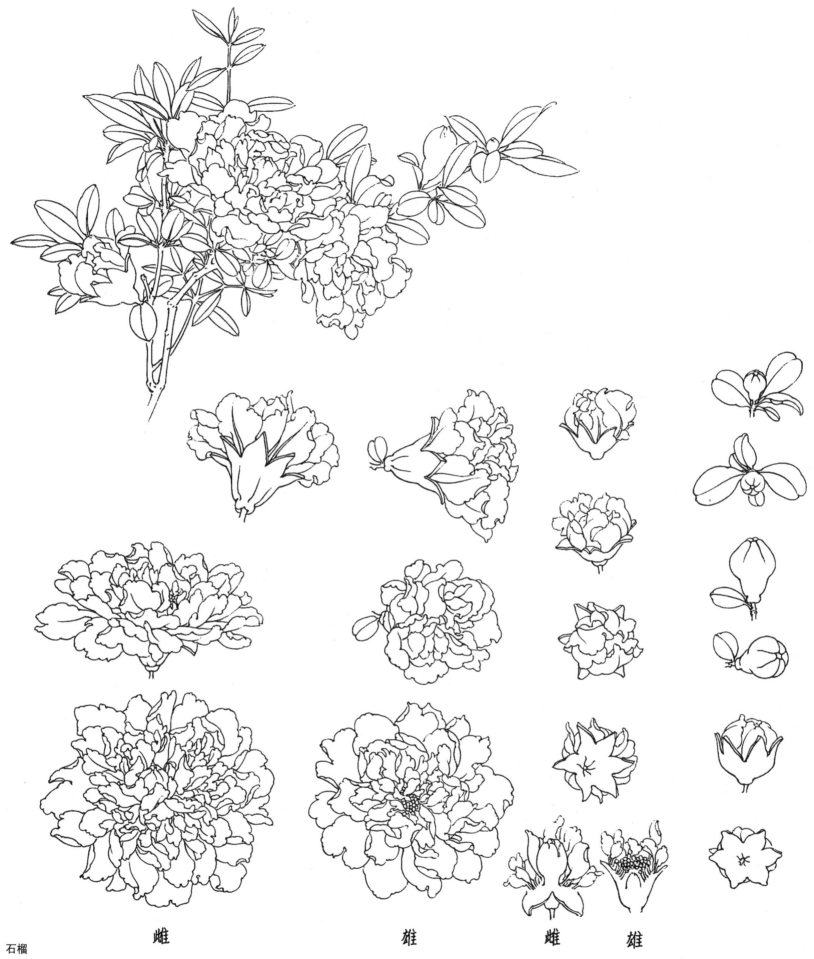

雌　　　　　　　　　雄　　　　雌　雄

图262　石榴

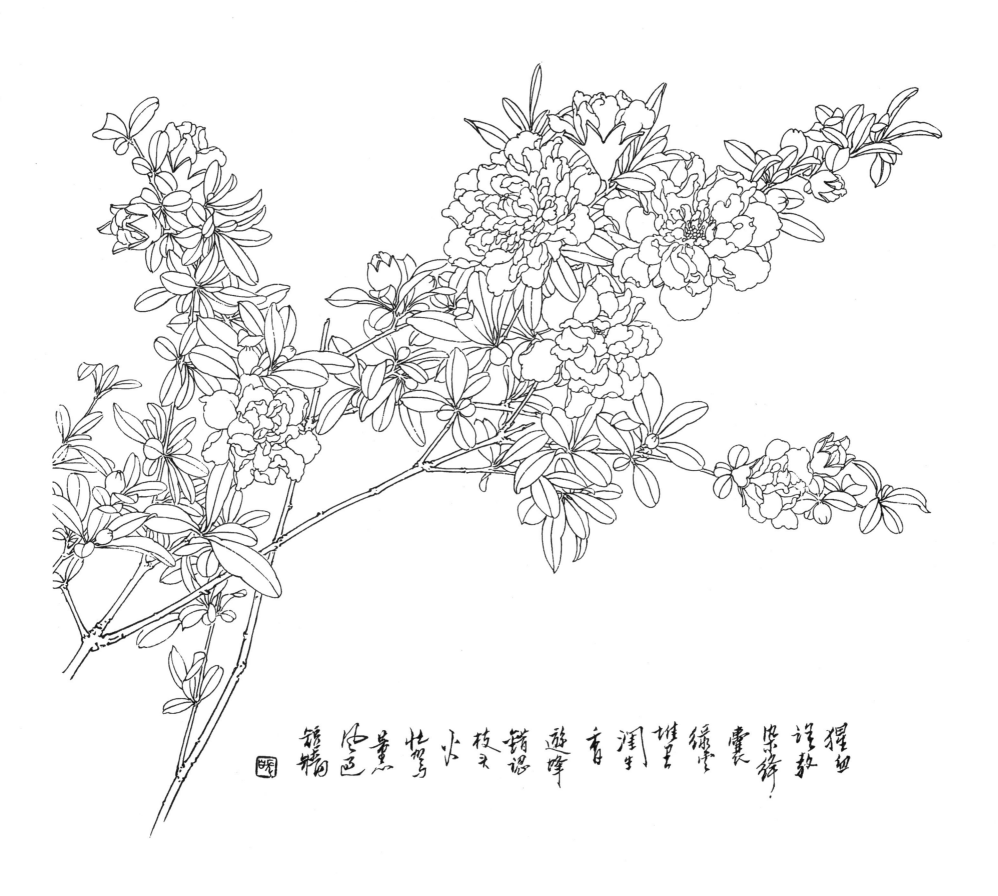

图263　石榴

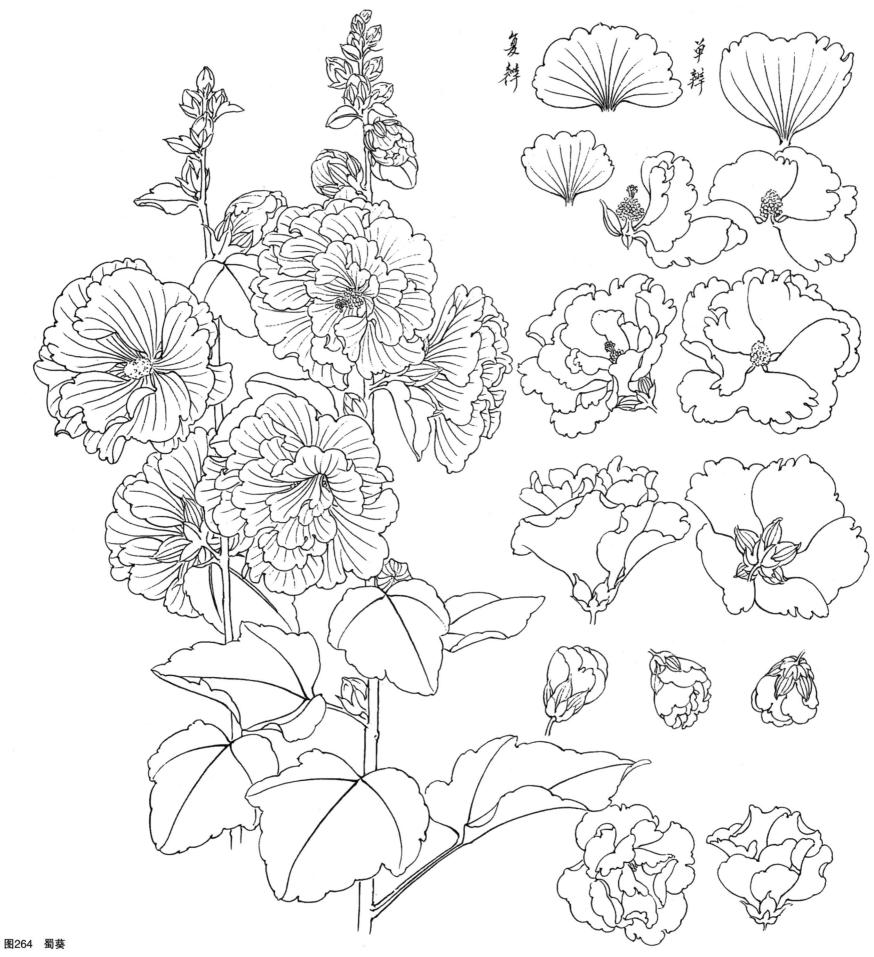

复瓣

单瓣

图264　蜀葵

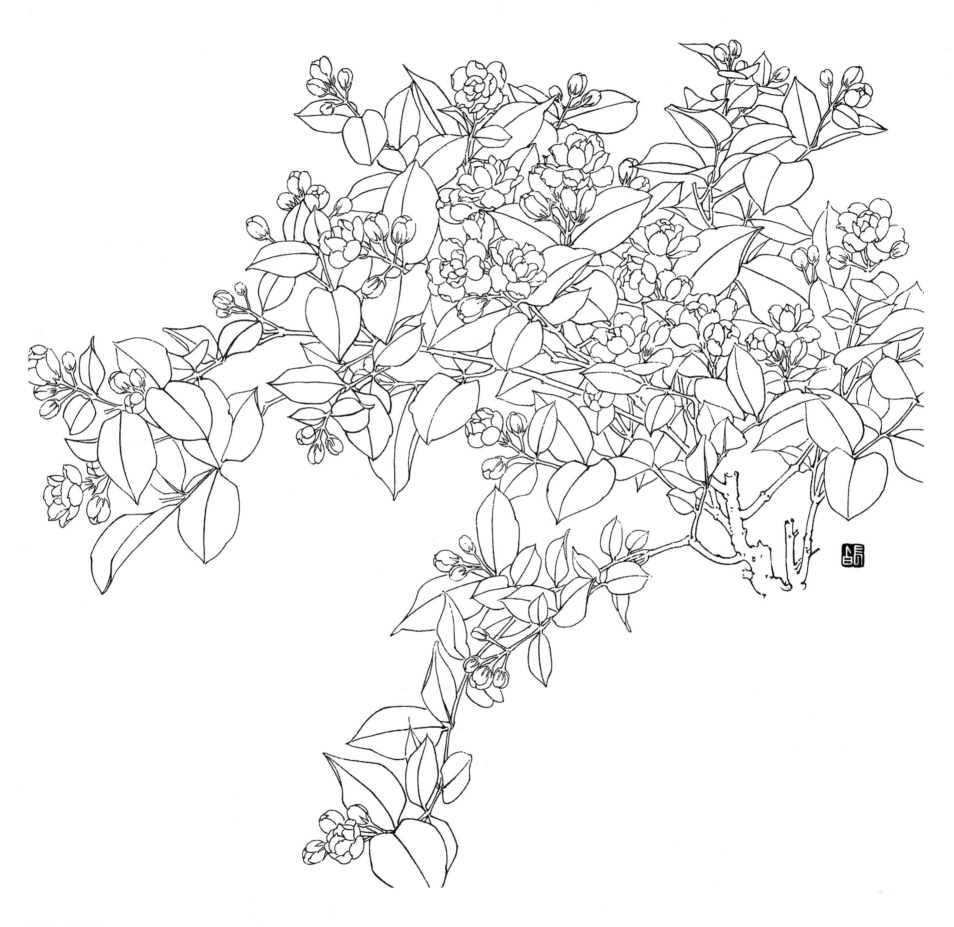

图265　茉莉花

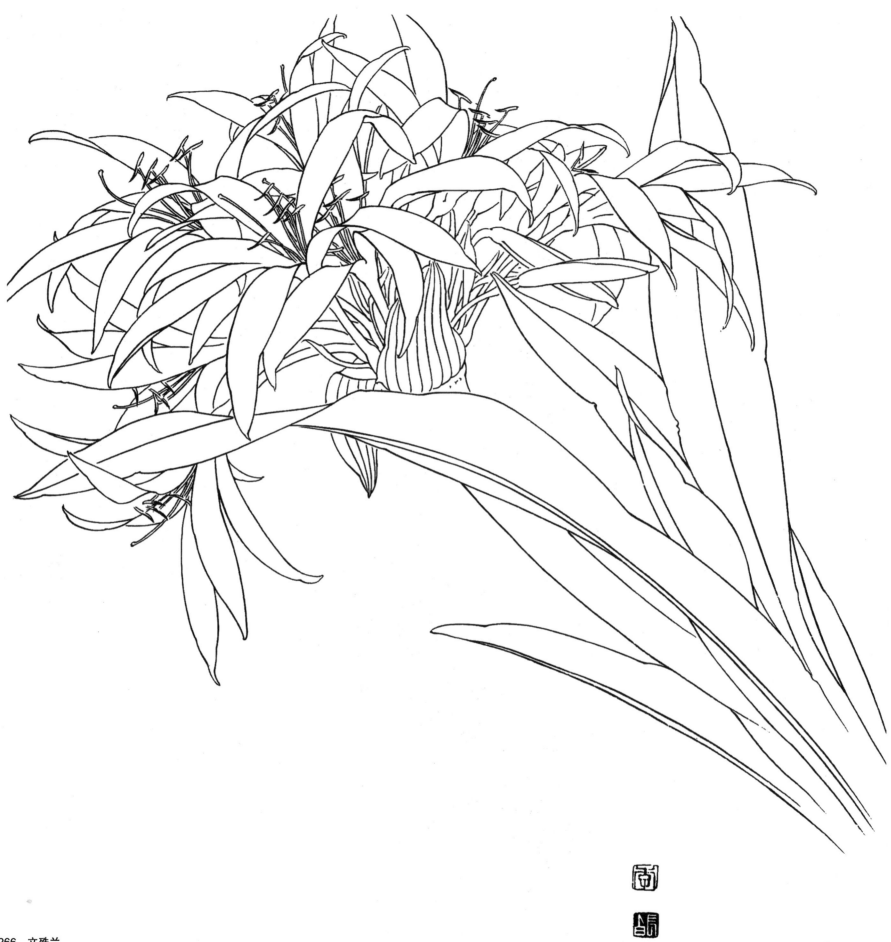

图266 文殊兰

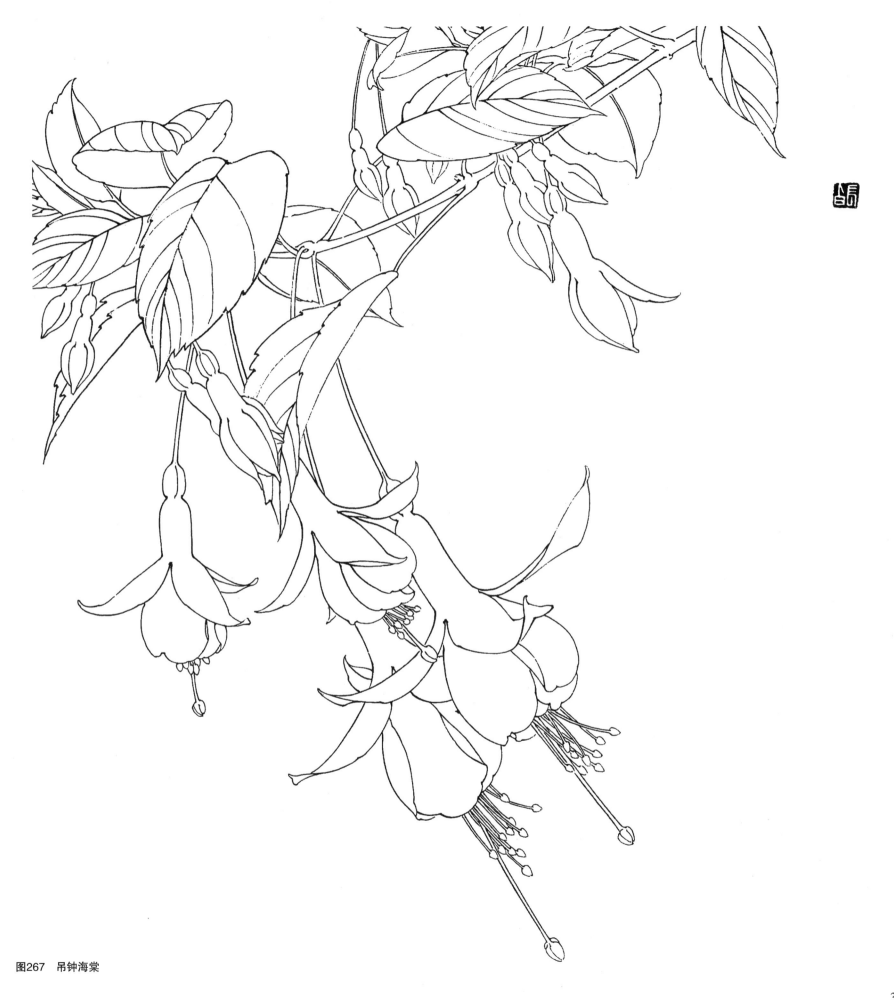

图267　吊钟海棠

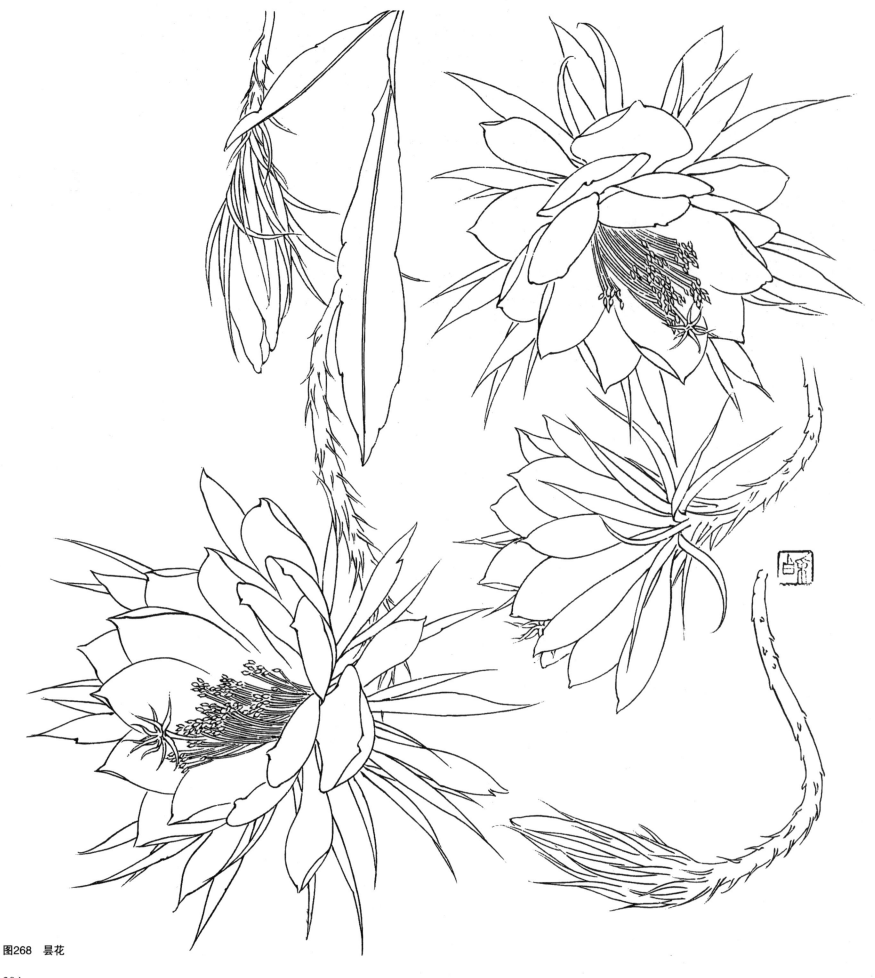

图268 昙花

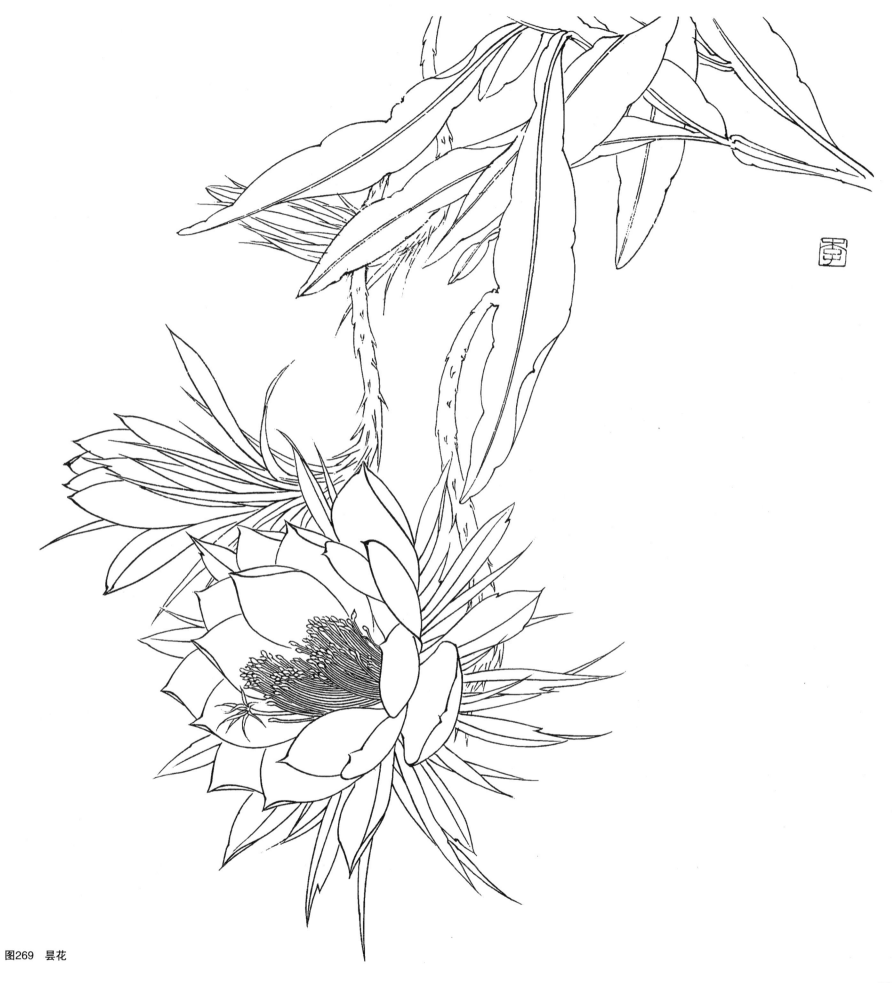

图269 昙花

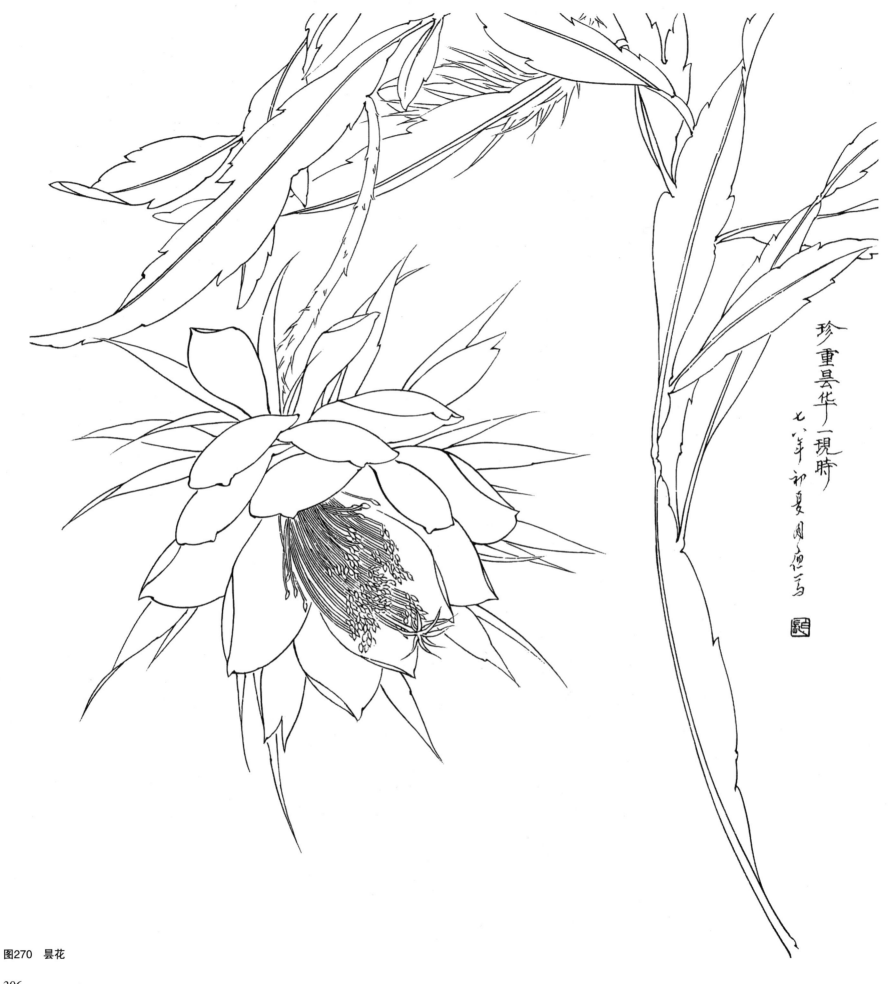

珍重昙华一現時
七八年初夏周德二写

图270 昙花

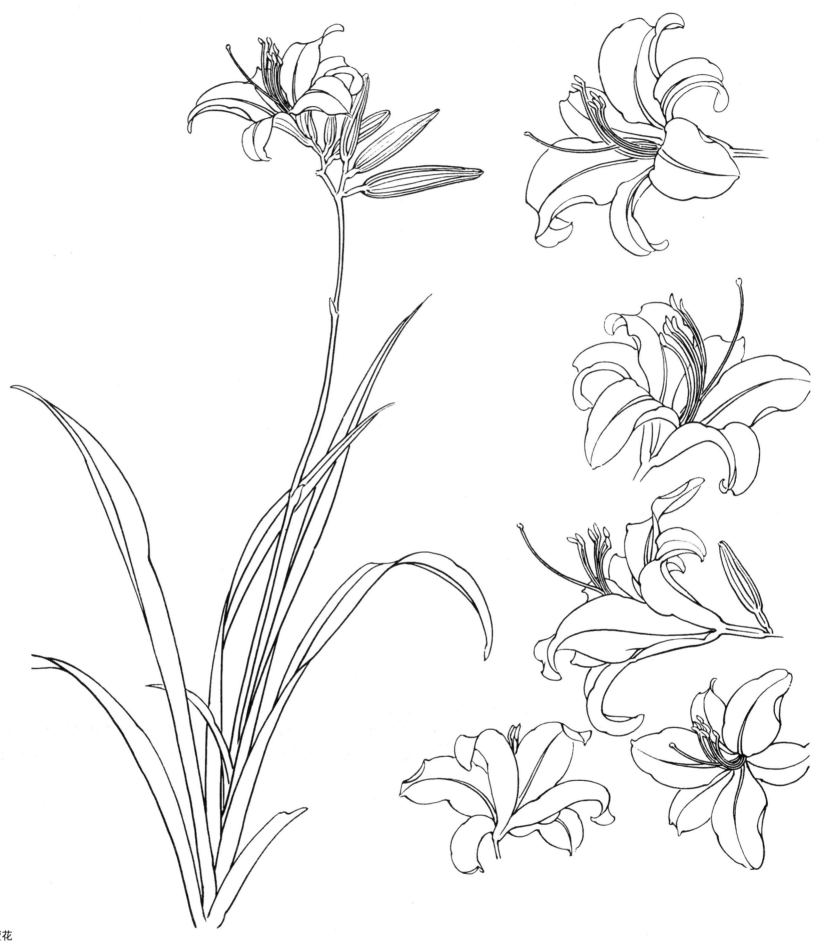

图271　萱花

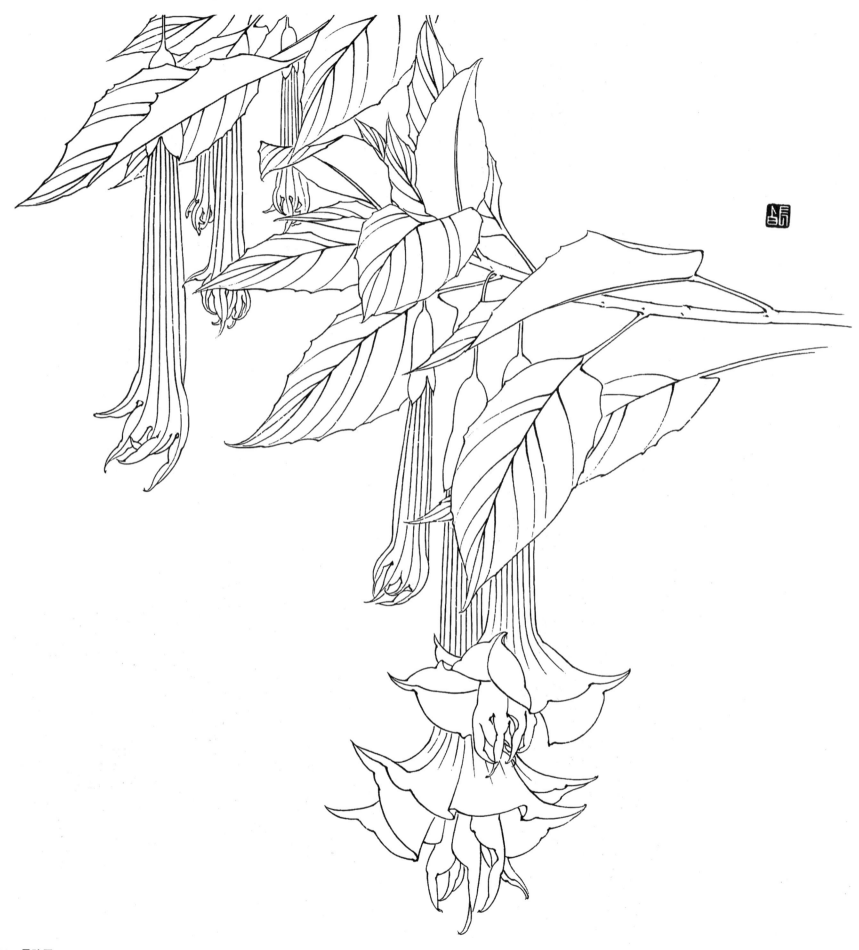

图272　曼陀罗

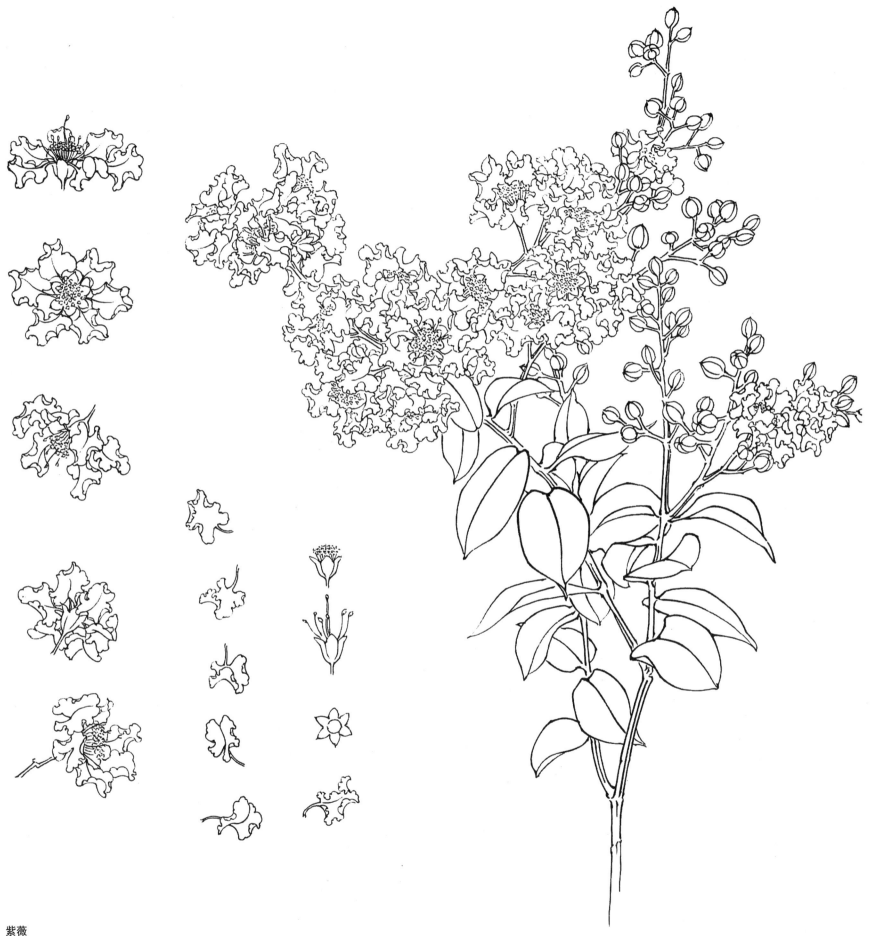

图273 紫薇

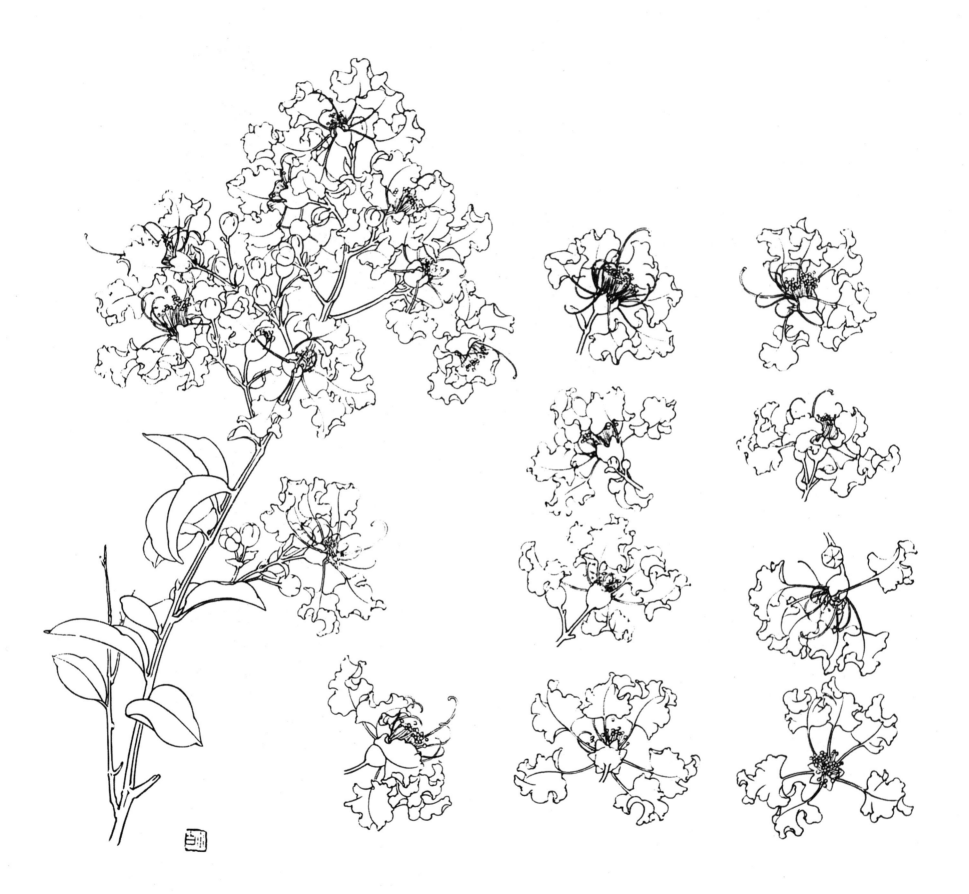

图274 紫薇

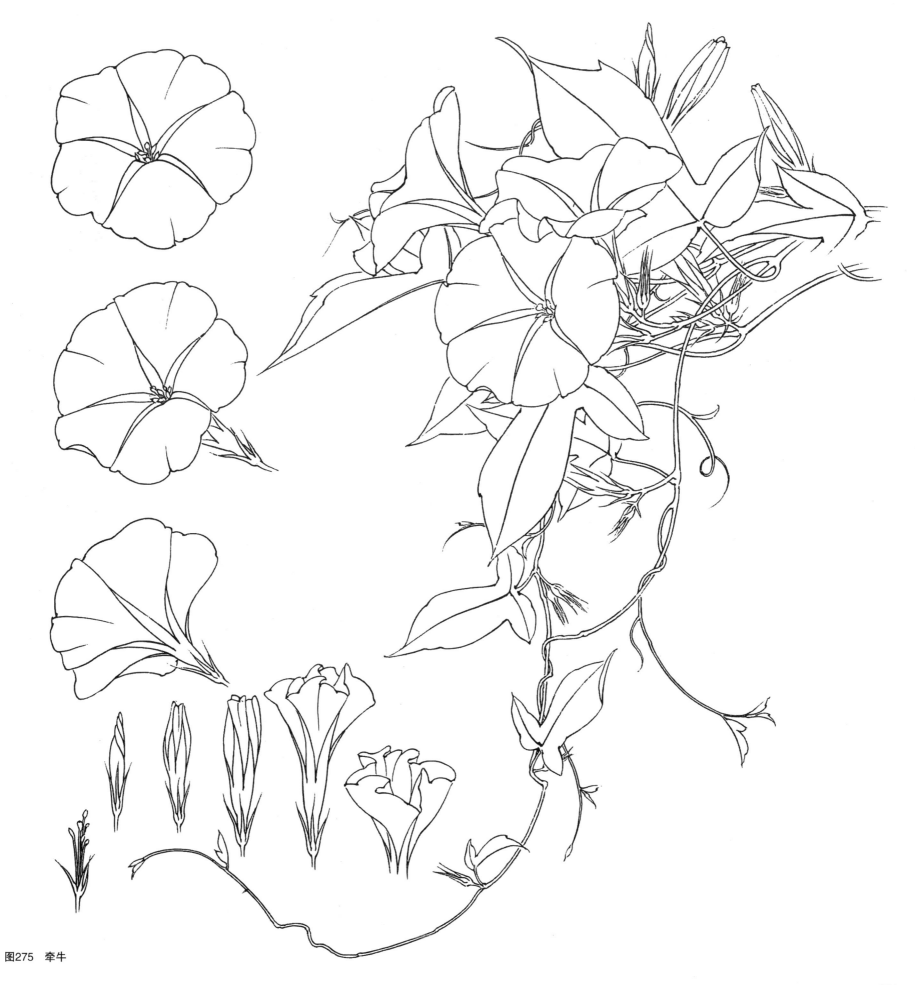

图275 牵牛

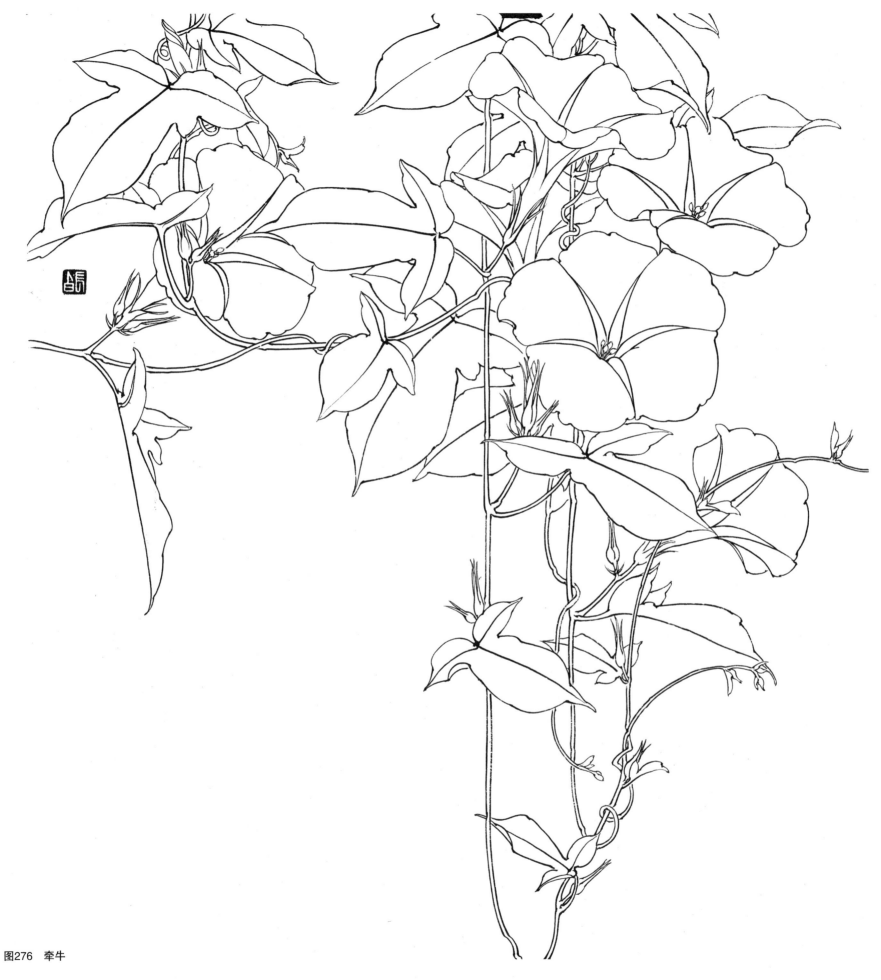

图276 牵牛

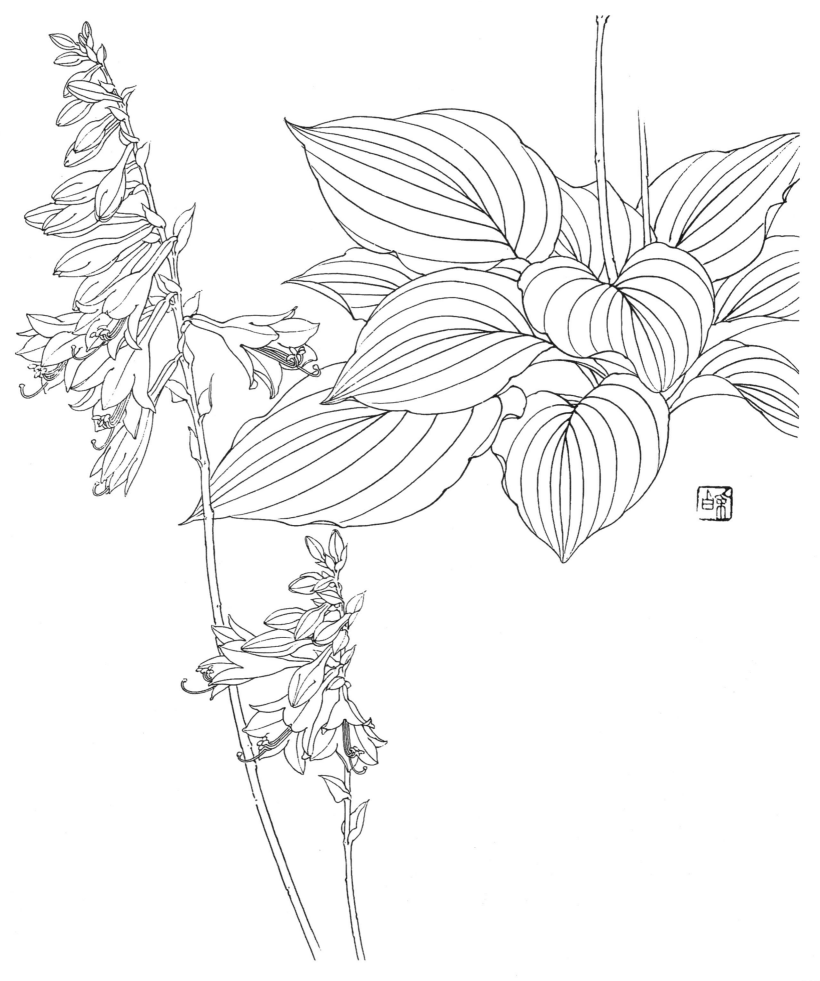

图277　玉簪

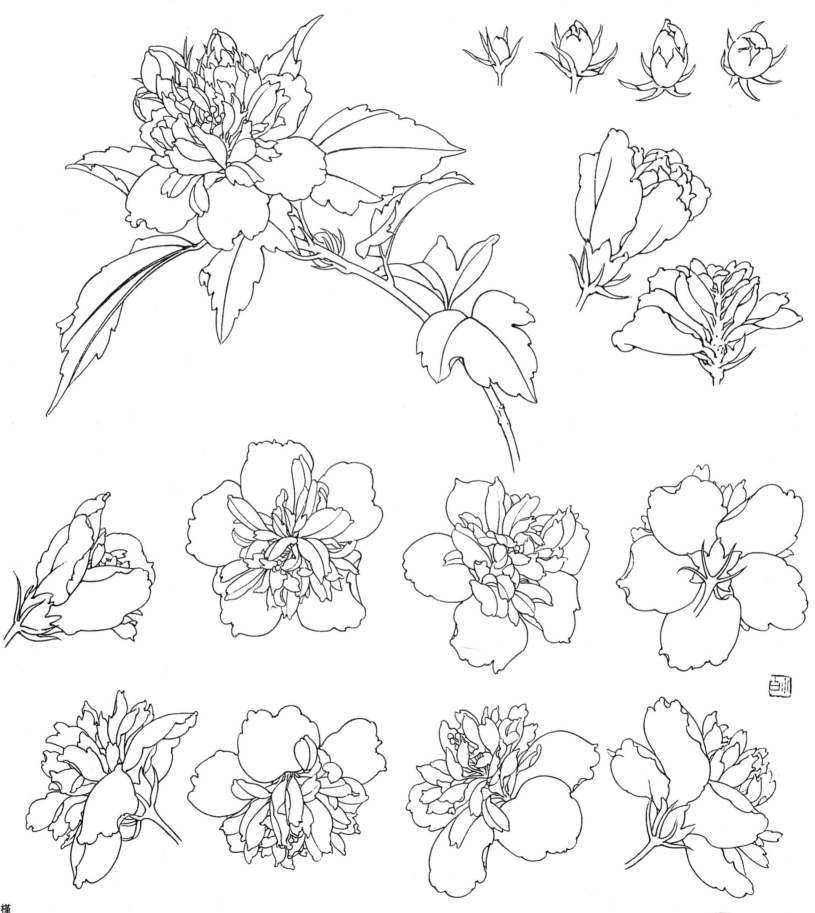

图278 木槿

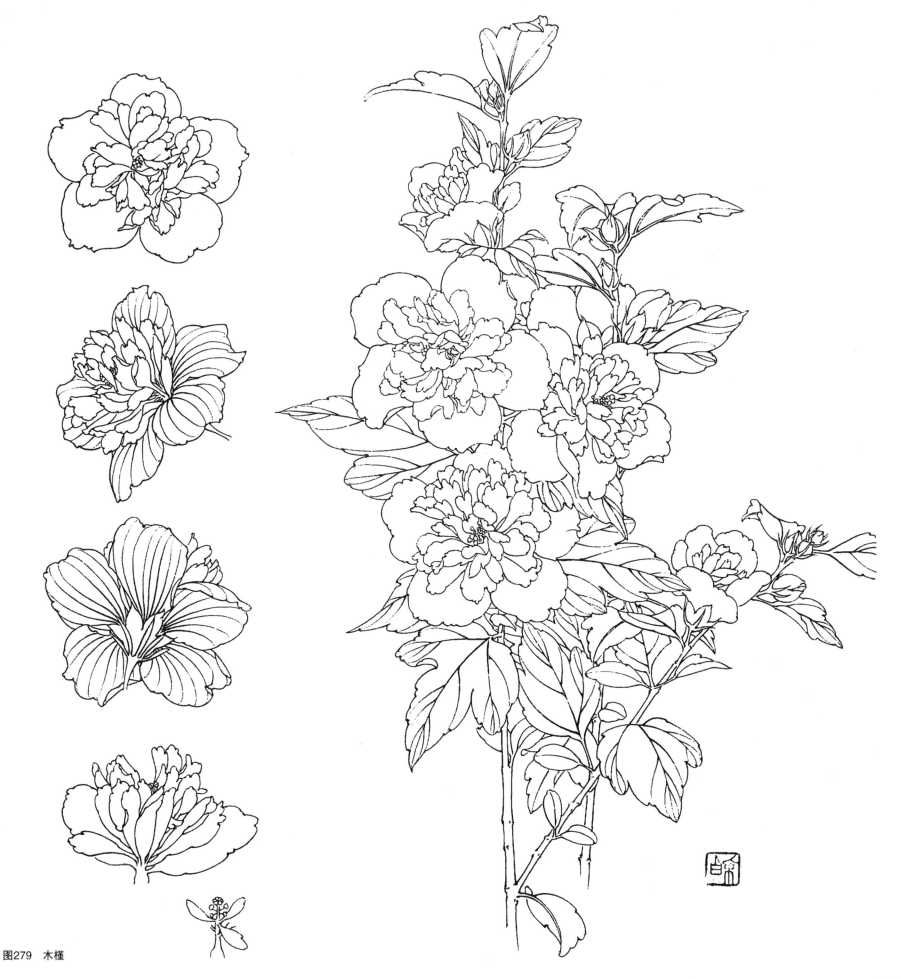

图279 木槿

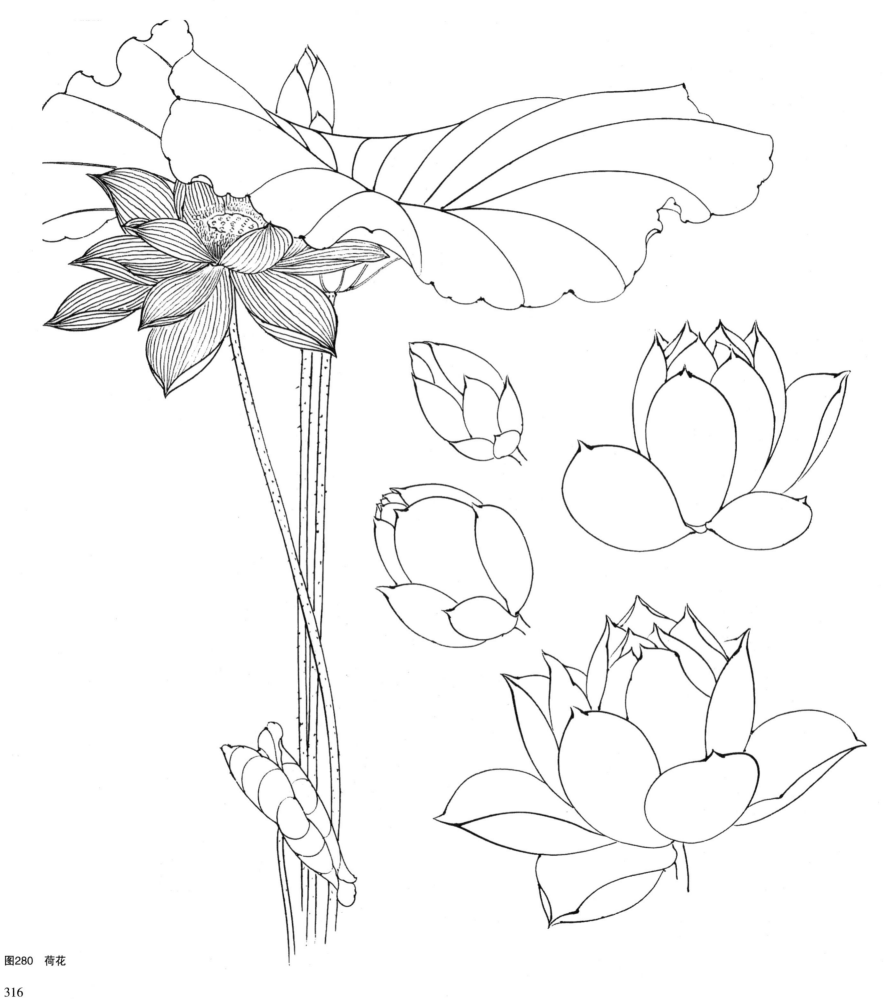

图280 荷花

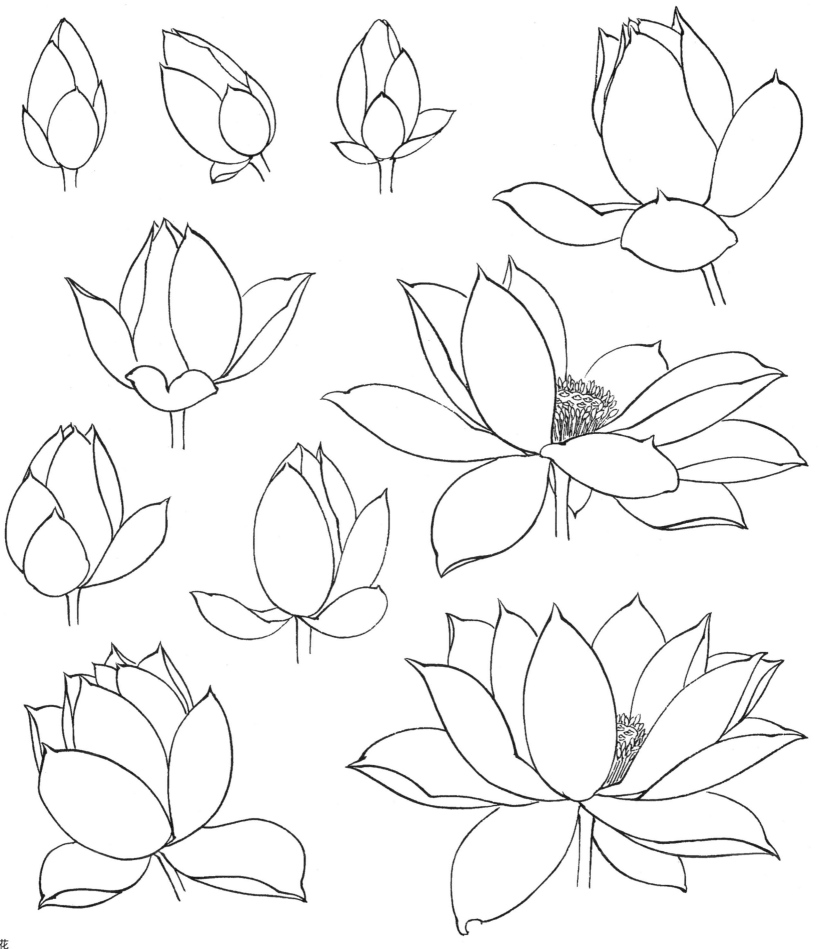

图281　荷花

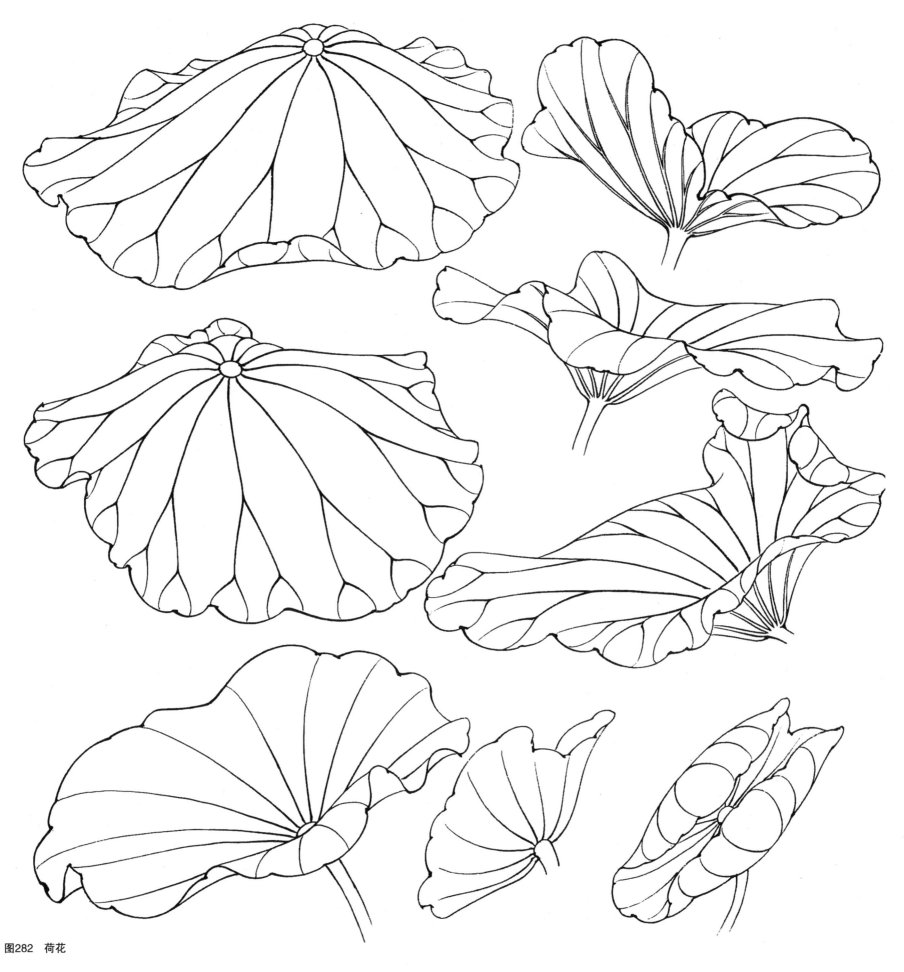

图282　荷花

318

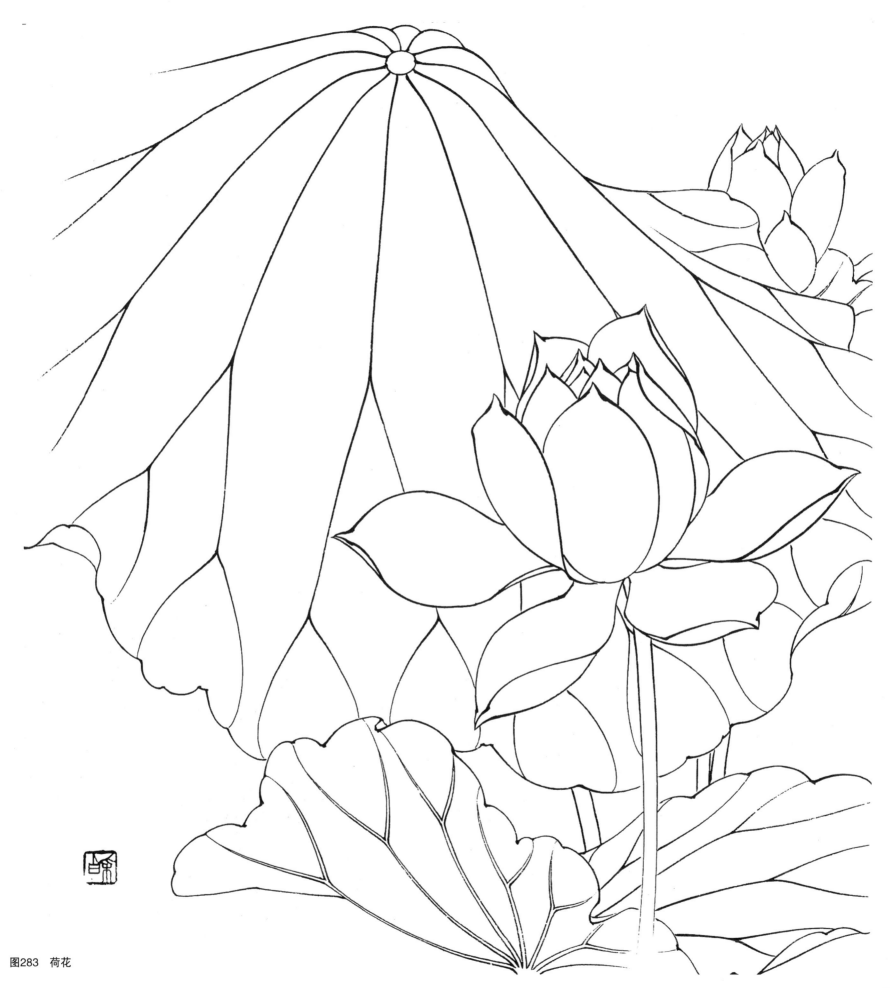

图283　荷花

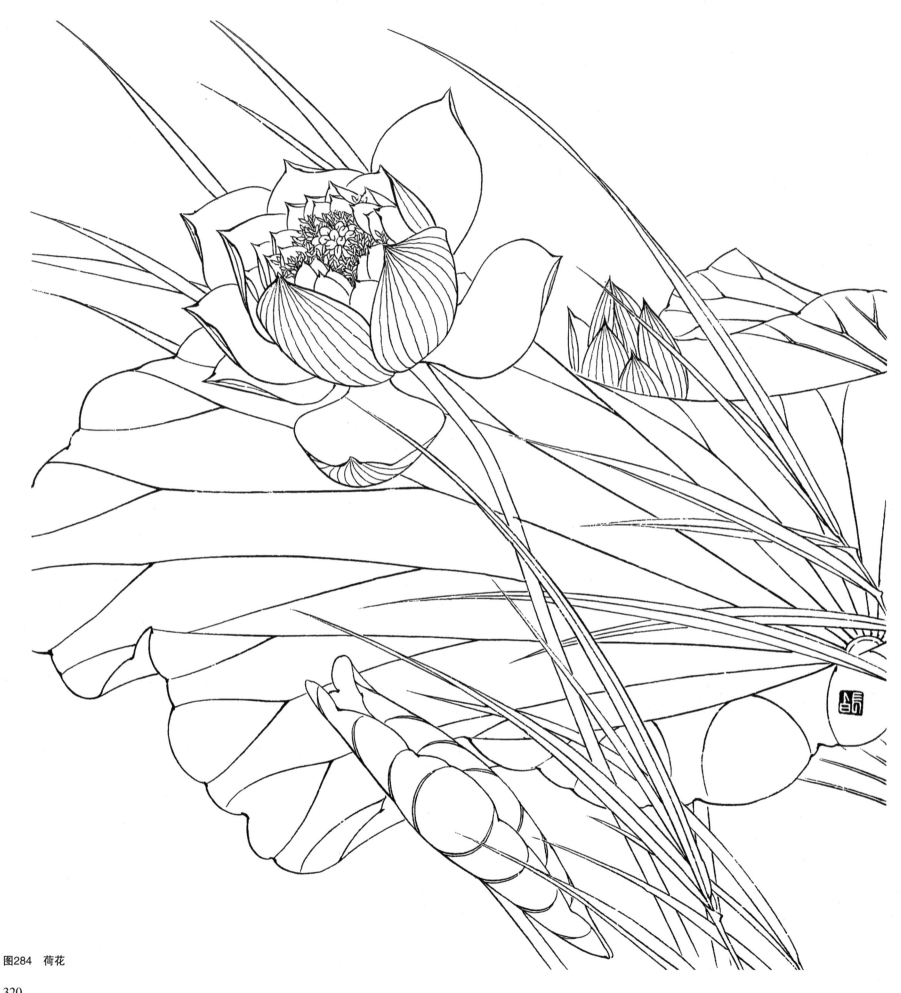

图284　荷花

320

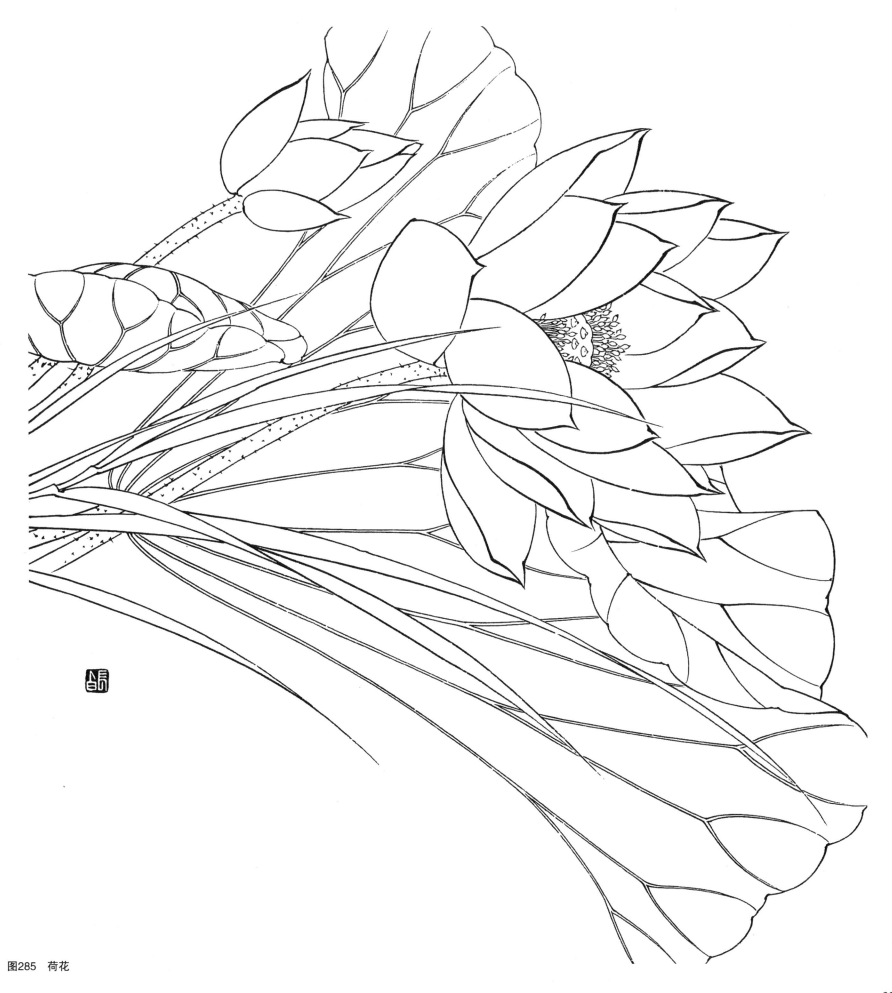

图285　荷花

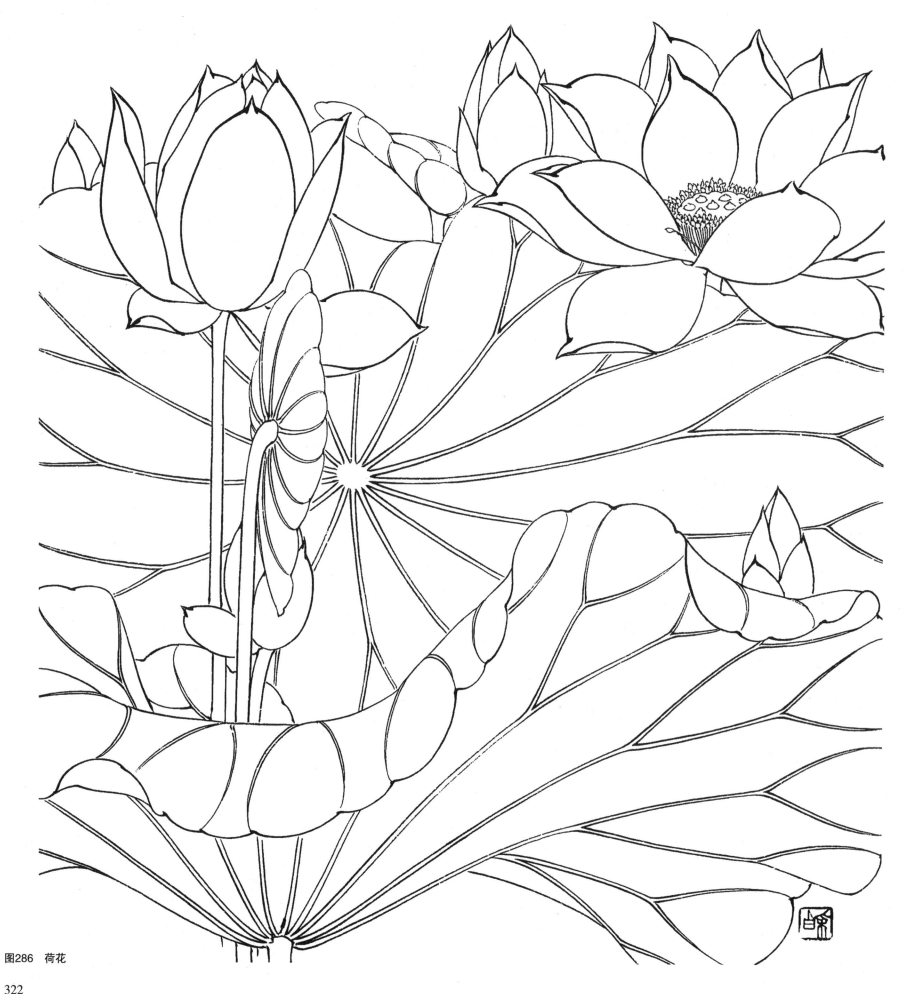

图286　荷花

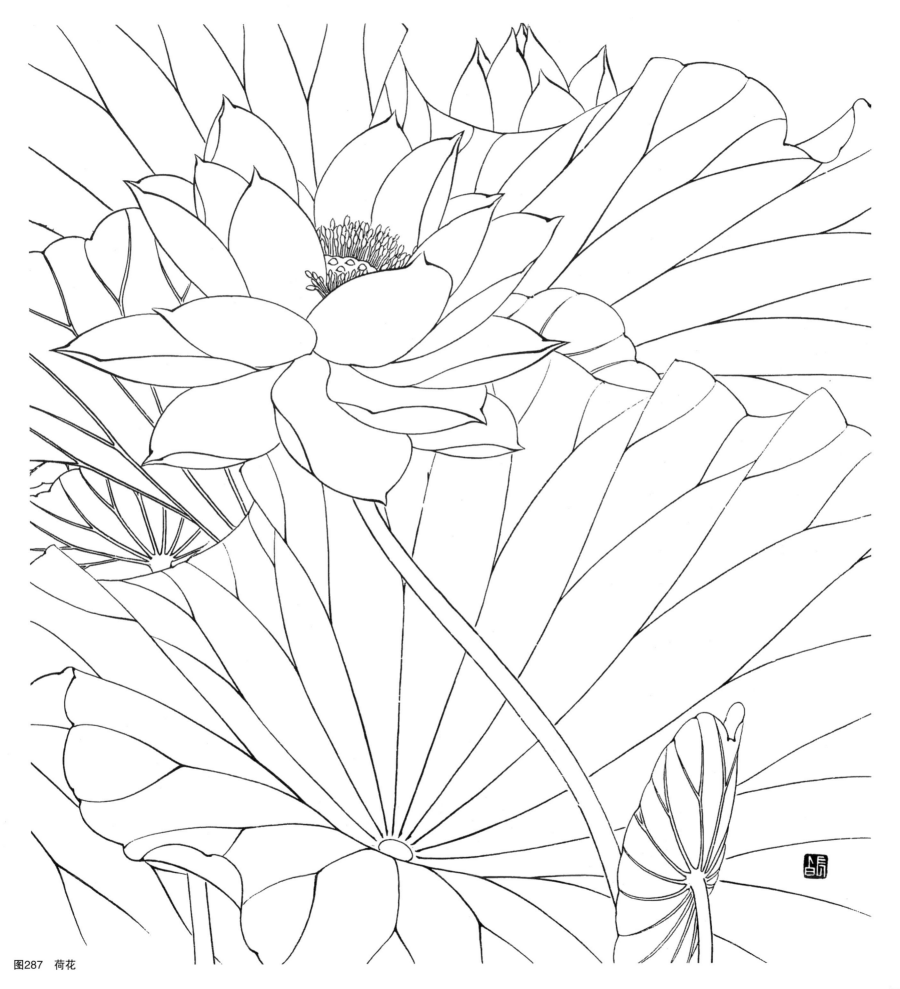

图287 荷花

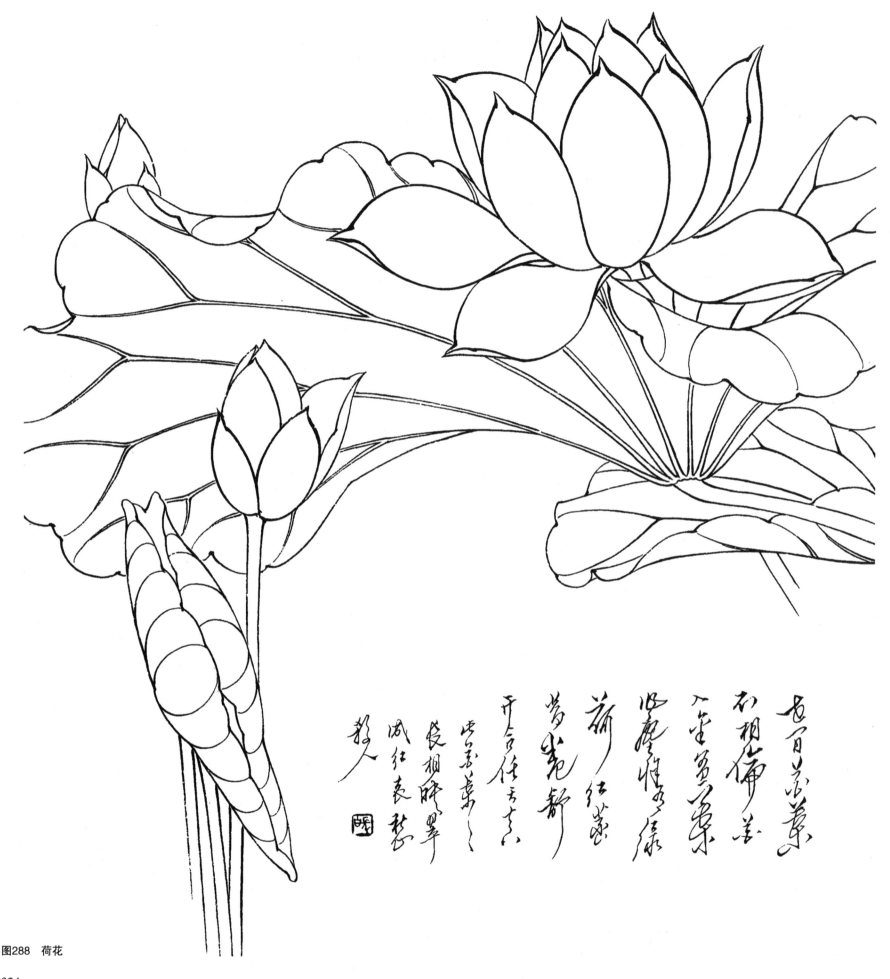

图288 荷花

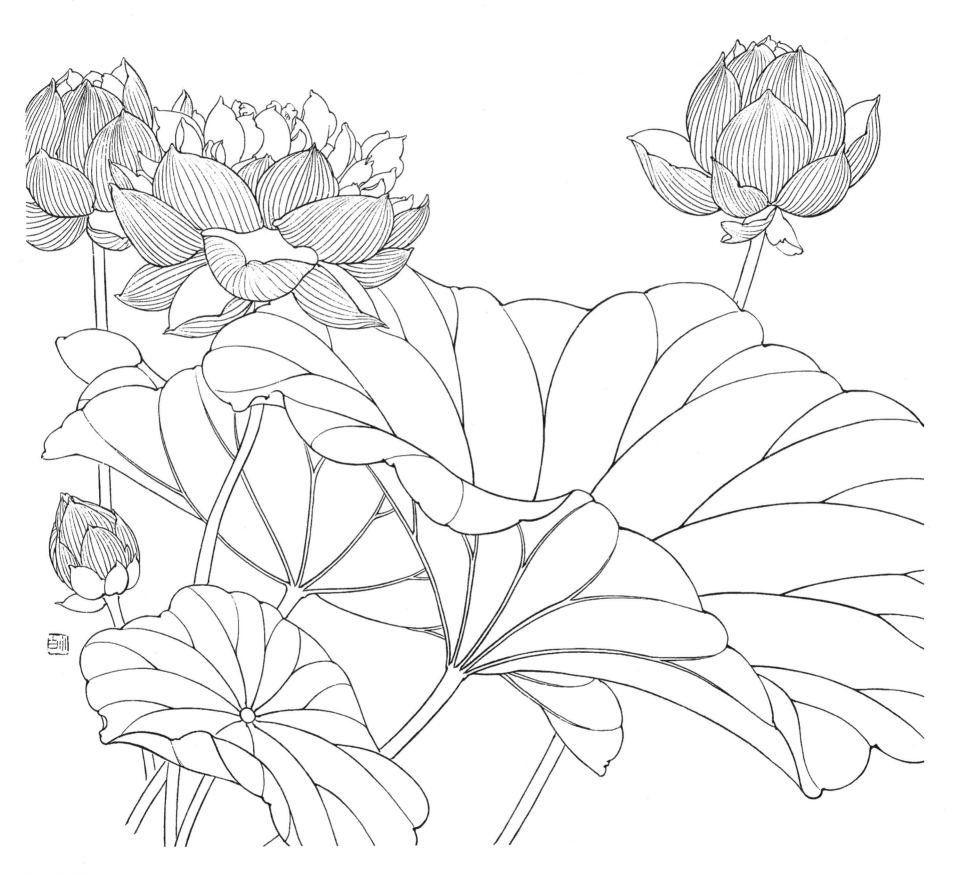

图289　荷花

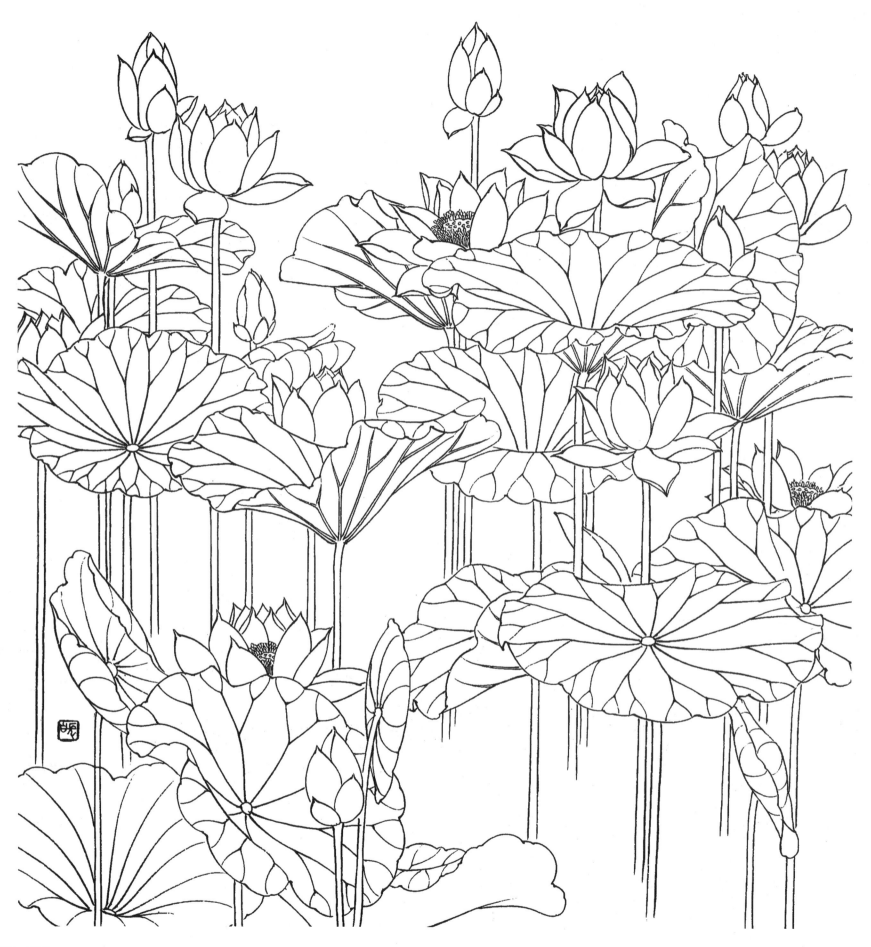

图290 荷花

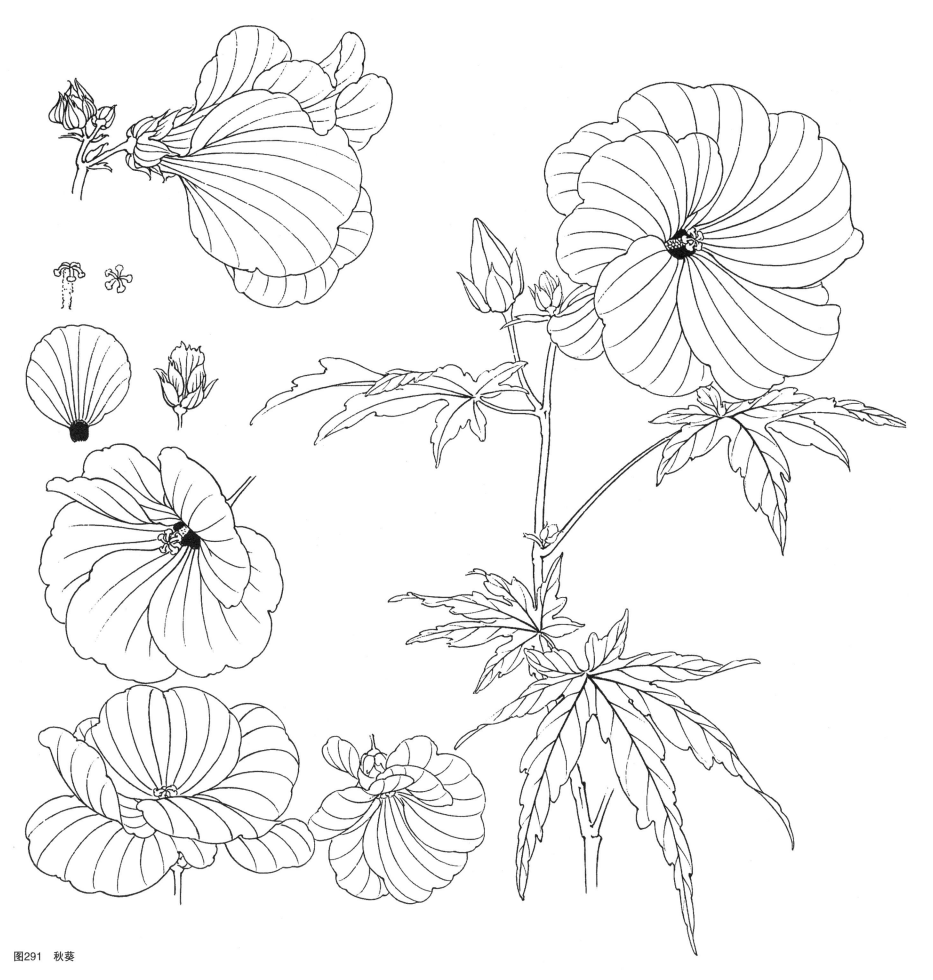

图291 秋葵

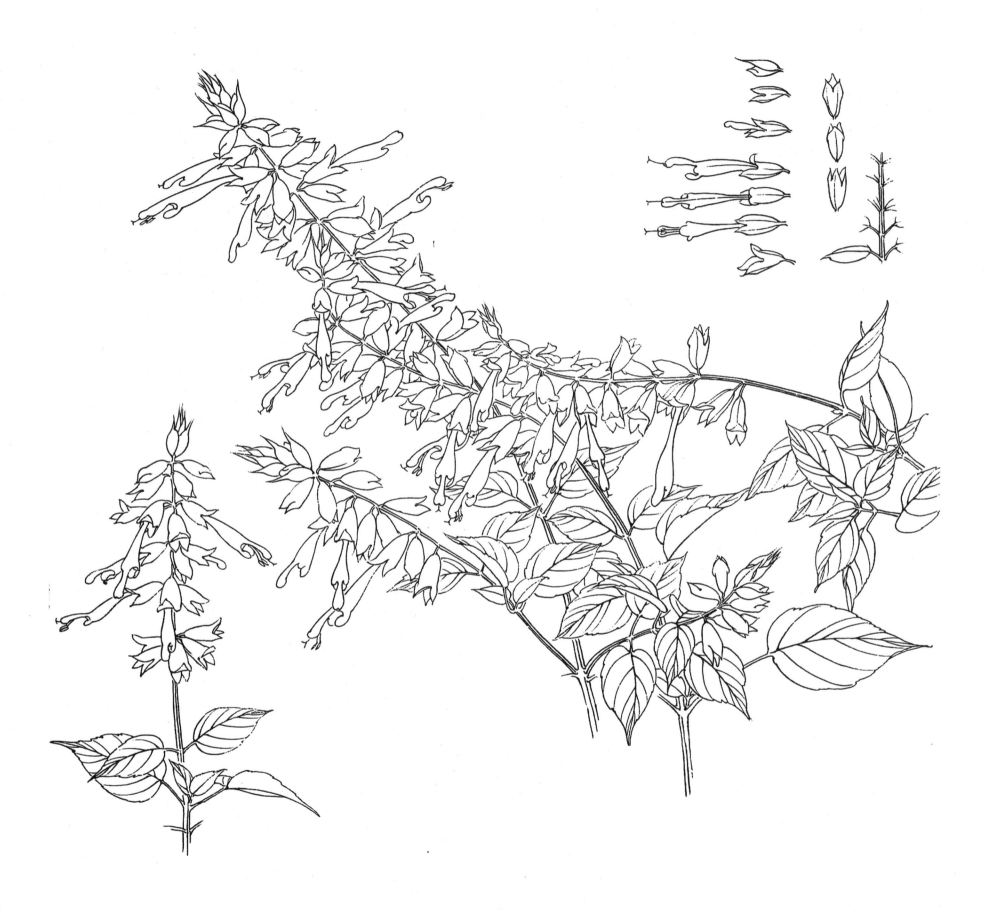

图292　一串红

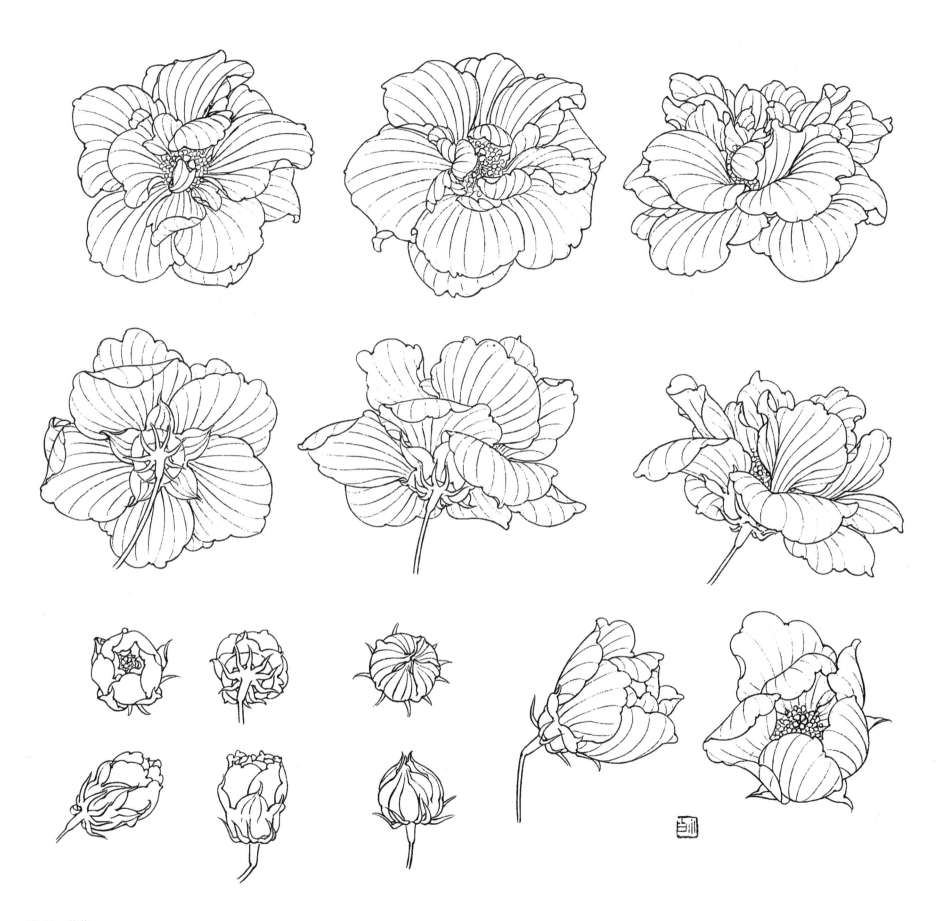

图293　芙蓉

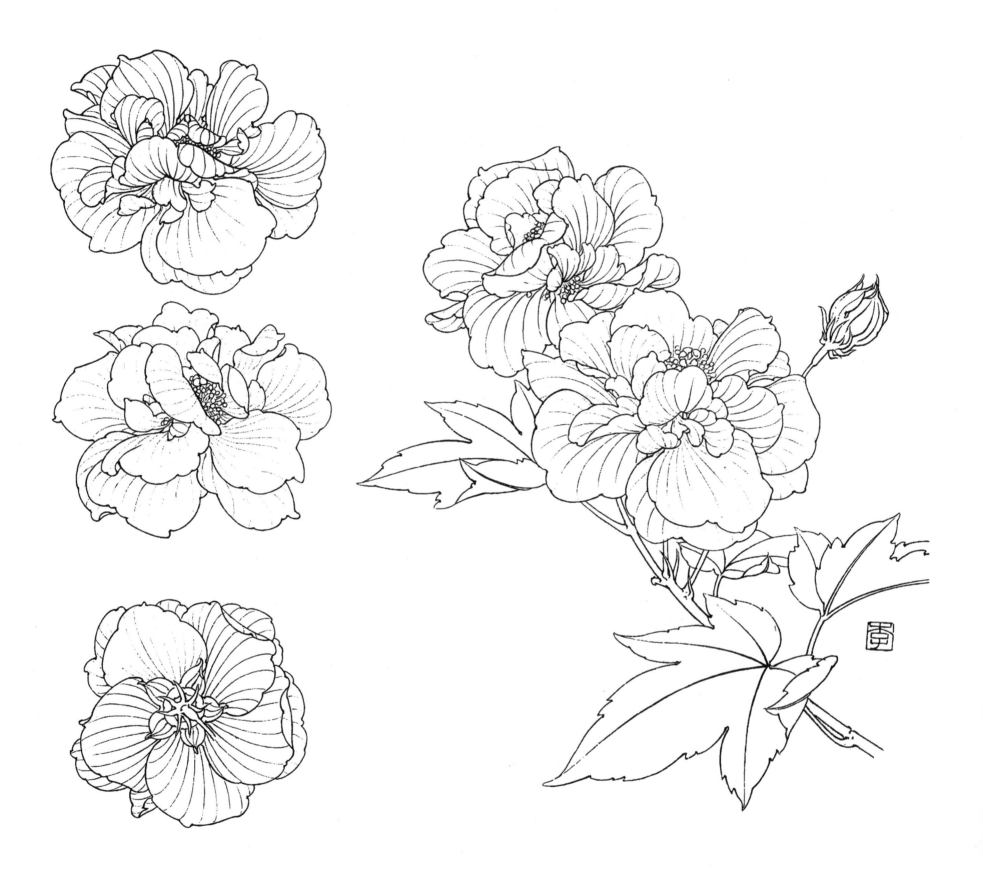

图294　芙蓉

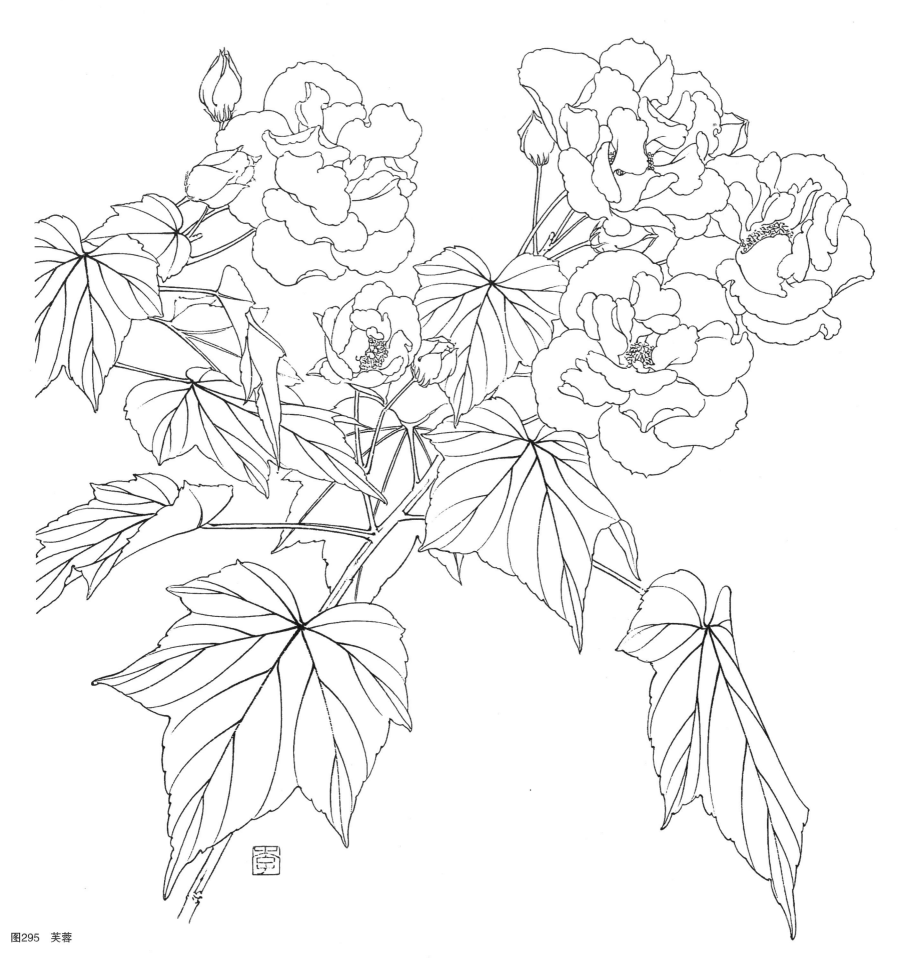

图295 芙蓉

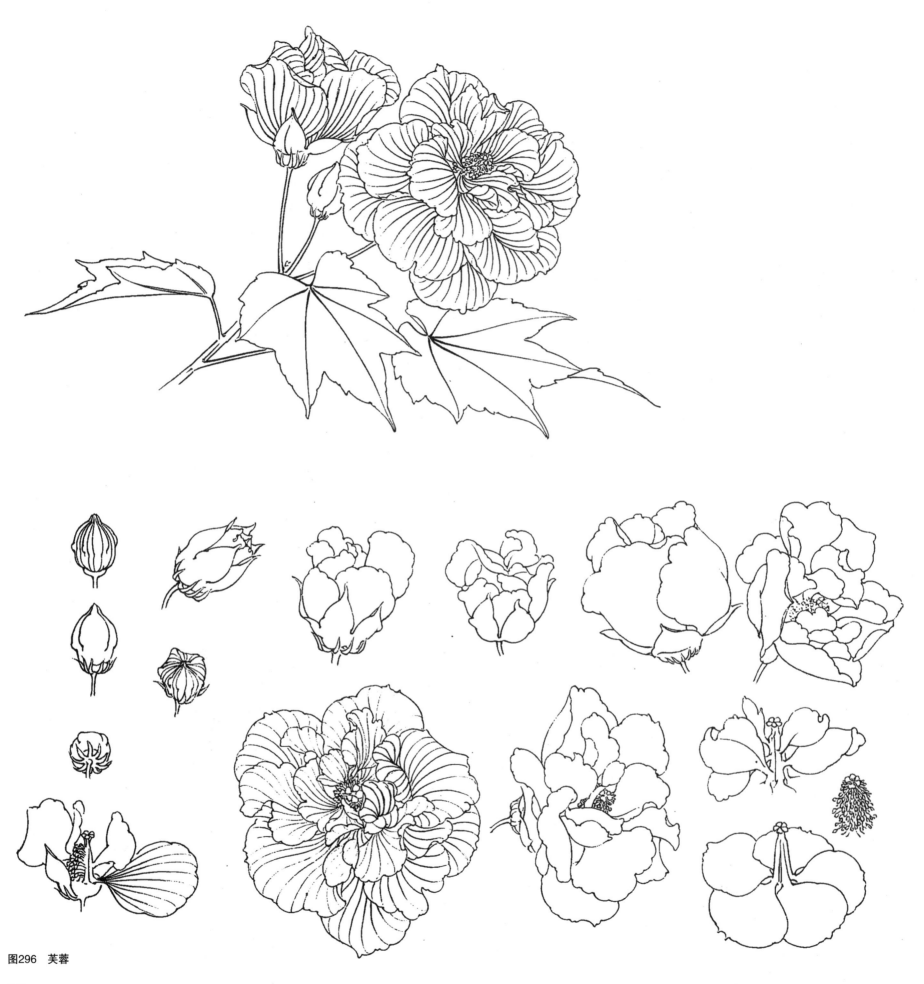

图296 芙蓉

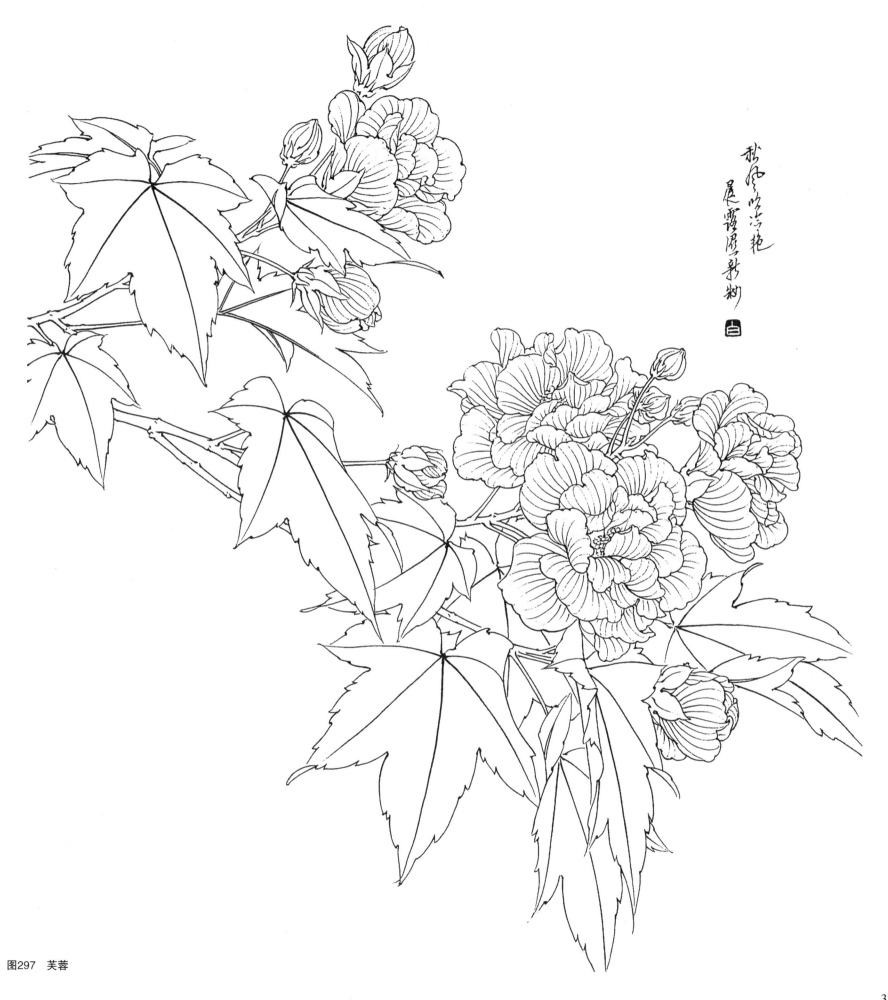

图297　芙蓉

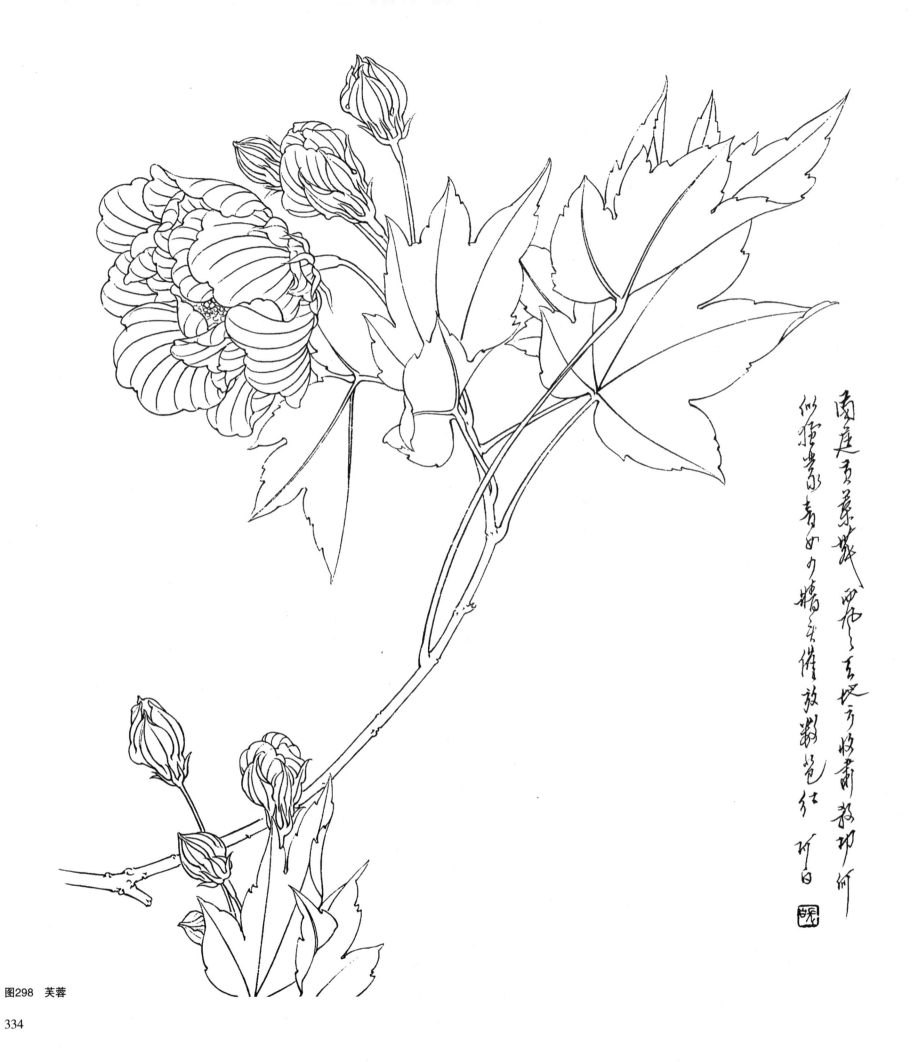

南庭看花藥 酉客石壁示收書教功林
似傳當水青白夕糟來備放撒管紅 阿白

图298 芙蓉

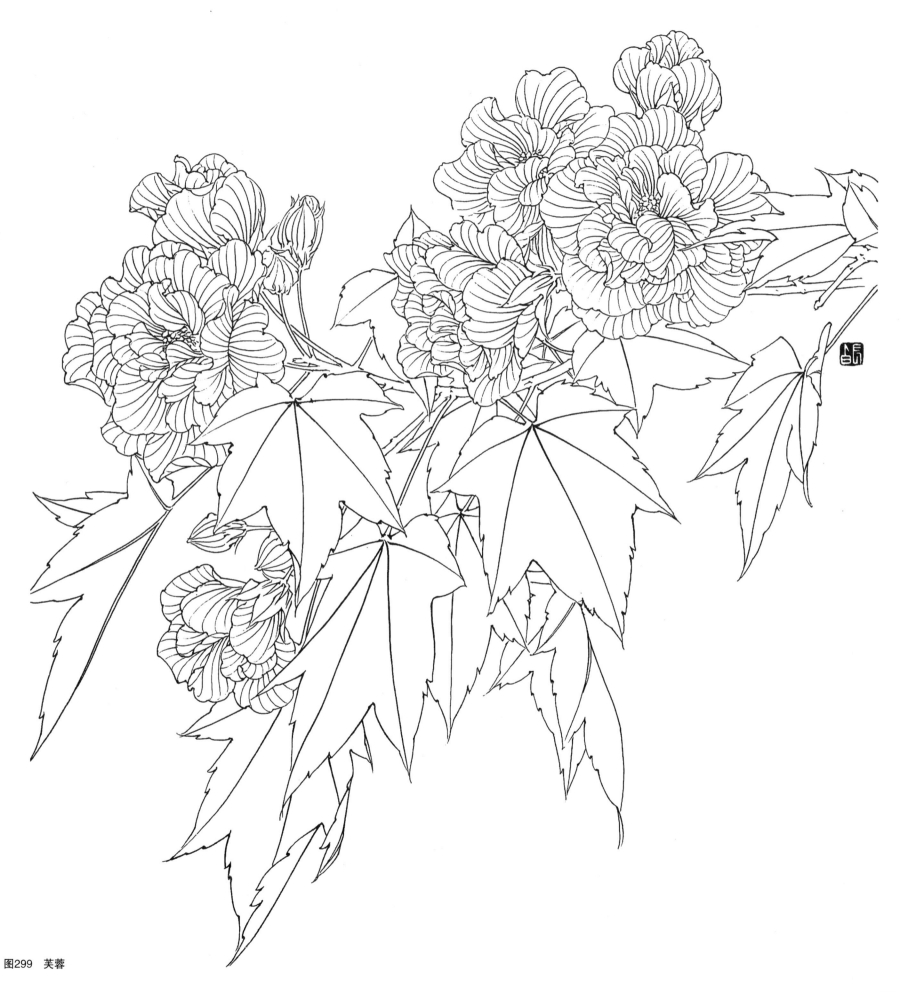

图299　芙蓉

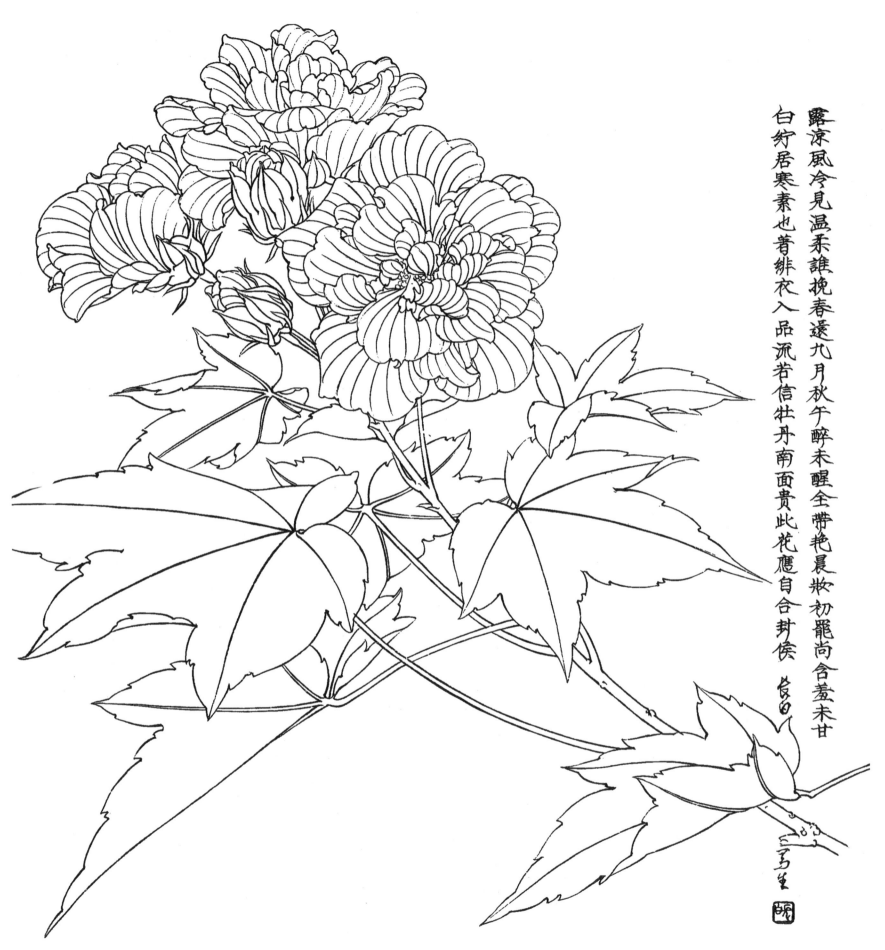

露凉風今見温柔誰挽春遠九月秋午醉未醒全帶艷晨妝初罷尚含羞未甘
白衍居寒素也菁緋衣入品流若信牡丹南面貴此花應自合封侯 良曰

图300 芙蓉

336

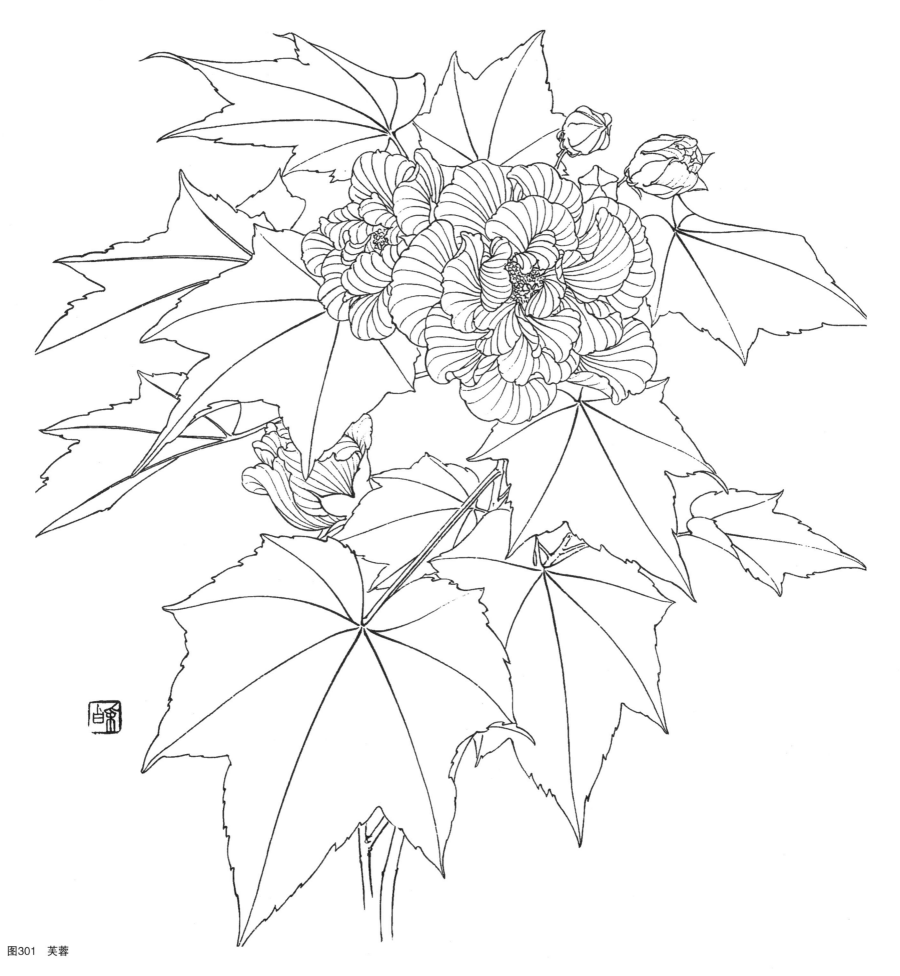

图301　芙蓉

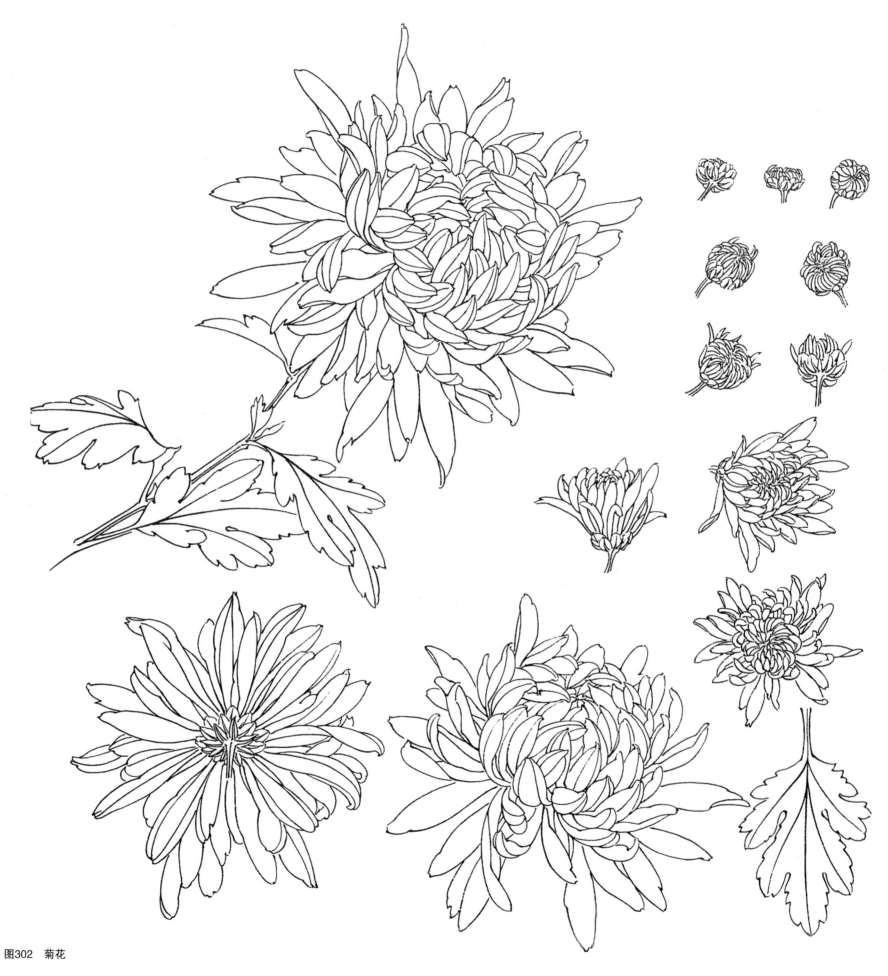

图302 菊花

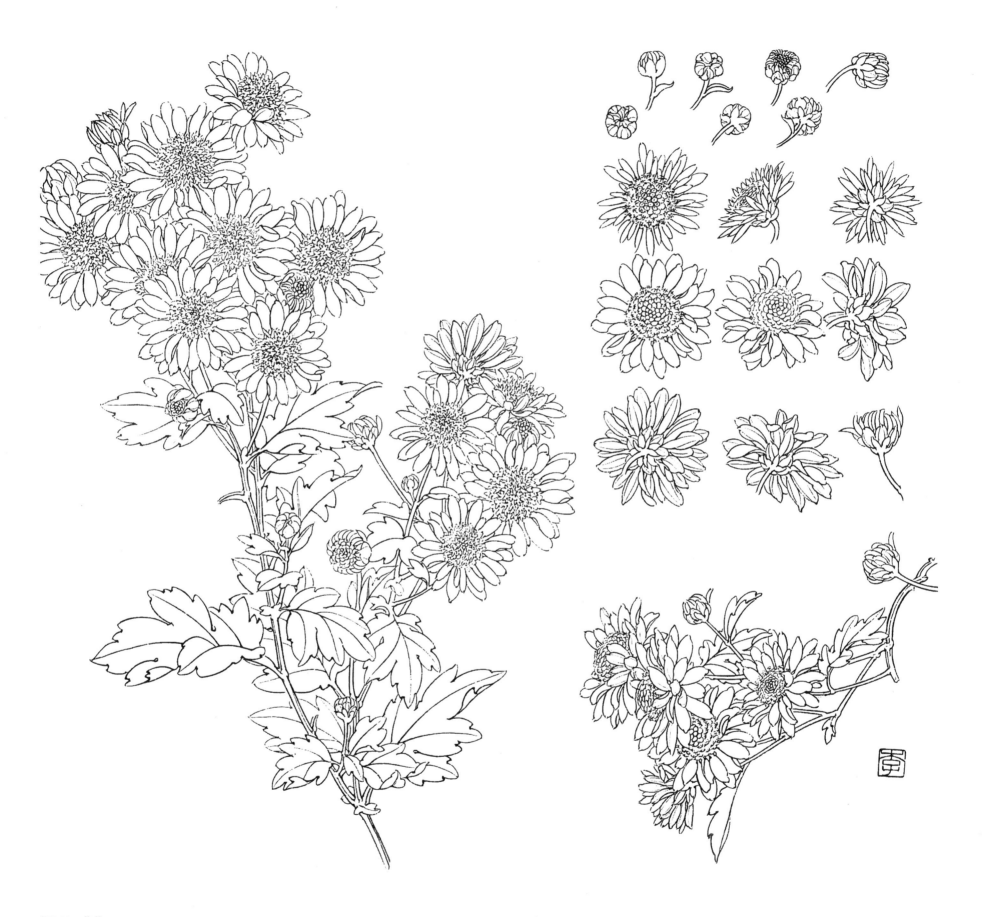

图303　菊花

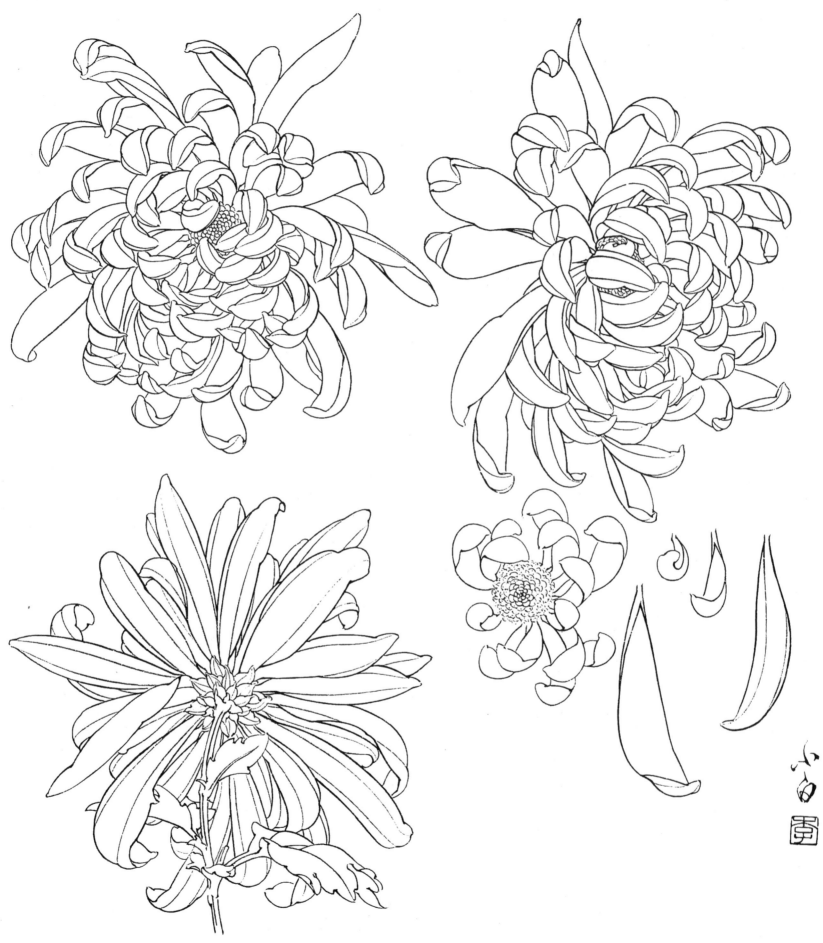

图304 菊花

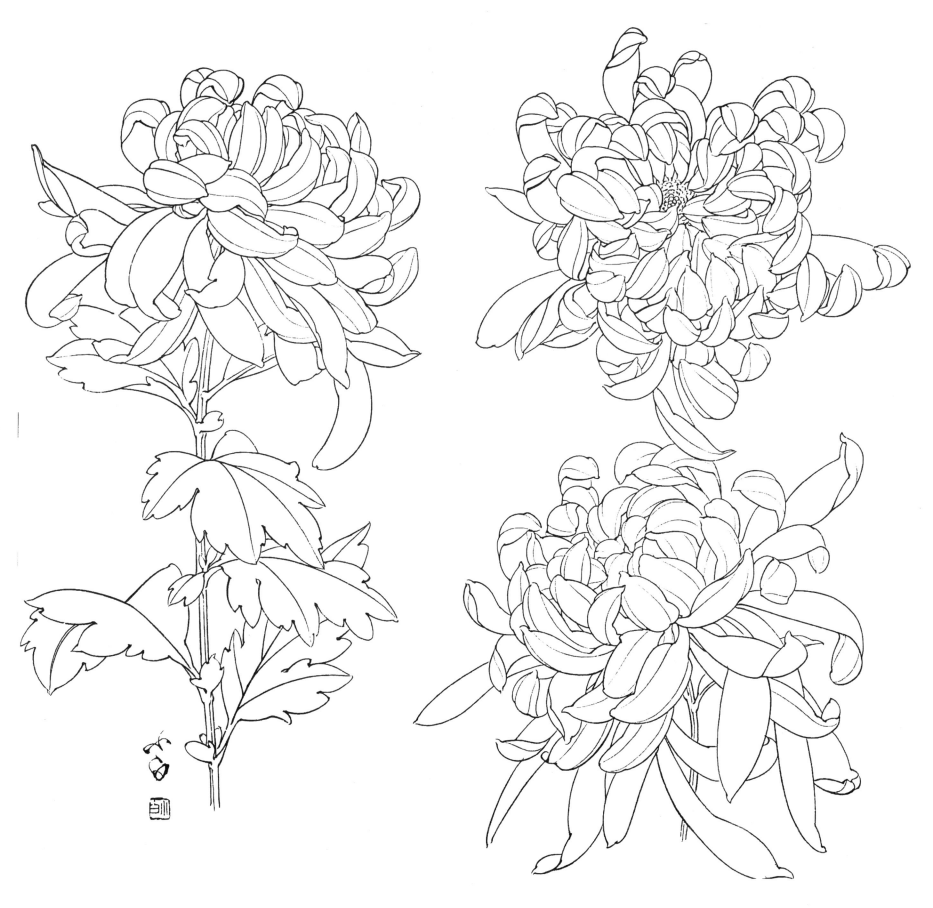

图305 菊花

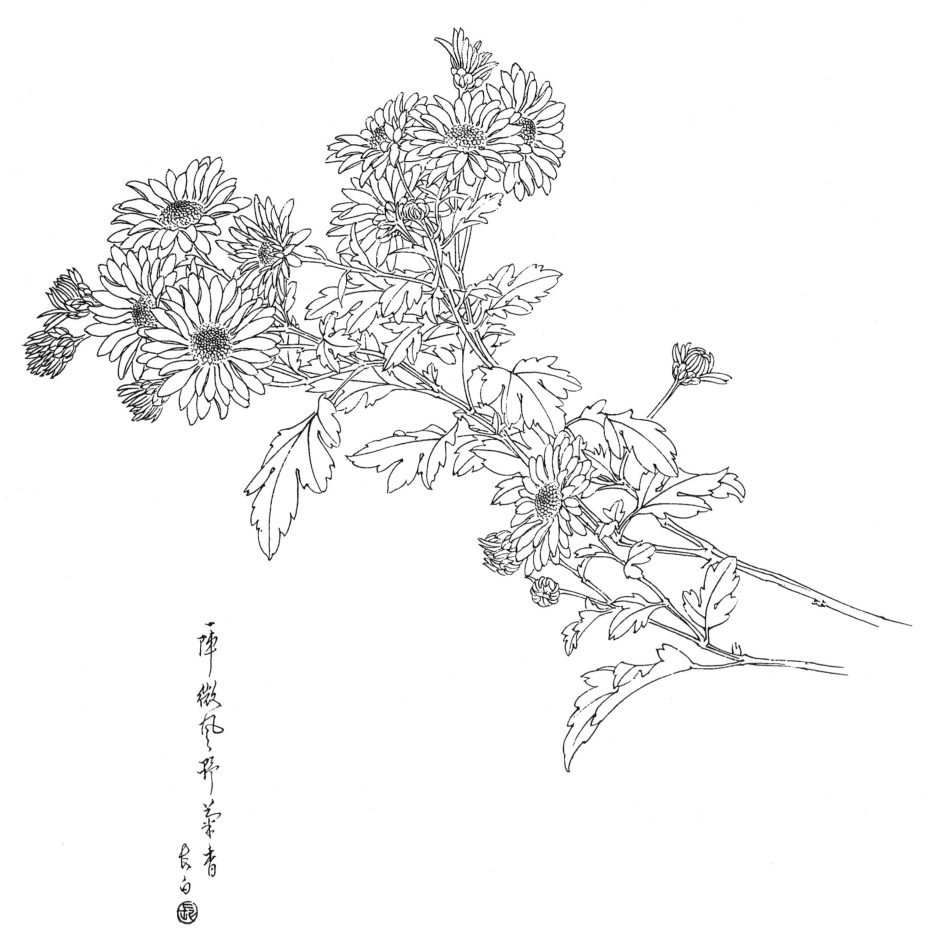

一陣微風翠葉香
長白

图306　菊花

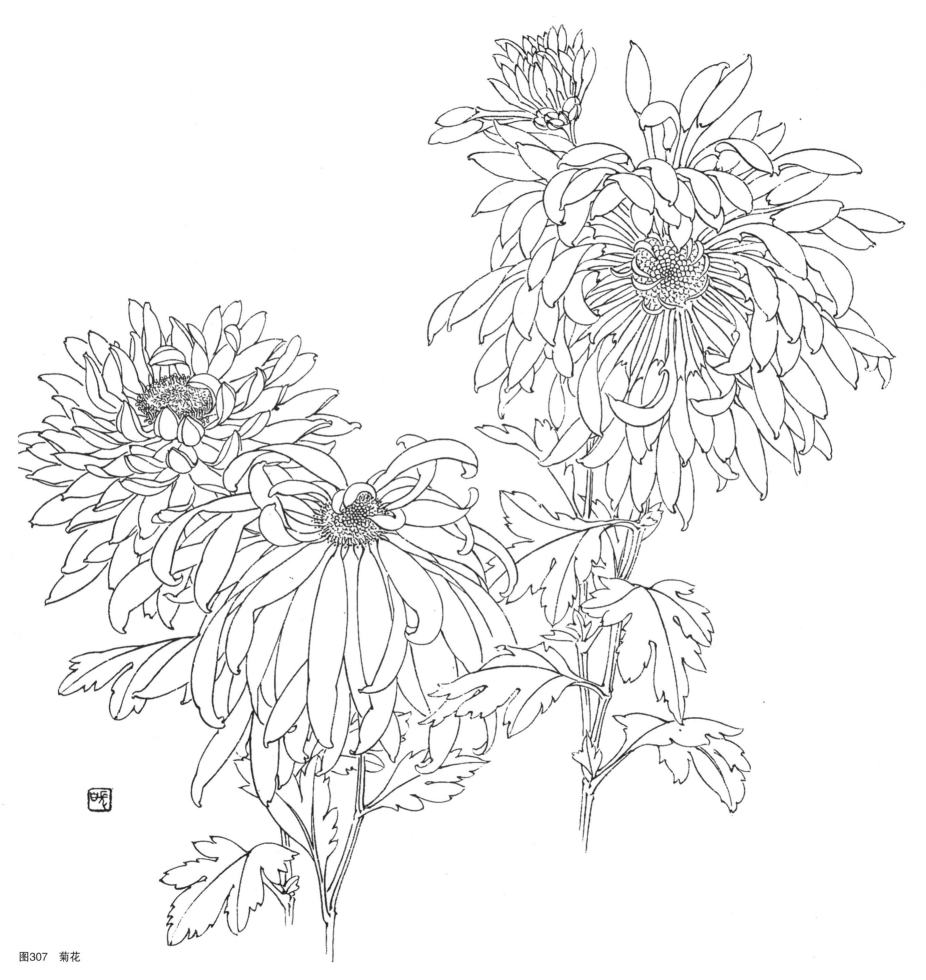

图307　菊花

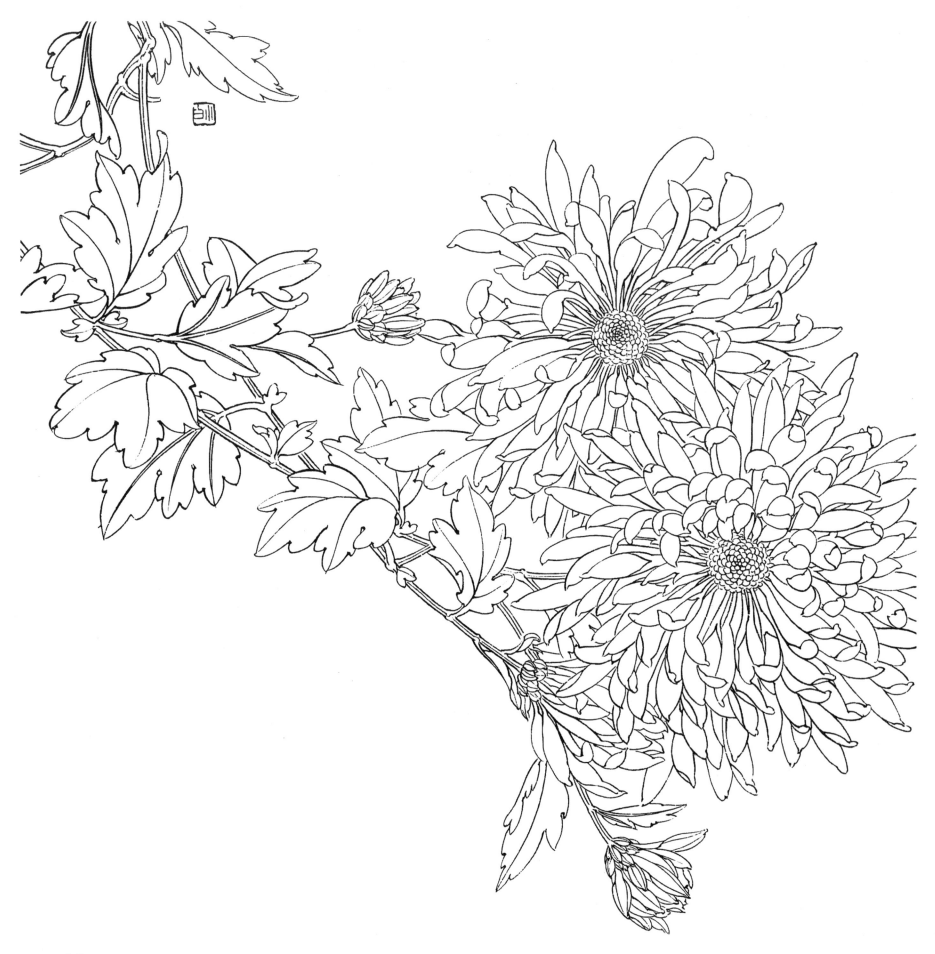

图308　菊花

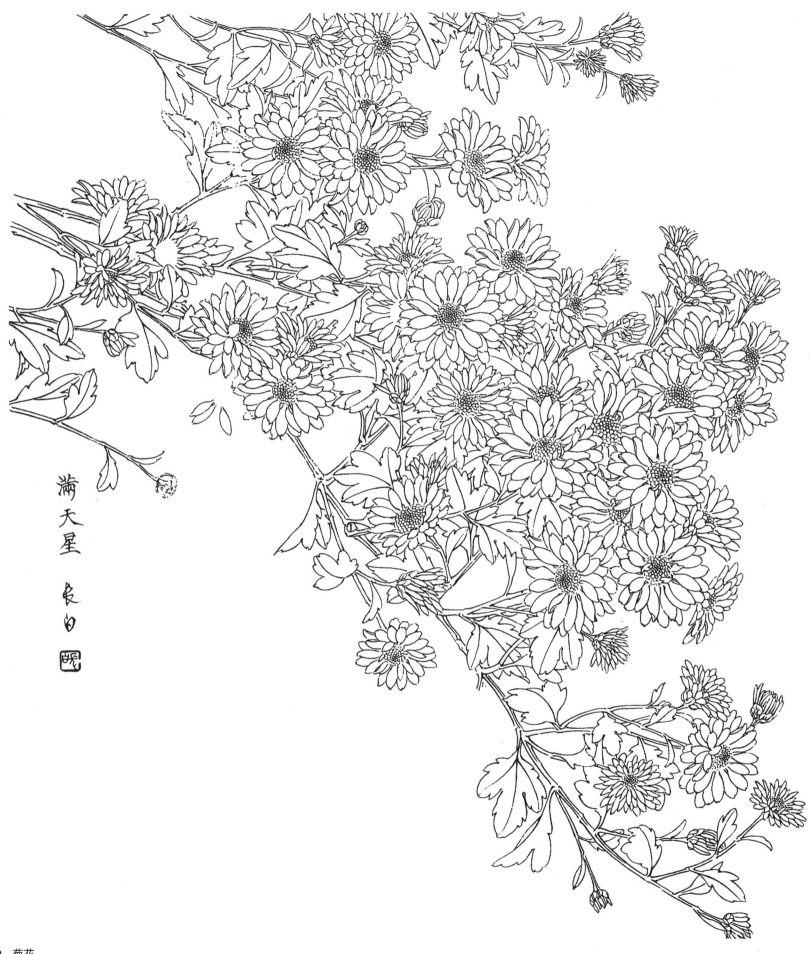

满天星 长白 阁

图309 菊花

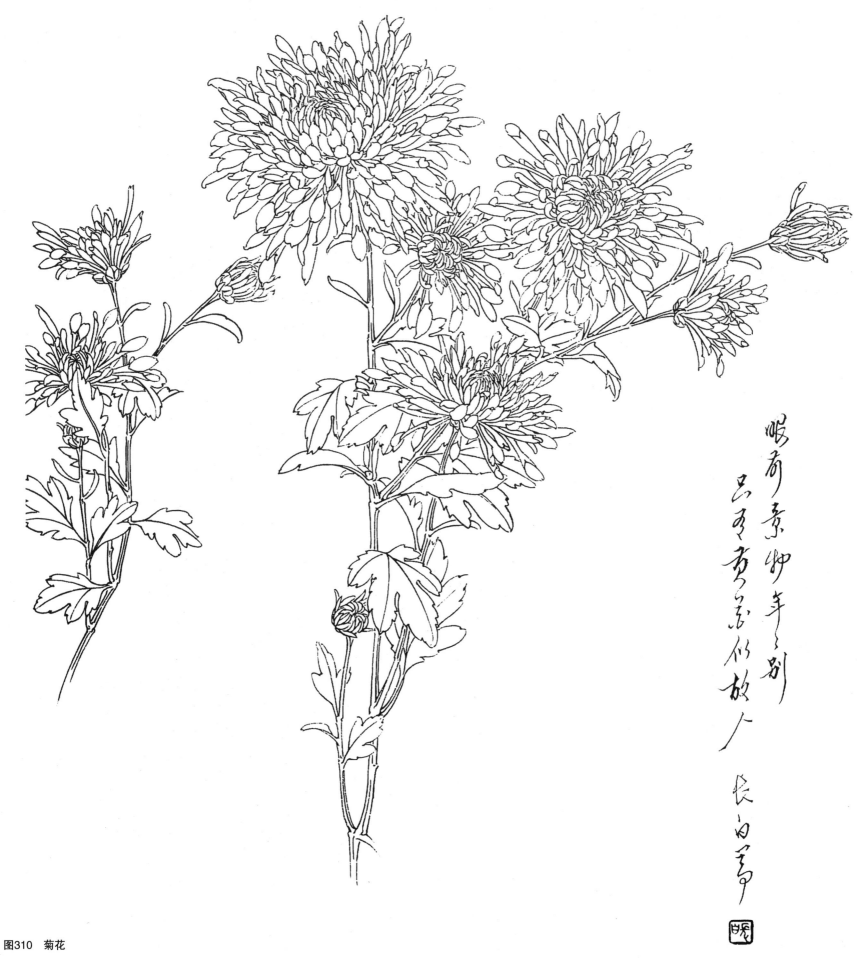

图310 菊花

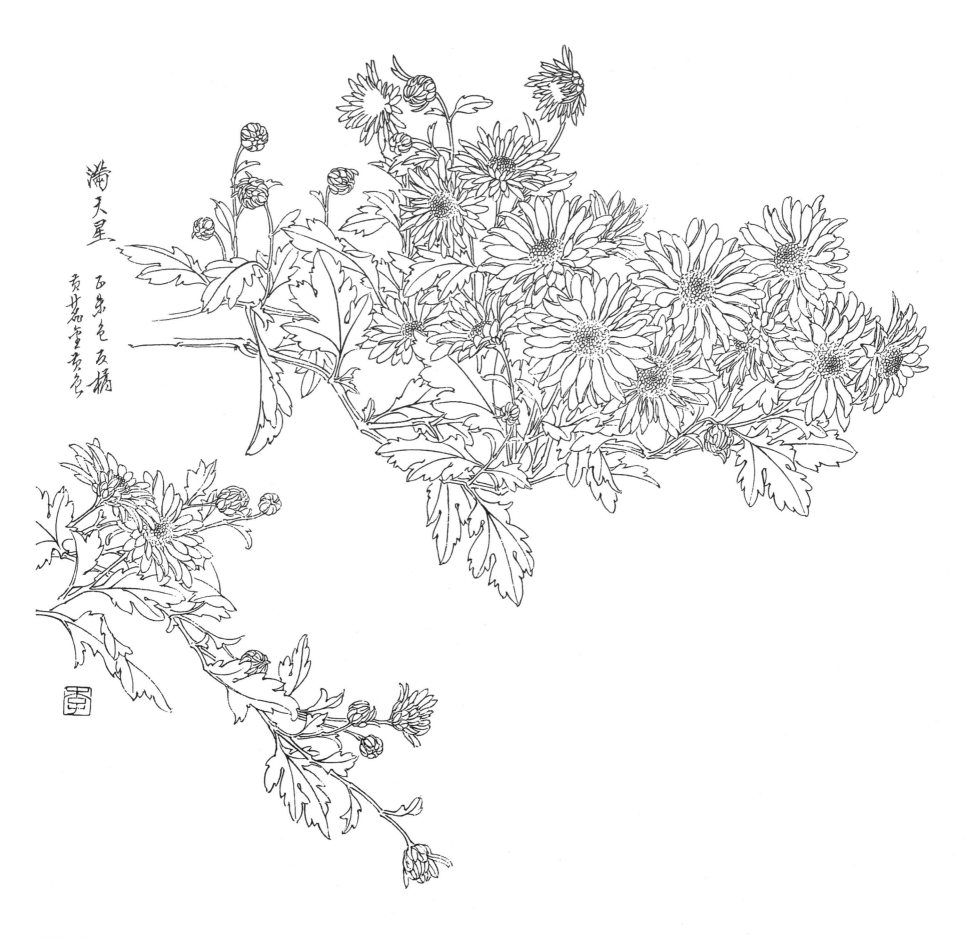

满天星

五朵色五瓣

贡廿名室贡色

图311 菊花

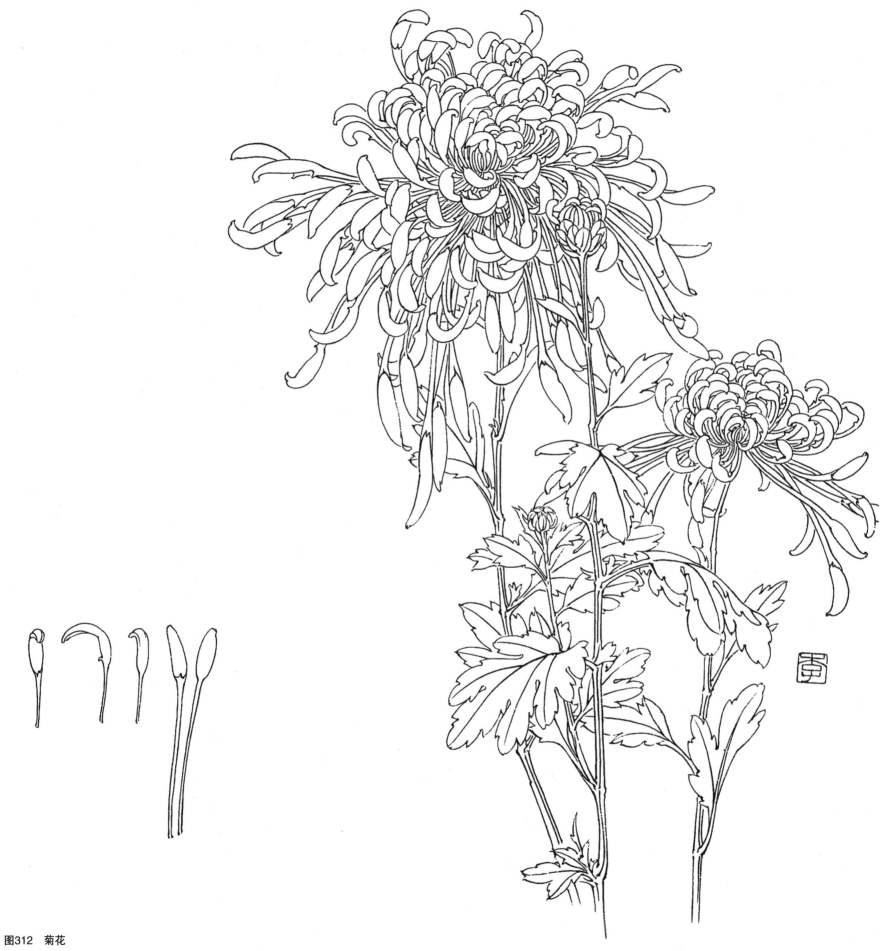

图312 菊花

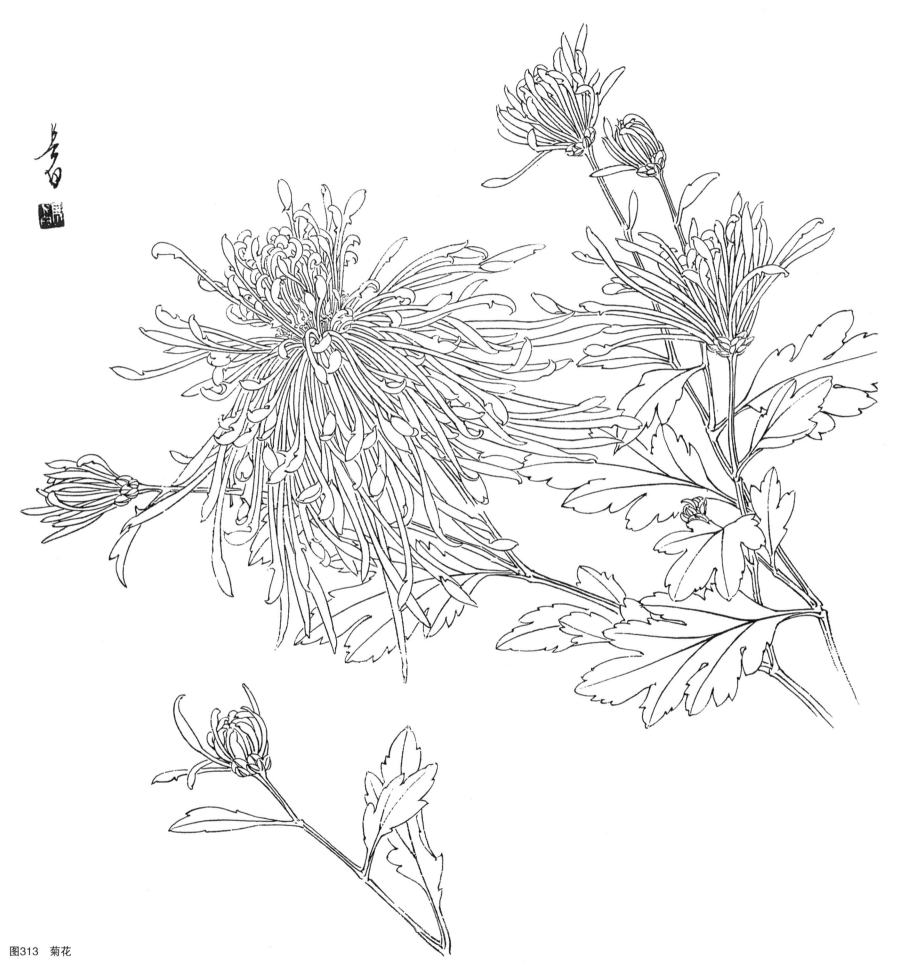

图313　菊花

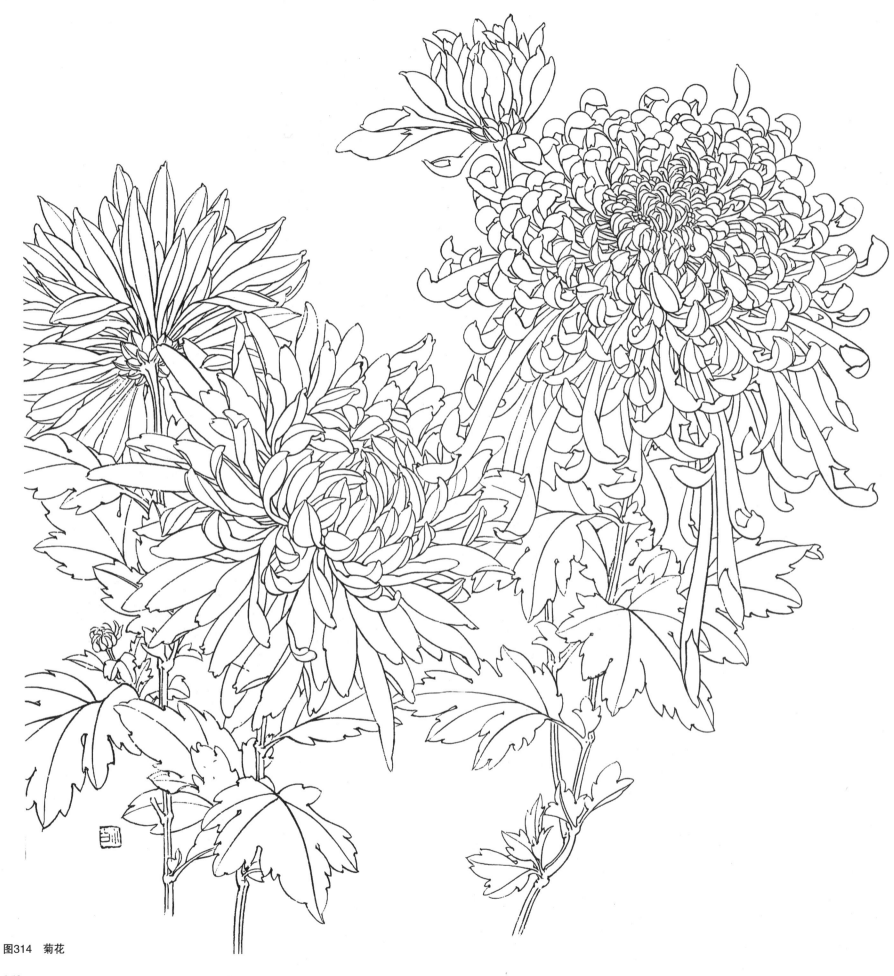

图314　菊花

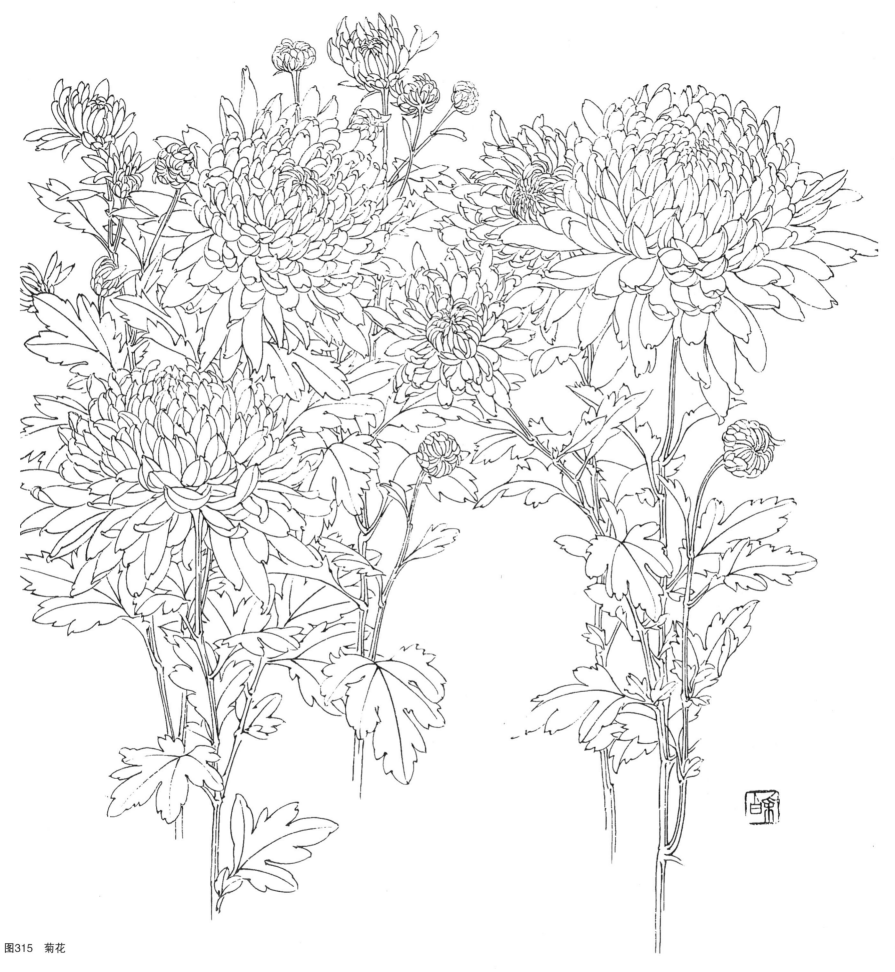

图315　菊花

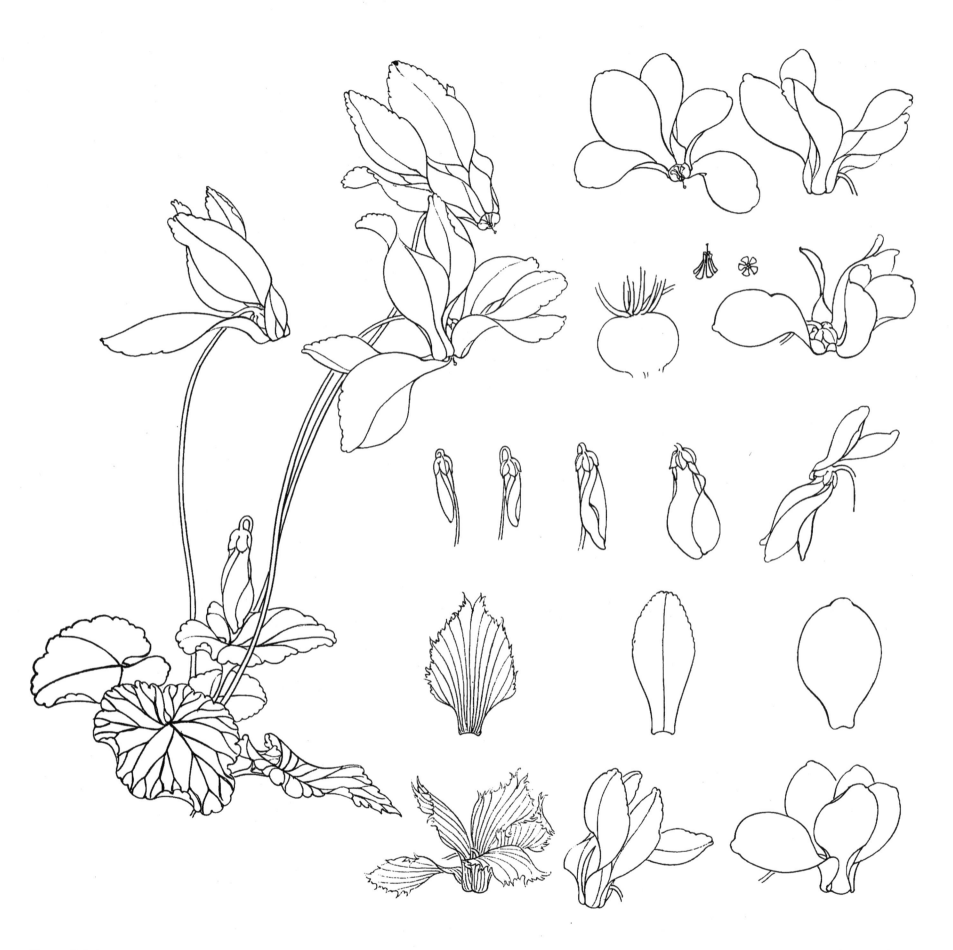

图316 仙客来

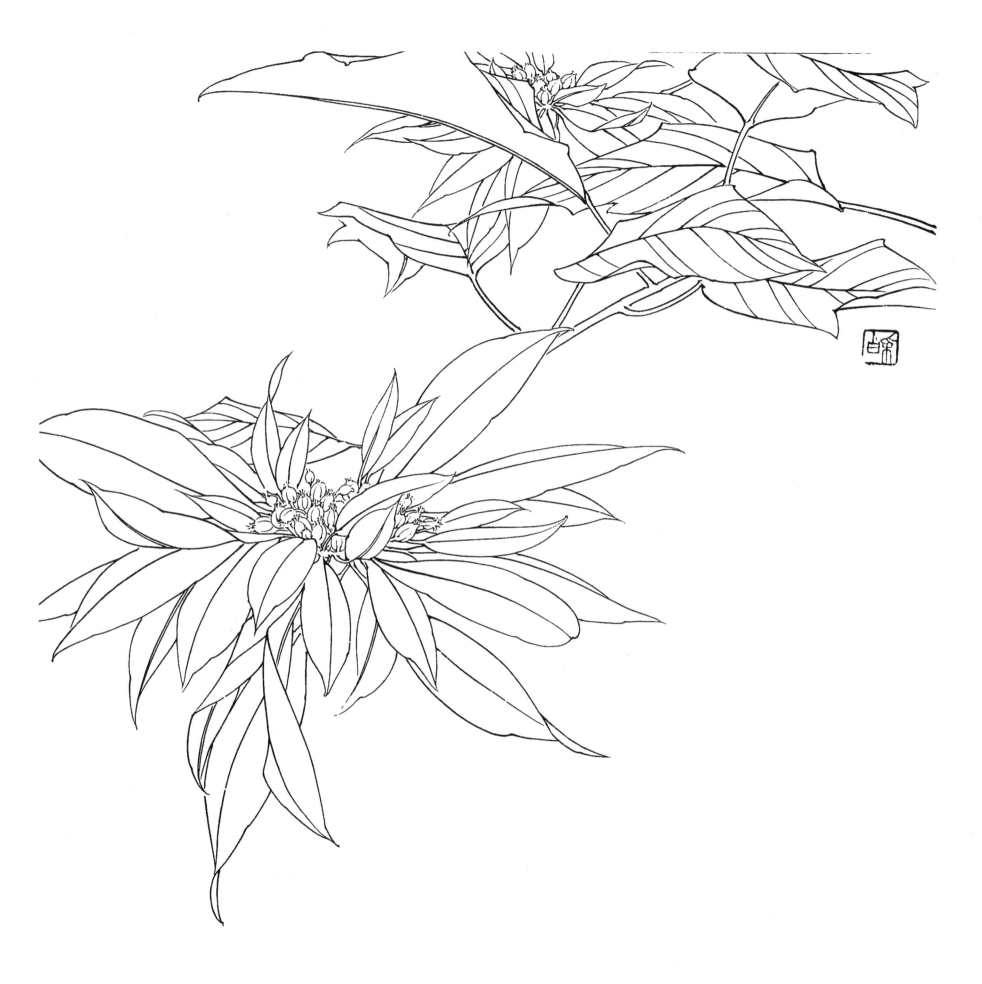

图317　一品红

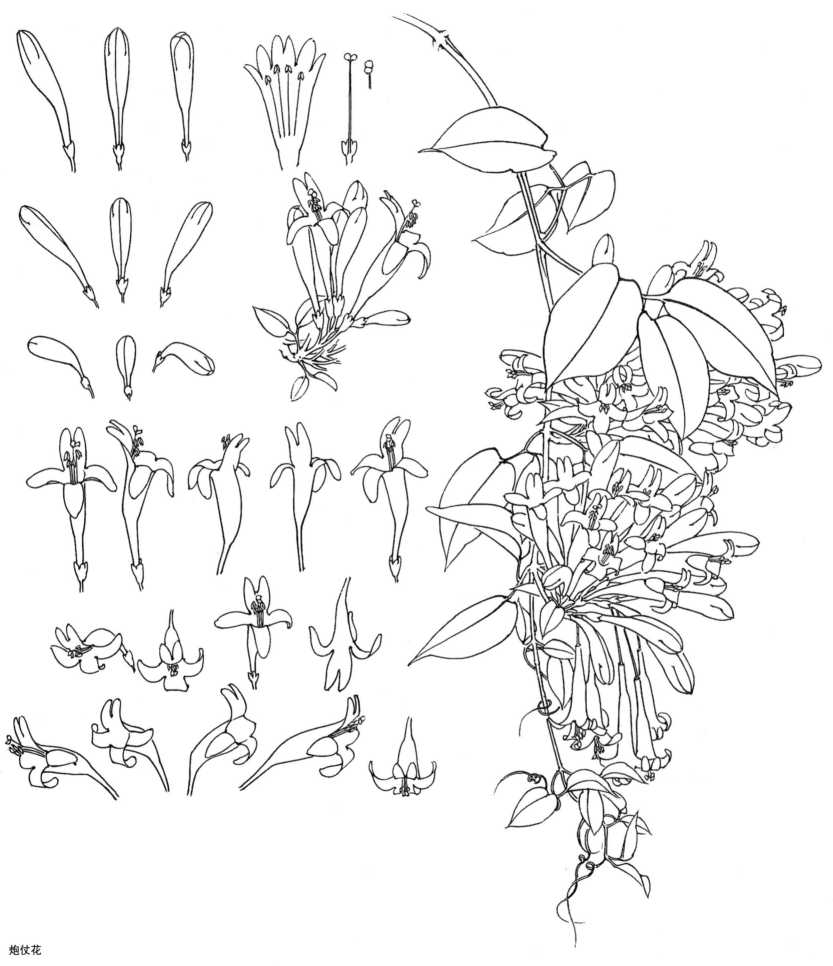

图318　炮仗花

354

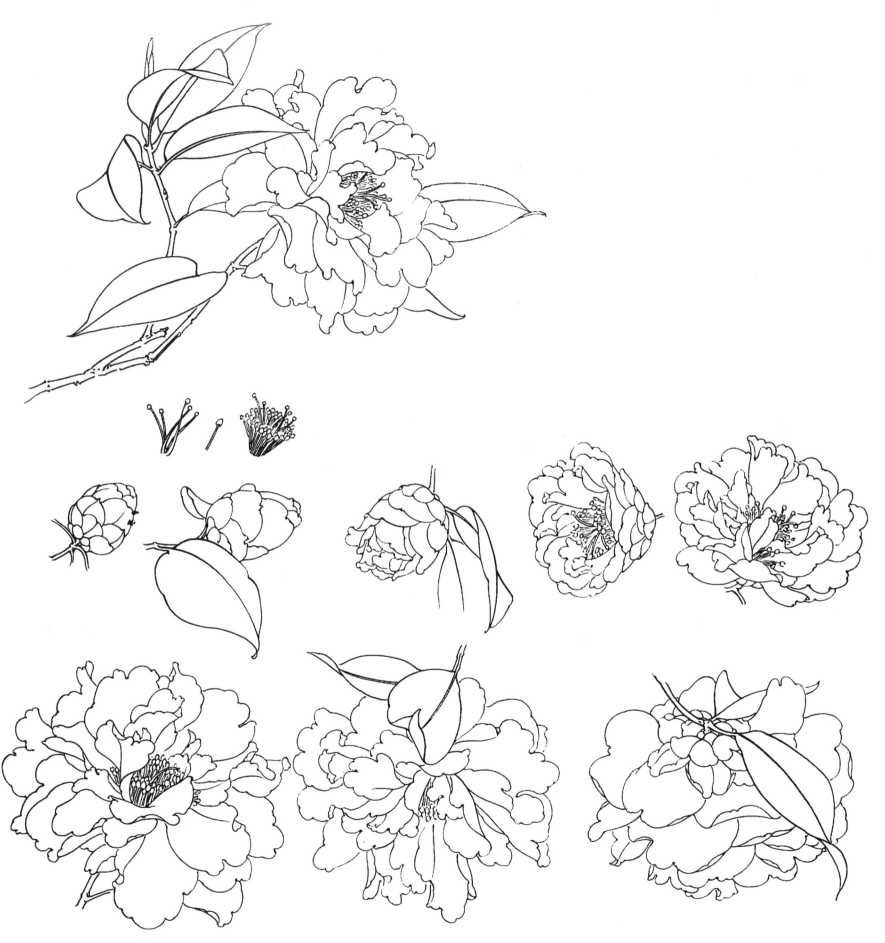

图319　山茶

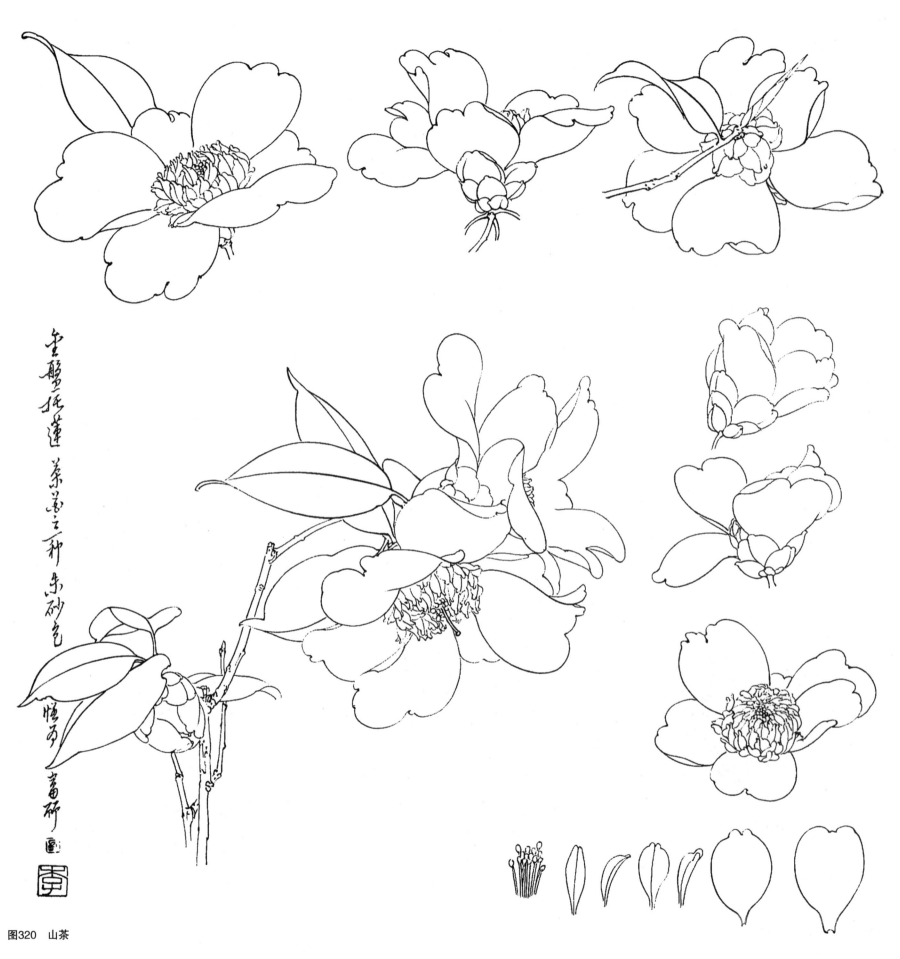

云暖托芙蓉茶第三种朱砂色
慎安画研

图320 山茶

356

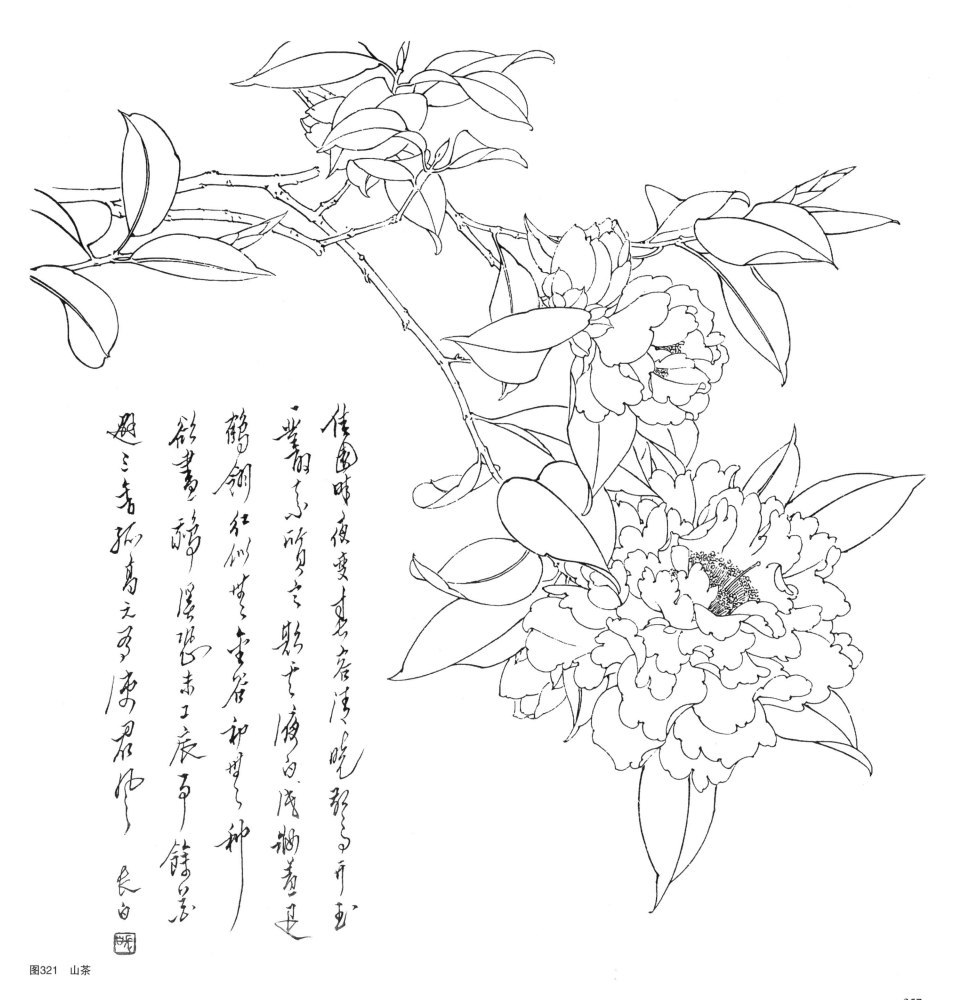

图321　山茶

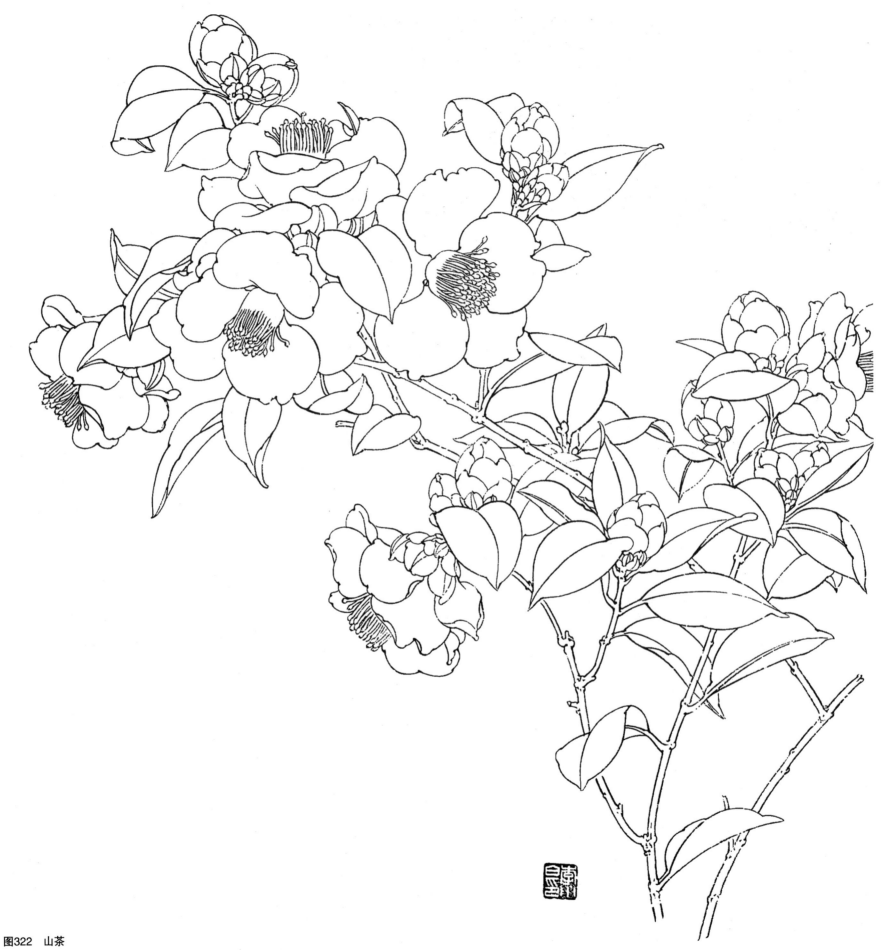

图322　山茶

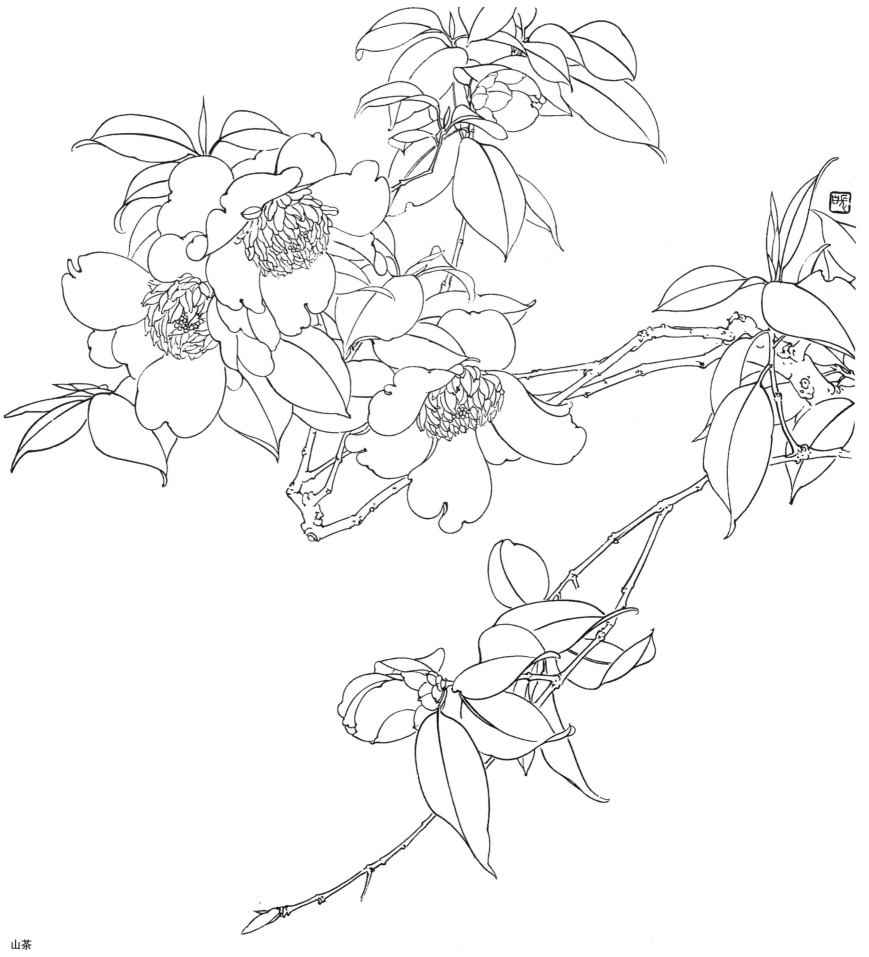

图323　山茶

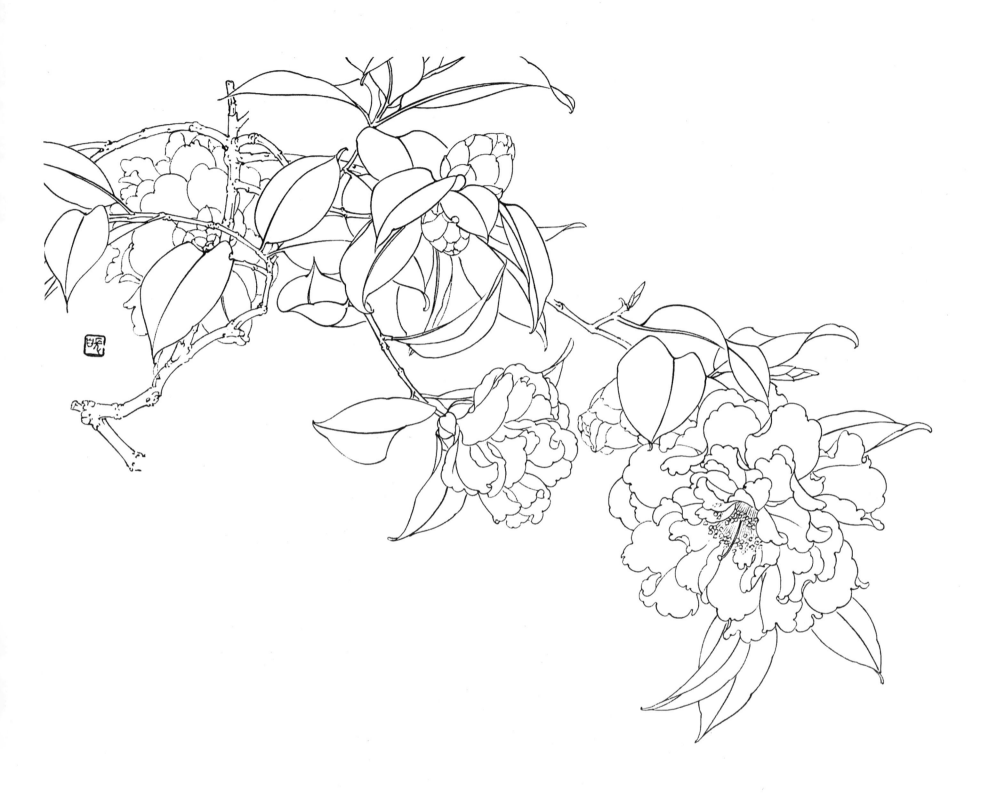

图324 山茶

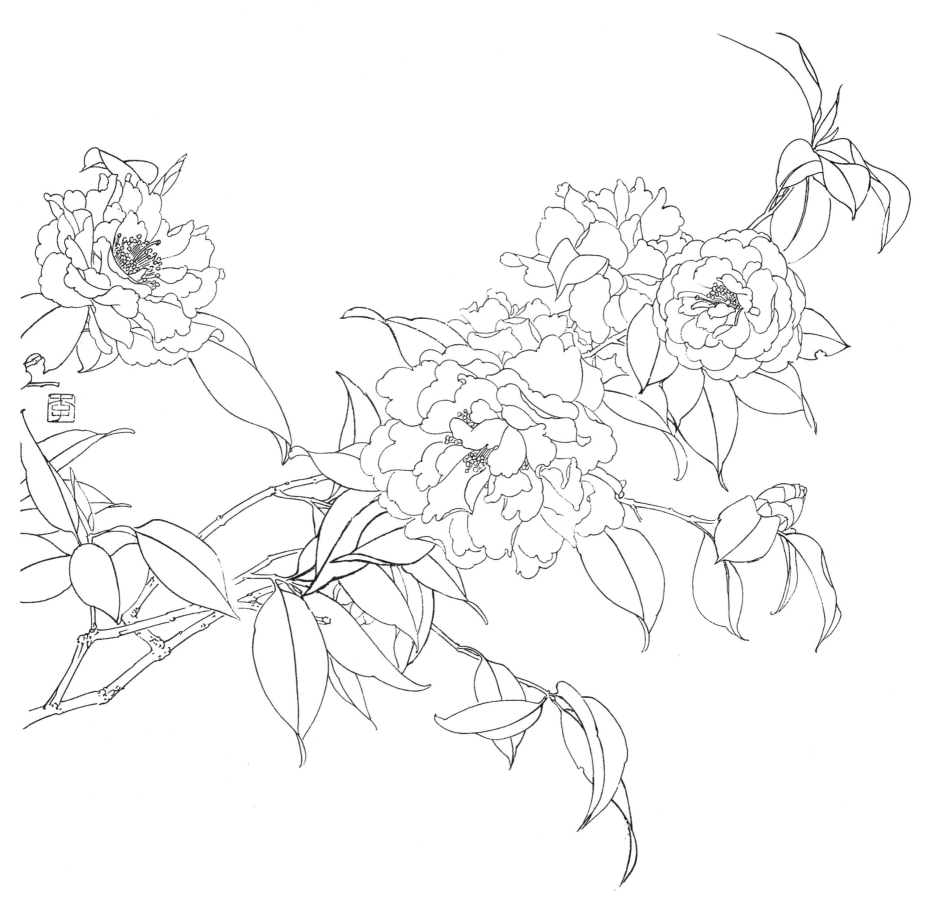

图325　山茶

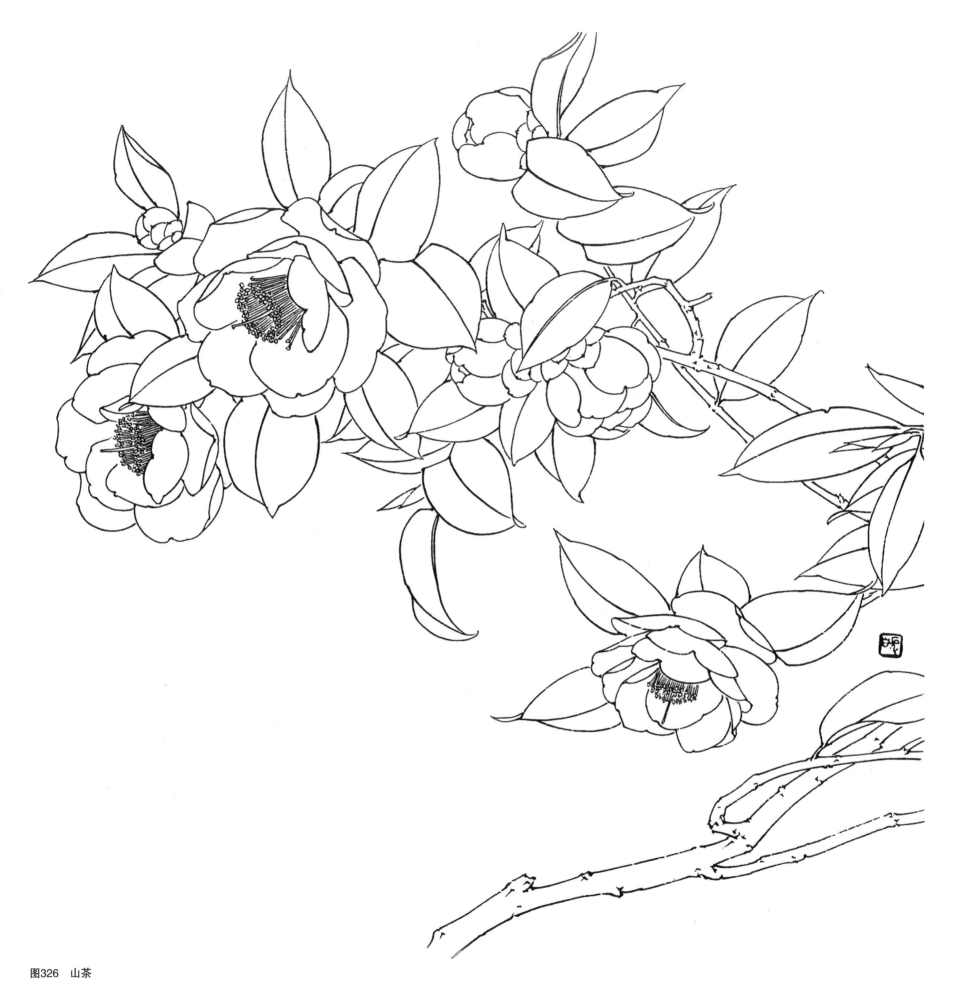

图326　山茶

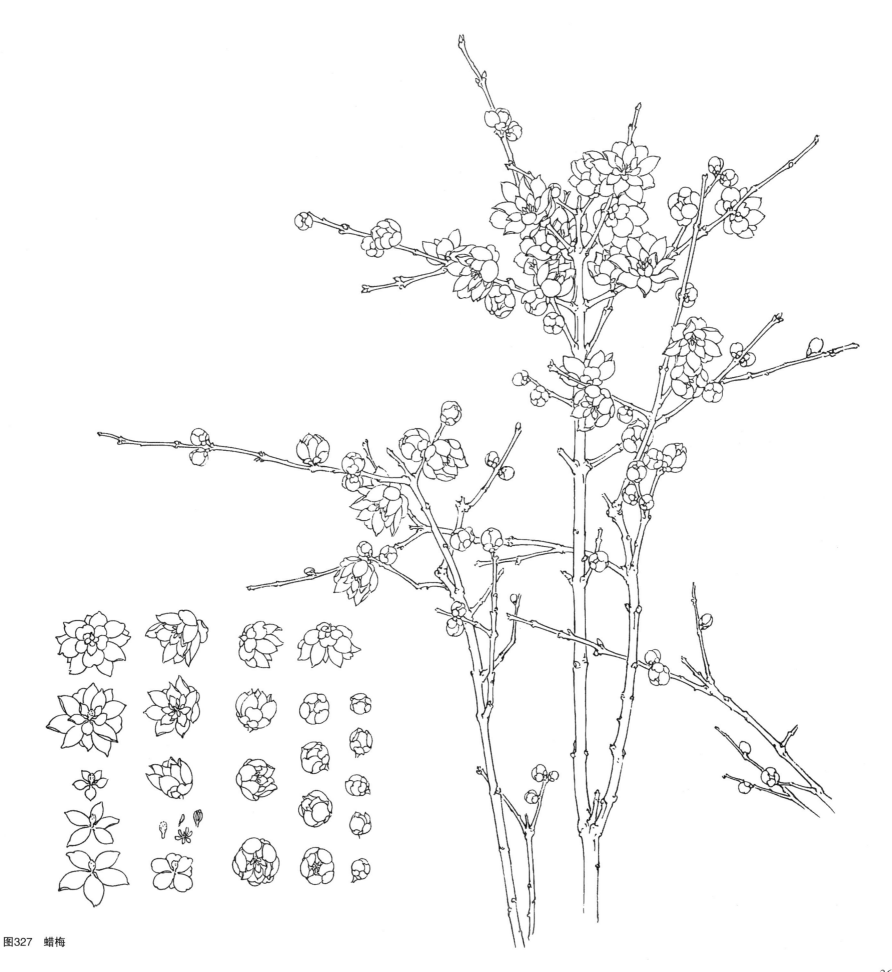

图327 蜡梅

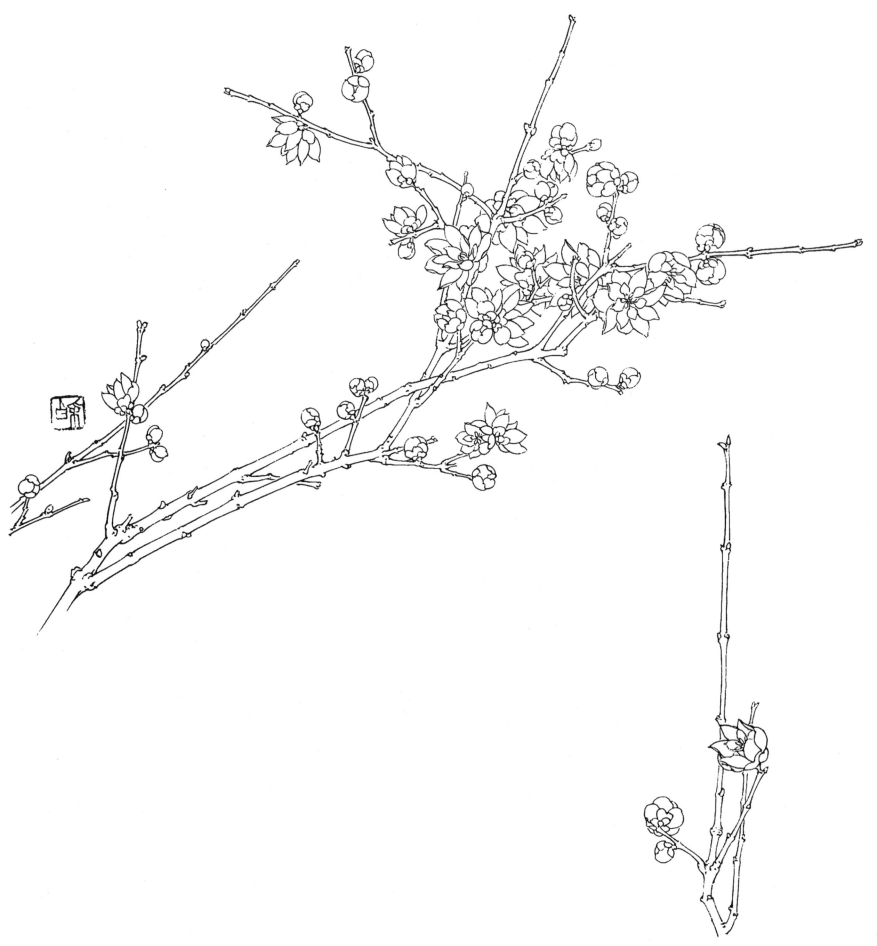

图328 蜡梅

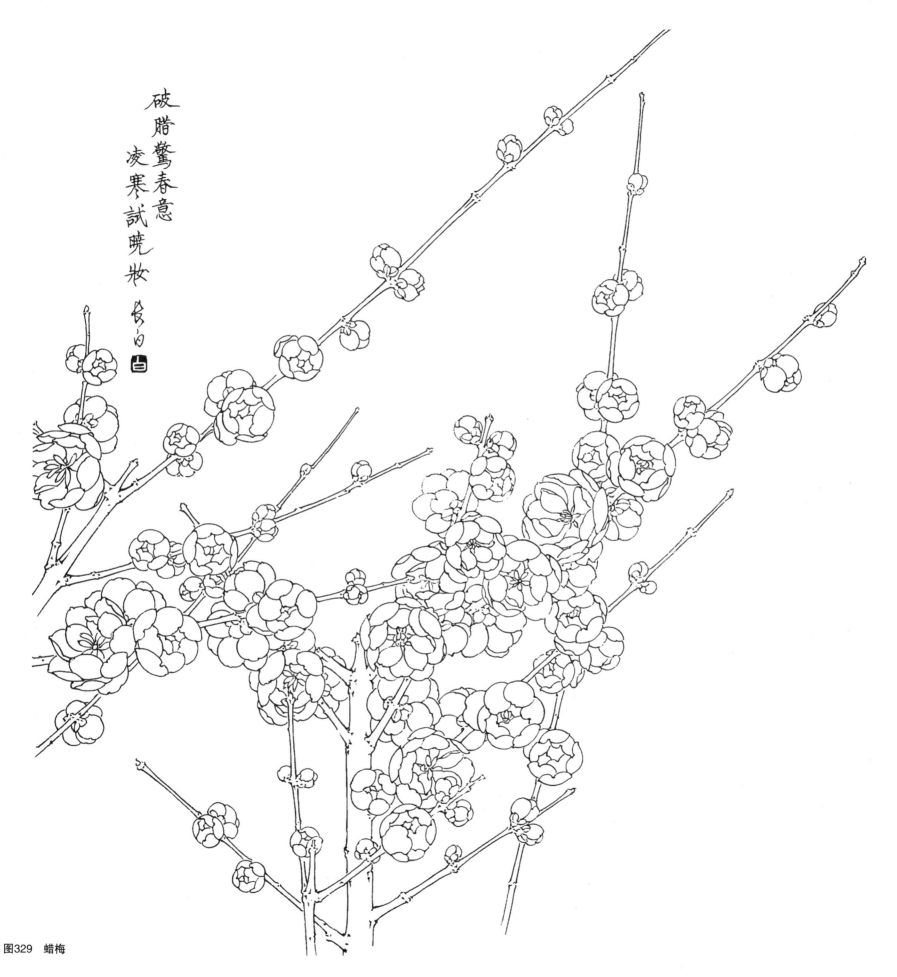

破腊惊春意
凌寒试晓妆 长白

图329 蜡梅

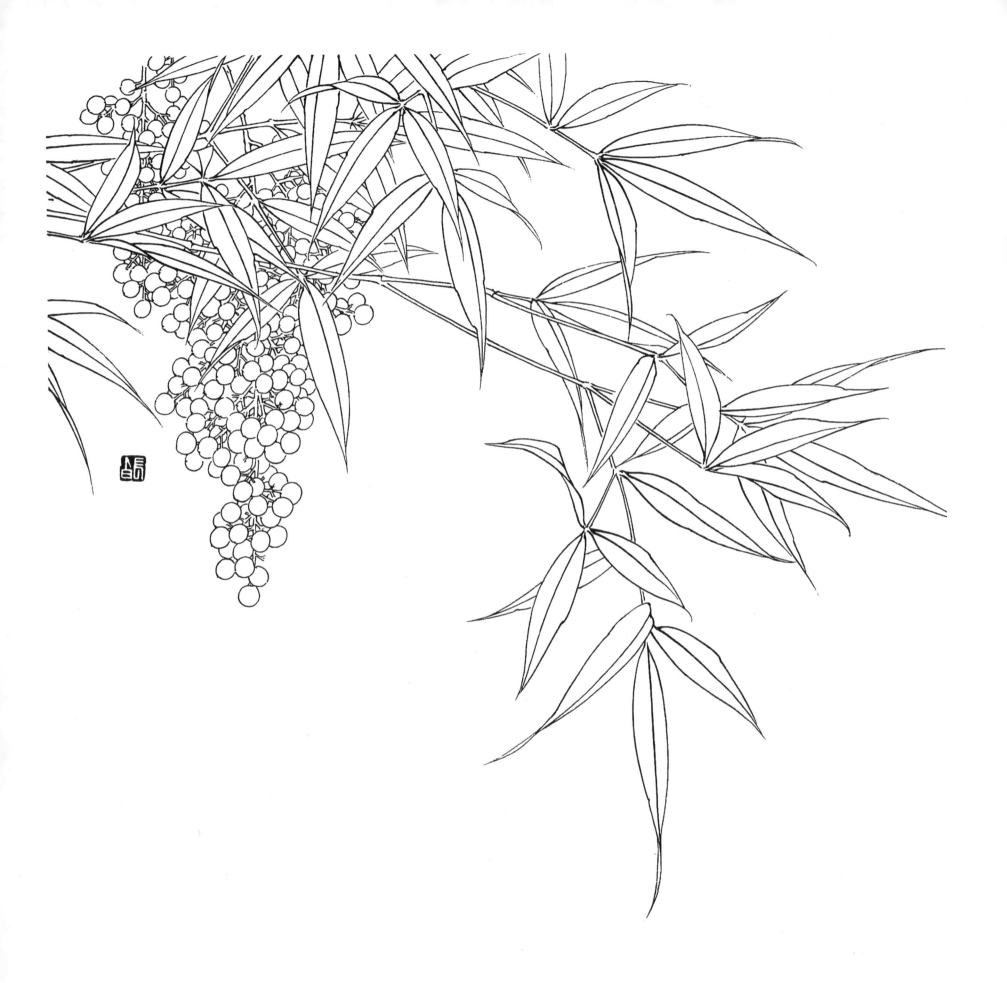

图330　南天竹

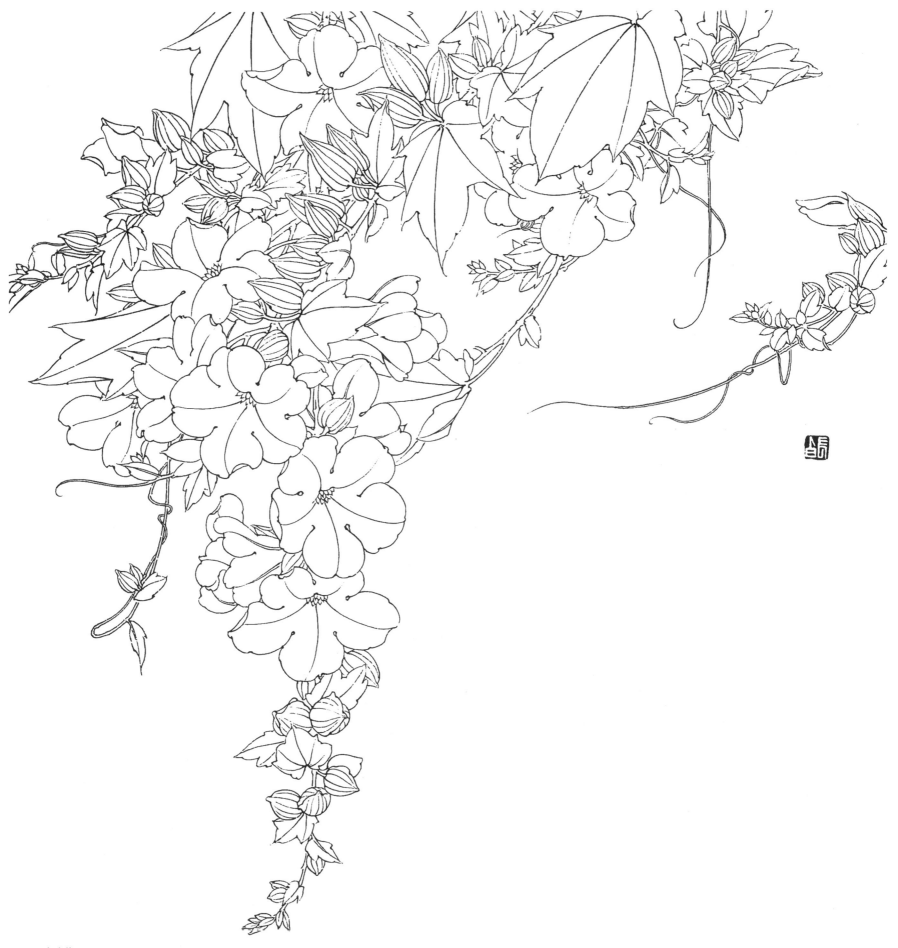

图331 哨呐花

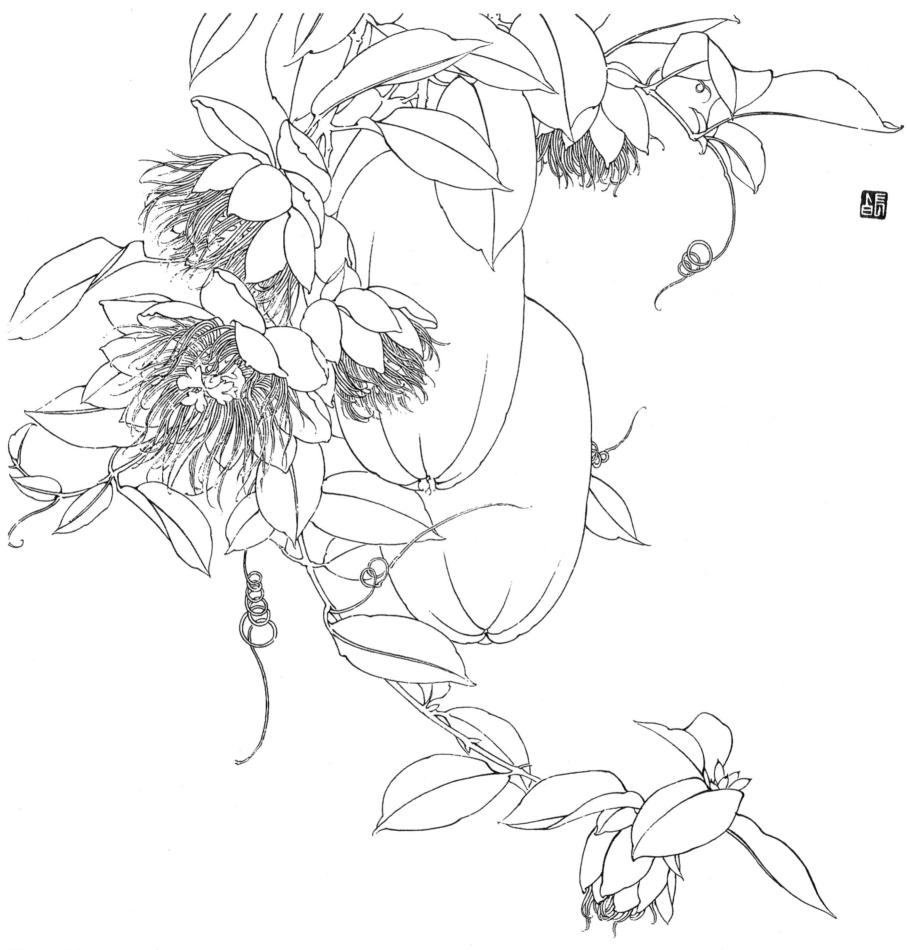

图332　日本瓜

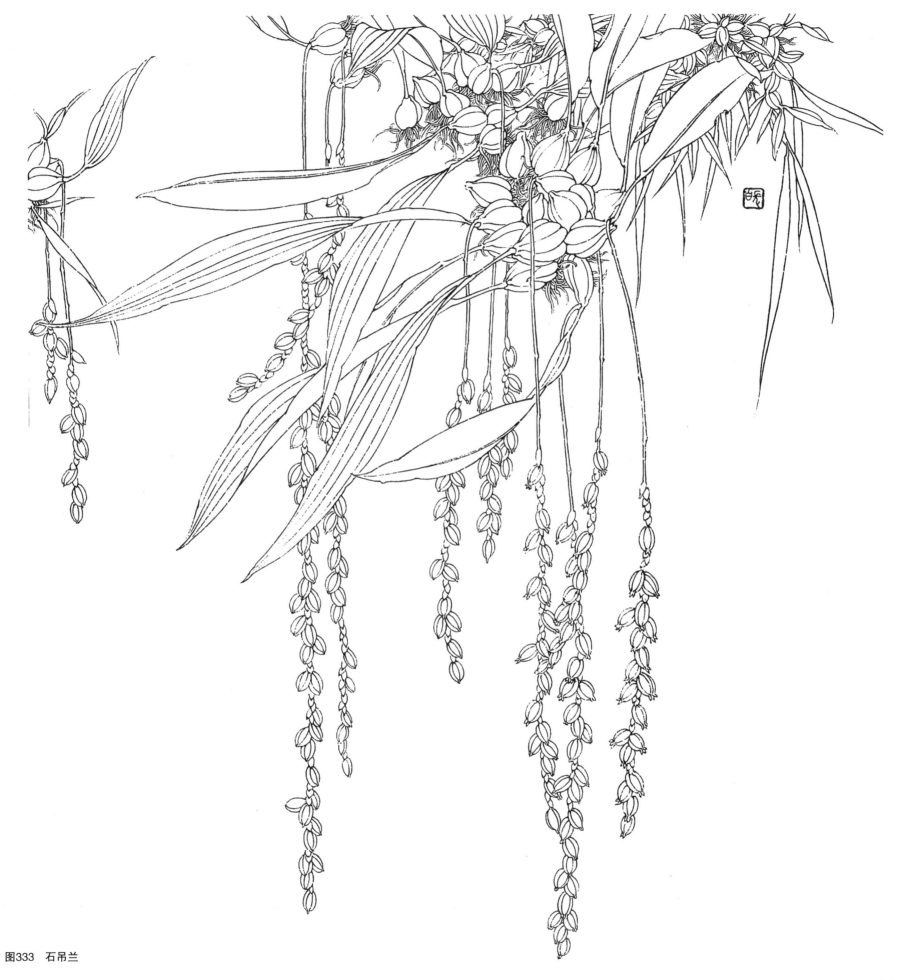

图333 石吊兰

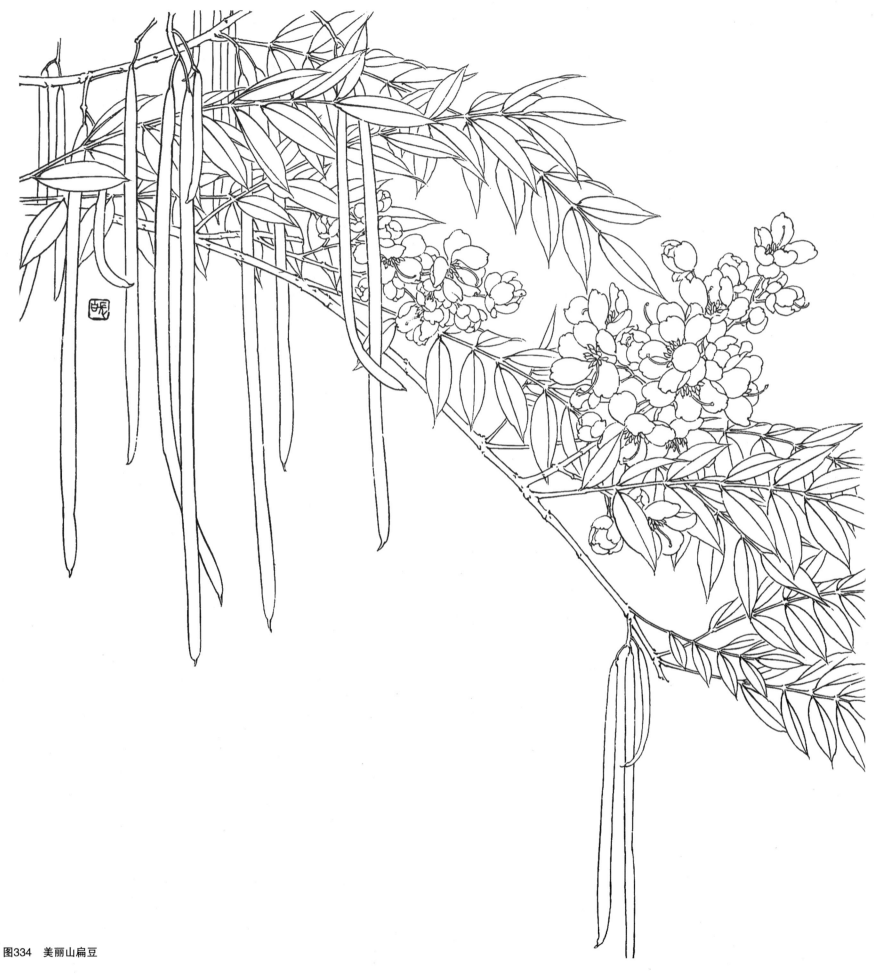

图334 美丽山扁豆

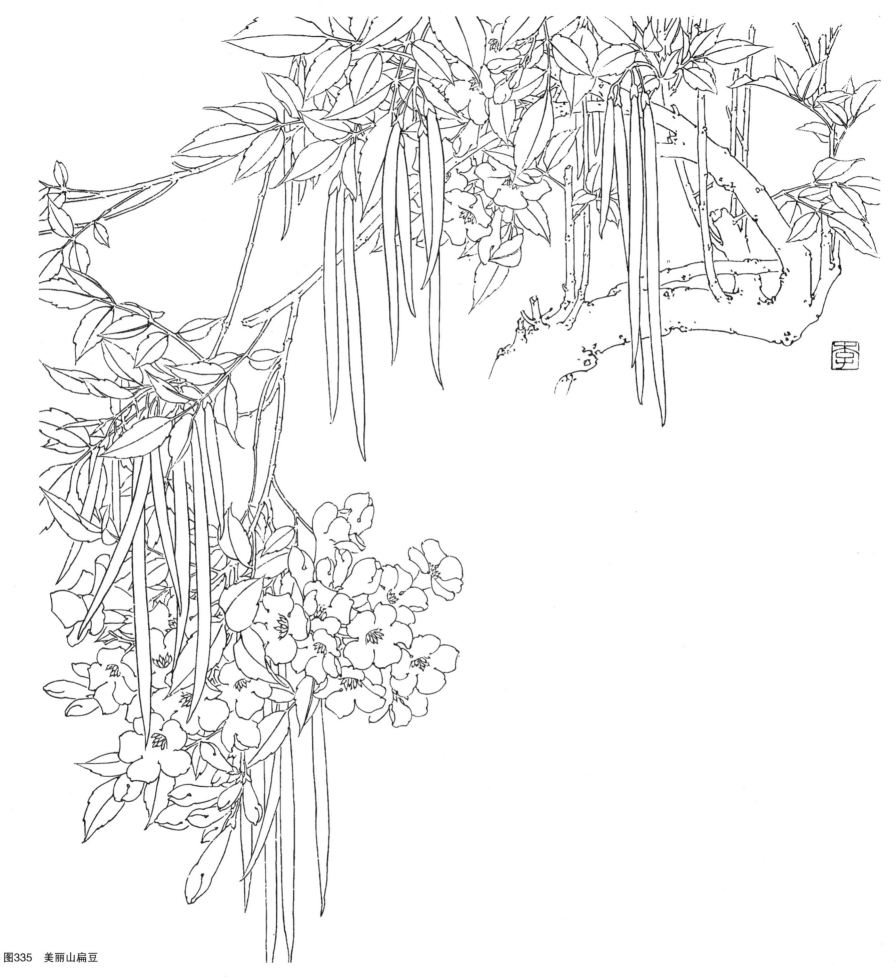

图335　美丽山扁豆

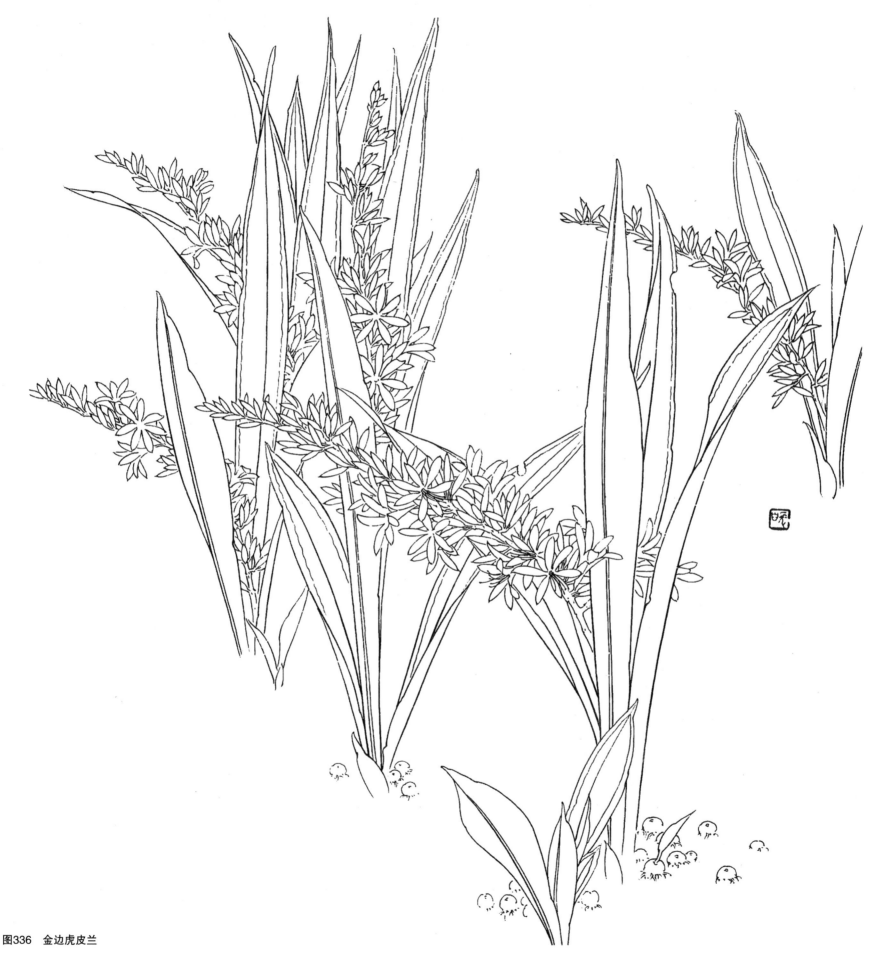

图336　金边虎皮兰

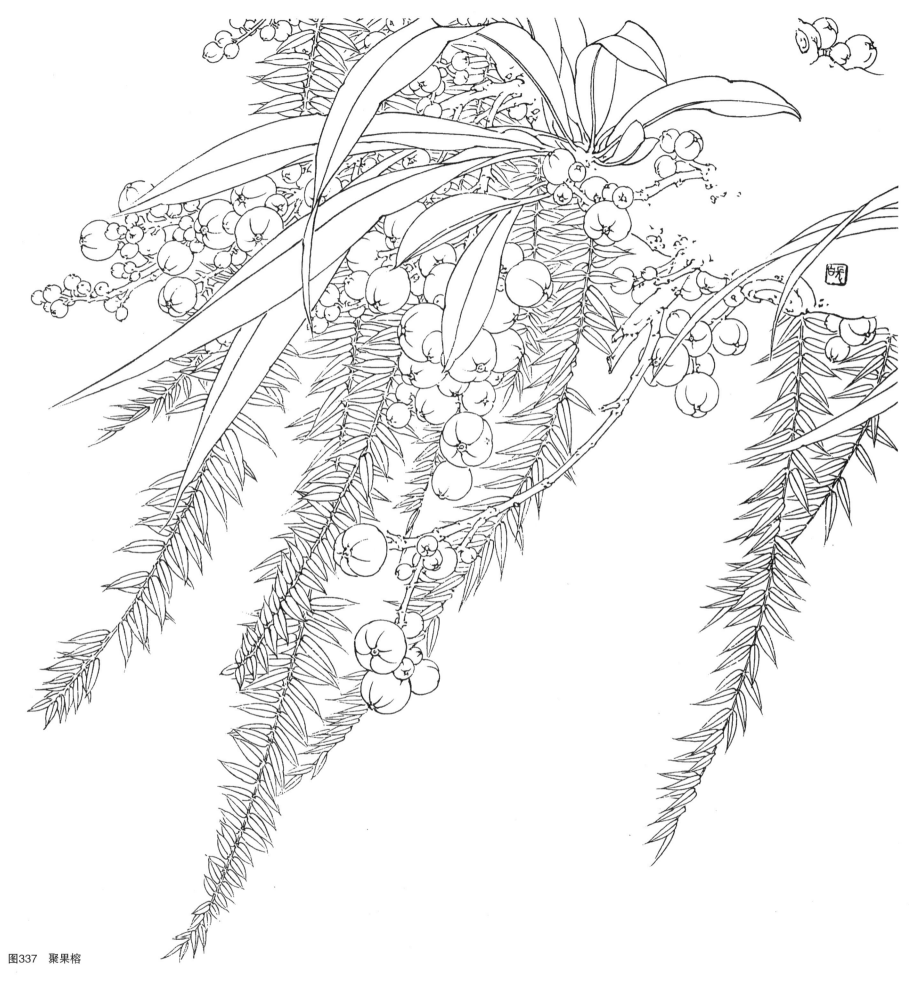

图337　聚果榕

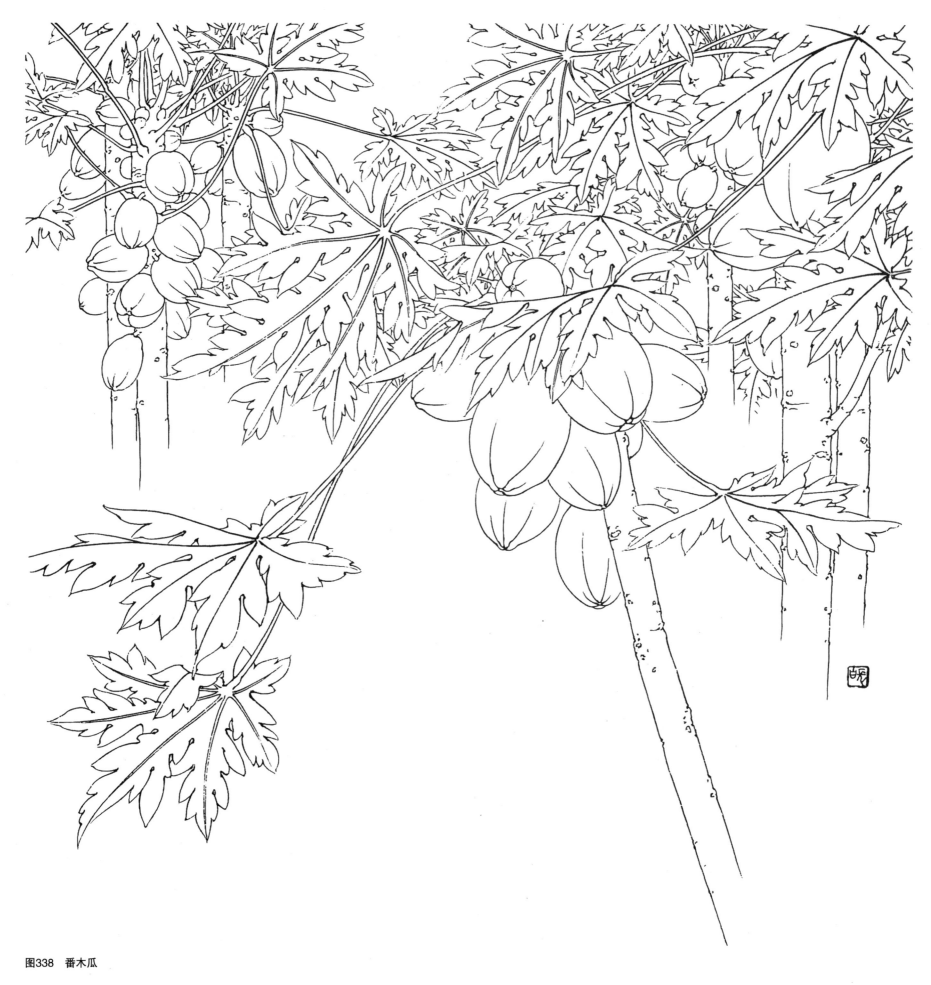

图338　番木瓜

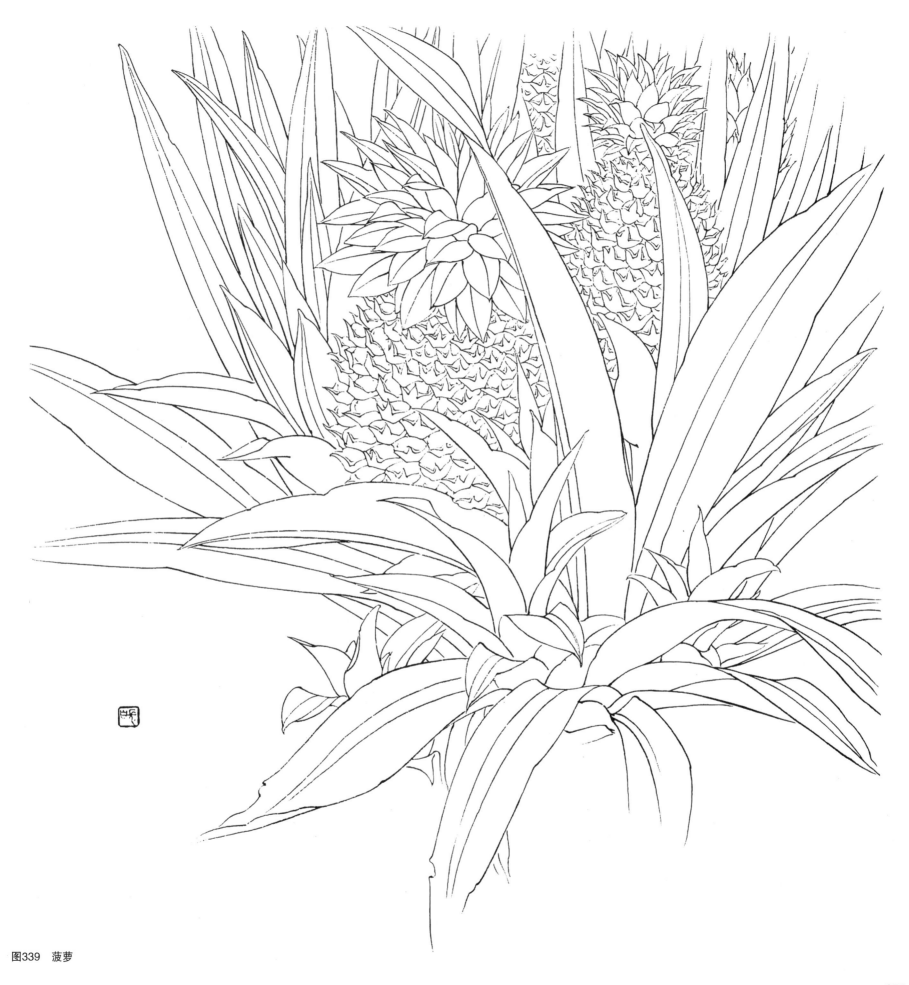

图339 菠萝

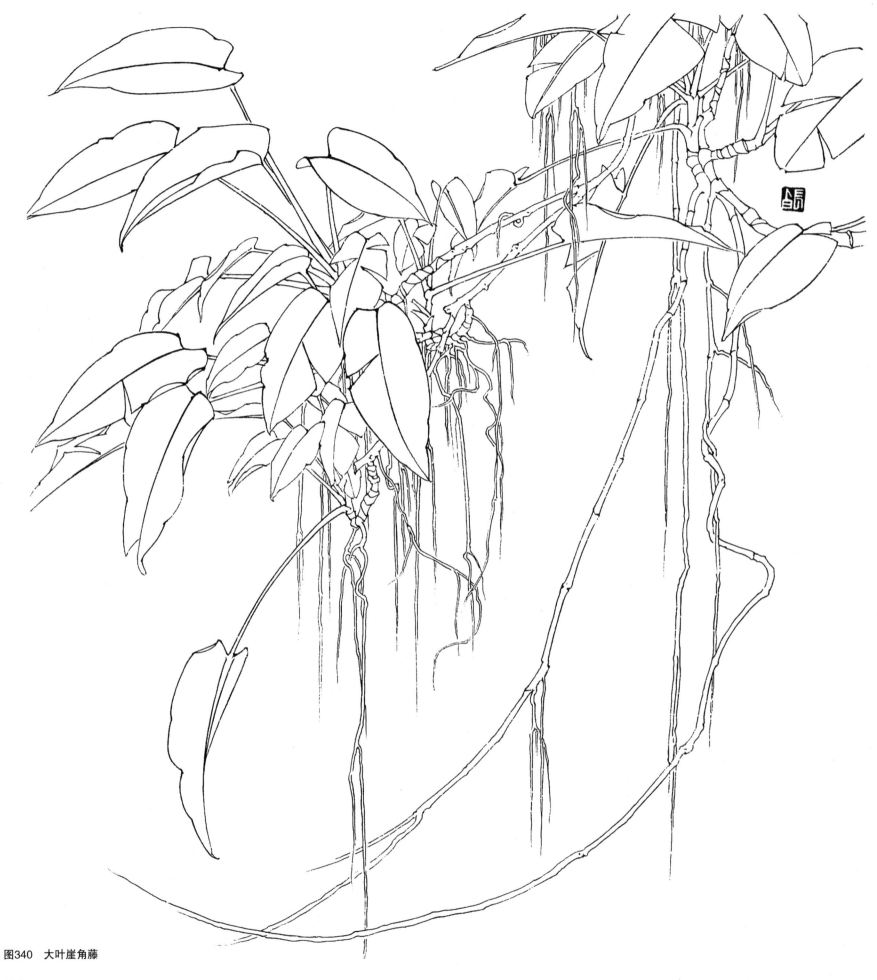

图340　大叶崖角藤

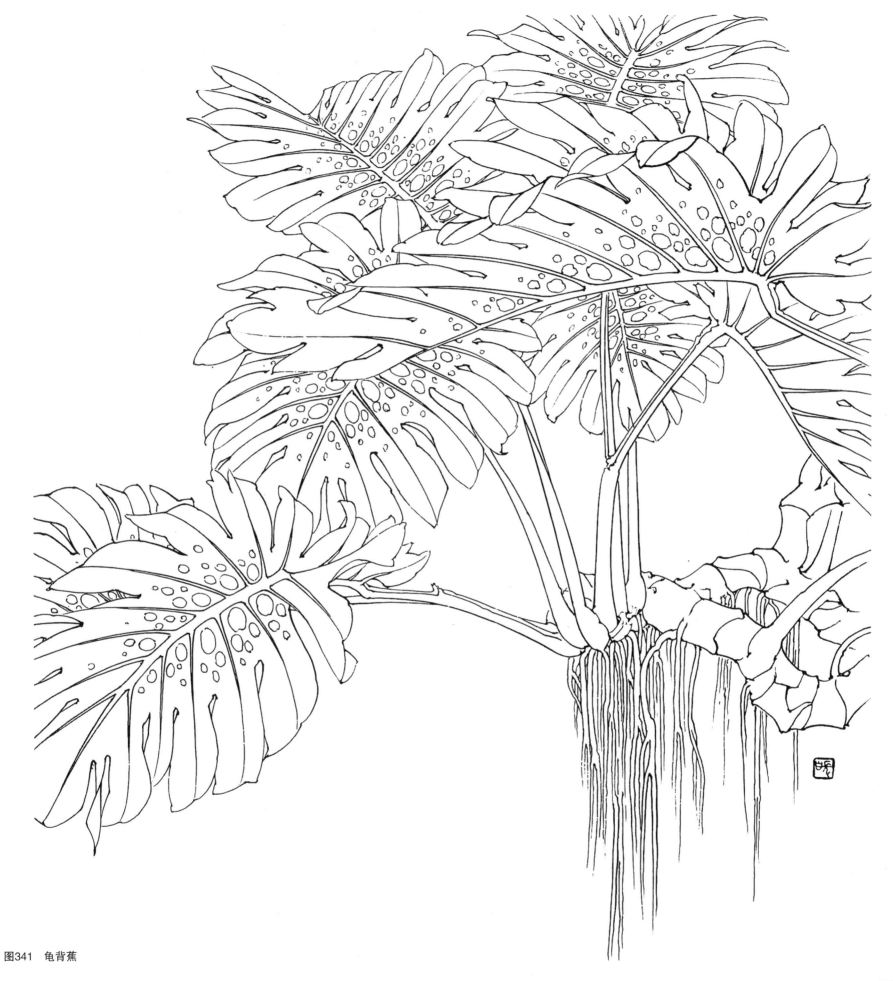

图341　龟背蕉

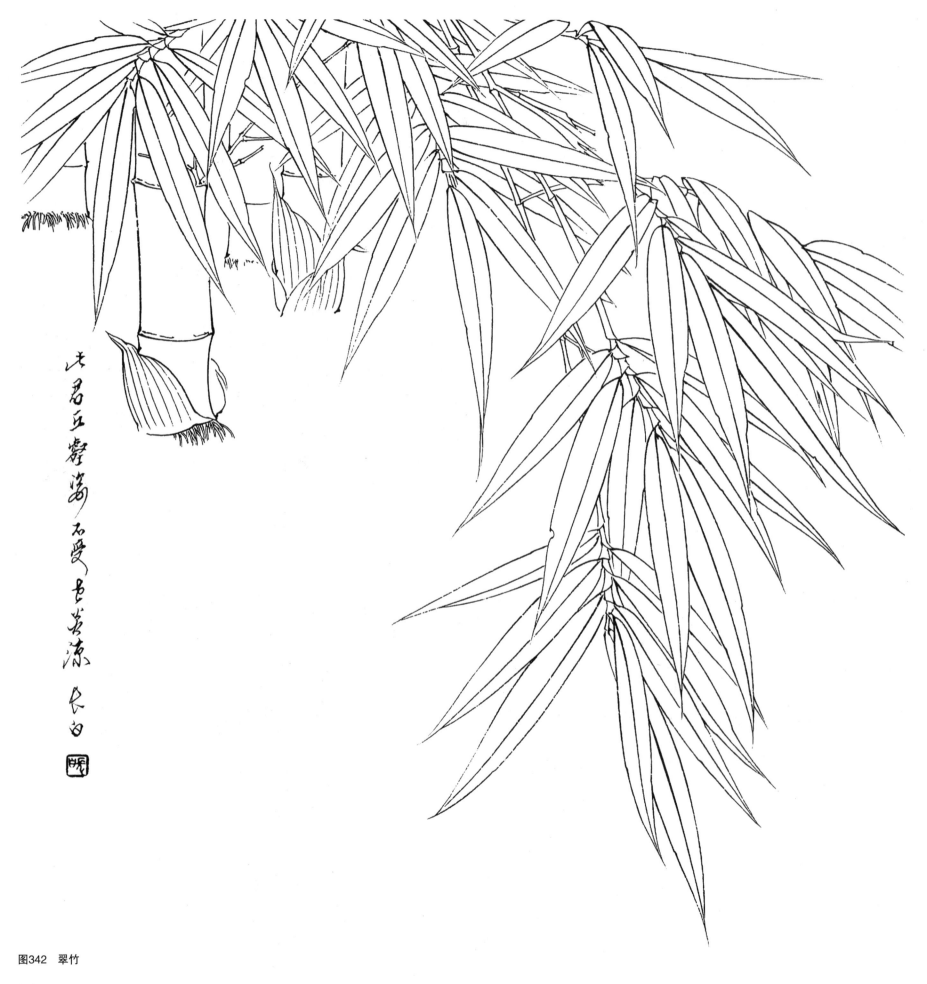

图342 翠竹

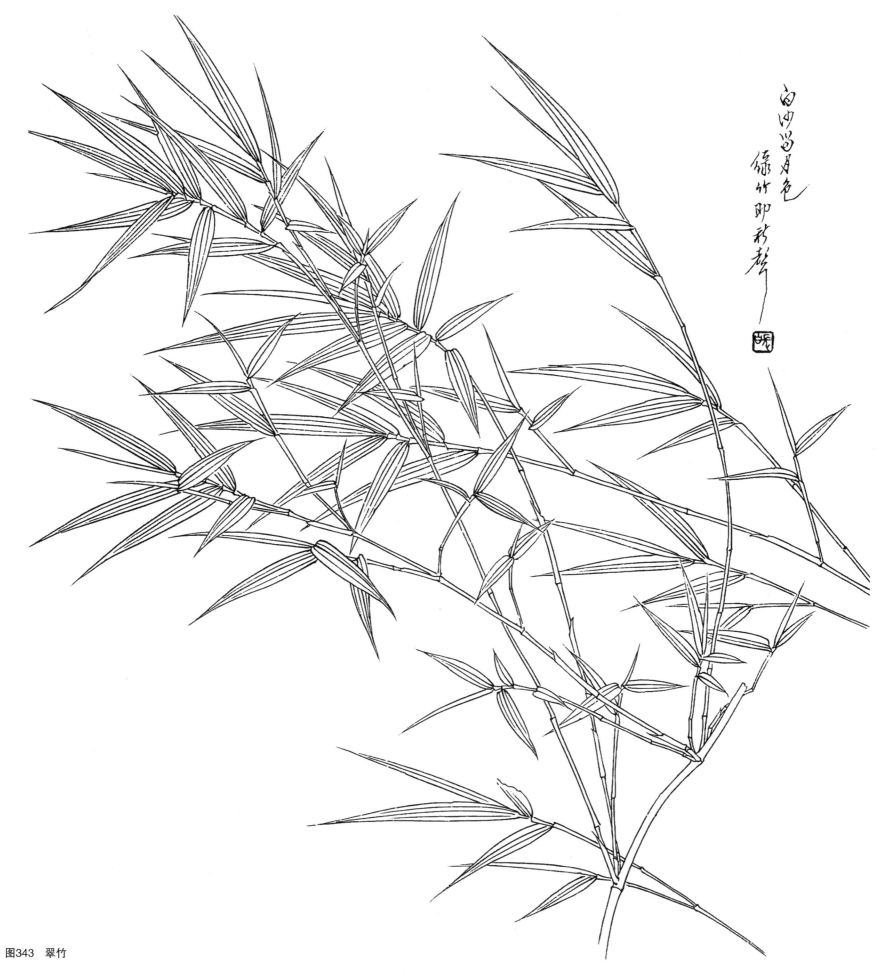

白沙留月色
绿竹助秋声

图343 翠竹

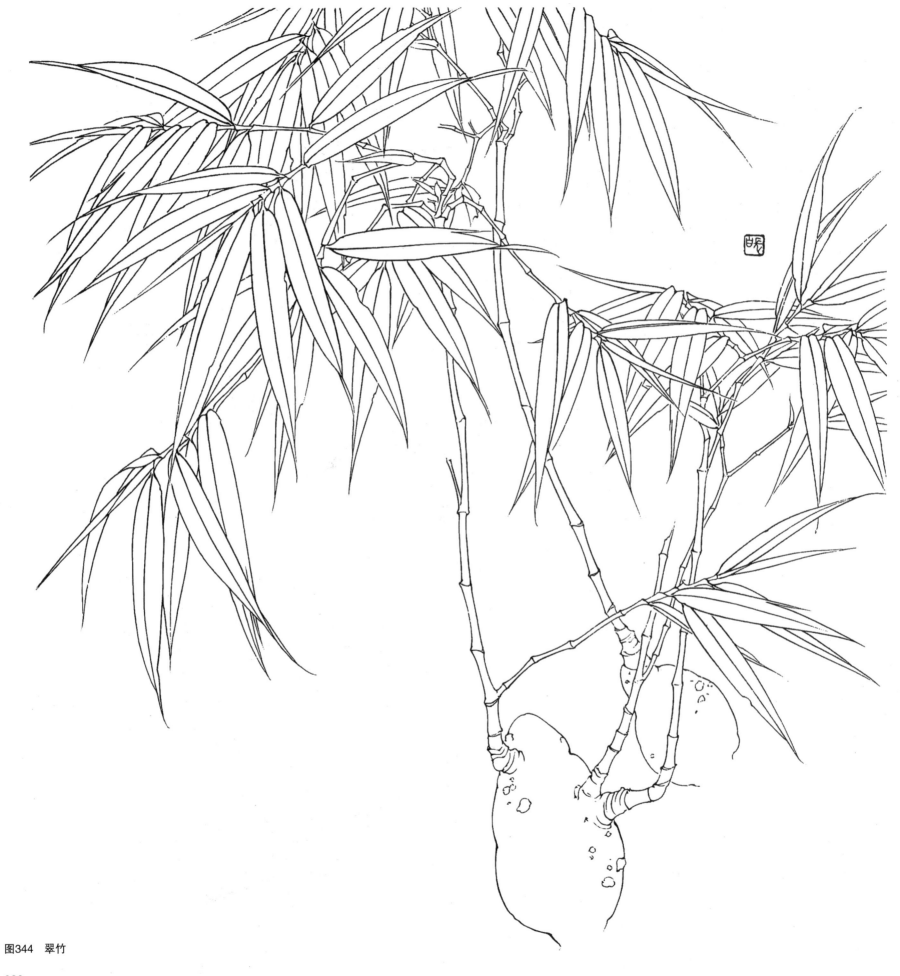

图344　翠竹

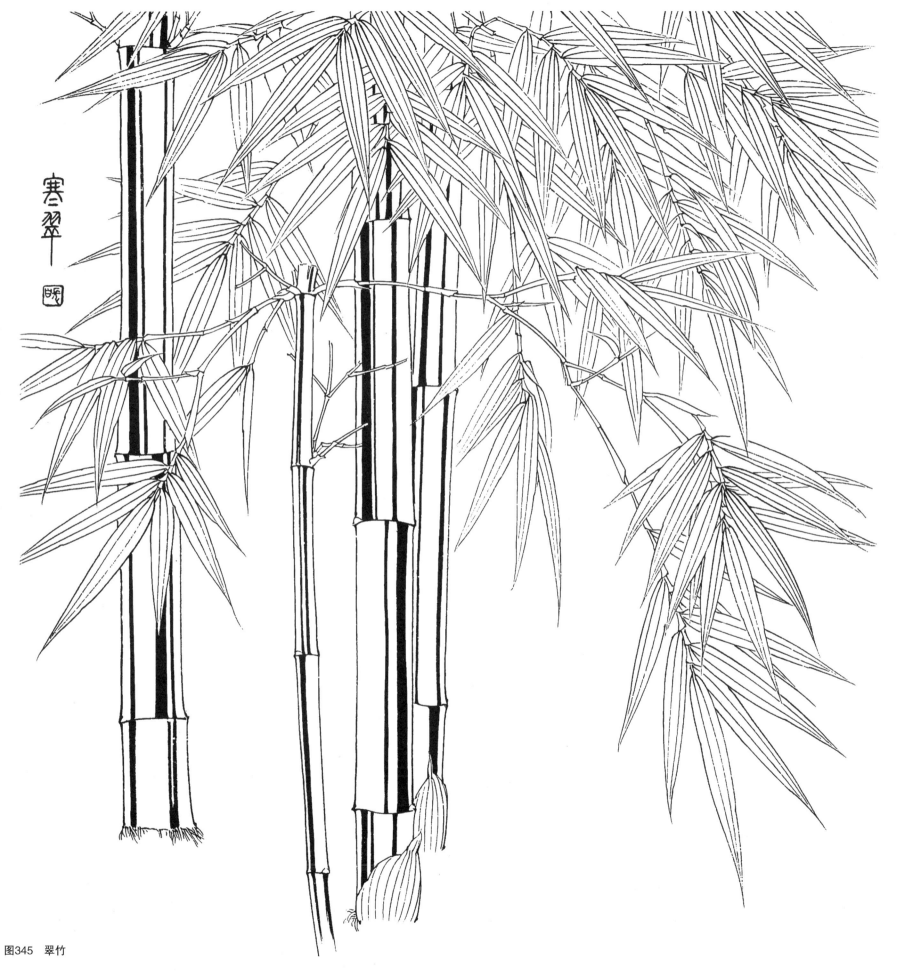

图345 翠竹

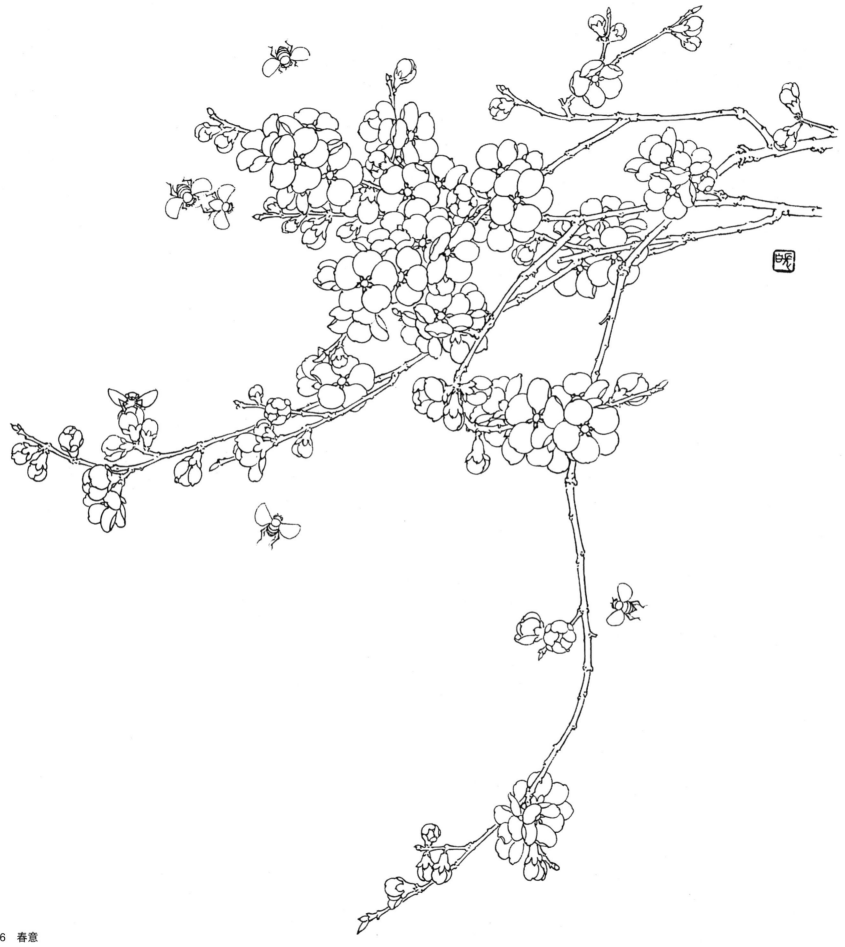

图346　春意

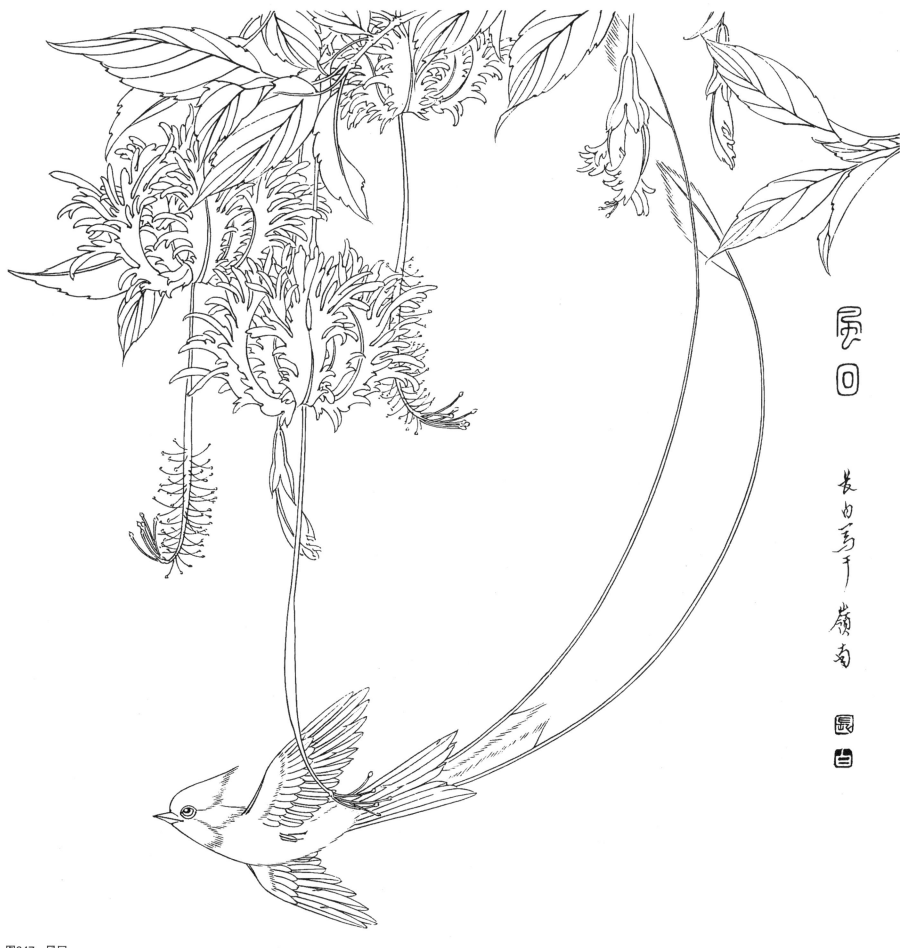

图347　风回

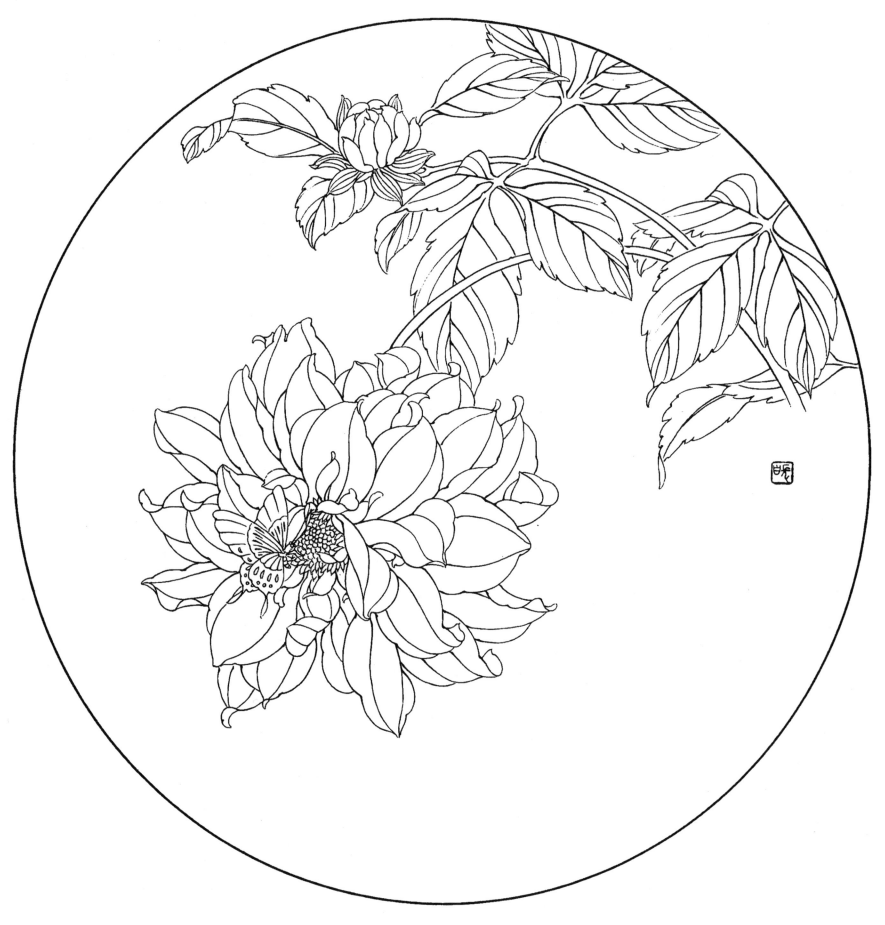

图348 恋花

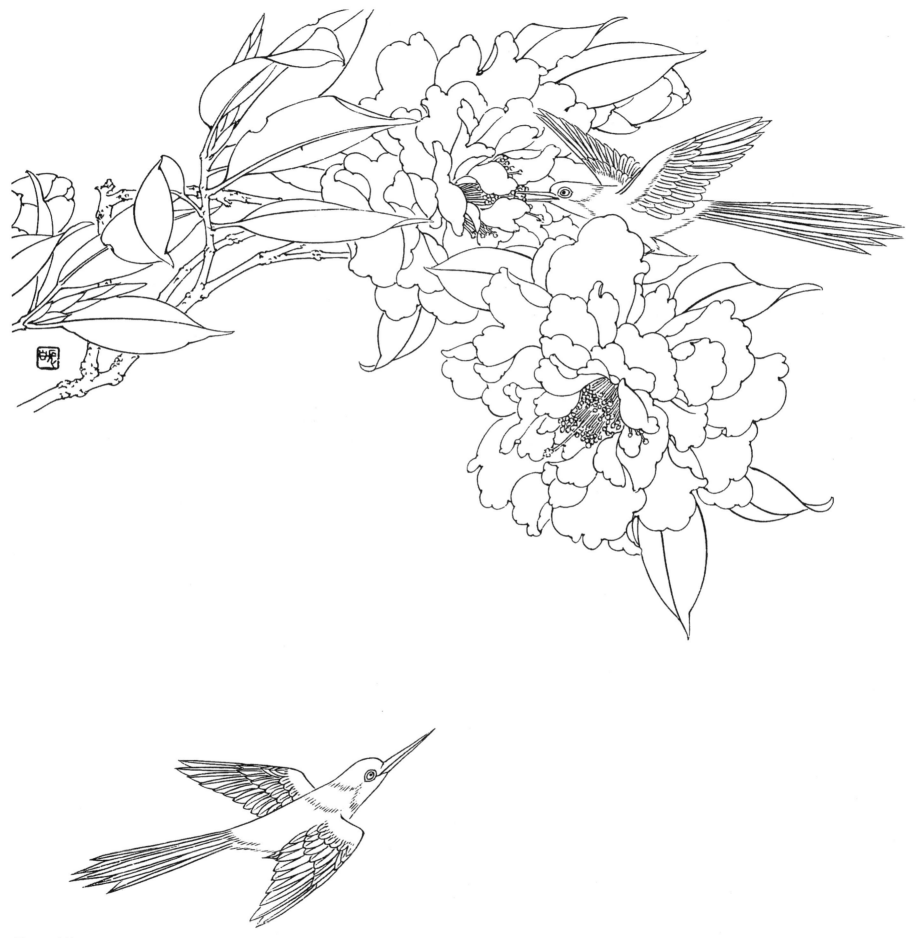

图349 含情

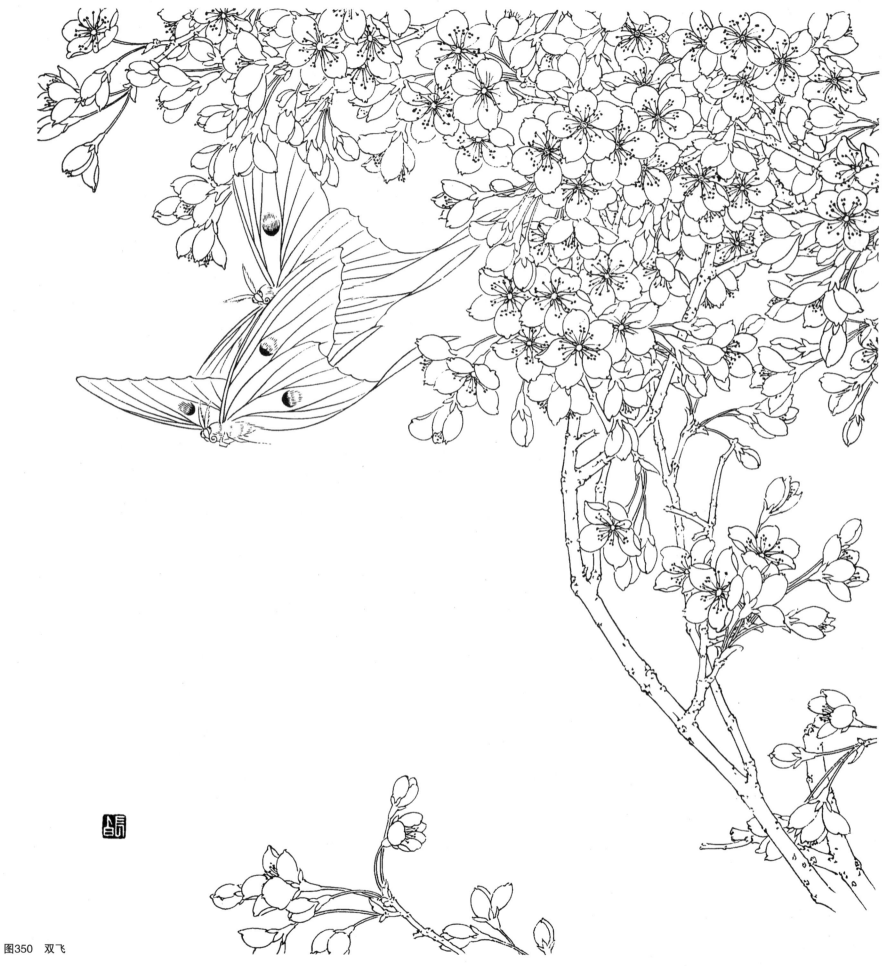

图350 双飞

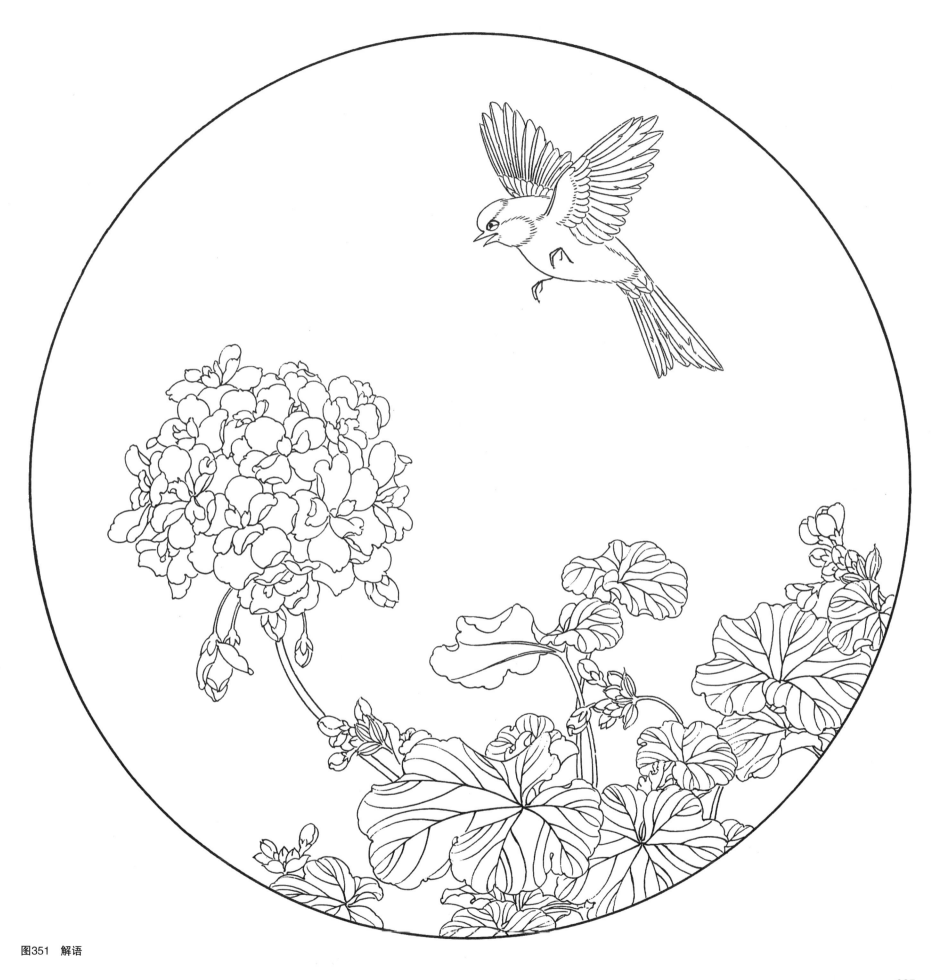

图351　解语

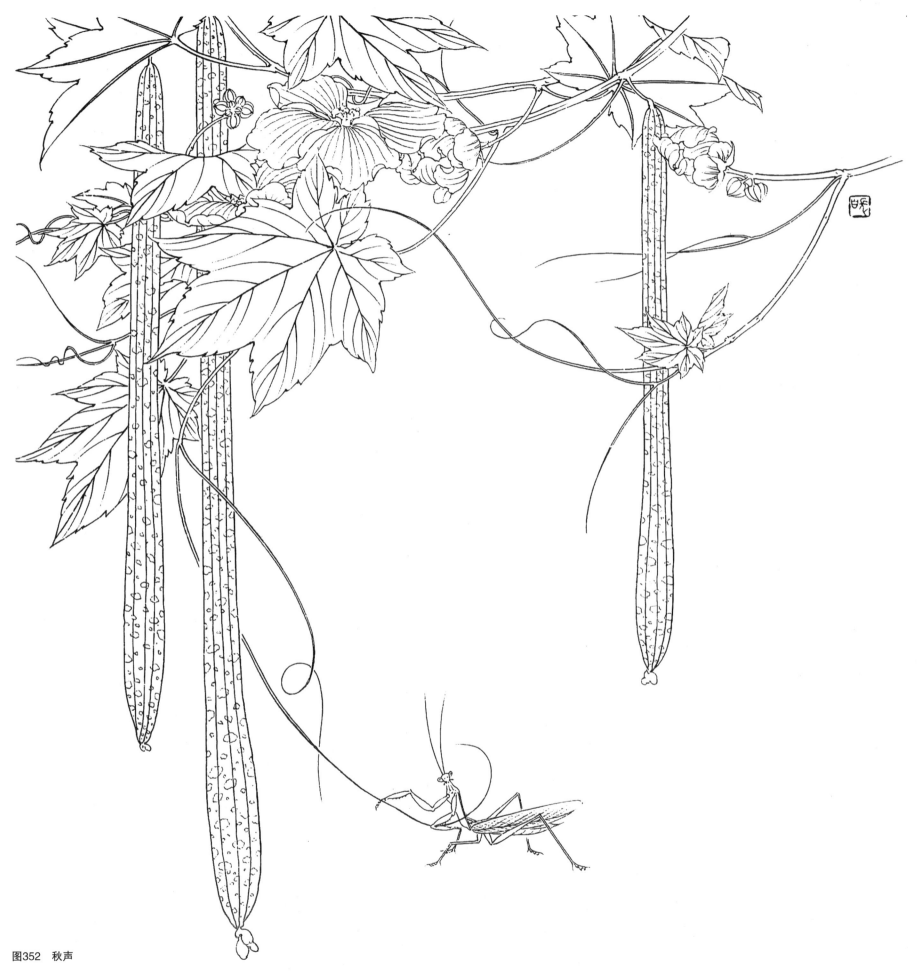

图352 秋声

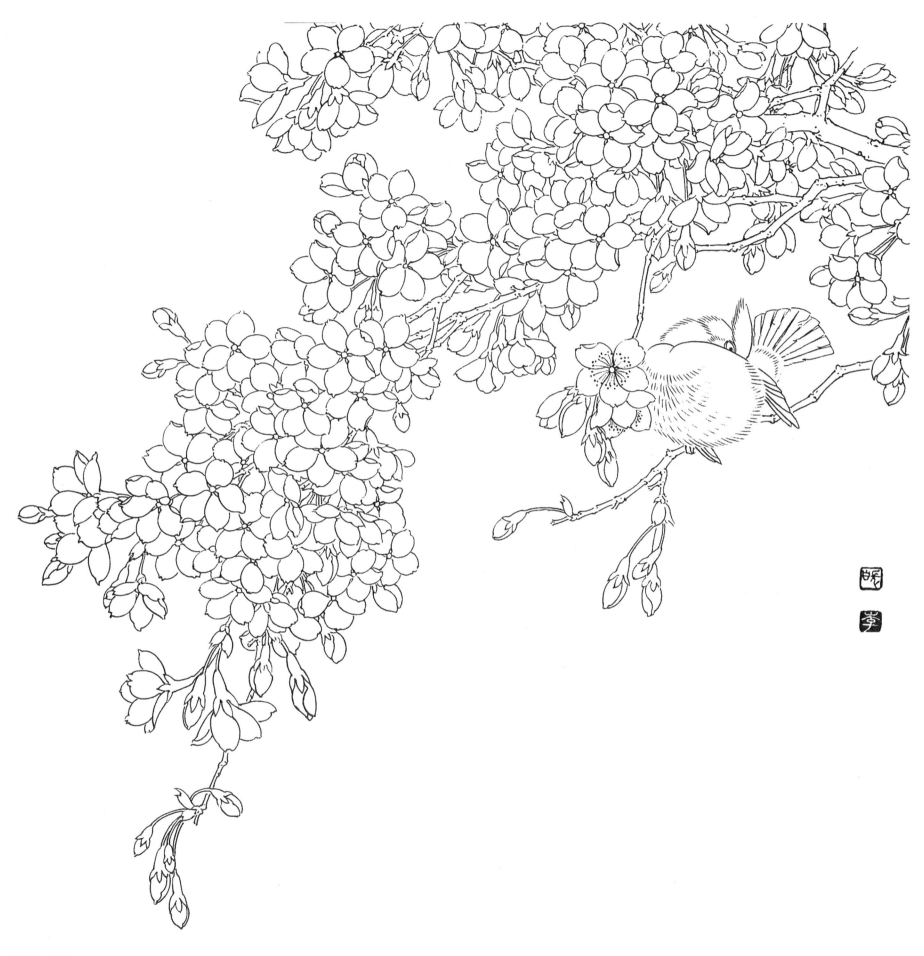

图353　小憩

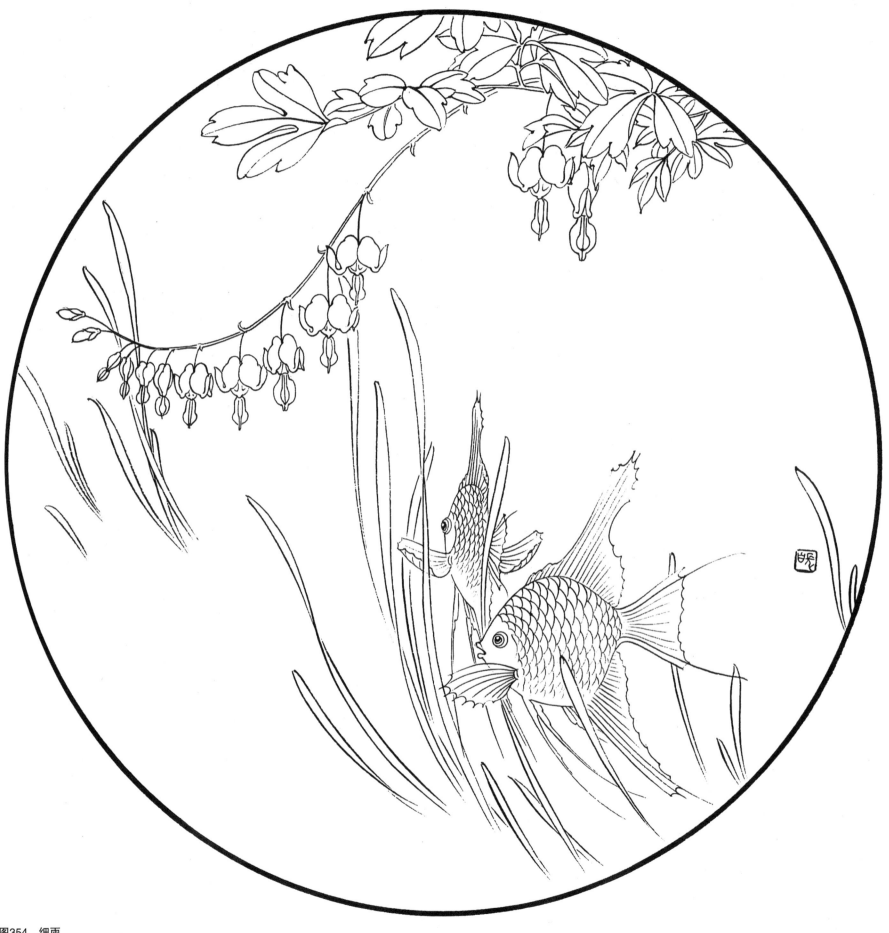

图354　细雨

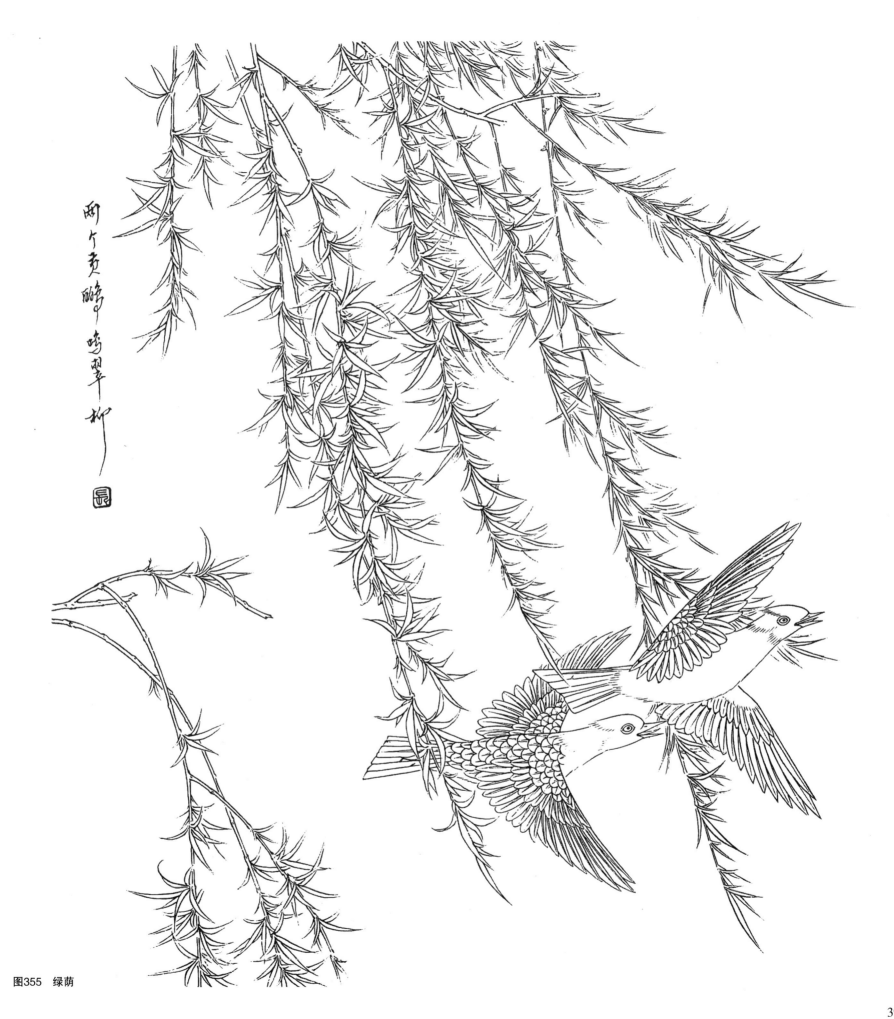

图355 绿荫

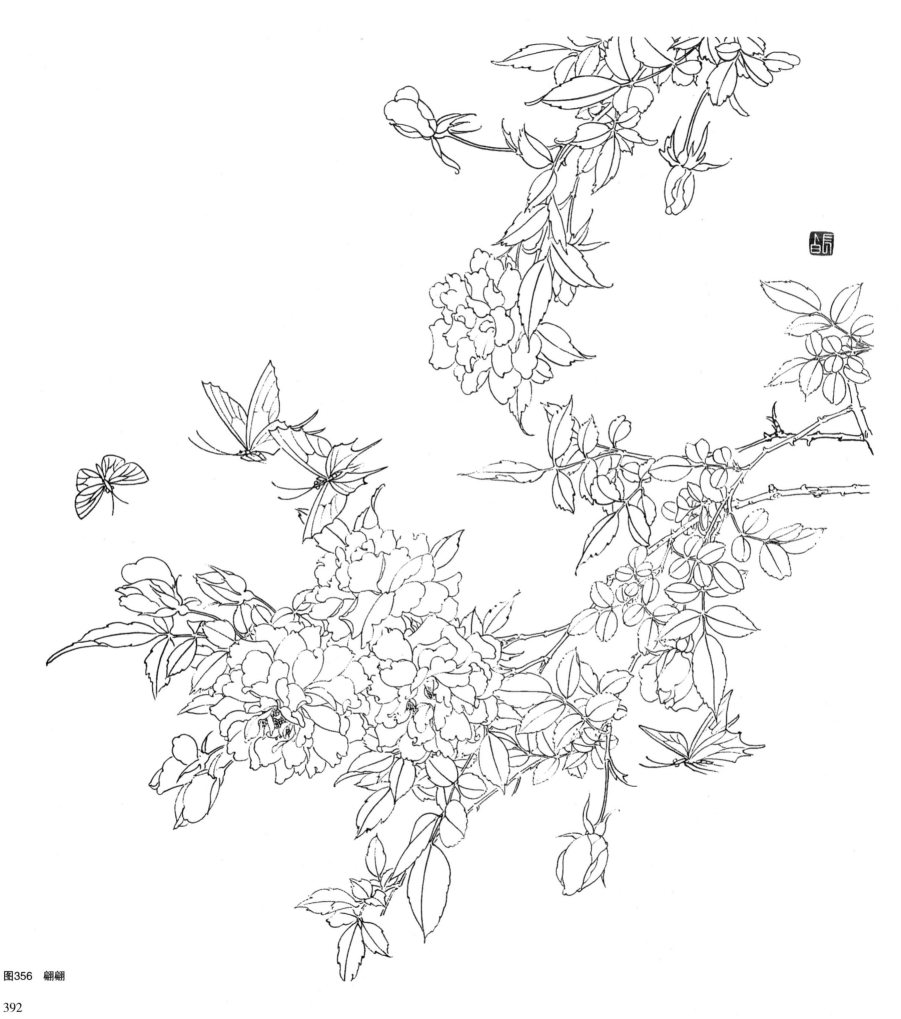

图356 翩翩

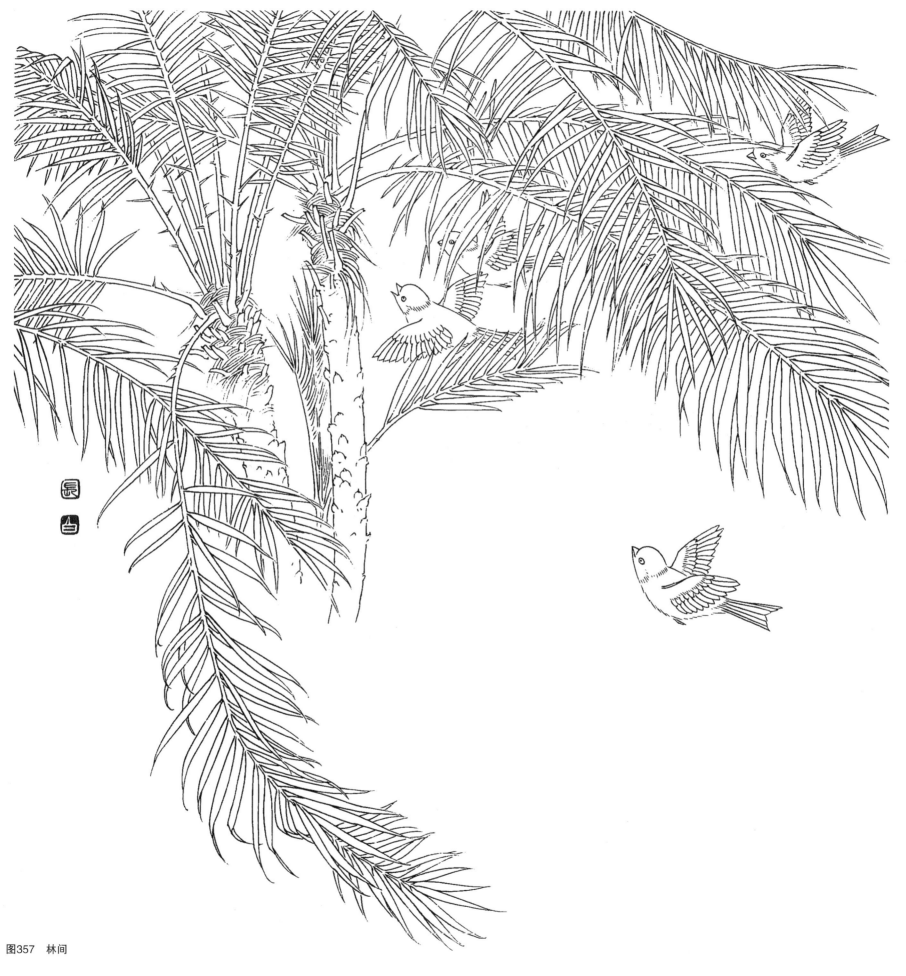

图357　林间

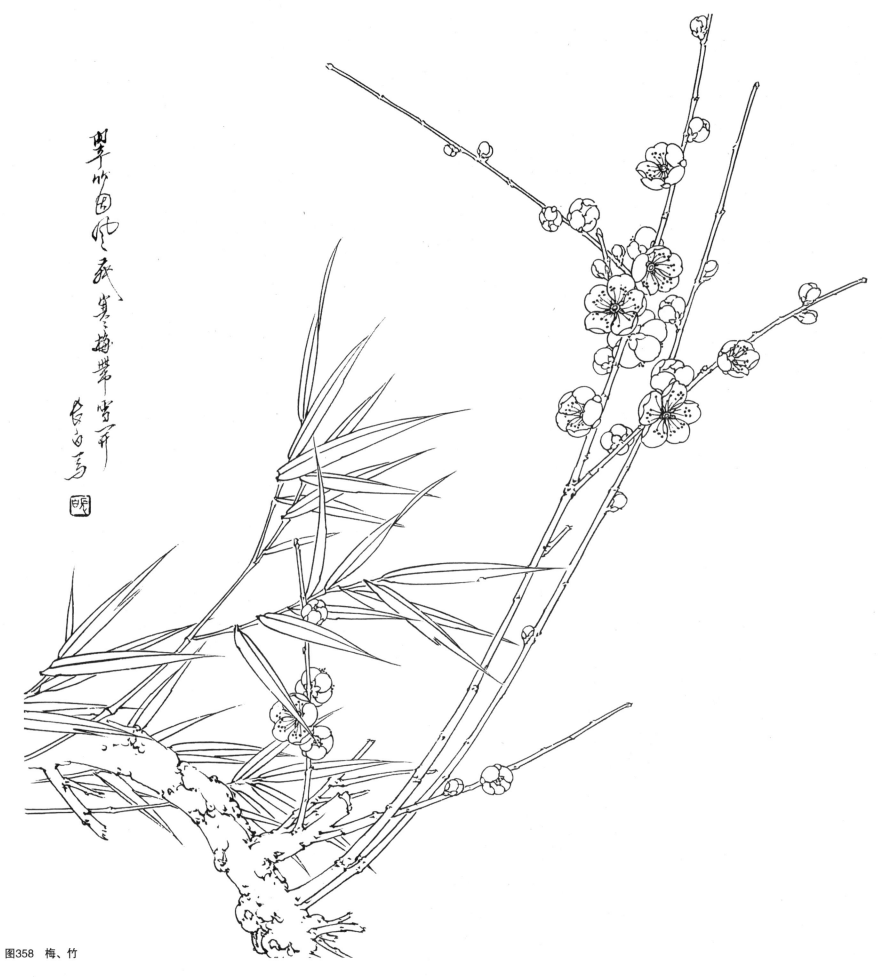

图358 梅、竹

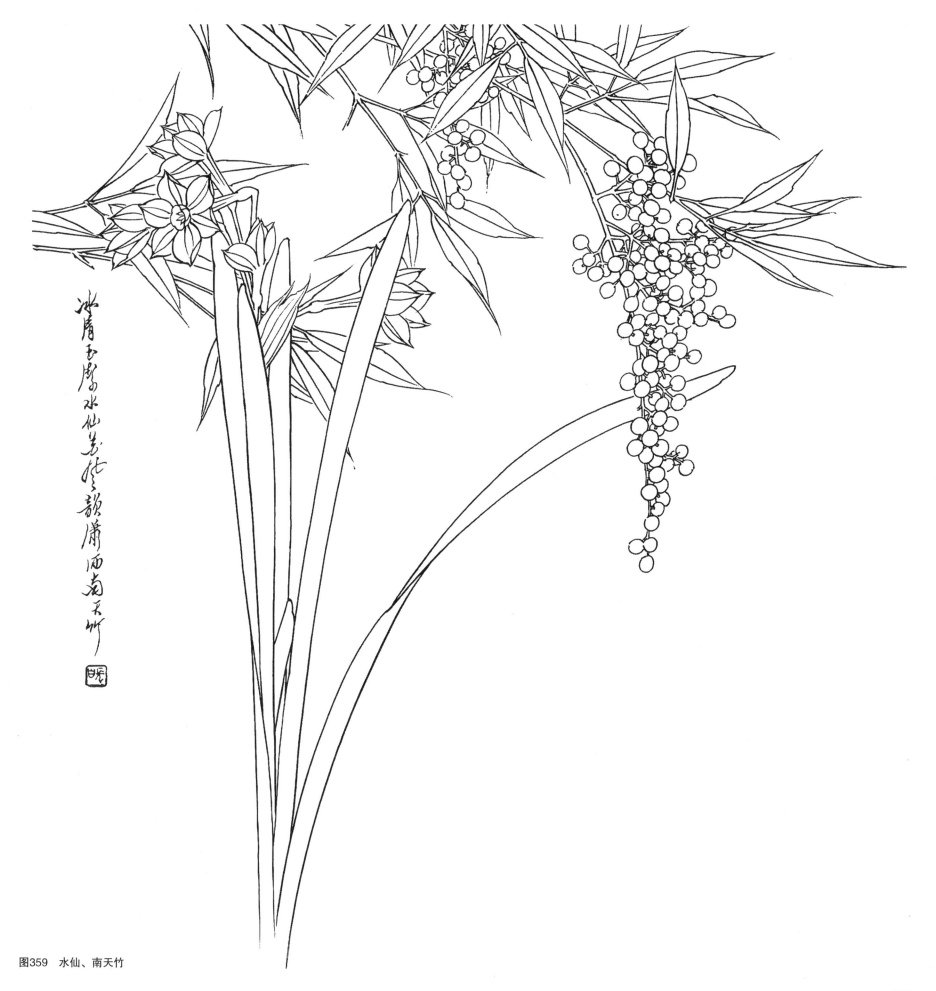

图359 水仙、南天竹

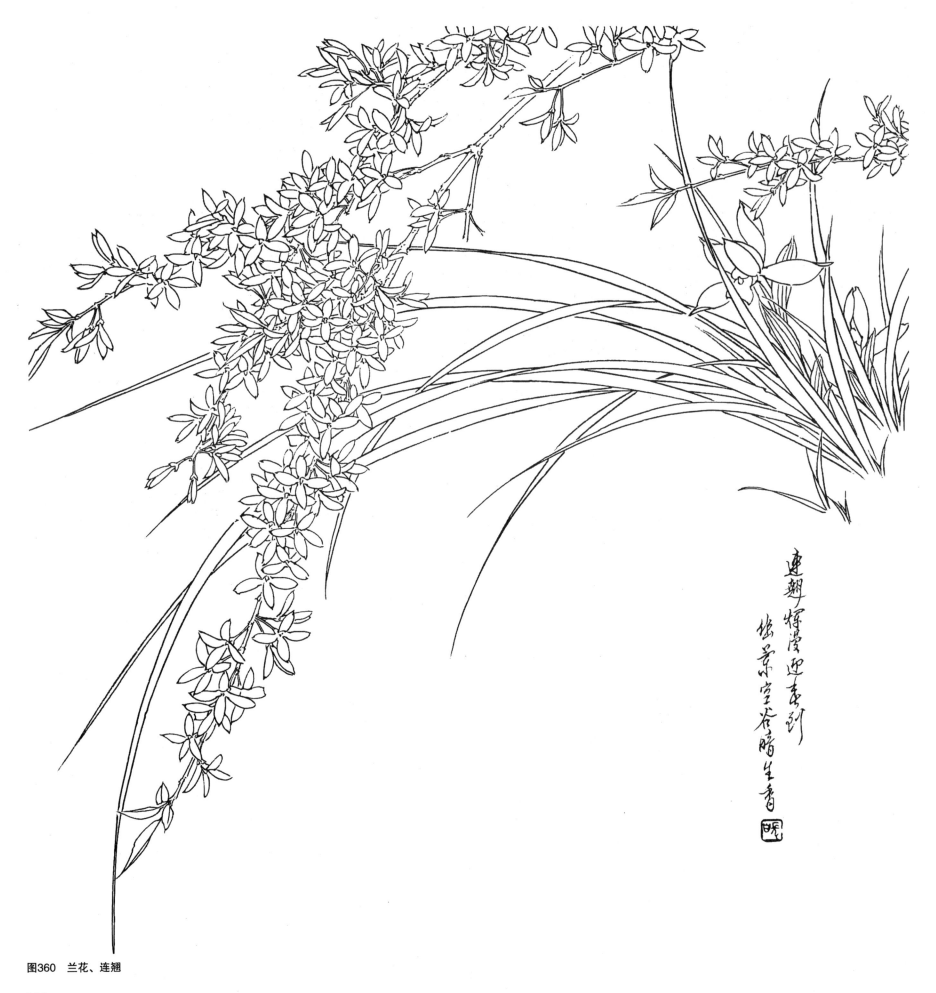

連翹 爛漫迎春到
綠葉空谷暗生香 [印]

图360 兰花、连翘

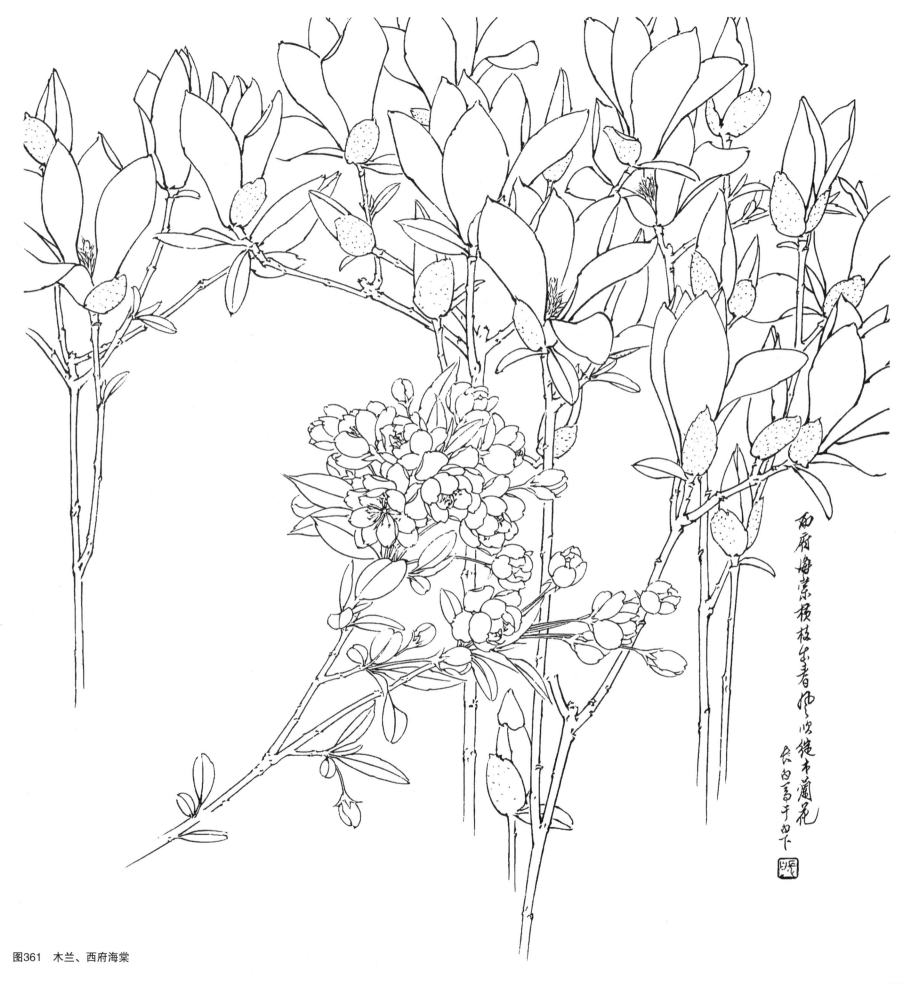

图361 木兰、西府海棠

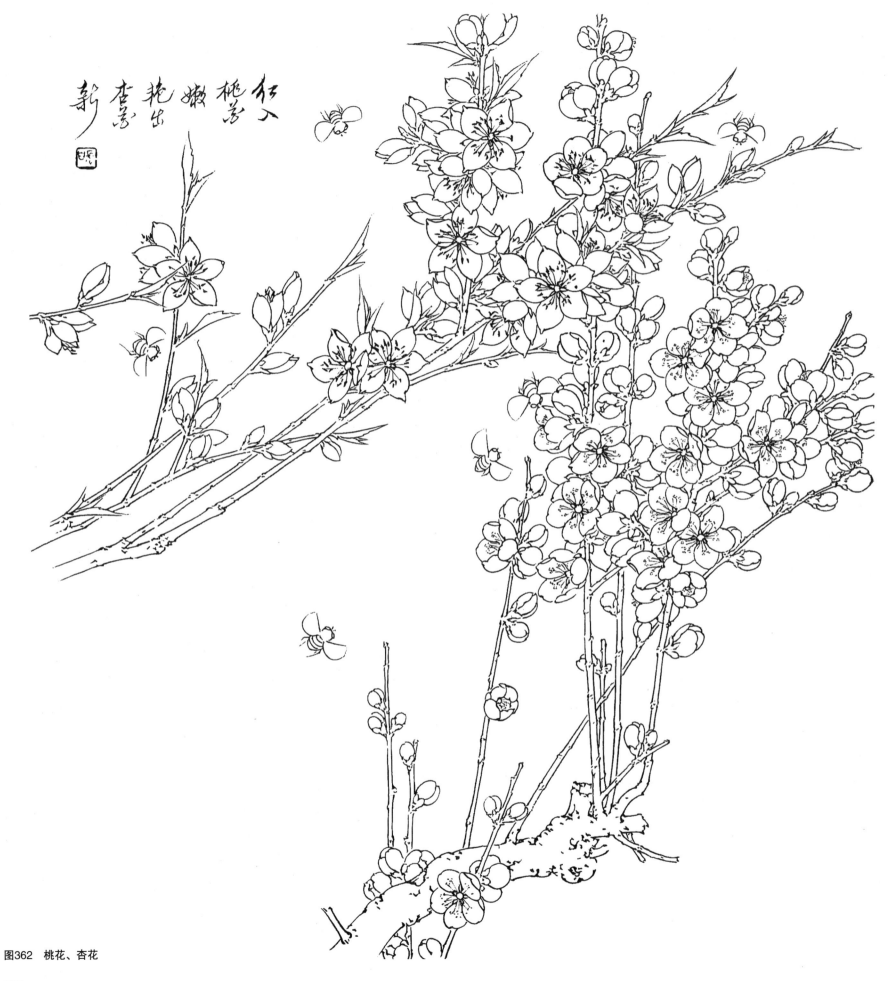

红入桃花嫩
艳出杏叶新

图362 桃花、杏花

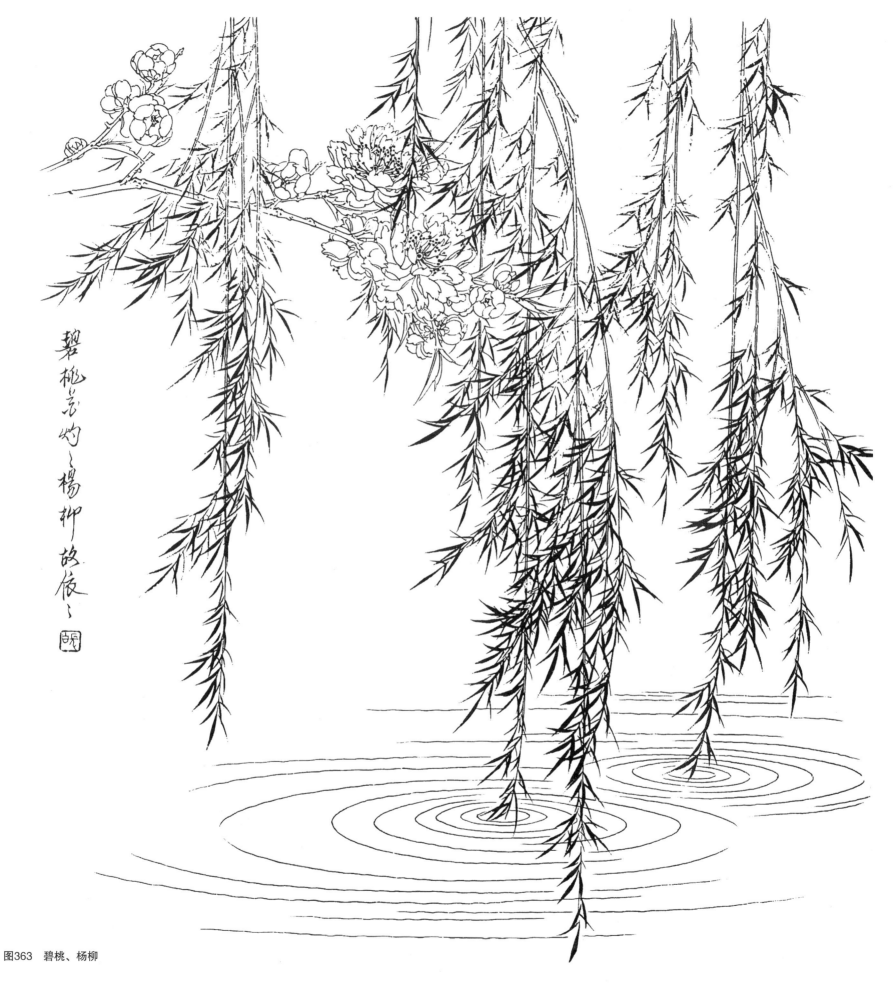

碧桃芳灼〜楊柳故依〜 [印]

图363 碧桃、杨柳

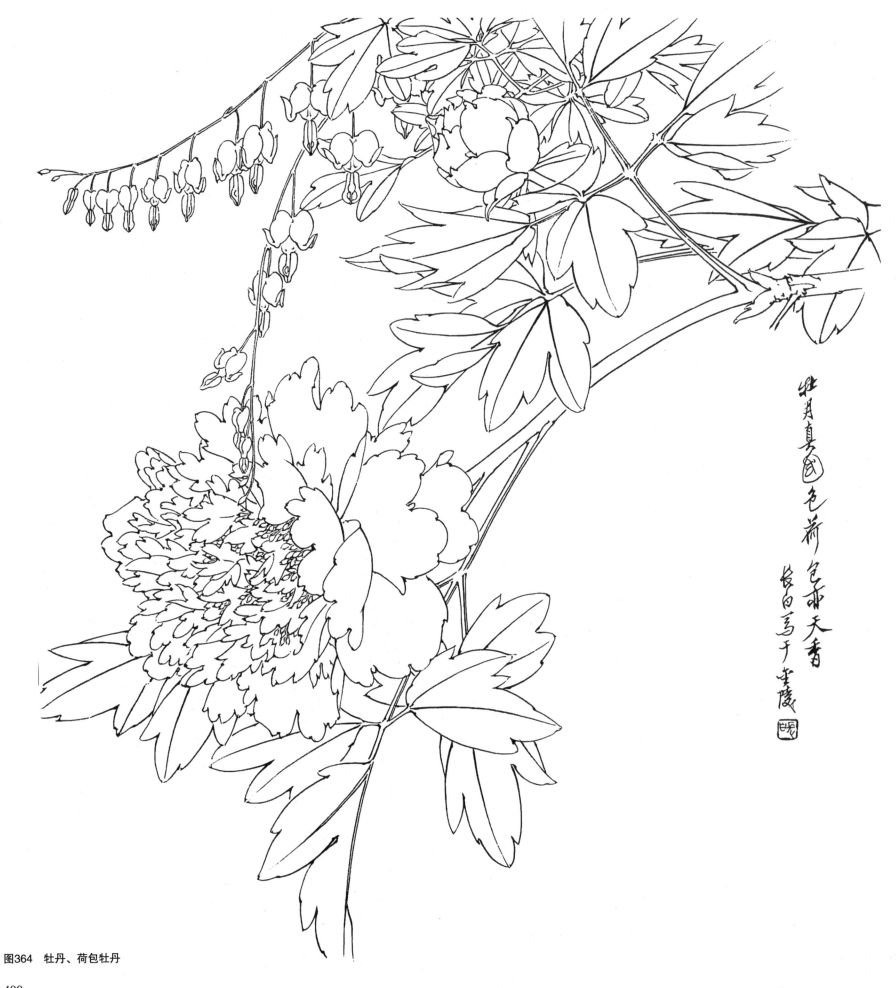

牡丹真国色荷
包亦天香
长白写于金陵

图364 牡丹、荷包牡丹

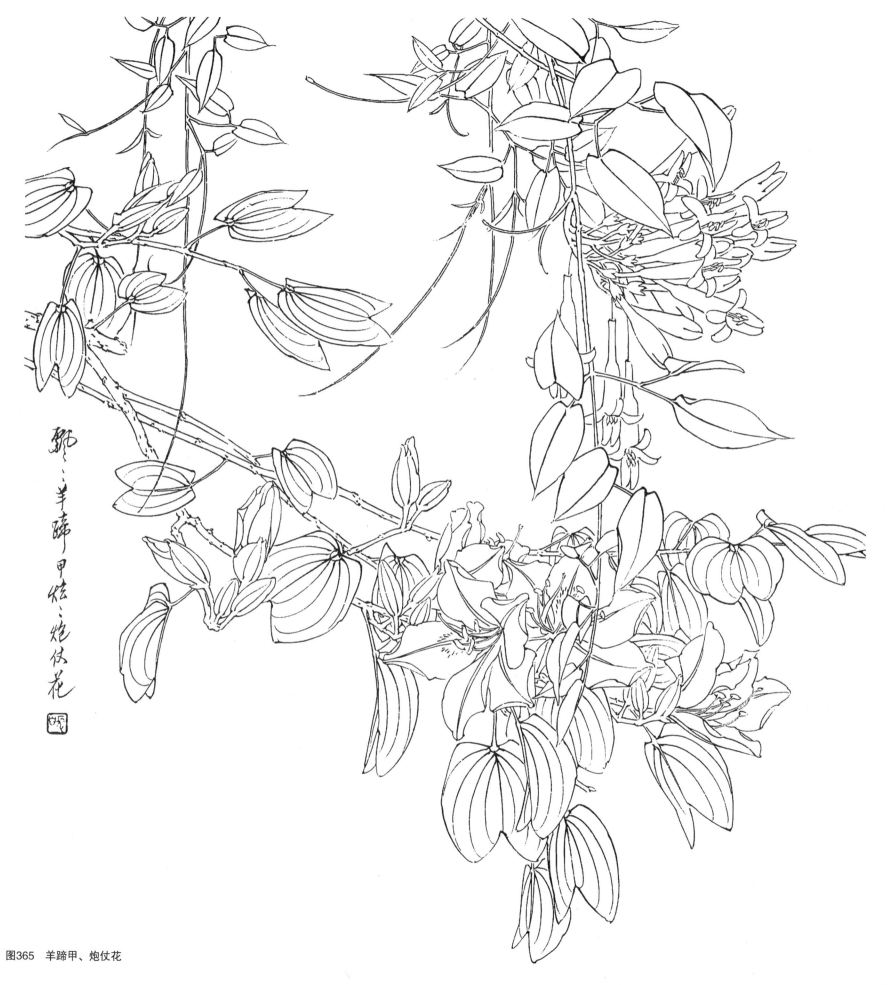

图365 羊蹄甲、炮仗花

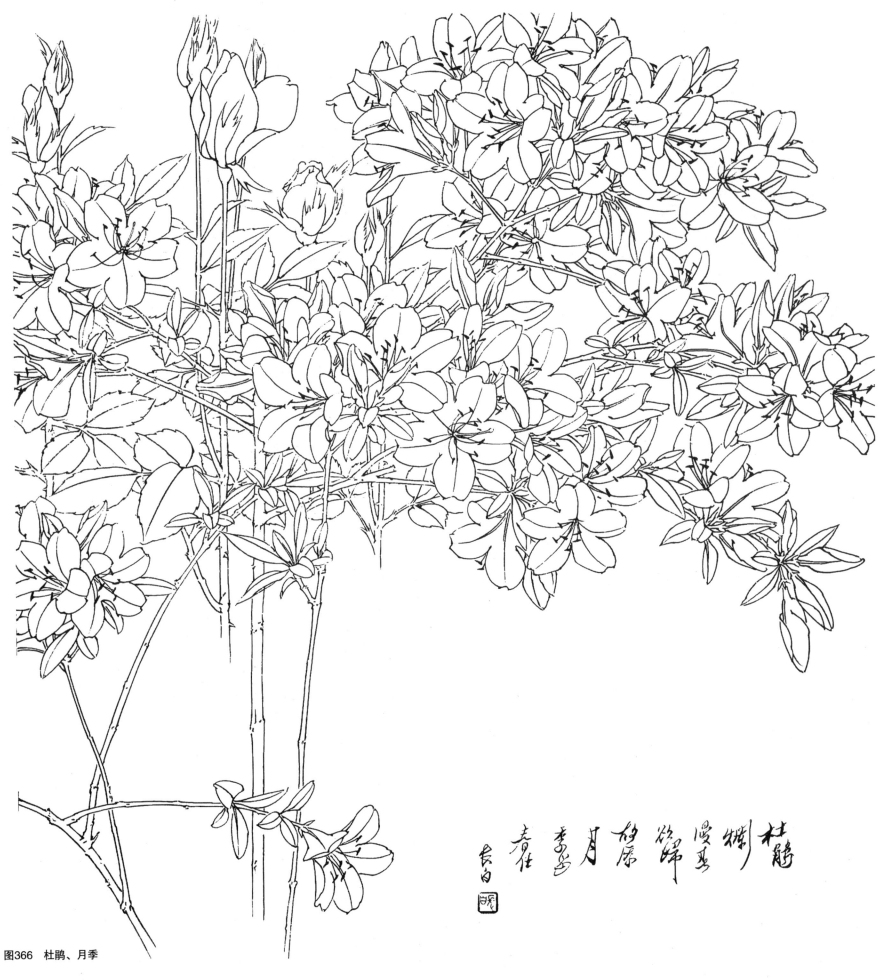

图366　杜鹃、月季

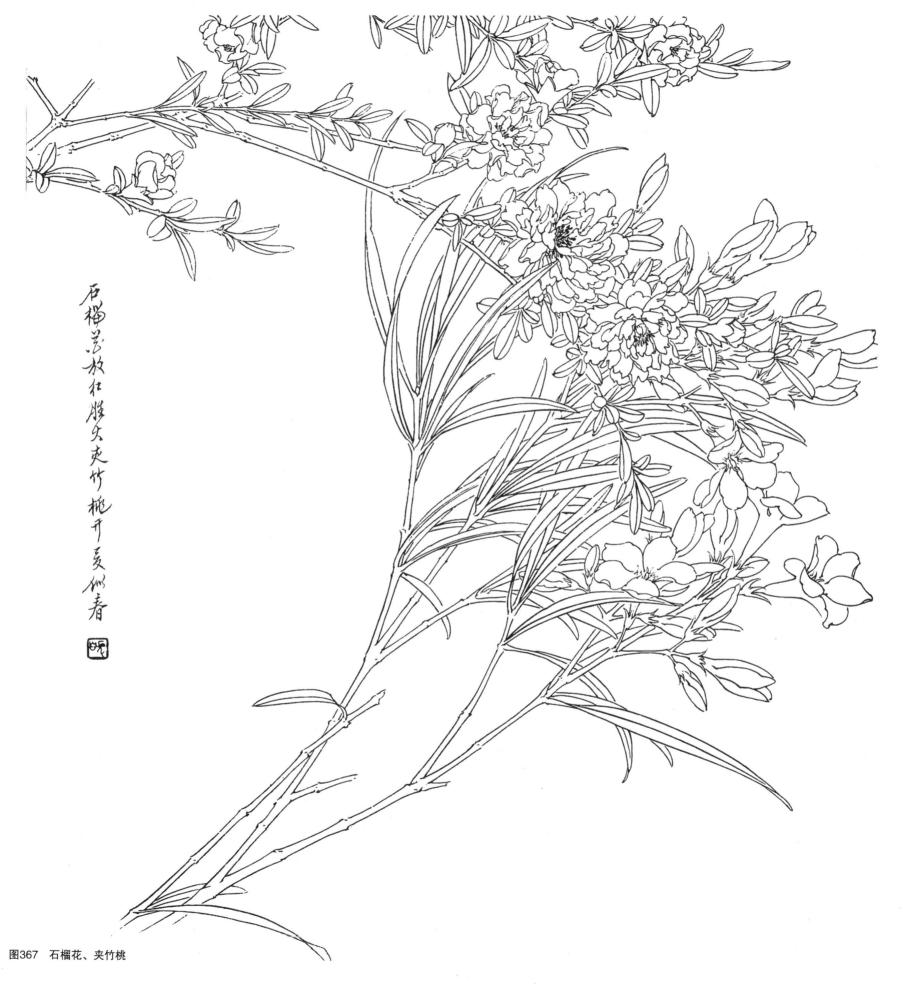

石榴花盛放红艳艳
夹竹桃开更似春

图367　石榴花、夹竹桃

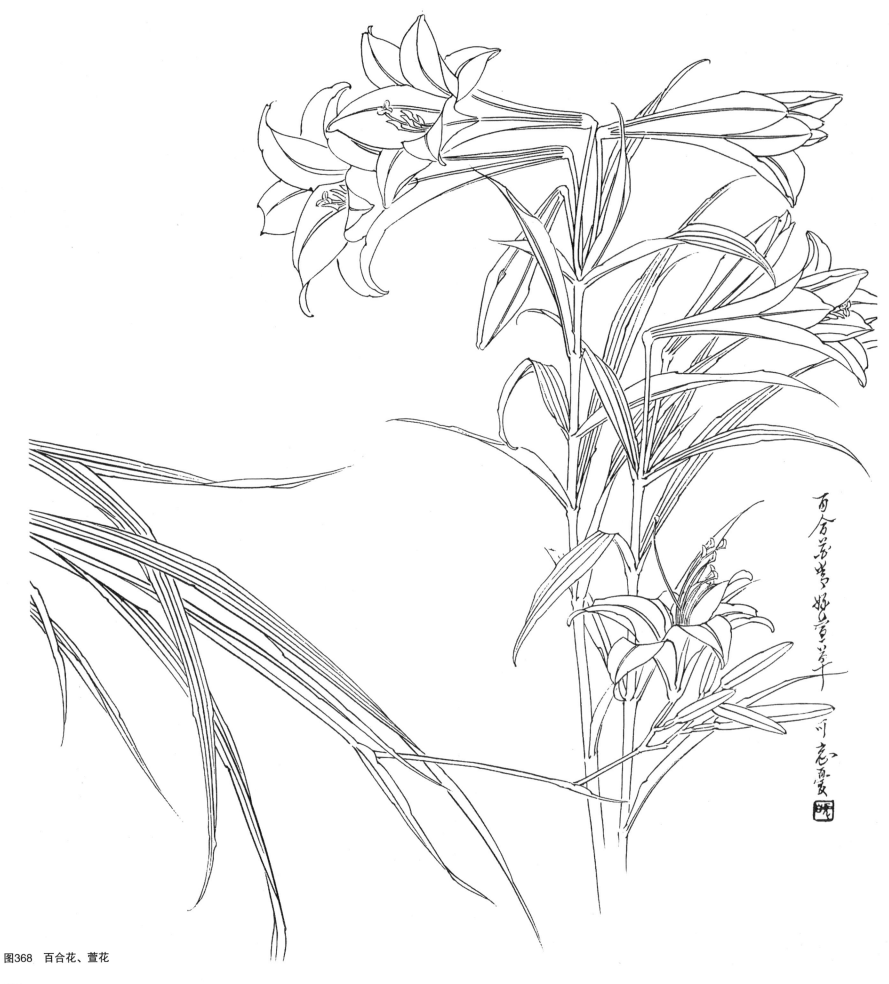

图368　百合花、萱花

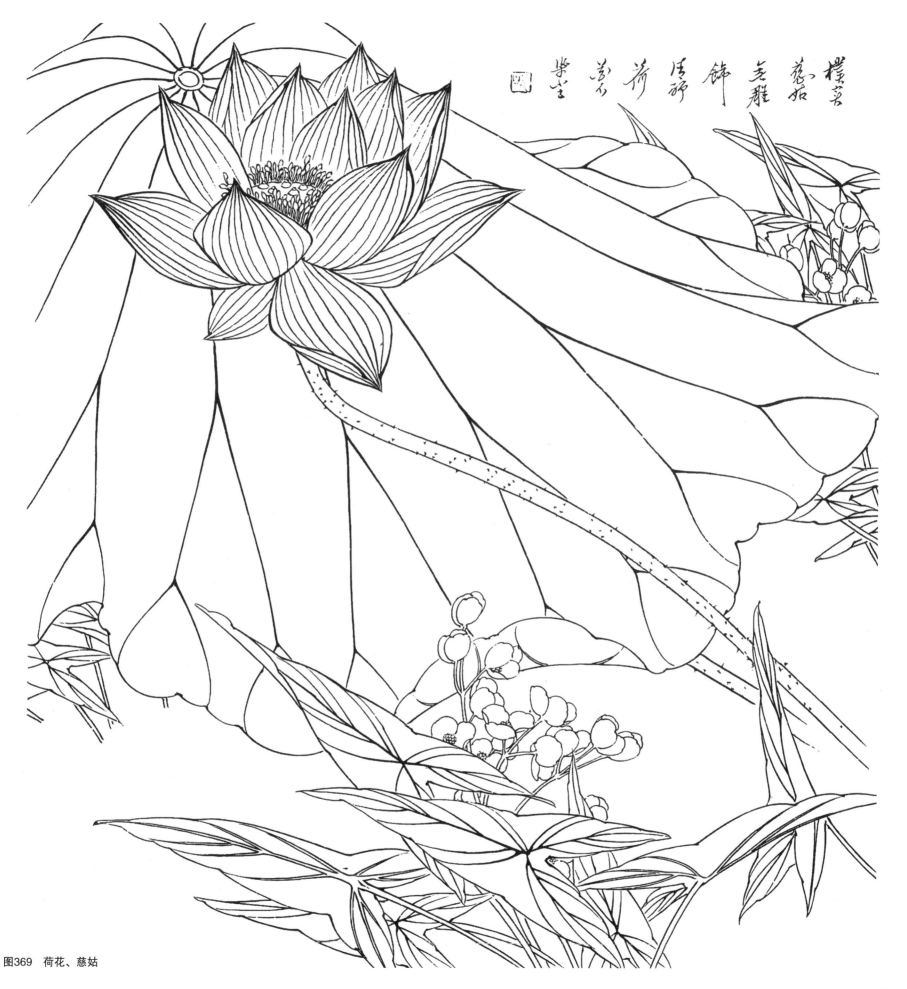

樸茗 慈姑 荖雅 錦薜 佳莠 蒋薴 黄芷 堂荃

图369　荷花、慈姑

405

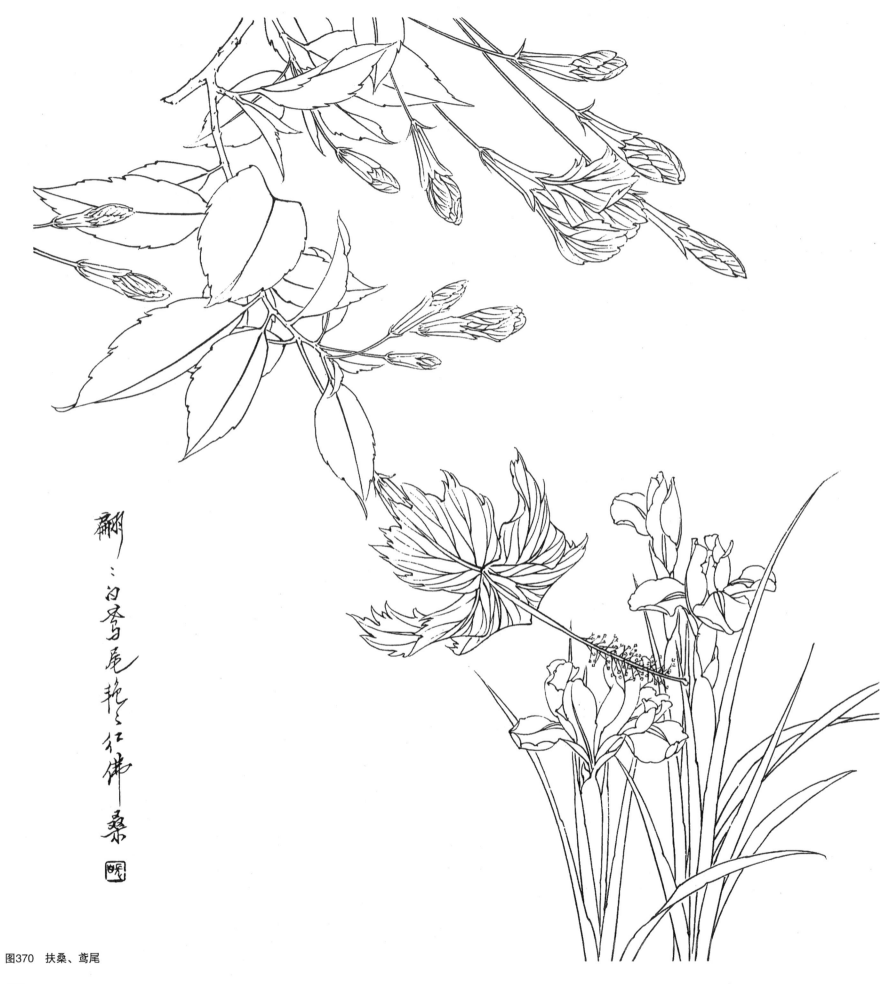

图370 扶桑、鸢尾

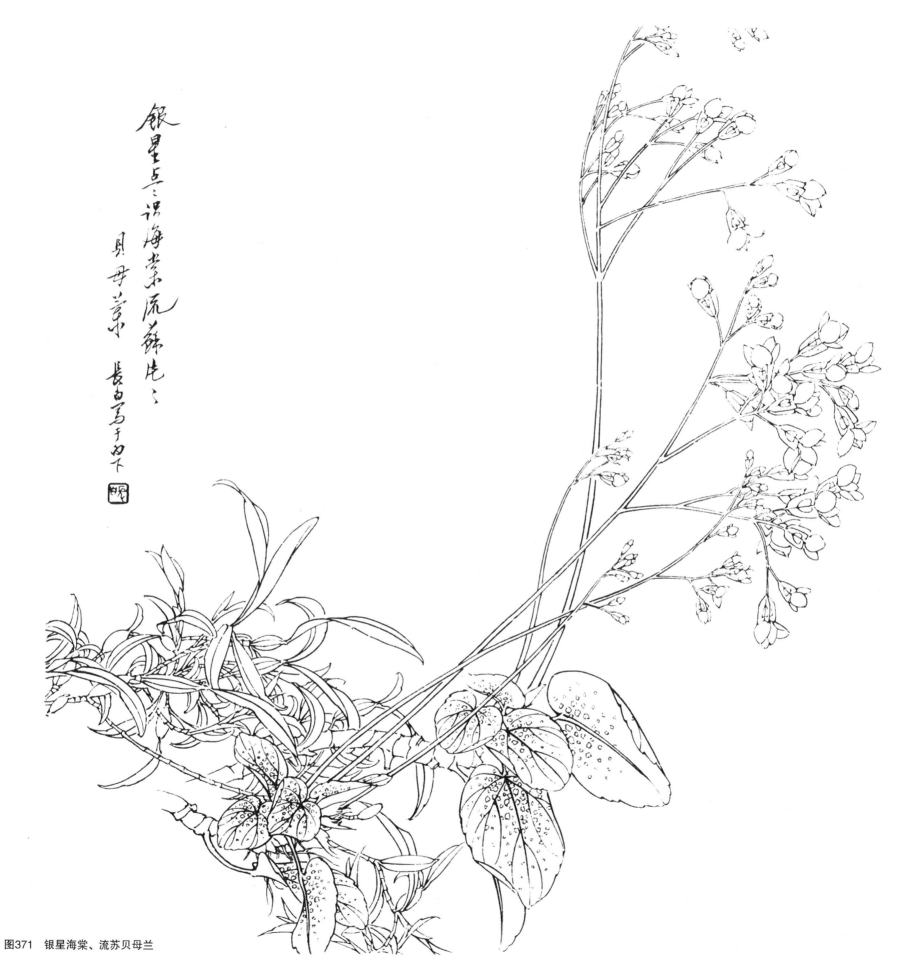

图371　银星海棠、流苏贝母兰

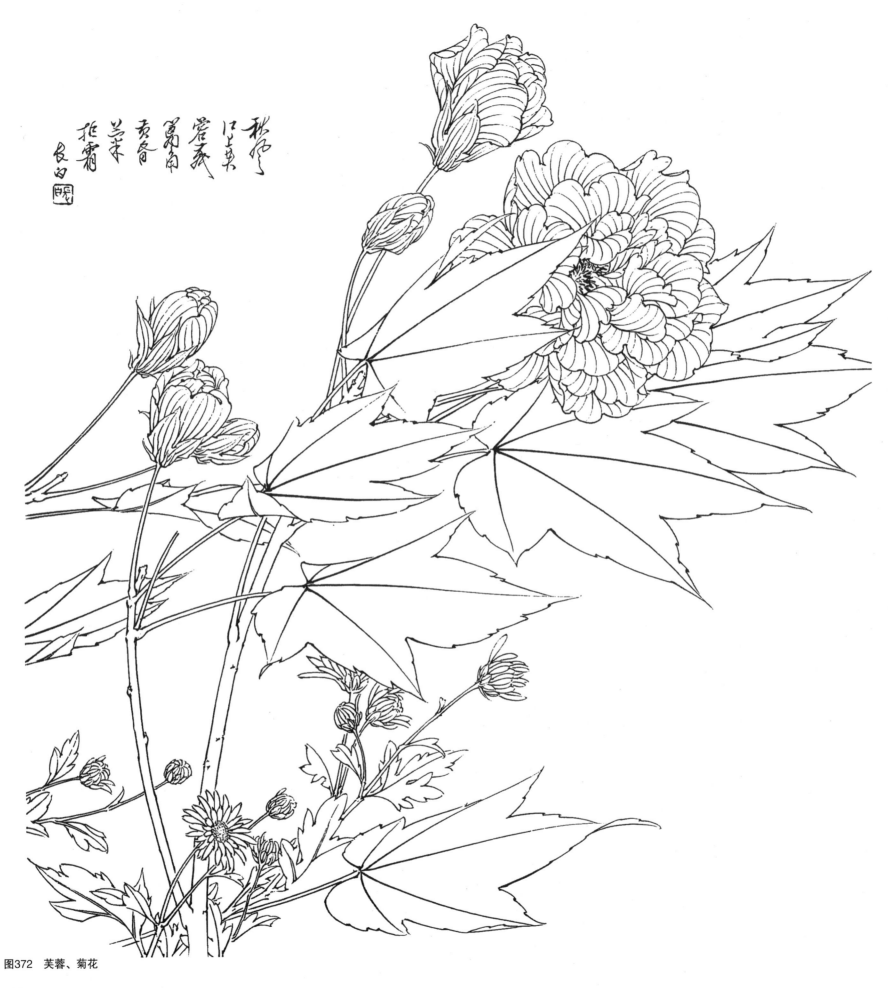

图372 芙蓉、菊花

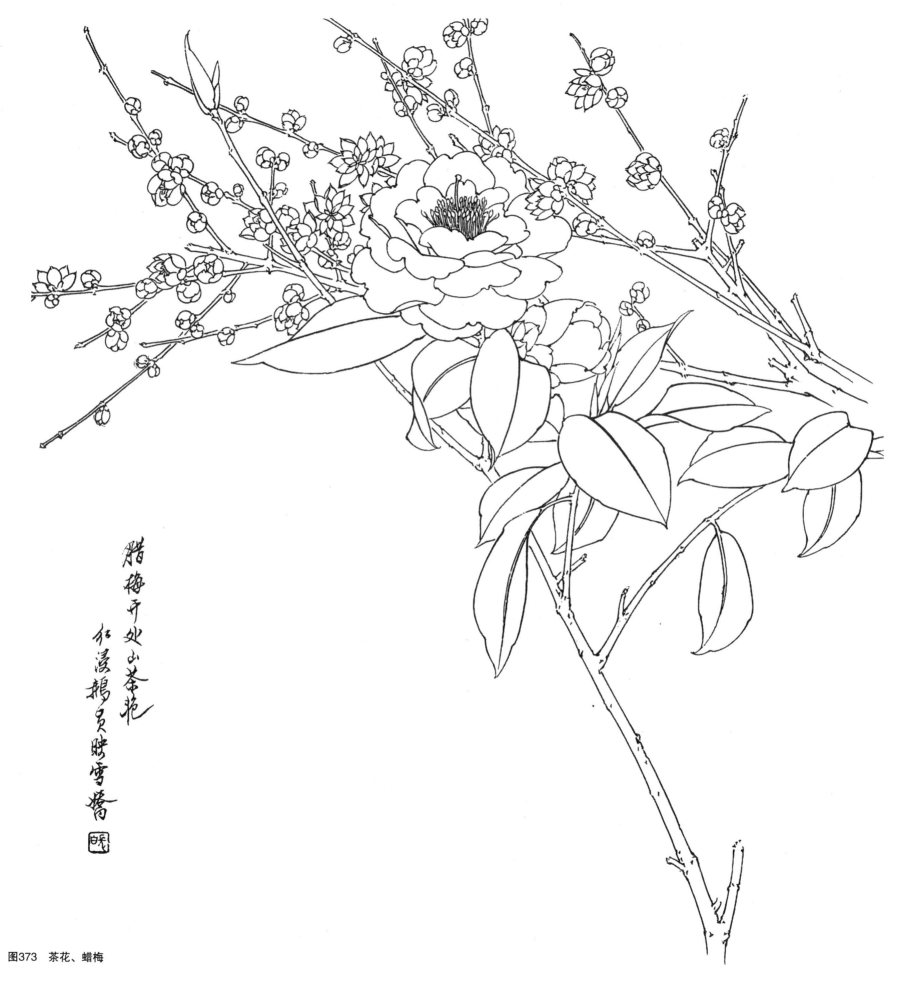

腊梅开处山茶艳
红浸鹅员晓雪馨

图373　茶花、蜡梅

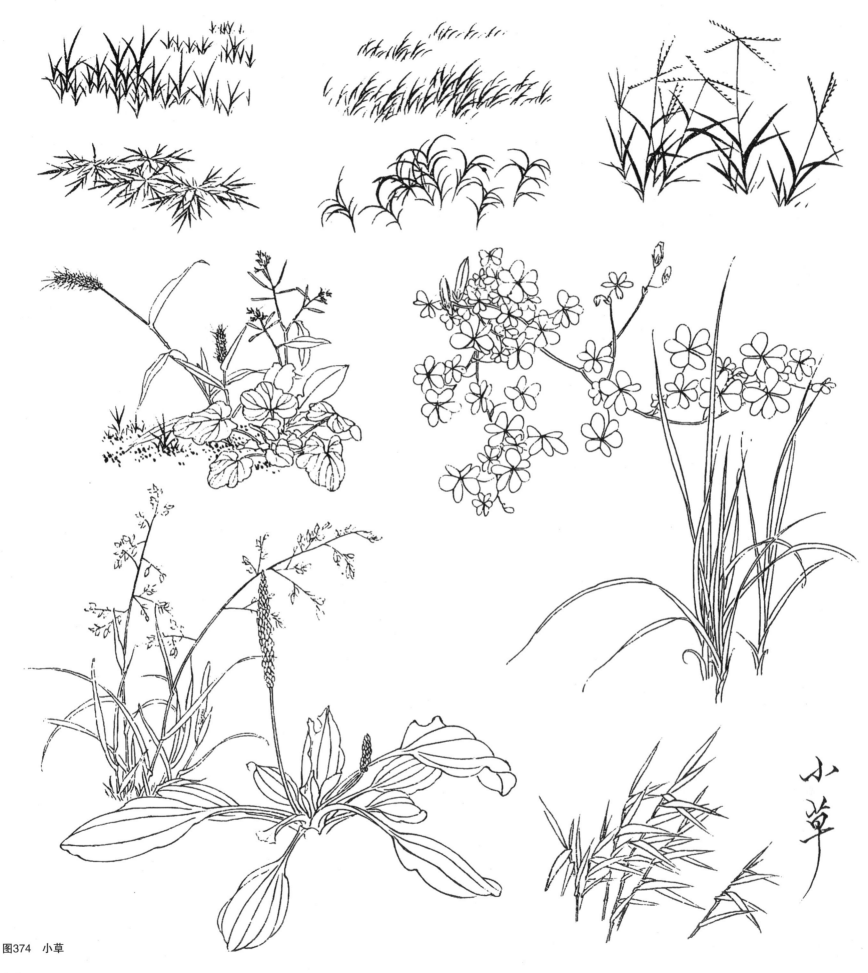

图374 小草

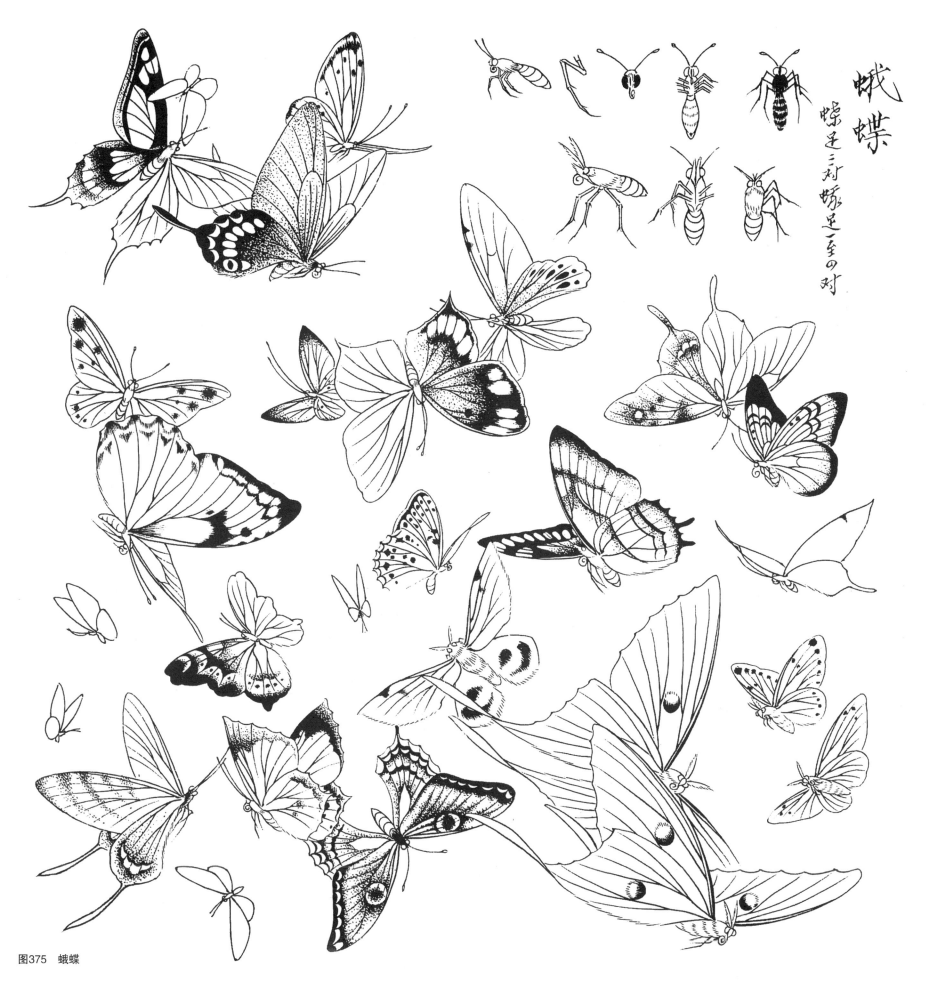

蛾蝶

蝶足三对蛾足一至の对

图375 蛾蝶

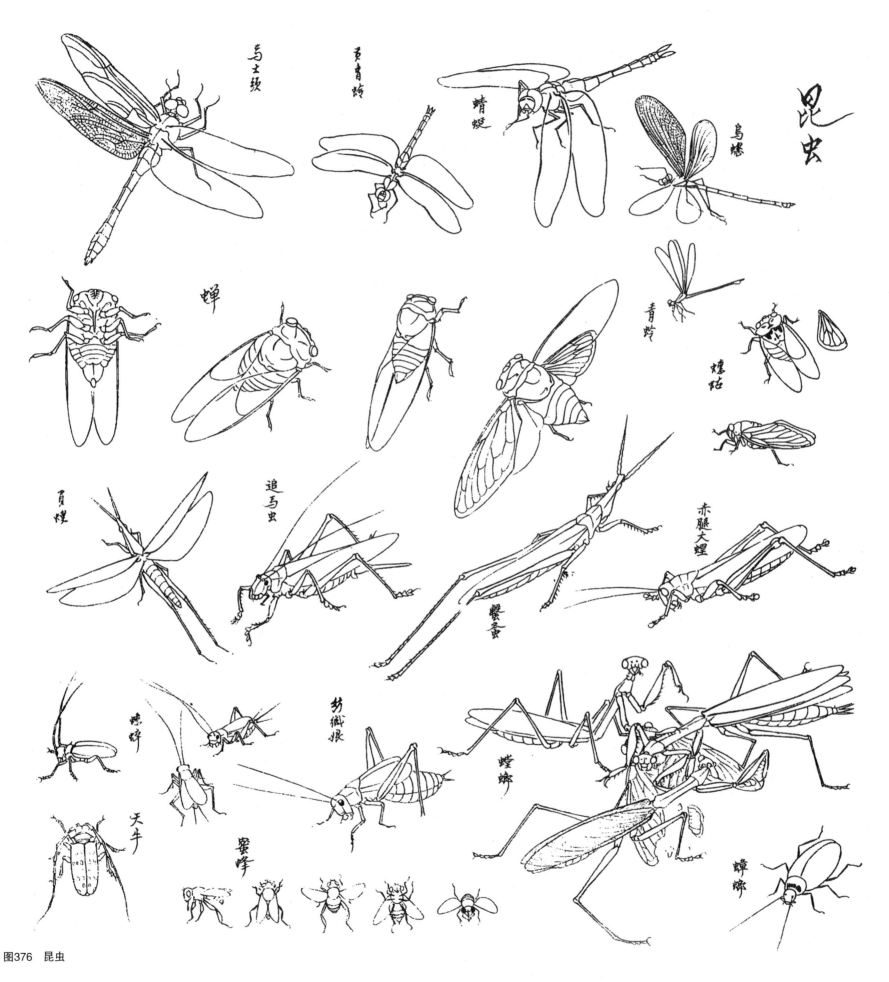

图376　昆虫

图书在版编目（CIP）数据

花卉写生构图：全2册 / 李长白等著. —南京：江苏
凤凰教育出版社，2013.7（2022.10重印）
（美术技法经典系列）
ISBN 978-7-5499-2466-0

Ⅰ.①花…　Ⅱ.①李…　Ⅲ.①白描—花卉画—写生
画—国画技法　Ⅳ.①J212.27

中国版本图书馆CIP数据核字（2012）第267275号

书　　　名	花卉写生构图（全2册）
著　　　者	李长白　李小白　李采白　李莉白
责任编辑	周　晨　司明秀
装帧设计	孙宁宁
出版发行	凤凰出版传媒股份有限公司
	江苏凤凰教育出版社（南京市湖南路1号A楼　邮编：210009）
苏教网址	http://www.1088.com.cn
照　　排	南京新华丰制版有限公司
印　　刷	江苏凤凰通达印刷有限公司　（电话 025-57572528）
厂　　址	南京市六合区冶山镇　（邮编 211523）
开　　本	889mm×1194mm　1/12
总 印 张	35.5
版　　次	2013年7月第1版
	2022年10月第4次印刷
书　　号	ISBN 978-7-5499-2466-0
总 定 价	98.00元（共二册）
网店地址	http://jsfhjycbs.tmall.com
公 众 号	江苏凤凰教育出版社（微信号：jsfhjy）
邮购电话	025-85406265，85400774
盗版举报	025-83658579